貓頭鷹書房

有些書套著嚴肅的學術外衣，但內容平易近人，非常好讀；有些書討論近乎冷僻的主題，其實意蘊深遠，充滿閱讀的樂趣；還有些書大家時時掛在嘴邊，但我們卻從未看過……

如果沒有人推薦、提醒、出版，這些散發著智慧光芒的傑作，就會在我們的生命中錯失──因此我們有了**貓頭鷹書房**，作為這些書安身立命的家，也作為我們智性活動的主題樂園。

貓頭鷹書房──智者在此垂釣

貓頭鷹書房 432

讀建築

從柯比意到安藤忠雄，百大案例看懂建築的十大門道

How Architecture Works:
A Humanist's Toolkit

黎辛斯基◎著

黃煜文◎譯

貓頭鷹

貓頭鷹書房 432　　　　　　　　　　　　　　ISBN 978-986-262-302-2

讀建築：從柯比意到安藤忠雄，百大案例看懂建築的十大門道

作　　　者	黎辛斯基（Witold Rybczynski）
譯　　　者	黃煜文
專業審定	賴仕堯
責任編輯	張瑞芳
協力編輯	李鳳珠
校　　　對	李鳳珠、魏秋綢、張瑞芳
版面構成	張靜怡
封面設計	廖　韡
總 編 輯	謝宜英
行銷業務	林智萱、張庭華
出 版 者	貓頭鷹出版 OWL PUBLISHING HOUSE

事業群總經理	謝至平
發 行 人	何飛鵬
發　　　行	英屬蓋曼群島商家庭傳媒股份有限公司城邦分公司
	115 台北市南港區昆陽街 16 號 8 樓
	劃撥帳號：19863813；戶名：書虫股份有限公司

城邦讀書花園：www.cite.com.tw　購書服務信箱：service@readingclub.com.tw

購書服務專線：02-2500-7718~9（週一至週五 09:30-12:30；13:30-18:00）

24 小時傳真專線：02-2500-1990~1

香港發行所　城邦（香港）出版集團／電話：852-2508-6231／hkcite@biznetvigator.com

馬新發行所　城邦（馬新）出版集團／電話：603-9056-3833／傳真：603-9057-6622

印 製 廠　成陽印刷事業股份有限公司

初　　　版　2016 年 8 月／四刷 2024 年 7 月

定　　　價　新台幣 550 元／港幣 183 元

讀者服務信箱　owl@cph.com.tw

投稿信箱 owl.book@gmail.com

貓頭鷹臉書 facebook.com/owlpublishing/

【大量採購，請洽專線】02-2500-1919

城邦讀書花園
www.cite.com.tw

國家圖書館出版品預行編目資料

讀建築：從柯比意到安藤忠雄，百大案例看懂建築
的十大門道／黎辛斯基著；黃煜文譯 . -- 初版 . --
台北市：貓頭鷹出版：家庭傳媒城邦分公司發行，
2016.08
面；　公分 .（貓頭鷹書房；432）
譯自：How architecture works
ISBN 978-986-262-302-2（平裝）

920　　　　　　　　　　　　　　　105013258

本書採用品質穩定的紙張與無毒環保油墨印刷，以利讀者閱讀與典藏。

好評推薦

「我有個法國朋友,他的祖父就讀布雜學院⋯⋯」、「帕拉底歐《建築四書》的英譯本以英國建築師艾薩克・魏爾的版本最為權威⋯⋯為了盡可能精確,魏爾追溯到最初的木刻版本⋯⋯」、「密斯的巴塞隆納館的八根支柱規畫排列成三個方陣⋯⋯(在萊特的平面裡)落水莊沒有一個地方鏡射對稱⋯⋯柯比意的薩伏瓦宅雖然看起來對稱,實際遠非如此⋯⋯」

上面三句話出現在《讀建築》一書第四章【平面】前後兩頁間。這幾句話說明黎辛斯基這本書的特質:這是一個會說故事的建築師也是一個能做設計的史論家所寫的建築入門書;既閃耀著作者的佳句與快語,也展現學者的學養與洞見。

本書通篇來自一手經驗,論述建築的架構明晰,信手捻來的案例生動。黎辛斯基以其師祖拉斯穆生的經典《體驗建築》為範例,書中不斷提舉其心儀的大師如路易斯・康等的經典案例。若能配合對照書中案例的建築圖,則讀者不僅可以「體驗建築」,更可收拋磚引「磚」之效;正如康所思考的問題:「磚是什麼?」,建築的初學者與喜好者可以進一步感受、思考「建築是什麼?」

——曾成德/國立交通大學建築所講座教授、人文社會學院院長

建築的思考過程充滿無數複雜的二元對立,實用與藝術、真實與

想像、構造與環保、對立與和諧、經濟與品質，建築設計永遠是在無數蹺蹺板上找尋平衡點。建築不像其他藝術，它處理的不只是視覺，而是真實五感的環境。我非常喜歡本書以「平面」、「結構」、「細部」等建築學的關鍵字為章節，再佐以精采案例印證的論述方式。它有助於讀者理解如何觀看建築。本書的案例涵蓋古今，讀者可以進一步了解，同樣的概念在不同時代的表達方式。

——謝明燁／中原大學建築系副教授兼系主任

不假思索之前，建築可以一直是建築物，或僅是日常空間。這回，眾多建築史上的經典，在作者抽絲剝繭的精心排比下，讓你眼界大開之餘，更讓你弄清了建築的脈絡細節，終於一窺這小宇宙蘊藏的鏡花水月。讀懂建築要做什麼？讀了，你會知道：不懂建築，人生怎麼寄託？

——連浩延／實踐大學建築系助理教授、本晴設計負責人

每一個重大的時代變革都隱含著建築環境形態的改變與調整，尤其是當代建築持續進行的龐雜而多元的開放性發展，已不是一個人能夠獨力書寫的通史。作者黎辛斯基擁有敏感度並正面地重新理解其審美的情感和價值觀，且企圖嘗試階段性總結它的時代性、獨創性、方法論與價值性，是一本具有前瞻性觀點的建築好書。

——邵唯晏／竹工凡木設計研究室
設計總監、交通大學建築博士候選人

「閱讀黎辛斯基的作品真是令人愉快。」

<div align="right">──海倫‧艾普斯坦，《費城詢問報》</div>

「黎辛斯基是桂冠詩人，他善於描寫可能近在咫尺而我們卻從未留意的事物。」

<div align="right">──羅伯特‧蘇利文，《草地》作者</div>

「黎辛斯基是最公正的作家，完全不受一時的流俗誘惑。」

<div align="right">──安德魯‧佛格森，《華爾街日報》</div>

「黎辛斯基……不僅善於觀察事物的細微之處，也善於以恰如其分的語彙描述。」

<div align="right">──艾瑞克‧納許，《紐約時報書評》</div>

「黎辛斯基……妙筆生花，他以優美的散文頌揚我們生活的世界。」

<div align="right">──強納森‧科許，《洛杉磯時報》</div>

「最原創、最可讀與最具啟發性的建築作家之一。」

<div align="right">──《圖書館雜誌》</div>

「黎辛斯基是個充滿魅力且富有思想的作家，他在建築領域廣泛探索，將充滿榮耀與令人好奇之處呈現在讀者面前，同時也將傳統與

創新的部分介紹給大家。相信讀者能從本書獲得極大的樂趣」

<div align="right">——彼得‧霍里斯基，《華盛頓郵報》</div>

「無論建築物還是書籍，凡是美麗與有用的事物永遠不會過時。黎辛斯基教導我們如何判斷與欣賞美麗與有用的事物，他這樣的作家將永遠獲得讀者喜愛。」

<div align="right">——蘿拉‧米勒，Salon.com</div>

「在這部侃侃而談且令人振奮的作品中，黎辛斯基讓我們對建築設計與建造有更進一步的理解……這部專業、完整且實際的指南書籍使我們意識到建築中蘊含的深刻人性。」

<div align="right">——《書單》</div>

「一場充實的建築巡禮……黎辛斯基是一名嫻熟而博學的嚮導，他帶領讀者進行建築探索，讓讀者獲得絕妙的樂趣。」

<div align="right">——《科克斯書評》（給星評論）</div>

「建築領域的概念……在本書中，建築被視為一種以審慎態度與堅定信念來加以發揚的技藝。」

<div align="right">——《出版人周刊》（給星評論）</div>

目　次

導論

當你小心翼翼地把兩塊磚頭疊在一起時，建築就出現了。

我在高中時上的教堂是一座新詹姆斯風格的小聖堂，那是我跟建築物的初次親密體驗：原木拱門、陰暗嵌板、描繪耶穌會受難殉教者的彩繪玻璃窗——以及硬木長椅。精雕細琢的講道壇彷彿船首樓，俯瞰底下那群如汪洋般躁動的高中男孩。究竟是什麼原因使一棟建築物擁有不朽的價值，我們不得而知。當然，這樣的建築物絕不僅止於實用功能——這一點任何建築物都辦得到。是美的原故嗎？建築是一門藝術，但我們看待建築的方式與看待劇作、書籍與繪畫不太一樣。我們總是零碎地感受到建築的存在，無論是不經意瞥見遠方的尖塔、錯綜複雜的鍛鐵欄杆，還是挑高的火車站候車大廳，建築就像我們日常生活的背景。有時，建築只是個小細節，一個造型優美的門把、一扇框住美麗景致的窗戶，還有小聖堂長椅上雕飾的玫瑰花形。我們心裡想著：「真是好看，別人一定也這麼想。」

儘管對建築習以為常，大多數人仍缺乏思索建築體驗所需的概念架構。我們該如何找出這個架構？——從建築師的意圖與理論，從評論家的觀點，從某種純粹的審美判斷，還是從我們自己的建築經驗裡尋找？建築師用來合理化的說法通常不可靠，這些說法的目的是用來說服而不是解釋。評論家的判斷往往是黨同伐異之見。此外，建築用語也總是不清不楚，無論是歷史風格的齒飾、內角拱與蔥形拱，還是當代前衛令人無法參透的後結構主義術語，都讓人霧裡看花。當然，任何專業都有自己的技術用語，然而當法律與醫學用語透過電視與電影而讓觀眾耳熟能詳時，很少出現在大銀幕的建築師仍舊無法讓建築用語普及，無論是「源泉」裡那位虛構的霍華德·洛克，還是「紅絲絨鞦韆裡的女孩」裡那位真實的史丹福·懷特，都只是曇花一現。

這些事物為什麼重要？因為絕大多數的建築物都是公共藝術。儘管媒體不斷吹捧所謂的「名牌」建築，但建築本身不是——至少不應該是如此——一種個人崇拜。哥德式主教座堂不是為了建築迷或建築鑑賞家，而是為了中世紀在街上行走的人群而建造。怪誕的滴水嘴造型能讓民眾看得瞠目結舌，虔誠聖人的雕刻給予他們啟發，絢爛多彩的玫瑰窗令他們驚異，在宛如洞窟的大殿反覆回響的聖歌令人讚嘆狂喜。建築總是面對著大眾，建築若有任何好處，一定會向大眾宣揚。

體驗建築

什麼東西可以算是建築？在中世紀，答案很簡單；主教座堂、教堂、修道院與少數公共建築物算是建築（architecture），其餘的只是單純的建築物（building）。今日，建築的範圍擴大了。建築成為容納許多日常活動的地方，它的規模可能很小，也可能很大，外觀可能樸實，也可能宏偉，用途可能特殊，也可能世俗。無論如何，我們總是可以在能呈現出一貫視覺語言的建築物中感受到建築的精神。密斯‧凡德羅曾說：「當你小心翼翼地把兩塊磚頭疊在一起時，建築就出現了。」

建築語言不是外國語言——你不需要外語常用語手冊或使用者手冊，但它可能很複雜，因為建築物必須完成許多任務，除了實用，也要兼具藝術性。建築師不僅要考慮功能，也要顧及靈感，不僅要重視結構，也要強調視覺表現，不僅要留意細部，也要考量空間效果。

建築師必須思考建築物的長期用途與立即影響，在考量周邊之餘，也要重視內部環境。「建築師就像劇場製作人一樣，負責規畫我們的生活環境，」史汀・拉斯穆生寫道，「當建築師的意圖實現時，他就像是完美的主人，把賓客照顧得無微不至，跟他生活成了一個快樂的體驗。」

拉斯穆生是丹麥建築師與規畫師，上述文字出自他一九五九年的經典作品《體驗建築》。這部作品乍看之下簡單易懂。「坦白說，我的目標是解釋建築師彈奏的樂器，顯示他們彈奏的音域，讓讀者懂得欣賞他們彈奏的音樂。」拉斯穆生寫過無數關於城市與城市史的作品——他也是凱倫・白烈森的朋友，不過他不喜歡參與論戰。「我寫作不是為了教導人們對錯或美醜。」他描述的內容絕大多數都是他親自造訪過的建築物，而書中的照片也都是他自己拍攝的。我們可以這麼說，《體驗建築》帶領讀者來到幕後，讓大家了解建築如何變出各種戲法。

我因為諾伯特・休瑙爾的介紹而接觸《體驗建築》這本書，休瑙爾是我在麥基爾大學念建築時最喜愛的老師。他是戰後的匈牙利難民，在哥本哈根就讀丹麥皇家美術學院時曾從學於拉斯穆生門下。這個經驗使休瑙爾成為斯堪地那維亞的人文學者，當他教我建築技藝時——如何繪圖、規畫與設計，他總是不斷提醒我，建築最重要的功能是滿足人們日常生活的需要。

為了發展出一套用來思索建築體驗的概念工具組，我決定遵循拉斯穆生（以及休瑙爾）的腳步。這套工具組必須反映我們日常的建築體驗，也就是說，除了實用之外，也要兼具美感。本書將在實用與

美感之間來回討論，有時強調前者，有時凸顯後者。這麼做需要偶爾變換焦點——放大景物，以觀察微小的細部；縮小景物，從整體環境來思考建築物。透過這種方式，我想對理論性的問題提供實用性的解答，或者，容我稍微改動詹姆斯・伍德的話，我要提出評論家的問題，但提供建築師的解答。某種特定形式具有什麼意義？細部對整體有什麼貢獻？這棟建築物為什麼能打動我們？

有些讀者可能會在這本書裡搜尋自己喜愛的建築物，但這麼做可能是白費力氣。我跟拉斯穆生一樣，只討論親自造訪過的建築物——以及對我說話的建築物，因此本書涵蓋的範圍不可能太廣；無論如何，本書不是建築物與建築師目錄，而是一連串的觀念討論。我的作品與拉斯穆生一樣是個人探索之作，不同的地方在於這個丹麥人是個堅定的現代主義者，他經常帶入機能主義的感受。相較之下，我因為經歷過現代建築的衰微與復興——但復興後的形式已與過去不同，所以不像年輕時那樣確定。我認為歷史是恩賜，而非強加在我們頭上的東西，因此我認為歷史學家的指引要比許多建築思想家可靠得多。身為建築從業人員，我不能因為自己的作品帶有實驗性就認為自己在技術上可以有所欠缺，也不能說自己是為藝術而藝術，所以建築物功能不彰沒什麼關係。建築是一種應用藝術，唯有在應用的過程中，建築師才能找到靈感。我坦承自己特別偏愛願意面對挑戰的人，而對鑽研深奧理論或只做個人追求的人不感興趣。

垂直美學

　　《體驗建築》這本書有個醒目的遺漏。拉斯穆生除了簡短地暗示洛克斐勒中心「大而無當，單調乏味」之外，並未多做任何說明；他也未對二十世紀建築字典裡最特出的新詞彙「摩天大樓」做出任何評論。這個失誤相當耐人尋味。不可否認，歐洲在一九五九年時幾乎沒有高樓大廈，但拉斯穆生大可提及 KBC 塔，這是位於安特衛普的二十六層裝飾藝術大樓，以及維拉斯加塔──這是戰後在米蘭興建的擁有中世紀外觀的高樓。拉斯穆生也沒有提及他的出生地哥本哈根的摩天大樓，也就是由丹麥著名的現代主義者阿爾納・雅寇布森設計的 SAS 皇家飯店。拉斯穆生曾在麻省理工學院擔任訪問教授，並且曾到美國各地旅遊，他曾造訪作品中提到的幾座美國建築物，卻沒有去過雷佛大廈──這棟建築物啟發了雅寇布森，也沒有去過一九五〇年代最引人注目的摩天大樓──密斯設計的西格拉姆大廈。儘管拉斯穆生有著相當傳統的現代主義傾向，但他同時也是一名傳統的都市主義者，在我的印象中，他反對城市充滿商業大樓。

　　我們的城市到處都是高樓大廈。摩天大樓變得如此普及，我們因此將這些高樓視為理所當然，完全忽略這些建築物有著不尋常的結構，不僅有用來抵抗強風（與地震）的工程技術，也整合了環境與交通系統，可以快速而有效率地將民眾運往幾百英尺的高處。從功能來看，最單純的莫過於辦公或住宅大樓：一層層的樓地板堆疊起來，中間夾著電梯。但摩天大樓有一個棘手的建築問題：首先，摩天大樓非常巨大。跟其他建築物一樣，你可以退後幾步與比薩斜塔或倫敦西敏

宮的鐘塔合照，但摩天大樓卻是兩回事。建築師通常會跟高樓模型合照：法蘭克・洛伊・萊特在他的工作室裡與七英尺高的舊金山呼聲報大樓合影；《生活》雜誌把密斯描繪成建築界的格列佛，從湖濱公寓的雙塔之間窺視著；《時代》雜誌封面的菲利普・強森像個驕傲的父親，把 AT ＆ T 大廈的模型摟在懷裡。實際的摩天大樓太龐大，無法一眼窺見全貌，必須用兩種不同的方式觀看：從遠距離拍攝，讓大樓成為城市天際線的一部分，或是特寫，讓大樓成為街景的一部分。

　　辦公大樓的另一個問題是建築缺乏變化。傳統上，建築師會為大型建築物增添一些有趣的部分，如尺寸不同的窗戶、凸窗、陽台、山牆、小塔樓、老虎窗與煙囪。但辦公大樓卻是由一層層樓地板堆疊出來的無差異空間。建築師因此花了一段時間才找到滿意的解決方式。一八九六年，第一棟電梯辦公大樓——位於紐約市的公平人壽大樓，樓高七層，看起來就像充了氣的巴黎豪宅——落成的二十六年後，芝加哥建築師路易斯・蘇利文寫了一篇畫時代的論文，題為〈高層辦公大樓的藝術考量〉。蘇利文形容摩天大樓是結合科技（電梯與鋼結構）與經濟（在建築用地上放入更多的可租用空間）的粗糙產品。他在他那篇詞藻略嫌華麗的文章中問道：「我該如何為這堆枯燥乏味的東西，為這個粗俗、鄙陋、令人不快的龐然大物，為這場永恆而刺耳的爭吵，在低俗而狂放的熱情之上，建立並賦予較高的感性與文化形式，使其變得優美雅致？」他提出簡要的解決之道，就是將高層建築物區隔成不同的部分。最底下的兩層樓要多加裝飾，用來吸引行人的目光；上面的樓層則依循蘇利文的名言：「形隨機能而生。」他解釋說：「從這裡往上，我們要把這些數目不一的典型辦公樓層當成一個

又一個的房間，每個樓層都有窗戶，有分隔的窗間壁、窗台與過樑，我們不會在這上面花費心神，因為這些樓層的功能相同，所以它們的外觀也會一模一樣。」蘇利文也表示，建築物頂端應該以閣樓、水平飾帶或大型簷口做為結束，以顯示辦公樓層至此確定終了。蘇利文撰寫這篇論文時，他已經將他的概念充分展現在聖路易斯的韋恩萊特大樓上面。這棟由紅磚與裝飾陶磚興建的十層樓建築物，若按今日的標準，幾乎算不上是摩天大樓，儘管如此，一般仍認為韋恩萊特大樓是現代辦公大樓的原型。窗間壁區隔出一排排式樣完全相同的窗戶，這些窗間壁扶搖直上連結樓頂的水平飾帶，製造出蘇利文所說的「垂直美學」。

蘇利文根據古典意義建築秩序提出的三部分準則，影響日後許多摩天大樓的形式，包括著名的熨斗大樓，這是由蘇利文在芝加哥的同事丹尼爾・伯納姆設計的。蘇利文的有機裝飾形式與歐洲新藝術運動相近，而伯納姆則傾向於歷史模式；舉例來說，伯納姆與約翰・魯特在芝加哥興建的共濟會大樓曾是世界第一高樓，大樓的頂端是隱約帶有都鐸式風格的斜屋頂，而他們另外一項作品鳥屋則蘊含了拜占庭、威尼斯與仿羅馬式風格。

哥德式風格是早期摩天大樓常見的形式，例如紐約的伍爾沃斯大樓、奧克蘭的尖頂大廈，以及芝加哥論壇報大廈。垂直哥德式風格的比例與細長裝飾宛如專為高聳建築量身訂作，因為這種建築形式特別能凸顯垂直性與直上青雲的氣勢。舉例來說，芝加哥論壇報大廈頂端的飛扶壁與小尖塔，其模仿的對象就是盧昂主教座堂的奶油塔。建築師雷蒙・胡德之後設計的商業大樓逐漸減少裝飾，但仍維持明顯的垂

直量體。他的宏偉作品，洛克斐勒中心的 RCA 大樓，彷彿高聳如雲的巨大石筍，至今仍是曼哈頓數一數二的摩天大樓——儘管拉斯穆生對此有所保留。

現代高樓依然可以粗分成古典式或哥德式，兩者的差別表現在結構上。以最近由羅伯特・史登設計完成的康卡斯特中心為例：從遠處看，這座外觀完全覆蓋玻璃的大樓看起來就像方尖塔；大樓底部面對行人廣場，民眾經由挑高的冬季花園走進大廳。史登也是木瓦式風格（又譯魚鱗板式風格）建築與喬治式樣校園的建築師，康卡斯特中心在執行上採取現代主義，但構成卻是傳統的，仍然遵守蘇利文的底部——中間——頂部公式。

光從康卡斯特中心的光滑玻璃外牆，無法看出是什麼支撐著這座大樓。事實上，康卡斯特中心的鋼架圍繞著高強度混凝土電梯與樓梯服務核（九一一之後的安全特徵），大樓頂端裝設了世界最大的阻尼器，一座裝滿水的單擺，可以讓強風吹襲下的大樓搖晃程度降到最低。但這些裝置全隱藏起來。另一方面，諾曼・福斯特的香港匯豐總行大廈則是向外顯露了核心元素，他將電梯井與樓梯間全置於建築物外側。主建築結構，如一根根的柱子、巨大桁架與交叉大樑，也同樣暴露在外。香港絕大多數的摩天大樓看起來穩重堅固，但匯豐總行大廈卻不同，它由幾個後縮高度不一的部分組成，予人一種建築物仍在興建的印象。英國建築評論家克里斯・阿伯爾寫道：「這種結構與空間的魔法，顯示的哥德式風格遠多於古典式風格。如果『中世紀』的辦公大樓、『飛柱』與『未完成』的外觀還無法讓人產生這樣的感受，那麼中庭（教堂中殿）的高聳比例與巨大半透明東窗必能讓人輕

易看出這座建築物為什麼被形容成『商業主教座堂』。」「商業主教座堂」其實是伍爾沃斯大樓的別稱，建築師卡斯・吉爾伯特在大廳裡設了一座座小滴水嘴獸，這些塑像反映出進入這棟大樓的人的模樣，包括拿著計算尺的自己，以及廉價百貨大亨弗蘭克・伍爾沃斯數銅板的樣子。吉爾伯特的風格比福斯特來得明亮輕快，而且後者的樸實形式無法讓人感到有趣，儘管如此，阿伯爾卻正確看出兩人的類似性。與中世紀主教座堂一樣，香港匯豐總行大廈最吸引眾人目光的就是它的結構。

位於第八大道的紐約時報大廈，倫佐・皮雅諾在這裡完成了非凡的創舉：他結合古典式與哥德式風格。從遠處看，這座高聳的建築物就像十字形的柱子。全玻璃的外形幾乎完全被遮陽板吞沒，遙遙望去，這座大樓讓人留下異常脆弱的印象。然而，一旦走近，從街頭看去，原本的脆弱印象變了。從懸吊人行道玻璃遮罩的顯眼鋼樑，到暴露的柱子、橫樑與角落的十字交叉拉力構件，在在顯示時報大廈的結構力量。自從喬治華盛頓大橋落成以來，這是曼哈頓首次出現如此大膽的工程。

這三棟建築物既是企業的象徵，也是工作場所。光滑的玻璃大樓康卡斯特中心就像電腦晶片一樣平滑無聲，裡面容納的是一間高科技通信公司；香港匯豐總行大樓的正面是一致的粗灰色，就像銀行家穿的細條紋西裝；紐約時報大廈是美國權威大報總部所在地，建築的外觀凸顯報紙的開放與透明。企業大樓的象徵主義提醒我們大型商業建築並不是建築師個人願景的展現。當然，史登對歷史的興趣、福斯特對科技的著迷，以及皮雅諾對工匠技術的尊敬，這些對他們各自的設

計一定造成影響。但這些建築物也說了許多關於企業的事，甚至更多是與「**社會**」有關。皮雅諾討論紐約時報大廈時表示：「我喜歡這個世紀出現的一些觀念，例如地球是脆弱的，環境容易受到破壞。脆弱是新文化的一部分，強調與地球和環境共存。我認為時報大廈應該擁有光亮、活力、透明與非物質的特性。」這是建築比雕塑或繪畫來得有趣的地方；建築物有時可以反映出密斯所說的「時代意志」。

這三座摩天大樓也提醒我們，雖然建築物反映了經濟與文化力量，但它們更顯示了在地色彩。這三棟建築物分別位於特定的城市——費城、香港、紐約，因此它們也反映了整個都市環境。此外，這三棟建築物所在位置也相當不同。康卡斯特中心鄰近長老教會，面對寬敞的廣場。廣場位於中心南側，而這絕非巧合。如果可能的話，大樓正門最好設在陽光充足的那一面，大樓的正面可以獲得最多好處，擁有清楚的陰影線條與明暗對比，而就康卡斯特中心來說，坐北朝南也能讓冬季花園獲得充沛的陽光。香港匯豐總行大廈也面對著廣場——皇后像廣場，廣場鄰近九龍渡輪碼頭。因此，福斯特的大樓在香港擁有獨特的地利之便，人們從遠處就能看見大樓，首先是在渡輪碼頭，然後步行穿過公園時再看到一次，最後走到廣場時又看到一次。皮雅諾的建築物剛好相反，紐約時報大廈幾乎完全消失在曼哈頓中城的高樓森林裡。從第八大道的狹窄峽谷與更狹窄的四十和四十一街區域，我們只能匆匆一瞥時報大廈的樣子。

這三座摩天大樓顯示不同的建築師雖然使用的材料一樣，但建築的方式卻可以南轅北轍。康卡斯特中心的正面玻璃外牆，彷彿緊繃的肌膚；這座方尖塔的表面是由兩種玻璃構成，一種較為透明，另一

種較不透明。香港匯豐總行大廈的玻璃外牆完全透明，一眼就能看見裡面的鋼結構，大大小小粗細不一的鋼製樑柱構成豐富而有層次的大廈正面景觀。完全覆蓋著玻璃的紐約時報大廈，外表還罩著一層遮陽板。這三位建築師處理細部的方式也不同：史登把細部處理得很優雅，但並不是那麼顯眼；福斯特把細部處理得既光滑又精準，就像打造豪華轎車一樣；皮雅諾強調每個細部要製作精美，並且能結合成風格一貫的整體。

我們經常用獨特與新穎來形容令人興奮的新建築物。其實說一棟建築物具有開創性已經是最高形式的讚美，彷彿建築如同時尚，必須盡可能與過去畫清關係。然而，正如菲利普‧強森的明智之語：「你不可能『**不知道**』歷史。」我不可能在看著康卡斯特中心時，心中完全不聯想到它所模仿的古埃及紀念碑。我首次見到香港匯豐總行大廈時，心中浮現的是維多利亞時代的工程與鋼構鐵路橋樑。紐約時報大廈讓我想起附近的西格拉姆大廈，皮雅諾只是加上遮陽板，就改變了密斯的古典鋼骨玻璃風格。這三棟建築物都不能稱為歷史主義風格，但它們都無法擺脫歷史。

工具組

想了解建築如何運作，要先知道建築師想做什麼，無論在實務還是美學上。在本書中，我提到十項與建築相關的核心主題，以及當代建築師處理這些主題採取的各種方式——以及他們有時刻意不採取的

方式。

　　本書的前三分之一討論基本原理。首先，我討論建築物何以能表達單一且通常十分簡單的「**發想**」。儘管如此，建築物不只是思想的創造物；當法蘭克・洛伊・萊特對菲利普・強森這麼說時，他指的就是這個意思：「嘿，菲利普，小菲爾，各位，把房子蓋好，任由它們日曬雨淋就對了。」所有的建築物都必須承受日曬雨淋；亦即，建築物總是受氣候、地理影響，它的存在無法擺脫地緣關係。緊接著的「**環境**」──建築師又稱為「脈絡（涵構）」──在建築設計的形塑上扮演著重要角色，不過不是每棟建築物都能順利融入環境。有時候，環境是一棟已經存在必須添加上去的建築物。同樣重要的還有「**基地**」，但基地與環境不盡相同。基地決定從遠處觀看建築物的感受，人們如何接近建築物，建築物本身能提供何種景觀，以及日照的位置。

　　本書的第二部分將從不同的面向探討建築師的技藝。絕大多數建築物的基地與周遭環境的細部內容，完全展現在建築物的「**平面**」裡，平面圖是設計師的主要組織工具。建築作品，無論起始的觀念如何深奧抽象，最終都必須付諸實踐。即使是到了數位時代，建築物無論如何仍須是實體，憑藉一磚一瓦構成。我將描述建築物在物質上的三個核心面向：**結構、皮層**與**細部**。對於非建築師來說，這些主題似乎純屬技術層次，其內容完全取決於客觀的科學，或至少是由工程學來決定。然而，這些主題其實就像建築師的草圖一樣，充滿主觀性與個人色彩。

　　本書的後三分之一將擴大討論的範圍。對大多數人來說，建築

「**風格**」是觀看建築物時最有趣也最賞心悅目的回報，但對眾多建築師而言，特別是現代主義建築師，風格卻是相當棘手的主題，他們要不是輕輕帶過，就是避而不談。柯比意說道：「風格就像女人帽子上的羽飾，如此而已。」然而，他的作品卻顯示，一定程度的風格展現，乃是所有成功建築物的重要元素。「**過去**」是建築師永遠關心的主題，因為建築物持續的時間很久，這表示新蓋的建築物幾乎可以確定會跟老建築物為鄰。此外，新建築物必須了解建築物的使用方式往往牽涉到文化觀念，而文化觀念會延續很長一段時間，因此像前門後門、樓上樓下、屋裡屋外這樣的觀念總是牢不可破。不過，針對「過去」也產生了兩極的看法，有些人把過去視為靈感的來源，有些人則認為過去造成他們的負擔。「**品味**」同樣是個引起爭議的主題：畢卡索說好品味是個「可怕的東西……是創造力的大敵」，但歌德卻認為：「世上最可怕的事莫過於缺乏品味的想像力。」

　　當然，建築物反映過去、使用材料與安排細部的方式不盡相同。正如我們討論的這三座摩天大廈所顯示的，建築不存在唯一正確的方式，這點令人慶幸，不過卻存在許多錯誤的方式。我說「令人慶幸」是因為我對建築多樣性表示歡迎。雖然建築從業人員需要堅實的概念基礎才能從事創作——為了更有能力鑑賞建築物，了解基礎至關重要，但我不認為天底下只存在一種正確的建築取徑。如拉斯穆生所言：「對某個藝術家來說是正確的，對另一個藝術家來說卻可能是錯誤的。」

　　這種包容眾說的立場，與今日建築學界充斥的激烈辯論（所謂的論述）格格不入。這個世紀之初，在音樂、繪畫與文學界，古典的表

現形式崩解，藝術作品亟需理論宣言的支持。建築界也嘗試這麼做，因此出現了許多以文字而非以建築作品著稱的建築師，許多從業人員寫下長篇（而且經常花費大量心力）的解釋之作。然而，建築不同於音樂、繪畫與文學，它無法只存在於想像層面，也無法與物質世界區隔：地板必須是水平的，房門必須能夠開啟，樓梯要有樓梯的樣子。建築必須堅實地立基在世界上，它不是關起門來討論的學科，如果有人想把思想理論強加在建築物上，一定會引起建築從業人員的憤怒。

　　我不想提出什麼大理論，也不想與人論戰，更沒有想支持的學派。建築，尤其好的建築，少之又少；建築界沒有必要再生嫌隙。無論如何，我相信建築源自於建築行為；理論即使有其地位，也是學者專屬的特權，從業人員不需要這一套。所有的建築師，無論各自抱持什麼意識形態，都對建築的計畫、基地、材料與建造存有共識。為了避免聽起來俗不可耐，我們必須說，所有的建築師都追求著一種難以形容的「**事物**」，正如保羅・克雷所言，品質是建築的核心本質。理解這個本質正是本書的宗旨。

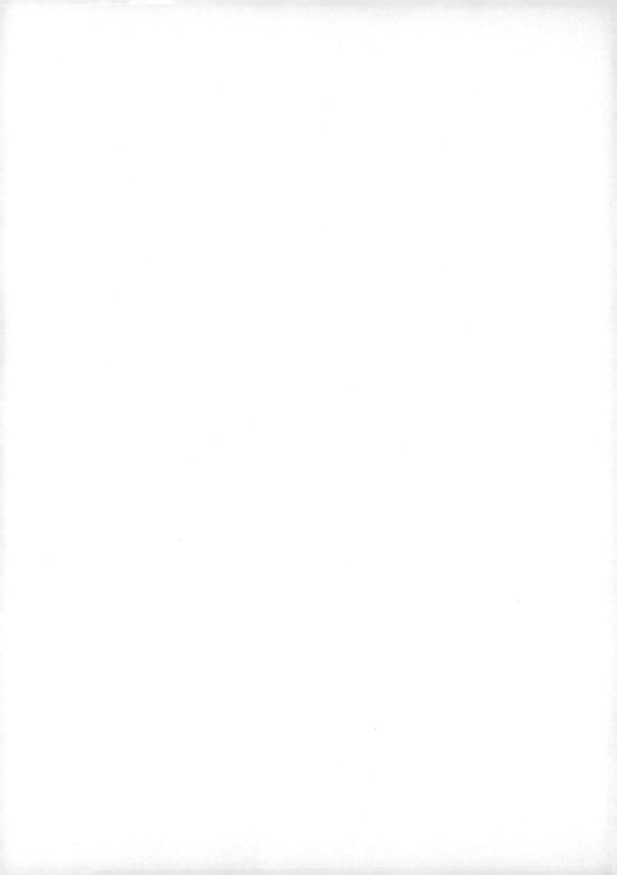

發想

狐狸知道許多事，但刺蝟只知道一件事。

巴黎的布雜學院主導了十九世紀到二十世紀初的建築教育，並且發展出一套嚴謹方式來教導建築設計。他們會分配問題給學生，學生必須一個人待在小房間裡思索，不能參考書本，也不許向別人請教，並且要在十二個小時之內完成初步的設計草圖。這種做法的主要目的是要學生決定一個概念（parti），在往後兩個月，學生必須依據這個概念完成詳細設計。美術學院的學生手冊提到：「面對問題必須先決定解決問題的概念，希望依照概念發展的建築能成為解決問題的最佳良方。」雖然初步設計草圖已是過時的說法，但概念至今依然沿用，因為它具體顯示了一個歷久彌新的真理：偉大的建築物通常是簡單

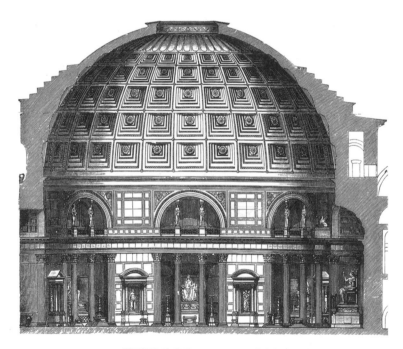

萬神殿（羅馬，西元 126 年）

——而且有時候是非常簡單——概念的產物。

　　當你走進羅馬萬神殿時，只要一眼就能看清全貌：巨大鼓座支撐起藻井圓頂，光線從圓頂頂端的眼孔照進來，這個眼孔又叫圓形天窗。這樣的建築再簡單不過，但沒有人因此小看了萬神殿。萬神殿在西元一世紀由哈德良建成之後，就成為西方最具影響力的建築物。它啟發了布拉曼的聖彼得大教堂、克里斯多佛・雷恩的聖保羅大教堂以及湯瑪斯・沃特的美國國會大廈。劍橋大學國王學院禮拜堂是英王亨利六世於一四四六年開始興建的，其設計也表現出非凡的觀念：高聳的空間，把用來支撐的牆壁鏤空，鑲上彩繪玻璃。以教堂唱詩班席位為藍本，這座狹長的禮拜堂高八十英尺，長將近三百英尺。沒有半圓形後堂，沒有十字交會處，沒有玫瑰窗，只有神聖、高聳的空間。在建築物內部，觀念也決定了細節。萬神殿的藻井凸顯出圓頂的堅固與重量，將人們的目光引向眼孔；垂直哥德式風格禮拜堂的華麗扇形拱頂則與精緻的窗花格相得益彰。

　　最近有個設計受發想驅使的例子，那就是法蘭克・洛伊・萊特在紐約興建的所羅門・古根漢博物館。萊特剛開始設計時考慮到曼哈頓房地產成本很高，於是他想出一個點子，要求博物館必須以垂直方向發展。他探討了四個方案，其中一個方案是八角形建築，而他最後採用的是一條沿著高聳天窗空間盤旋而上的坡道。參觀者先搭乘電梯到坡道的頂端，然後一邊觀賞藝術，一邊沿著坡道走下來。這種設計在概念上並不複雜，但我每次觀看都會感到全新的驚奇與愉悅。萊特在背景中保留了各項細節；舉例來說，螺旋式的扶手其實是樸素的混凝土矮牆，牆頂呈圓形；坡道的地板也是粉刷過的混凝土。萊特解釋

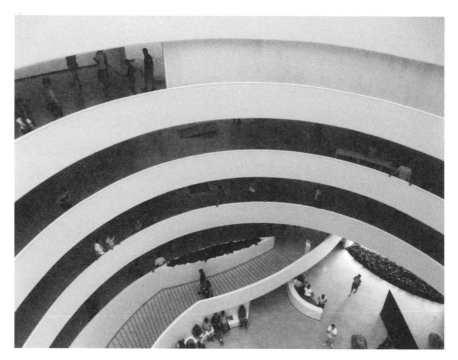

古根漢博物館（萊特設計，紐約，1959 年）

說：「目光所及，沒有突兀的變化，而是溫和的引導與接待，彷彿置
身岸邊，看著連綿不絕的海浪。」

　　另一座根據簡單觀念興建的現代博物館是諾里奇東安格里亞大學
的森斯伯里視覺藝術中心。這棟建築物是諾曼・福斯特在一九七〇年
代中期設計的。雖然建築物必須滿足各種用途——展覽空間、藝術史
教學、學生餐廳與學院俱樂部，但福斯特卻以一個基本上極長的庫房
來容納這些使用空間，感覺就像一個具有設計感的飛機庫。長形空間
的兩端覆蓋著玻璃，天窗也引入充足光線，使人不會產生置身隧道的

感受。森斯伯里中心是建築的創舉，彷彿福斯特曾這麼問自己：該如何讓大學的各種活動容納在一個巨大空間裡？

概念屋

密斯・凡德羅為艾迪絲・范思沃斯博士在伊利諾州普拉諾設計的房子，以及菲利普・強森在康乃狄克州紐坎南設計的自宅，兩者都是採用單一空間。他們的設計回答了一個不尋常的問題：如果房子的牆壁全換成玻璃會如何？這兩間房子設計於一九四〇年代晚期，目的是充當周末度假屋；兩間房子都是一層樓，格局方正，范思沃斯家長七十七英尺，寬二十八英尺，強森家長五十六英尺，寬三十二英尺；兩間房子都以工字鋼建造。要營造出具透明感的房子要盡可能開放，這兩間房子內部都不用柱子，而是以獨立的元素——如櫥櫃、廚房流理台、浴室與其他日常設備——加以區隔。兩間房子都沒有使用傳統隔間。

雖然強森的住宅先完成，但他推崇密斯才是這個觀念的創始者。*強森把這位德國建築師視為他的典範：「我被稱為密斯・凡德強森，」強森曾對他的耶魯大學學生這麼說，「但我一點也不介意。」但談到他的房子時，強森說：「我不認為這是模仿密斯之作，因為兩者完全不同。」強森可不是辯解而已——密斯設計的房子坐落

＊范思沃斯宅設計於一九四六年，但真正完成卻要等到五年之後。

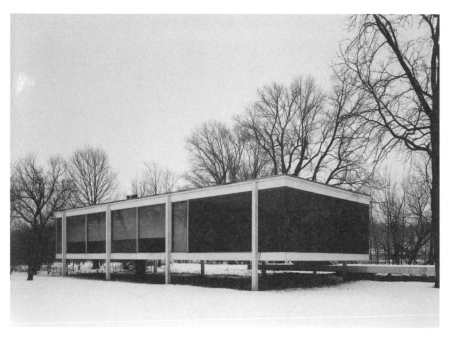

范思沃斯的房子（密斯設計，伊利諾州普拉諾，1951 年）

在沖積平原上，底部架高五英尺，整間房子看起來像懸空一樣，反觀強森的房子則是牢牢固定在地上。此外，這兩間房子還有其他不同之處。密斯使用的是昂貴奢華的材料——石灰華地板與熱帶硬木鑲板，強森使用的則是常用的紅磚。強森說，我的浴室是圓筒狀的，「這一定會讓密斯感到厭惡」。密斯故意把他的玻璃屋設計成不對稱的外形——屋頂與地板往一端延伸，形成有遮蔽的露台；至於強森則是讓房子四邊正面完全一模一樣，每一面的中間都開了一道門。最後一個明顯的差異：密斯把他的鋼樑漆成有光澤的白色，也就是傳統花園涼亭的顏色；強森的工字鋼則是無光澤的黑色，在大自然景色襯托下，他

的房子宛如一部機器。

　　彼得‧布雷克是建築師同時也是作家，他認為強森的房子在概念上是歐式的，就像一座小型的古典義式宅邸，而范思沃斯宅在風格上比較自由、光亮而通風，更帶有美式氣息──儘管密斯在設計這間屋子時從柏林來芝加哥才不過十年的時間。密斯與強森合作設計西格拉姆大廈時，曾到過強森的玻璃屋數次。強森描述密斯最後一次造訪，原本密斯當晚應該在客房過夜，但到了深夜時密斯卻說：「我今天不待在這裡過夜，幫我另外找個地方。」強森說，他不知道是什麼原因讓密斯發火，是因為他們兩個先前曾出現小爭執，還是因為密斯不喜

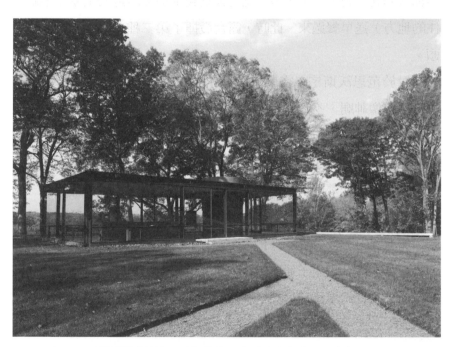

玻璃屋（強森設計，康乃狄克州紐坎南，1949 年）

歡那間屋子，他不得而知。

　　強森是個藝術收藏家，他的屋裡有兩件自成主題的藝術作品：尼古拉・普桑的風景畫《埋葬福基翁》與艾利・納德爾曼的雕塑。密斯則完全相反，他表示他牆上的艷陽花木鑲板不許懸掛任何畫作。我的朋友馬丁・波利曾在范思沃斯宅住過一晚，他提到，屋主同時也是倫敦房地產開發商彼得・帕倫波尊重密斯的期望，因此只在浴室懸掛畫作（我想那應該是保羅・克利的作品）。浴室裡還有個牌子提醒客人洗完澡後務必要讓浴室門保持開啟，以免水氣凝結損壞畫作。馬丁描述他造訪期間遭遇的一段令人難忘的插曲。福克斯河漫過堤岸——每年都會如此，到了早上，他看見管家划獨木舟從附近的主屋（帕倫波住的地方）送早餐過來。此時，露台發揮了第二種功能，充當泊船碼頭。

　　對於范思沃斯宅，密斯的傳記作家弗朗茲・舒爾茲這麼評論：「它比較像神廟，不像住家，與其說它滿足了居住功能，不如說更適合用來進行美學思索。」這種認定玻璃屋不實用的批評，其實是學者之見。隱私不是問題，因為范思沃斯宅就像強森的家一樣位於鄉間，旁邊沒有鄰居緊鄰。缺乏隔間也不是問題，因為兩間屋子都只有一個人住。兩間玻璃屋在使用上最大的缺點其實是環境問題：玻璃無法遮蔭，加上屋內沒有空調，到了夏天屋裡會非常熱，冬天又會非常冷。*密斯與強森設計的屋子通風口極少：范思沃斯宅只在臥房尾端開兩扇通風窗；強森的屋子窗戶完全不能開啟，必須從四扇門中打開一扇或

* 當玻璃屋太熱或太冷時，強森的做法很簡單，他直接搬到傳統的屋子去住。

更多才能通風。這兩間屋子沒有裝設紗窗，因此蚊蠅是個問題，尤其是晚上，蚊蠅會被光線吸引進來。

一九二〇年代，密斯曾在捷克斯洛伐克設計了圖根哈特宅，這棟住宅的玻璃牆絕大部分可以降到地板底下，讓客廳能直通室外，但密斯沒有裝設紗窗。難道歐洲人比美國人不討厭蚊子、飛蛾與蒼蠅嗎？或許真是如此，因為防蚊紗窗是美國人的發明，這種東西在十九世紀下半葉廣泛流行，成為美國住宅的標準配備。我所見過最能優雅收納紗窗的現代房屋位於佛羅里達州維羅沙灘，設計師是休・紐威爾・傑寇布森。別墅的窗戶與紗窗可以收進牆袋裡，挑高的開放空間可以用玻璃或紗窗阻隔，但也能完全跟戶外連通。

玻璃屋沒有容納牆袋的空間。密斯與強森當然可以輕易裝上紗窗，但他們將面臨一個美學問題：與玻璃相比，金屬紗窗顯得不透明，無法產生（密斯經常提到這一點）玻璃建築物特有的反射效果。密斯與強森這兩位建築師可能一心想（或者該說是頑固？）維持這種效果，因此才不願妥協。但這正是強大發想的本質：強大發想總是貫徹自己的原則。建築師如果不能遵守這些原則，就必須從頭再來。

最後，密斯勉強同意艾迪絲・范思沃斯的要求，把房子露台有遮蓋的部分加上紗窗。強森在自己設計的屋子住了快六十年，直到他去世為止，他從未裝設紗門，而是忍受蟲子帶來的種種不便。強森曾在上課時對耶魯大學的學生說：「我寧可睡在離最近的廁所有三個街區遠的夏爾特主教座堂，也不願睡在浴室彼此相鄰的哈佛宿舍。」偉大建築是否不能以實用性來衡量？強森的說法雖然漫不經心，卻值得認真看待。偉大建築的體驗是罕見而珍貴的，便利性卻很常見——而且

可取代。我住的地方是一間石砌屋子，是費城建築師小路易斯·德靈於一九〇七年設計的。過去幾年，屋內有好幾面牆嚴重受潮，這是階梯式矮牆遭遇大風雨時無法排水所導致的。這間屋子讓我每天心情愉快，滲漏則偶爾需要修補與重新粉刷。生活原本就不是完美的。

　　法蘭克·洛伊·萊特——從他享有的名聲看不出他其實是非常重視實用性的建築師——為落水山莊裝設紗窗紗門。落水山莊是一棟位於賓州阿勒格尼山脈的著名別墅，是萊特為艾德加·考夫曼設計的作品。落水山莊也是一棟周末度假別墅，不過在功能上比密斯與強森的

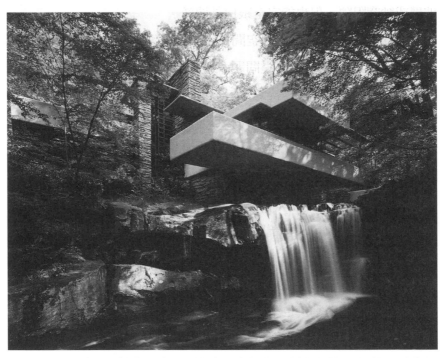

落水山莊（萊特設計，賓州熊奔溪，1935 年）

玻璃屋要求更多,因為這間屋子是由三人家庭使用,而且經常邀請賓客造訪。*萊特想出的新點子是把整棟房子建在巨大的岩石露頭上,然後利用懸臂將結構體懸挑在瀑布上方。據說他只花了一個早上就完成設計,但在此之前他肯定在腦子裡做過無數次的推演,因為層層交疊的露台與彼此連結的空間絕不簡單。萊特使用的材料不多——乳白色的鋼筋混凝土搭配圓滑的邊緣,粗糙的石牆與石地板,以及鋼製窗框塗上他喜歡的切羅基紅(Cherokee Red)。這名「老祭司」——他的傳記作家布蘭登·吉爾這麼稱呼他——拿了簡單的調色盤,就開始施咒了。

歷史上最有名的概念屋是一棟位於維琴察郊區的義大利文藝復興別墅,稱為圓廳別墅——因中心有一間圓形圓頂房間而得名,外表看起來像縮小版的萬神殿。文藝復興時期的建築師絕大多數使用軸線對稱的平面設計——想像有一條線穿過屋子中央,所有位於右側的房間看起來就像左側房間的鏡像。安德烈亞·帕拉底歐更進一步,他畫了「兩條」交叉軸線,創造出「四個」正面完全相同的正方形屋子。每個正面都有立柱門廊,而由於屋子位於山丘頂端,因此每個門廊可以看到不同的景觀。屋裡有八個房間,每個房間都能直接通往屋外,不會干擾圓廳的活動。圓廳是會客的地方,從每個門廊走進去都能抵達圓廳。

圓廳別墅落成以來,一直是眾多建築師的靈感來源。溫虔佐·斯卡莫奇是帕拉底歐的學生,他在老師死後接續完成了圓廳別墅,並

＊然而落水山莊並不大,屋內的空間大約只比范思沃斯宅多了一半。

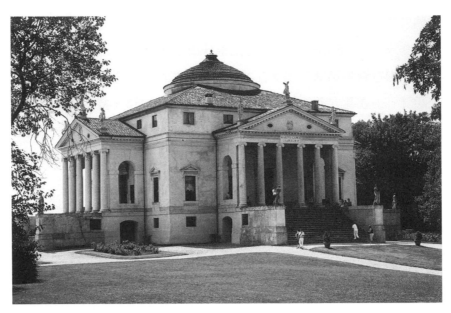

圓廳別墅（帕拉底歐設計，維琴察，1571 年）

且率先推出自己的作品。他在地點絕妙的丘頂上建造了一棟正方形別
墅，取名為洛卡。英格蘭建築師伊尼戈・瓊斯對帕拉底歐極為讚賞，
他設計了好幾間二軸作品，但沒有任何一間付諸實行。十八世紀出現
了四間類似圓廳別墅的英國房屋，其中包括由蘇格蘭建築師科爾・坎
伯爾設計的屋子，還有另一間是帕拉底歐的忠實信徒柏林頓伯爵設計
的奇吉克宅。時至今日，建築師依然深受帕拉底歐設計理念影響，不
僅英美近年來仍有同類型作品出現，就連巴勒斯坦西岸地區也出現極
其忠實的摹本。

　　建築師接續過去的主題，推陳出新，就像受前人啟發的作曲家與
畫家一樣：布拉姆斯重新理解海頓，李斯特與林姆斯基高沙可夫回歸

巴哈，畢卡索受哥雅影響，畢卡索與法蘭西斯·培根重新探索維拉斯奎斯。這種再創造的過程不僅向天才致敬，同時也顯示一些深具創意的觀念——例如擁有四個正面的屋子，值得我們反覆探索。

獲勝的觀念

想獲得受人矚目的委託案，建築師——就連知名建築師也不例外——通常必須參加競圖，事實上，這就跟參加選美一樣。美國第一次舉辦建築競圖是在一七九二年，目的是選出最佳的華盛頓哥倫比亞特區總統官邸的設計。評審團一般由建築師組成，不過也可能包括委託人或贊助者的代表。在這次競圖中，評審是新聯邦市的三名官員與未來官邸的主人喬治·華盛頓總統。湯瑪斯·傑佛遜是公認的建築權威，他的設計以圓廳別墅為基礎為他贏得了第二名。優勝者是詹姆斯·霍本，他是在愛爾蘭出生的建築師，剛好又是總統的親信。

總統官邸競圖只有九名參賽者，但在現代競圖中，參賽者往往多達數百人。這類競圖都要依照明確的規則評審。評審首先快速看過所有參賽作品，去除不符資格、內容不全、顯有瑕疵以及乏味無趣的部分。等到冗長名單逐漸篩選到可以處理的數量時，評審便開始審閱這些設計是否滿足競圖條件，最後挑出兩到三件作品進行更深入的討論。有些競圖是分階段進行，通過第一階段的參賽者必須充實計畫才能參加第二階段競圖。公開競圖採匿名制，至於未公開的競圖或邀請賽，評審會事先知道參賽者的姓名。邀請賽的參賽者通常有報酬；公

開競圖除了冠亞軍以外，其他人完全沒有報酬可拿。

　　參加競圖的困難之處不在於如何設計出禁得起考驗的計畫——這點當然相當重要，而是如何讓人印象深刻，使自己脫穎而出。最好的做法是用淺顯易懂且具說服力的方式來吸引評審，這是為什麼在競圖中勝出的建築設計總是來自於簡單（且讓人眼睛一亮）的發想。現代最有名的例子就是雪梨歌劇院。這場公開競圖在一九五六年舉辦，吸引了兩百支以上的國際隊伍參加。所有進入決賽的方案都必須滿足兩個大型表演廳以及能進行各類型表演的條件（雖然名叫歌劇院，其實是一座多功能表演藝術場館），然而只有丹麥建築師約恩・烏松針對這塊延伸到雪梨港內的突出土地提出打動人心的設計。三十八歲的他在此之前從未從事任何重大建築計畫，但他曾經在阿爾瓦爾・阿爾托與法蘭克・洛伊・萊特門下當過學徒，吸收了他們的有機設計取向。另一方面，在雪梨競圖中，絕大多數晉級決賽者都以國際式樣的方格子來容納兩個音樂廳，但烏松卻以類似雕刻的形式，以波浪般的混凝土薄殼罩住整個表演廳。

　　雪梨競圖的評審包括新南威爾斯州公共工程部的部長、當地一名建築系教授與兩位知名建築從業人員：雷斯利・馬丁爵士，一位受人尊敬的英國建築師，他才剛設計了倫敦的皇家節日大廳；以及埃羅・沙里南，他是當時美國年輕建築師中的佼佼者。沙里南姍姍來遲，他抵達時第一輪的選拔已經結束。沙里南連忙翻閱那些已經被刷下來的方案，從裡面抽出一份計畫，宣布說：「各位先生，優勝者在此。」

　　沙里南對混凝土薄殼情有獨鍾，他剛剛才在紐約動工興建 TWA 航空站，因此烏松打破傳統的設計特別吸引他的目光。雖然雪梨歌劇

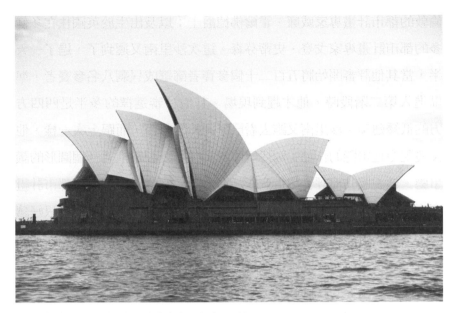

雪梨歌劇院（烏松設計，雪梨，1973 年）

院在興建過程中風波不斷，包括預算超支、設計變更與建築師辭職，但烏松的風帆屋頂形式卻獲得認同，而雪梨歌劇院也成為二十世紀的偉大建築傑作。＊

　　沙里南將自己的意志強加在其他評審身上，這種事並不是毫無根據的謠傳。第二年，他受邀擔任多倫多新市政廳國際競圖評審。其他評審包括知名的義大利現代主義建築師恩內斯托・羅傑斯；溫哥華知名的湯普森、伯里克與普拉特建築師事務所的建築師內德・普拉特；

＊烏松後來獲頒普利茲克建築獎（Pritzker Prize），而歌劇院也被列入世界文化遺產，他的貢獻因此獲得肯定，但他從未回到澳洲去看完工後的歌劇院。

倫敦的都市計畫專家威廉‧霍爾佛德爵士；以及出生於英國住在多倫多的都市計畫專家戈登‧史蒂芬森。這次沙里南又遲到了，過了一天半，當其他評審開始將五百二十個參賽者篩選成只剩八名參賽者，準備進入第二階段時，他才趕到現場。其他評審選擇的多半是四四方方的低矮建築。沙里南又跑去看已經刷掉的計畫，而跟上次一樣，他又發現令他驚艷的作品：兩片彎曲的高聳厚紙板環抱著一個圓形的議事廳。他說服其他評審讓這個作品進入第二回合。兩名英國都市計畫專家都感到懷疑，但沙里南不斷拍胸脯保證，羅傑斯與普拉特只好讓步。最後，這項設計獲得了優勝。維爾尤‧勒維爾的設計有功能上的瑕疵——把市政府分成兩棟大樓，就組織來說沒什麼道理，但這座建築物及其受歡迎的廣場卻成了多倫多的象徵。

　　建築師對於競圖的看法兩極。就實用的層面來看，競圖極為昂貴：要參加大型競圖需要花上數百萬美元。更重要的是，競圖使建築師在與外界完全隔離的狀態下從事設計。貝聿銘晚年拒絕參加競圖，他認為建築師必須與業主不斷進行討論才能設計出最好的建築。競圖時評審通常重視戲劇性更甚於通盤考量，重視簡單明瞭更甚於解決問題，重視引人注目更甚於細部處理。像紀念館這類建築物，光靠簡單的發想可以支撐起整個計畫，因此特別適合競圖；另一方面，當計畫或地點需要細緻一點的解決方案時，簡單發想的建築物通常會功敗垂成。根據簡單發想興建的建築物，例如萬神殿，確實可以成為美好的景物，但為了吸引評審注意而產生的簡單發想，在實際興建時卻可能缺乏深度。儘管如此，民眾還是希望舉辦競圖，因為競圖讓有才華的年輕人有機會在年紀與經驗特別占優勢的建築界嶄露頭角。業主也喜

多倫多市政廳

（勒維爾設計，多倫多，1965 年）

歡競圖，因為競圖讓他們有各種各樣的設計與建築師可以挑選。籌措資金的人可以利用競圖來引起公眾對建築計畫的關注。每個人都喜歡賽馬，唯一不喜歡的大概只有馬兒吧！

非裔美國人博物館是什麼？

二○○八年七月，史密森尼學會宣布將招募建築師設計造價達五億美元的國立非裔美國人歷史與文化博物館，這座博物館將坐落在華府的國家廣場。選拔分兩個階段。首先，感興趣的建築師或建築團隊要提交他們的專業資格，證明他們有設計博物館的相關經驗，然後史密森尼學會會選擇六家事務所參與設計競圖。這種非公開的競圖類型逐漸形成趨勢，因為業主希望有選擇的機會，又想避免公開競圖造成的實務與財務問題。譬如若是新手或小事務所雀屏中選，他們往往缺乏資源來執行大型且門檻高的委託業務。儘管如此，小型事務所或年輕一輩的建築師還是可以與大型而具有規模的事務所合作來參與非公開競圖。

史密森尼學會提出的十六頁投標資格審查要求列出獲勝計畫的必備條件。裡面的規定絕大部分跟定型化契約一樣，在其他競圖簡介也能找到相同的內容：「本會將檢視設計是否兼具美感、成本、可建造性與可靠性，設計須盡到環保責任，讓使用者與訪客感受到建築的優越性。」然而，真正吸引我的只有一個條件，「請詳細說明你要如何將自己對非裔美國人歷史與文化的認識，與這項計畫以及你對建築的願景結合起來。」這顯示史密森尼學會希望這座特殊博物館的設計能反映出這座博物館特有的功能。

傳統上，國家廣場上的博物館只要外表看起來雄偉氣派就行了。當實業家查爾斯‧朗‧弗利爾委託查爾斯‧亞當斯‧普拉特為他的龐大東方收藏設計博物館時，他要的只是一個堂皇的建築物——在

一九一八年，所謂堂皇指的是義大利文藝復興風格的宅邸。當史密森尼學會委託小圃曉設計國立航空與太空博物館時，學會希望他尊重國家廣場其他的建築物的建築風格。小圃曉於是設計了四座簡單的立方體，彼此間以玻璃中庭相連，這種外觀甚至能跟對面國家藝廊田納西大理石構成的立方體外形相互呼應。最早脫離這種風格取向的建築物是一九七〇年代中期對外開放的赫施洪恩博物館。SOM 事務所的戈登‧班夏夫特設計了一個引人注目的無窗混凝土鼓座，艾妲‧露薏絲‧賀克斯苔博把它形容成地下碉堡或油庫，「只差沒安上砲座或艾克森石油公司的招牌」。當道格拉斯‧卡爾迪諾接受委託設計國立美洲印第安人博物館時，他也選擇以嶄新的方式呈現：「我想確保這棟建築物不只是延續華府的希臘羅馬式風格。」確實不太可能，因為卡爾迪諾特立獨行的作風充滿強烈的表現主義傾向。「我觀察美洲的自然景觀，從中獲取設計建築物的靈感。」他解釋說。結果，他試圖用曲線設計——感覺像是手拙的人繪製的——來具體呈現北美大平原與美洲原住民的精神。如此，沒有人會把這棟建築物誤認為希臘羅馬式建築物。

卡爾迪諾有意識地設計出與眾不同的博物館之後，非裔美國人博物館顯然也該表現出自己的特色，但這個特色是什麼？美國黑人很多來自中非與西非，但歸根究柢，絕大多數美國人也是從別的地方遷徙而來。非裔美國人起先定居於美國南方，但亞特蘭大是否真的比芝加哥或紐約更能代表黑人文化？五顏六色的肯特布已成為非洲文化遺產的普遍象徵，但這項來自迦納與象牙海岸的產物真的與美國黑人有關嗎？此外，雖然黑人文化在音樂、藝術、宗教與民權運動有著高度的

能見度，但在建築上卻沒有明顯屬於黑人的表徵。要為非裔美國人博物館找出眾人認同的形象確實是一項挑戰。

有二十二家建築事務所回應了史密森尼學會的審查要求，而選出的六個團隊不僅深具國際色彩，也網羅了知名建築大師與充滿企圖心的後進。國際級大師有諾曼・福斯特與莫西・薩夫迪。安東尼・普里達克雖不如前兩位知名，卻是聲譽鵲起的原創設計者。貝聿銘創立的貝、寇布、弗里德事務所是建築業的頂尖事務所，穩固而可信賴。兩支異軍突起的隊伍是迪勒、斯科菲迪歐＋倫弗洛事務所，這個事務所以理論作品與裝置藝術見長，建築並非他們的強項。另一支隊伍大部分成員是非裔美國人，他們的總設計師大衛・艾傑是一名年輕的迦納裔英國建築師。這六支進入決賽的隊伍，每隊將獲得五萬美元的補助金、一份博物館必要條件的詳細清單以及兩個月的時間讓他們去完成設計。

二〇〇九年四月，在公布優勝者之前，六支隊伍的設計圖與模型全在史密森尼學會的總部（又稱「城堡」）展出。我很想知道這些競爭者要如何面對這個極富挑戰性的地點，它就位於美國最偉大的國家紀念性建築，也就是華盛頓紀念碑的旁邊。以及他們要如何創造出足以代表非裔美國人的象徵——無論它的意義是什麼。

福斯特事務所的提案我認為最具原創性，它就像一隻纏繞成橢圓形的巨大軟體動物，螺旋狀的坡道（與萊特的古根漢博物館只有些微差異），最後戲劇性地中止在一個框限住的景觀前面，正好可以望見華盛頓紀念碑。橢圓形的中央留下空間，上面覆蓋了玻璃屋頂，中庭放置了一艘奴隸船複製品，反映了這座博物館展示的主題。福斯特

與法國著名景觀建築師米歇爾·德斯維涅合作，在屋頂上覆蓋了露台與花園，並且將入口的庭院降到地面以下，讓建築物看起來不會那麼巨大。這是一個極為出色的參賽作品：戲劇性，淺顯易懂，而且用很漂亮的手法一次解決許多問題。酷似軟體動物的鼓環令人印象深刻，有趣的是，這棟建築物與國家廣場的另一端，由貝聿銘設計的國家藝廊三角形東廂剛好一東一西構成了書擋。福斯特的設計要說有什麼瑕疵，那就是無窗的形式讓人望之卻步，讓人聯想到飽受批評的赫施洪恩博物館。

　　莫西·薩夫迪的設計是一棟巨大的方盒子，中間被略帶曲線有木材櫬裡的中庭隔成兩半，這棟建築物同樣也面向華盛頓紀念碑。薩夫迪曾在耶路撒冷的猶太人大屠殺紀念館運用過類似的建築技巧，但他在華府運用這項技巧時卻顯得畏首畏尾。兩個巨大的有機形式框限住從中庭看出去的景觀，但抽象的形狀卻無法為這棟充滿步行民眾的建築物增添活力。此外，這棟建築物的形式看起來有些古怪，充滿設計者獨斷的想法，設計者雖然具有強烈的意圖，但內容卻難以理解——一個船頭，一個破碎的甕，還有巨大的骨頭碎片？

　　事務所設在阿布奎基的安東尼·普里達克，在建築界算是特立獨行的人物，有時人們會拿他與萊特相比，而他也以獨特的個人風格設計出令人矚目的建築。*為了這次競圖，普里達克投入所有的資源，創造出以鋸齒形式、水幕、戲劇性的內部陳設與異國風情的建材（雲

* 二〇〇六年，普里達克榮獲美國建築師學會（American Institute of Architects）最高榮譽金牌獎；其他的參賽者只有福斯特曾得過這個獎。

母片岩石英岩、黑黃檀木）組成的洋溢著生命力的建築，看起來像是強震擠壓下竄出地表的作品。我感覺到普里達克努力尋找適合非裔美國人博物館的建築語言，但另一方面，我也能想像他仿照自然的建築形式——鋪滿沙子的沙漠與岩石嶙峋的台地——與國家廣場的景觀有多麼格格不入。

貝、寇布、弗里德事務所的亨利．寇布設計了費城的國家憲政中心，這座建築物令我讚賞不已。乍看之下，寇布在這場競圖似乎居於主場優勢，畢竟他的合夥人設計的兩棟傑出建築就在附近：貝聿銘的國家藝廊東廂，以及詹姆斯．因戈．弗里德的國立大屠殺紀念博物館。*但寇布設計的非裔美國人博物館——一座四四方方的建築物，外面覆蓋一層石灰岩，從建築物裡浮現一座曲線的自由形態玻璃建築——卻令人失望。新古典的華府建築風格（箱形的建築式）融合當前流行的玻璃曲線建築，但表現出來的風貌卻十分平庸。二十年前，加拿大建築師亞瑟．艾利克森曾試圖讓賓夕法尼亞大道上的加拿大大使館結合古典與現代主義動機，但這項嘗試顯然失敗了，現在寇布的狀況也沒有比他好到哪裡去。

競圖有時可以挖掘出新的人才，例如雪梨的烏松與多倫多的勒維爾。伊麗莎白．迪勒與她的丈夫里卡多．斯科菲迪歐一向以設計前衛計畫著稱（現在又加入了查爾斯．倫弗洛），但在舉辦這場競圖的時候，他們真正完成的重要建築物只有一座，那就是剛落成位於波士頓濱水區的當代美術館，一座盤旋於水上強而有力的懸臂式建

＊貝聿銘於一九九〇年從事務所退休；弗里德於二〇〇五年去世。

築。＊他們設計的非裔美國人博物館依然不改大膽作風。這幾位建築師在設計上採取的思想取徑相當引人注目，他們的作品從杜波依斯身上得到靈感，試圖表現美國黑人的「兩個爭戰的靈魂、兩種思想、兩場互不相讓的鬥爭」。兩個爭戰的靈魂表現在一片雙曲的以鋼索支撐的玻璃皮層，如簾幕般垂掛在石灰岩的方盒子上，看起來像是要融化似的。這種鼓起的有機形式有時被稱為「流體建築」。電腦繪圖裡的水滴狀建築看起來很炫目，但在史密森尼學會展出的模式卻相當粗糙，令人懷疑是否應該興建──或者說，是否蓋得起來──這樣一座造型古怪的建築。

這場競圖中最沒名氣的隊伍，陣容卻最龐大，裡頭的成員包括小麥克斯‧邦德，一般公認他是非裔美國建築師的泰斗；總部設在北卡羅萊納州德勒姆的弗里倫集團事務所，這是美國規模最大由少數族裔開設的建築事務所；史密斯集團事務所，這間大型建築工程事務所，分所遍及全國；以及總部設在倫敦的艾傑建築師事務所。† 雖然弗里倫與邦德先前為史密森尼學會設計的原創博物館計畫為他們增加了不少印象分數，而且史密斯集團也曾參與國立美洲印第安人博物館的興建工作，但史密斯與弗里倫在建築設計上的地位還是無法跟福斯特、薩夫迪以及普里達克這些大師相比。而就在這個時候，大衛‧艾傑加

＊ 為了角逐非裔美國人博物館競圖，迪勒、斯科菲迪歐＋倫弗洛事務所還找了費城的克靈斯塔賓斯事務所（KlingStubbins）合作，這家規模龐大的建築與工程事務所有好幾家分所，包括華府。

† 邦德在競圖期間去世。

國立非裔美國人歷史與文化博物館

（弗里倫、艾傑、邦德設計／史密斯集團，華盛頓哥倫比亞特區，2015 年）

入他們的行列。這位四十二歲建築師八年前才在倫敦開設自己的事務所，但極簡的現代設計以及充滿魅力的顧客（他曾為幾個電影明星設計住宅）使他成為國際矚目的焦點。艾傑的加入也使團隊獲獎的實力大為提升，因為艾傑在此之前已經贏過幾場國際競圖，包括奧斯陸的諾貝爾和平中心，以及最近在丹佛的當代藝術博物館。在丹佛的競圖中，艾傑擊敗幾位著名建築師，其中包括了普里達克。

在六組參賽隊伍中，艾傑的設計是最傳統的：一個方盒子坐落在矩形墩座上。石灰岩墩座涵蓋了大廳，主要展場則位於方盒子內。方

盒子其實是一座位於建築物裡的建築物，所有的玻璃展場被包裹在布滿孔洞的青銅皮層裡。白天，建築物反射出各種色彩，到了夜裡則像極了指示的燈標。沒有曲線，沒有扭曲，沒有搶眼的建築外觀。

評審對於這六種設計看法不一。《華盛頓郵報》評論員認為艾傑的設計「太保守」，並且指出只有迪勒、斯科菲迪歐＋倫弗洛事務所的作品「水準高於其他參賽者」。部落客欣喜萬分，各自選擇自己喜愛的作品，但許多人則是不悅地否定所有六件作品。在此同時，競圖評審也進入審議階段。總共有十位評審。三位是史密森尼學會的董事會成員，四位從事博物館相關業務；一位是國家藝術基金會設計主管；只有兩位是建築師──艾黛兒・桑托斯，她是麻省理工學院建築學院院長，以及《波士頓環球報》建築評論員羅伯特・坎伯爾。*這個評審團特別的地方，在於團裡沒有人參加過大賽。建築師與競圖專業顧問唐・斯塔斯尼認為：「團裡如果出現強有力的人物，很容易讓其他評審的聲音被埋沒。」他相信多元、均衡的評審團對整個程序有利，也會讓最終的決定更具公信力。顯然在這樣的競圖中，不會出現沙里南這樣的人來主導結果。

「我希望所有評審都能自由提出質疑，並且針對作品進行辯論。」新博物館館長隆尼・邦奇這麼對我說。邦奇是評審團主席，但

* 十位評審，這是人數相當龐大的評審團。曾經參與許多競圖獲獎無數，而且也經常擔任評審的保羅・克雷認為，理想的評審人數是三位；超過五位就會變得「人多嘴雜」。他表示，最好評審都由建築師擔任，或至少建築師能居於多數，「因為只有建築師才具有必要專業來權衡各種解決問題方式的利弊得失」。

他刻意缺席不參加最後選拔的會議。「我告訴選拔委員會，我要的是一批建築師，而不只是主題的各種表現方式，我想知道建築的各種可能。」他說道。事實上，邦奇在投標資格審查要求裡添入這麼一項條件，參賽者必須「充分理解非裔美國人的歷史與文化」。「我不知道博物館該是什麼樣子，」他說道，「我只想知道這些建築師對於我提的這項要求做出什麼回應。」

邦奇表示，評審團討論的重點有四項：建築師對於非裔美國人博物館抱持什麼樣的願景；團隊的組成份子如何反映這個願景；建築物與國家廣場呈現出什麼樣的關係，特別是華盛頓紀念碑；以及建築師與博物館之間存在著什麼樣的互動關係。邦奇認為有三件作品是「上乘之作」，但他拒絕說出它們的名稱。評審傾向於弗里倫、艾傑、邦德的作品。「我們喜歡他們的設計與華盛頓紀念碑搭配的方式，」邦奇說道，「雖然艾傑過去從未做過這麼大型的計畫，但有史密斯集團從旁協助，這點令我們安心不少。」評審花了三天才做出最後結論，而邦奇又等了七天才對外宣布結果。「我想讓評審團再考慮一下。我不希望有人還感到猶豫，或者是抱持觀望的心態。」最後，所有評審都同意由弗里倫、艾傑、邦德的作品勝出。

競圖之初，評審聽取各隊的口頭報告，設計完成之後，每個隊伍仍有機會詳細解釋自己的計畫。「艾傑清楚說明他的設計如何表現我們的願景，」邦奇說道，「他談到建築物的角度時，特別放了一段投影片，教堂裡的南方婦女如何舉起雙臂，而她們的手臂呈現的角度就跟建築物一模一樣。我完全被說服了。」換言之，艾傑直接針對競圖的關鍵問題提出解答：「怎麼做才能讓這座建築物成為非裔美國人的

博物館？」

　　傳統上，建築物會透過外表的裝飾來傳達意義，華府有幾座聯邦建築物就是如此：退休金大樓，也就是今日的國立建築博物館，這座建築物建於南北戰爭之後，用來容納負責發放退休金給聯邦退伍軍人的官署。正因如此，這棟大樓外圍環繞著一圈描繪士兵與水手的水平飾帶；美國郵政部大樓三角楣飾上充滿寓意的雕刻指的是郵政制度；農業部所在的大樓有淺浮雕鑲板，上面描繪美國本土的動物，以及婦人拿著桃子與一串葡萄。

　　身為堅定的現代主義者，艾傑避免在外觀上進行裝飾，但他另有辦法傳達非裔美國人的歷史與文化。在靠國家廣場那一側，艾傑設計了一個巨大門廊，風格上屬於現代，卻讓人聯想起美國南方房屋的門廊風格；多孔的青銅皮層是受到紐奧良鑄鐵浮凸雕工的啟發；最醒目的是包圍展場的方盒子形狀就像冠冕或皇冠，形式類似斜面的籃子疊在一起，這種設計源自於約魯巴部落藝術。同時，這個抽象形式也讓我想起布朗庫西的「無盡之柱」。換言之，這個設計既原始又現代，既具體又抽象，既強調手工技藝又凸顯科技層次。這些理念呼應邦奇的說法。他告訴我：「我追尋的是一種建築的精神與提升，以及對非裔美國人遺產的理解。」

　　往後兩年，弗里倫、艾傑、邦德的提案經過數次修改。而在無數地方與聯邦機構——包括美術委員會、國家公園管理局與史蹟保護聯邦理事會——審查之後，建築物採取了較簡單的形式，超過半數的功能移往地下，墩座也消失了。但門廊保留下來，冠冕式造型則加以擴大，加強在視覺上的效果。這種調整在獲獎設計中很常見，因為隨

後與招標者的溝通——在獲選之前完全是獨立作業——可以改進原本的設計。實際的考慮也添加進來：激起人們興趣的草圖必須轉化為現實，因為設計必須實際建造出來。重點是，在這個過程中，原本的設計究竟是獲得改進還是遭到稀釋。以非裔美國人博物館來說，原初的發想顯然繼續存在。

刺蝟與狐狸

　　哲學家以撒・柏林根據古希臘詩人亞基羅古斯的一句話，寫下一篇著名論文。這句話是這麼說的：「狐狸知道許多事，但刺蝟只知道一件大事。」柏林用這句話來形容作家與思想家，他認為柏拉圖、尼采與普魯斯特是刺蝟，莎士比亞、歌德與普希金是狐狸。不過，這樣的比喻也能適用在建築師身上。

　　多米尼克・佩侯肯定是刺蝟。一九八九年，他贏得法國國家圖書館的國際設計競圖，這座圖書館是法國總統密特朗大計畫的最後一個項目。有將近兩百五十名參賽者，包括普利茲克獎得主詹姆斯・史特林與理查・麥爾，以及未來的普利茲克獎得主槇文彥、阿爾瓦羅・西薩與雷姆・庫哈斯，還有相對來說較不知名的佩侯。佩侯引人注目的設計是由四棟高二十五層的玻璃大樓構成，這四棟大樓全坐落在巨大的墩座上。佩侯崇拜密斯，因此他的設計帶有密斯簡潔的特點：書籍存放在大樓裡，公共閱覽室與研究室位於墩座。四棟大樓從平面看呈L形，看起來就像四本半開啟的書。知識向大眾開放，這是相當具說

國家圖書館（佩侯設計，巴黎，1996 年）

服力的意象。

　　問題是佩侯主張的大觀念——簡潔——其實並不是那麼簡單。垂直書庫的想法在現代建築裡有前例：一九三〇年代，偉大的比利時建築師亨利・凡德維爾德為根特大學設計了一棟二十層的圖書館大樓；在美國，保羅・克雷為德州大學奧斯汀分校設計了三十一層樓高的圖書館。但克雷與凡德維爾德的大樓絕大部分是實心外牆，只有少數地方是狹長形的窗戶。佩侯的全玻璃書庫激怒了圖書館員，他們抱怨這種設計會讓書籍完全暴露在陽光下。解決之道是從內部增設遮陽板，

此舉雖然解決了日光照射問題，卻嚴重破壞了透光性，而這正是佩侯整個設計的概念。最後，一部分書籍移置墩座，而原來的書庫則改成圖書館行政辦公的地點。圖書館落成後，各方褒貶不一。雖然位於地下的研究室與閱覽室有人工造景的中庭可以觀賞，但絕大多數公共空間光線相當陰暗，感覺就像地下室。正如多倫多市政廳的辦公人員必須一分為二，法國國家圖書館的館藏也一分為四。一名資訊專家表示：「由於建築師的設計而決定對所有知識重新進行分類，引發法國教育界與知識界一片譁然。」這座圖書館──世界最大的圖書館之一──被民眾稱為 TGB（très grande bibliothèque，非常大的圖書館），這是取自 TGV（train à grande vitesse，法國高速列車）的諧音，但一些嘲諷的人說這些首字母其實指的是 très grande bêtise（非常大的錯誤）。

如果佩侯是刺蝟，那麼新大英圖書館的建築師，已經過世的柯林‧聖約翰‧威爾森就是狐狸。一九六二年，他與雷斯利‧馬丁爵士接受擴大大英博物館附設圖書館的委託。但計畫遭到延宕，在隨後政府更迭期間，這個計畫擴大成完整的國家圖書館，地點也從布魯姆斯伯里遷到國王十字。到了一九八二年開始動工的時候，馬丁爵士已經退休，而威爾森已做了第三次設計。他低調的建築取向是受到阿爾瓦爾‧阿爾托浪漫主義式現代主義的影響，但許多人認為，與理查‧羅傑斯與諾曼‧福斯特這些高科技建築師的當代作品相比，他的想法顯然過於陳舊。威爾森的設計飽受批評；現代主義者不喜歡這座圖書館，因為它大部分採磚造（為了配合附近的維多利亞時期哥德式建築），看起來十分呆板；傳統主義者如查爾斯王子則不太公允地將其

大英圖書館（威爾森設計，倫敦，1997 年）

比擬成「祕密警察學校的大會堂」，他認為這棟建築物太現代。威爾森成了不受歡迎的人物，他的公司也因為沒有生意而關門大吉。大英圖書館開放後，這些負面觀感一掃而空。＊圖書館內部空間明亮通風，不僅功能上極有效率，也極受使用者歡迎。休·皮爾曼是極少數為威爾森設計辯護的英國評論家，他表示：「大英圖書館是一座功能

＊大英圖書館開放那年，威爾森恢復了名譽，並且受封為騎士。他於二〇〇七年去世。

完善的圖書館，坐在這裡閱讀是一件舒適的事。」

　　威爾森心目中的英雄阿爾托也是狐狸。舉例來說，他在一九三〇年代設計的大型鄉村宅邸瑪麗亞別墅一般認為是他最偉大的作品之一。瑪麗亞別墅可說是芬蘭的落水山莊，不過我們可能很難找出能跟萊特懸吊在瀑布上方的露台一樣引人注目的景觀。從外觀來看，謹慎節制的瑪麗亞別墅展現出一種混合風格，既有白色箱形的現代主義，手工打造的細部造型，又有漫不經心的隨興巧思。腎形的入口遮雨篷由幾根筆直與彎曲的木柱支撐，其中幾根木柱用繩索捆綁起來。白色牆壁是用石灰水粉刷過的磚頭砌成，而非當時絕大多數歐洲現代主義者慣用的粗糙灰泥。

　　主要的生活空間充分展現出阿爾托現代主義古怪的一面，不僅創新，也結合傳統。起居室、餐廳與畫廊——業主收藏現代畫作——都整合在單一的多功能空間裡，同時靠著移動式書櫃來界定書房。這一切都顯示了現代主義特有的彈性。在此同時，角落安裝芬蘭傳統的凸出式火爐，天花板使用的是赤松木，一些鋼管柱用藤條包裹，另一些則覆上山毛櫸板條。雖然這是間相當大的房子，卻不失資產階級不求矯飾的舒適感。這使瑪麗亞別墅有別於柯比意戲劇性的別墅或密斯奢華的極簡主義。阿爾托的目標是創造一個讓居住者擁有許多小樂趣的環境，而不是讓首次來訪的人感到印象深刻。

　　路易斯‧康與阿爾托大約同時，他出生的國家也位於波羅的海北部，也就是愛沙尼亞。兩人都曾就讀布雜學院，兩人發展事業時都揚棄了歷史風格。然而，兩人的類似之處僅止於此。阿爾托的浪漫主義式現代主義源於他成長的地區，而路易斯‧康的現代主義追求的則是

普世性。阿爾托喜愛鮮艷的色彩、豐富的質地與手工的細部裝飾，路易斯·康的用色則相當有限而且樸素。阿爾托什麼都設計；燈、玻璃器具、織物與家具全都包辦，他設計的安樂椅與凳子成了現代經典。路易斯·康並未設計令人難忘的家具，而且傾向於以一般的嵌燈與燈罩做為燈具，因為他對空間與自然光的興趣遠大於日常用品。

這兩名建築師的事業發展軌跡不同。阿爾托是天才，他從建築學院畢業後馬上創業，三十歲就聲名大噪。路易斯·康則是大器晚成，他一直到五十幾歲才成為知名建築師。阿爾托相當多產，他可以輕鬆地完成一個接一個的設計；路易斯·康的速度緩慢，往往要嘔心瀝血才能完成一件作品。*阿爾托有許多設計只是類似主題略做變化，路易斯·康每件作品都具有獨一無二的風格。但路易斯·康確實與阿爾托有個重要的共通點：他也是狐狸，他很少根據單一發想來設計建築物。路易斯·康最後一個計畫是位於紐海芬的耶魯大學英國藝術中心，這是一棟平凡無奇的四層樓方盒子，有兩個設有天窗的中庭。路易斯·康花了一年半的時間進行設計，他考慮了幾個選擇，因此這棟建築物的外觀簡潔其實是長期發展的成果。

英國藝術中心位於小禮拜堂街上。首先吸引人們目光的是一九六〇年代保羅·魯道夫設計的戲劇性建築物；龐大、粗糙、混凝土與紀念性，這棟建築物正是建築學院的所在地。我們可能路過英國藝術中心而不自知，如果說魯道夫如歌劇院般的建築物終日傳出高亢的歌

＊阿爾托參加過數十次建築競圖──贏了二十五次。路易斯·康只參加過十次競圖，完全沒有獲勝過。

耶魯大學英國藝術中心（路易斯·康設計，1974 年）

聲，那麼路易斯·康的建築物就僅僅是微弱的低語。清水混凝土構架填充一層玻璃與霧面不鏽鋼鑲板。絕大多數建築師使用不鏽鋼要不是為了展現機械的完美，就是為了彰顯奢華；在路易斯·康手中，不鏽鋼卻幾乎成了家常的東西，不鏽鋼的表面由於酸洗與天氣的作用而變得斑駁。「在陰天，它看起來像蛾；在晴天，則像蝴蝶。」路易斯·康對充滿疑慮的業主這麼說。

英國藝術中心的低樓層是商店區，博物館入口被擠到不起眼的角落。入口通往兩個中庭中比較小的那一個。這裡，同樣的清水混凝

土構架填充了乳白色橡木鑲板；就像走進一個美麗的櫥櫃裡。高聳的空間灑落著從巨大天窗照進來的自然光線，中庭周圍的通道使人可以窺見其他畫廊。這座建築物以漸進的方式展示自己。畫廊的牆上覆蓋著亞麻布，地板布滿石灰華條紋，讓人產生住家而非傳統博物館的印象。這種家庭式的氣氛是為了配合收藏品，因為這些畫作原本是為了布置英國鄉村宅邸而畫。第二個中庭的畫作則是從地板到天花板，掛滿了整面牆，與傳統大廳一樣。這個空間最醒目的是一座類似紀念碑的混凝土筒倉，裡面其實是主樓梯。路易斯·康的傳記作家卡特·魏斯曼表示，路易斯·康在英國莊園宅邸看見巨大的雕刻壁爐，留下深刻的印象。煙囪形式耐人尋味地為中庭加添家庭的氣氛。巨大的東方地毯上安放了舒適的沙發，更加強了這種意象。藝術評論家羅伯特·休斯描述這個中心是展示實驗藝術的理想地點：「這座建築物平凡無奇，在風格上也不特出，低調但一目了然，灰白的混凝土、淺黃的木頭與覆蓋牆壁的自然亞麻布，這些都是用來襯托畫作的背景。」

　　從一九七一年開始，美國建築師學會每年頒獎給「美國建築界禁得起時間考驗的地標」。每年能得到這項殊榮的只有一棟建築物，而且必須至少有二十五年的歷史。與設計獎不同，設計獎會頒給只有設計但尚未建成的對象，但美國建築師學會的獎項認為最能判斷建築物優劣的標準就是充分的時間考驗。許多新建築物引人注目，但不消數年的時間就受人遺忘，原因可能出在功能的缺陷，或者只是基於一時的風潮。二〇〇五年，美國建築師學會把二十五年獎頒給耶魯大學英國藝術中心，評審認為「偉大的建築物能有如此寧靜的表達，實在難得一見」。這是路易斯·康第五度獲得這項榮譽。曾五度獲獎的建

築師除了路易斯・康外,只有埃羅・沙里南。*從這兩人的作品中,不難看出發想的力量。對沙里南而言,這個單一發想通常源自於對建築計畫進行詳盡分析、對所有的選項進行檢視以及將所有解決方式提煉成一個單一概念。「你必須把所有的蛋放在一個籃子裡,」沙里南說道,「建築物的每個部分都必須支持這個發想。」另一方面,路易斯・康的建築物則是整合許多發想,他進行的內省過程與其說是建築分析,不如說更像哲學研究。路易斯・康還是以他慣有的方式,拐彎抹角地解釋自己的做法。「說真的,你不知道建築物會是什麼樣子,除非你掌握建築物背後的信念,也就是建築物如何與人類的生活合而為一。」一旦他找到合一的形態,建築就隨之而生。如果這聽起來有點像「概念」,那麼路易斯・康確實在一九二〇年代在布雜學院念過書,他在晚年時也經常回歸到這項重要原則上。

*路易斯・康其他的獲獎作品是:耶魯大學美術館、沙克研究中心、菲利普斯・艾克塞特中學圖書館與金貝爾美術館。沙里南的作品則是:克羅島小學、通用汽車技術中心、杜勒斯機場、大拱門與約翰・迪爾公司總部。

環境

如果你是在書中第一次看到某棟建築物，
等到你看到實物時往往會大吃一驚。

美國首次展出包浩斯的作品是在一九三八年由現代藝術博物館舉辦，地點是洛克斐勒中心的臨時畫廊。這次展出吸引了破紀錄的參觀人數——一張新聞照片顯示法蘭克·洛伊·萊特參加了開幕典禮，他與主辦這此展覽的華特·葛羅培談笑風生。兩人彼此說了什麼，我們不得而知。這項展出包括了著名德國設計學校師生創作的照片、繪圖、織品、家具與燈具。展場入口有一個象徵現代主義的模型，那是包浩斯在德紹的建築物模型。這個大比例模型包括了一些細節部分如陽台與窗戶，但並未提供周遭環境的資訊，而且予人一種印象，覺得這座紙風車建築物看起來像一尊巨大的構成主義雕刻。事實上，葛羅培曾在柏林皇家理工學院接受過正式訓練，他設計的包浩斯建築是為了搭配德紹的街道方格：長條的工作室面對著市鎮廣場，最高的大樓位於街角，狀似橋樑的行政大樓則成為連結街道的通道，使火車站與廣場連成一氣。換言之，雖然包浩斯的建築物具有抽象的雕刻性質，但它也呼應著四周環境。當建築物被呈現成孤立的藝術作品時，這項本質上的差異很容易遭到忽略，現代藝術博物館的展出就是一個例子。*

　　建築攝影也把建築物當成物體。就像棚拍一樣，建築攝影只有在凸顯主題時才會讓背景入鏡；任何看起來突兀的東西——電話線杆、停車標誌或頭上的電線——都必須去除。因此，如果你是在書中第一次看到某棟建築物，等到你看到實物時往往會大吃一驚。我念書時擁

* 二〇〇九年現代藝術博物館的包浩斯回顧展也出現了類似的抽象模型。「萬變不離其宗」（Plus ça change）。

有的第一本建築書籍是法蘭克・洛伊・萊特的《證言》。這是一本巨大的照片集，白色布紋封面，左上角有萊特的商標紅色方塊。萊特華麗的詞藻並未讓我留下深刻印象，但我還是讚賞他的作品，特別是羅比之家，長距離磚砌正面照片延伸超過兩頁。當我終於有機會親自見識這棟建築物時，我失望地發現這間「草原式住宅」其實位於芝加哥南區郊區的海德公園裡。這間屋子的腹地狹小，緊鄰人行道，有圍牆環繞的雜務場，但沒有花園，而且四周都蓋了屋子與公寓大樓，理查・尼克爾充滿詩意的照片的自然景觀在這裡完全看不到。

融入

　　繪畫與雕刻可以是獨立的藝術作品，但建築總是某個特定基地的一部分。舉例來說，如果我們不知道耶魯大學英國藝術中心位於耶魯大學美術館的對面，我們恐怕難以理解路易斯・康為什麼要如此設計英國藝術中心。耶魯大學美術館是一九二〇年代興建的哥德復興式建築，設計者是艾格頓・斯沃特伍特。一九五〇年代，路易斯・康曾為美術館進行增建。英國藝術中心一反斯沃特伍特石砌正面的華麗裝飾風格，它的金屬外形反而與路易斯・康為美術館增建的樸素石砌外牆相互呼應。此外還有一項重要資訊：小禮拜堂街是耶魯大學校區與紐海芬市區的分界。英國藝術中心屬於市區的一部分，這或許可以解釋為什麼路易斯・康要讓藝術中心的外表如此不引人注目（一樓則是商店）。或許，路易斯・康只是選擇扮演大衛，以面對附近由保羅・魯

道夫設計的耶魯大學建築學院這個歌利亞。

　　路易斯‧康面對的環境是幾棟精心設計的大學建築物，這些建築物矗立在秩序井然的街道上，而且四周充滿大學生活的喧囂。這與法蘭克‧蓋瑞於一九八〇年在洛杉磯初試啼聲時面對的狀況大不相同。蓋瑞接受的住宅委託是在威尼斯海灘的狹窄土地上蓋小住宅，而不是在貝萊爾興建豪宅。呈現在他眼前的是個龍蛇雜處的地方，有通俗的文化、過度鮮艷的色彩與單調乏味的材料，這裡顯然不是興建傳統現代主義建築的理想背景。然而，蓋瑞是個突破傳統的現代主義者。他觀察美國重要建築師的做法，這些人多半是美東地區的人，如理查‧麥爾、麥可‧葛瑞夫、彼得‧艾森曼，而他決心走自己的路。他針對環境做出令人吃驚的回應，但事後看來卻相當合理，他的做法就是融入它們。「不管你在威尼斯海灘做什麼，大概三十秒就會被消化吸收，」蓋瑞說道，「你不可能跟這個地方的環境區隔開來。這裡充滿各色各樣的事物，非常混亂。」蓋瑞不考慮精緻或簡樸的形式，他最初的計畫是探索粗糙材料、鮮艷色彩與不拘一格。海灘住宅的藤架看起來像是用電話線杆搭起來的；聖費爾南多谷的家庭住宅最後鋪上了瀝青油紙的屋頂板；威尼斯海灘的雙併屋則有暴露的木構架與波浪狀鍍鋅鐵皮牆以及未上漆的夾板。這是預算有限下採取的做法，但面對洛杉磯廉價而俗氣的環境，卻毫無突兀之處。

　　即使是規模較大的委託案，例如為 Chiat\Day 廣告公司興建三層樓辦公大樓，興建的地點——威尼斯大街——依然位於雜亂吵鬧的環境，這裡有沿道路發展的商業區、花園公寓與停車場。面對街旁窄小的腹地，蓋瑞採取的對策是把建築物一分為二，一棟跟一般常見的建

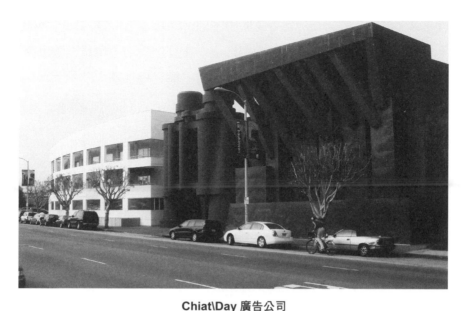

Chiat\Day 廣告公司

（法蘭克・蓋瑞建築師事務所設計，加州威尼斯海灘，1991 年）

築物沒什麼兩樣，另一棟則相當引人注目，屋頂往外延伸，底下有好幾根傾斜的銅皮支柱支撐。這棟建築物最不尋常的特徵是在偶然間產生的。如蓋瑞所言，他在跟業主討論計畫的模型時，業主表示想在建築物裡添加一點藝術成分。兩年前，蓋瑞曾與克雷斯・歐爾登伯格以及寇夏・凡・布呂根合作設計一座類似巨大雙目望遠鏡的大樓，這棟大樓的模型至今仍擺在他的辦公桌上。「當我跟傑・恰特描述中心需要的雕刻性質時，我把這個模型推到主要模型前面，」蓋瑞說，「這個做法管用。」

　　環境不只是限制，它也可以做為靈感。阿爾瓦爾・阿爾托為著名實業家設計的瑪麗亞別墅位於芬蘭西部濃密的松樹林裡。由於環境

的關係，阿爾托因此在房屋各處使用木柱。他用木柱支撐入口的遮雨篷，環繞樓梯，而且充當陽台的欄杆——在那個時期，現代主義風格的欄杆使用的大多是鋼管。就連起居室的結構立柱也讓人聯想到森林裡的樹幹。阿爾托設計的房屋不與整個自然環境對立，例如密斯的范思沃斯宅，相反地，他利用環境來凸顯他的建築。

另一棟從環境取得靈感的建築物是位於渥太華的加拿大國立美術館，設計者是莫西・薩夫迪。美術館的建築基地在一塊能俯瞰渥太華河的突出土地上，鄰近的國會山莊與聯邦政府建築群是這個地區的地標。這些於十九世紀中葉落成的維多利亞時期盛期哥德式建築，有著充滿生命力的屋頂、塔樓與尖塔。從國立美術館看過去，國會山莊最醒目的建築物是多角形的國會圖書館，這棟建築物是以中世紀神職人員會議廳為藍圖興建，擁有飛扶壁、尖頂飾與圓錐形屋頂。為了搭配國會圖書館的建築風格，薩夫迪設計了圖書館的現代版本，一座高聳、有幾個小尖塔的鋼構玻璃展館，結合了大廳與展場空間。這座大膽的建築外形具有幾個層次的意義。首先，這座龐大而不規則延伸的美術館使人留下難忘的印象。其次，它為渥太華市中心的天際線增色不少，這裡的建築物包括國會大樓、聖母聖殿主教座堂的尖塔、洛里耶堡飯店如畫的屋頂、厄尼斯特・寇爾米耶設計的最高法院高聳的銅皮屋頂。最重要的是，美術館提供了兩個國立機構的視覺連結，一個是政治的，另一個是文化的。

計畫在華府興建的非裔美國人博物館，其所在環境欠缺明顯的建築標準。雖然一般認為華府是座白色的古典城市，但國家廣場兩側的博物館群感覺卻像各種風格拼湊起來的雜牌軍。其中有幾座是古典建

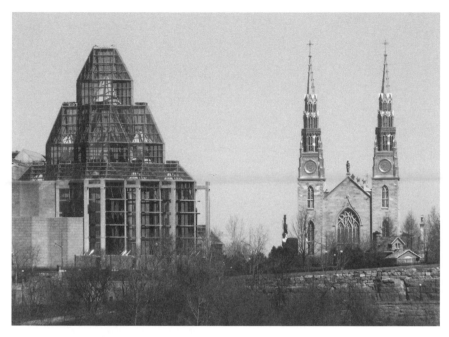

加拿大國立美術館（莫西‧薩夫迪建築師事務所設計，渥太華，1988 年）

築物：略嫌浮誇的自然史博物館、笨重的農業部，約翰‧羅素‧波普的國家藝廊、查爾斯‧亞當斯‧普拉特優雅的弗利爾美術館。小詹姆斯‧倫威克的赤砂岩史密森尼學會城堡是哥德復興式建築，阿道夫‧克魯斯古怪而多彩的磚造藝術產業館令人難以歸類。現代建築物的變化也不遑多讓：貝聿銘極簡風格的東廂剛好位於卡爾迪諾充滿高第風格的國立美洲印第安人博物館的正對面；班夏夫特看起來像鼓的赫施洪恩博物館，位於小圃曉國立航空與太空博物館的玻璃方盒子旁；而即將落成的非裔美國人博物館的鄰居是美國國家歷史博物館，這是受尊崇的麥金、米德與懷特事務所最後幾項計畫之一，他們試圖讓這座

建築物呈現出現代色彩，但結果不甚理想。

　　參加非裔美國人博物館設計競圖的建築師，要如何面對國家廣場多樣化的建築風格？普里達克顯然認為這個建築大雜燴讓他有一展身手的機會，迪勒、斯科菲迪歐＋倫弗洛事務所也這麼認為。為了呼應赫施洪恩博物館，福斯特選擇獨特的圓形形式。薩夫迪與寇布將他們建築物的主要部分與美國國家歷史博物館的方盒子連繫起來。艾傑把自己的設計形容為華盛頓紀念碑的非正式場所與國家廣場的正式景觀之間的樞紐。盱衡四周環境，艾傑的做法是設計一座方形的紀念碑形式建築；在此同時，他也確保建築外觀的獨特性，他用來製作冠冕的原料是青銅，而非大理石或石灰岩。艾傑還有一些別出心裁的地方；冠冕斜面的角度剛好可以配合華盛頓紀念碑頂石的角度，構成建築師所謂的兩棟建築物之間的「對話」。

　　很少有建築物像音樂廳一樣難以融入都市環境之中。與博物館不同，博物館由大大小小的房間組成，這些房間可以有各種組合方式。音樂廳必須考慮音響效果與視線，如果是歌劇院，還要有完善的後台設施。然而，儘管艾傑設計的不是音樂廳，他還是必須設法讓巨大無窗的方盒子融入環境之中。

　　一九八八年，蓋瑞在華特・迪士尼音樂廳設計競圖中獲勝，他的作品創造出令人難忘的建築物形象。這座建築物坐落在洛杉磯市中心一處相對較不繁華的地方，蓋瑞把音樂廳打散成一連串巨大而且像壁龕一樣的空間，這些空間全聚焦在舞台上。透過不規則的形式，蓋瑞也順利解決掉外觀問題。蓋瑞這個時期的風格傾向於將建築物設計

成各種不同的事物雜亂拼湊起來的樣子，迪士尼音樂廳也不例外：觀眾席位於圓頂而且類似溫室的大廳旁，附近還有幾個小型建築物。當設計競圖開始時，管弦樂團建立委員會也到世界各地主要音樂廳進行考察。委員會與指揮艾薩佩卡・薩隆能特別欣賞東京的三得利音樂廳及其葡萄園式座位，觀眾坐在上面，彷彿置身於環繞管弦樂團的「梯田」上。曾在三得利音樂廳工作的聲學家豐田泰久受邀參加迪士尼團隊。蓋瑞把自己的競圖設計擱在一旁，他與豐田合作，打算從頭開始。他們依據聲學研究做出一個結論，認為葡萄園式的音樂廳應該位於長一百三十英尺、寬兩百英尺的混凝土方盒子內，而且牆壁與屋頂都要呈一定斜度。為了緩和十層樓高的建築物造成的視覺衝擊，蓋瑞用帆狀物將建築物包裹起來。包裹可以掩蓋表演廳實際的大小，在包裹的外殼與方盒子之間存著空隙，可以容納大廳、咖啡廳、非正式的表演場地以及戶外露台。蓋瑞早期的草圖顯示他原本用來包裹的外皮是凌亂的波浪狀，因此有傳言說他是從揉皺的紙張獲得靈感，而相信的人似乎還不少。＊「這全是瞎編的。我希望我是如此獲得靈感，可惜這不是真的，」蓋瑞對訪談者說，「要真有那麼容易，迪士尼音樂廳就不會是紙揉皺的樣子。事實上，我是個機會主義者。我會使用身邊的素材，使用我桌上的東西，我會運用這些材料來思索可行的發想。」有時機會主義會產生反效果。二〇〇〇年開幕的西雅圖音樂體驗博物館隨意集合了各種色彩形式，蓋瑞說他是受到 Stratocaster 吉他琴身的啟發。但十二年後當我再度參觀這棟建築物時，只見民眾川

＊ 揉皺的紙張的故事源自於蓋瑞在電視卡通《辛普森家庭》的客串演出。

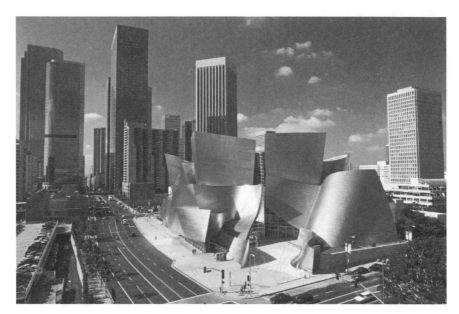

華特・迪士尼音樂廳（蓋瑞事務所設計，洛杉磯，2003 年）

流不息地前往旁邊的太空針塔，大家都懶得看那棟外觀特殊的博物館一眼。

迪士尼音樂廳肩負著一項重要任務，就是帶動洛杉磯市中心期盼已久的發展。多倫多市中心相當繁榮，有著充滿活力的街道生活、文化機構與數量龐大的居住人口。因此，對於當地建築師傑克・戴蒙來說，設計一座新芭蕾舞歌劇院的挑戰是確保建築物能恰當地融入城市，而非創造都市磁吸或觀光景點。於二〇〇六年完工的四季演藝中心位於多倫多著名的大學路上，占地寬廣，擁有完整的城市街區。戴蒙的設計基本上是一堆方盒子的集合：最大的方盒子包含表演廳，高的方盒子容納劇場懸吊系統，低矮的方盒子充當後台；俯瞰大學路的

玻璃方盒子則是大廳。建築物的內部令人感到溫暖：淺色的木頭，威尼斯灰泥，完全是赭色系。表演廳在各方面廣受好評，例如音響效果、完美的視線與親密性——兩千個座位有四分之三離舞台的距離不到一百英尺。

　　戴蒙曾在路易斯‧康底下學習，雖然兩人風格不同，但他同意路易斯‧康的看法，認為建築形式是分析建築物本質後得出的結果。「你不是藉由隱喻來達到崇高或詩意的境界，」戴蒙表示，「而是開心地去做你必須要做的事。這才是設計的祕訣。」四季演藝中心必須

四季演藝中心（戴蒙施密特事務所設計，多倫多，2006 年）

面對的問題包括腹地狹小、迫切需要表演廳與預算受限。*這座建築物的設計是由內而外，就像迪士尼音樂廳一樣，但戴蒙用來包裹歌劇院的材料不是像不鏽鋼這種充滿魅力的建材，而是深色的巧克力色磚。只有面向大學路的那面是用玻璃覆蓋。

「中心的四個面只要再富麗堂皇一點，相信必能讓民眾感受文化的高尚。」一名不滿的多倫多評論者寫道。另一名評論者則抱怨建築物過於「嚴肅古板」。《多倫多星報》更進一步認為四季演藝中心是「多倫多第五糟糕的建築物」。之所以引發這麼多的不滿是因為近來多倫多剛好興建了幾座卓越的新建築：湯姆・緬恩設計了一棟令人吃驚的大學學生宿舍，英國建築師威爾・阿索普的藝術學院是用幾根傾斜的支柱支撐起來的，丹尼爾・里伯斯金對皇家安大略博物館做了不對稱的擴建。如果用這些刻意標榜的招牌建築來衡量四季演藝中心這種刻意低調的建築，結果當然令人失望。

多倫多的評論者抱怨連連，但聖彼得堡馬林斯基劇院藝術總監瓦勒里・格吉耶夫卻認為低調保守是好事。他的劇院為了增設新歌劇院而先後舉辦兩次令人矚目的國際建築競圖，但兩次都未獲得令人滿意的結果。第一次競圖的獲勝者是來自洛杉磯的前衛建築師艾瑞克・歐文・摩斯，他的激進設計看起來像一座冰山。摩斯的計畫以及他的修正版本都遭到俄羅斯政府拒絕（由俄羅斯政府負責相關費用）。之

* 多倫多表演廳的預算大約一億六千萬美元，相較之下，迪士尼音樂廳的預算有一億八千萬美元（以二○○三年的美元幣值計算）。但歌劇院需要許多後台設備，例如懸吊系統與存放布景的空間，音樂廳不需要考慮這些東西。

後舉辦的第二次競圖，獲勝者是多米尼克·佩侯，他正是引人詬病的法國國家圖書館的興建者。佩侯用金色玻璃構成的多面圓頂罩住整座歌劇院。格吉耶夫認為這個設計「太浮誇、看起來易碎而且不容易興建」——聖彼得堡市民稱之為「金色馬鈴薯」。成本攀升，加上技術問題叢生，最後佩侯只能捲鋪蓋走人。在訪問北美期間，格吉耶夫參觀了多倫多的四季演藝中心。他表示，「這座中心的美麗、實用性、與周邊建物的融洽，以及絕佳的音響效果」，令他印象深刻，於是他力邀戴蒙的事務所到聖彼得堡。之後舉辦了第三次競圖，戴蒙施密特事務所雀屏中選。

馬林斯基劇院新館占滿一整個街區，興建的地點與十九世紀義裔俄國建築師阿爾貝多·卡沃斯的舊館只隔了一條運河。十八世紀時，義大利與法國建築師為彼得大帝營建新都。數年後，俄國首都聖彼得堡的市中心已經發展出相當一致的建築整體，儼然成為北方的威尼斯。這座俄國城市的特點不僅在於縱橫交錯的運河，也在於風格多樣的美麗建築：多采多姿的巴洛克建築，厚重的新古典建築，精緻的帝國風格建築與浪漫的十九世紀折衷主義建築。建築師必須面對的難題是，如何在這種環境下增添新的建築物：應該標新立異，還是融入其中，還是採取折衷的做法？

摩斯與佩侯採取的是標新立異的做法。他們設計的玻璃大樓在俄羅斯漫長、陰暗的冬日裡就像一座燈塔，但這種做法也是為了與四周環境產生對比——無論在建材、形式以及與街道的關係都是如此。這種做法對於在洛杉磯進行設計的蓋瑞來說是可行的，但在聖彼得堡卻行不通，因為建築師已在此地累積了數百年的心血，雖然整座城市

的風格並不一貫，但就結果來說卻具有整體性。現代主義建築師認為新建築應該與舊建築產生對比，然而這往往是他們任意揮灑創意的藉口。至少聖彼得堡絕大多數市民是這麼想，民眾的反對確實構成政府當局拒絕「標新立異」而放棄前兩項計畫的理由。

　　戴蒙採取的是中間路線。他有在歷史城市工作的經驗，曾在耶路撒冷雅法門附近設計新市政廳，而這棟現代建築也成功融入古代市容之中。戴蒙針對馬林斯基歌劇院提出的想法與佩侯的玻璃水晶形式不同，他的概念極為簡單──在方盒子內建造傳統馬蹄形音樂廳。戴蒙經常表示，城市是由方盒子組成的。他在聖彼得堡興建的這座方盒子，與多倫多一樣，是石砌的而非磚砌的，他希望藉此與周圍十九世紀的建築物產生協調感。儘管如此，他的作品依然是現代主義風格，

馬林斯基劇院新館（戴蒙施密特事務所設計，聖彼得堡，2013 年）

這一點可以從簡化的細部裝飾與大片覆蓋的玻璃看出。在二〇一三年開幕的歌劇院，也為聖彼得堡天際線增添了戲劇性的屋頂形式與擁有曲線玻璃遮雨篷的屋頂露台。

　　所有好音樂廳的設計都是由內而外。在迪士尼音樂廳與四季演藝中心建成之前，傑出的聲學家雷歐・貝拉內克曾寫過一本書，他根據指揮、音樂家與樂評家的意見對全球七十六間音樂廳進行排名。最頂級的音樂廳只有三間：維也納的音樂之友協會大廳、阿姆斯特丹音樂廳與波士頓的交響樂大廳。這三間音樂廳建於十九世紀晚期，都是所謂的鞋盒式建築：長方形音樂廳，挑高的天花板與環繞的樓座。當建築師大衛・史瓦茲接受委託，為納什維爾交響樂團設計新音樂廳時，他以音樂之友協會大廳做為範本，增設樓座以擴充觀眾席位，但保留了老音樂廳吸引人的特徵，在長方形音樂廳較長的兩側設立挑高的窗戶。

　　納什維爾斯科莫宏交響樂大廳內部雖然不像音樂之友協會大廳那樣金光閃閃，但同樣採取新古典風格。在外觀上，入口是古代神廟的門廊，不過科林斯式的立柱看起來更帶有埃及而非希臘風格。神廟正面三角楣飾的雕像是雷蒙・卡斯基的作品，代表樂神俄耳甫斯以及他的妻子歐利蒂絲。《紐約時報》樂評家伯納德・霍蘭德對這種古代象徵不以為然，認為這種風格缺乏特色。「與鄰近的建築物相比，這麼做無法凸顯自己的獨特之處，」霍蘭德抱怨說，「他們認為原創性不是個好想法，而且也與周遭的建築格格不入。」然而，與整個環境和諧共存正是史瓦茲設計的重點。納什維爾素有「南方雅典」的美稱，它的市中心有許多希臘復興式建築物，其中知名的有十九世紀威廉・

斯科莫宏交響樂大廳（大衛・史瓦茲建築事務所設計，納什維爾，2006 年）

斯崔克蘭德的田納西州議會大樓；麥金、米德與懷特事務所於一九二
〇年代模仿帕德嫩神廟興建的戰爭紀念音樂廳；以及羅伯特・史登設
計的公共圖書館。因此，史瓦茲只是延續了田納西州悠久的古典建築
傳統。

坦格伍德的小澤征爾音樂廳也是鞋盒式建築。與絕大多數音樂廳
不同，這棟建築物是波士頓交響樂團在伯克夏郡的夏季據點，此地處
於農村之中，因此建築師威廉・洛恩要如何在大片草地當中興建一座
沒有窗戶的大型方盒子？他的解決辦法是賦予這棟建築物工業色彩，

他使用厚重的磚牆與拱形的金屬屋頂，隱約讓人聯想起新英格蘭的紡織工廠。略嫌剛硬的效果透過穀倉的木造門廊加以調和，讓音樂廳與整個農村景致相得益彰。音樂廳的內部也是木造的。雷歐·貝拉內克的研究後來又出了更新的版本，他把小澤征爾音樂廳列為美國第四好的音樂廳，僅次於波士頓交響樂大廳、卡內基音樂廳與貝聿銘設計的位於達拉斯的莫頓·邁爾森交響樂中心。

當然，音樂廳考慮的不只是音響效果、視線以及與環境的關係。德國建築師埃瑞許·孟德爾松曾經寫道，建築師的單室建築往往能讓後人留下最深刻的記憶。置身萬神殿這樣的單室建築裡，你直接身處

小澤征爾音樂廳（威廉·洛恩聯合事務所設計，坦格伍德，1994 年）

其中，位於建築物的核心，感受建築物存在的理由。歌劇院與音樂廳還多了一層向度：它們也是公眾聚會的地方。歌劇院與音樂廳包含共同的經驗，與主教座堂一樣，歌劇院與音樂廳的建築有助於形成這種經驗。一旦簾幕升起，音樂廳就屬於表演者所有，但在那之前，建築師依然有自由發揮的餘地。

增添

埃德溫·勒琴斯在三十六歲時已是一名經驗老到的建築師，當時的他已執業十六年。勒琴斯的天分，以及對他的作品感到滿意的業主，加上《鄉村生活》雜誌的支持，使他成為英國最時尚的鄉村宅邸建築師。*一九〇五年，他接受委託，負責擴建一間十七世紀的農舍，地點在伯克夏郡薩蘭姆斯泰德的愚人農場。勒琴斯增建了一間兩層樓大廳，在後頭加蓋側翼做為廚房之用，並且在房子正面開闢完美對稱的花園。新宅邸結合精緻的安妮女王時代風格與美術工藝運動的簡單細部安排——銀灰色滾紅邊磚砌建築，勒琴斯開玩笑地把這種風格稱為「雷恩復興風格」。愚人農場最值得自豪的地方是葛楚德·傑基爾設計的非凡花園，這位設計者是勒琴斯長年的合作夥伴與朋友。

一九一二年，愚人農場被年邁的實業家薩徹利·莫頓買下，他的

*勒琴斯曾對聽課的學生說：「我奉勸各位在十九歲時蓋房子。這是很棒的實作經驗。」

新婚德國妻子與勒琴斯的妻子是朋友。莫頓家於是委託勒琴斯擴建房舍——他們希望有更豪華的餐廳、更多的臥室與更大的廚房。即使增建的面積達到原來房屋的兩倍以上，勒琴斯仍然決定不會配合他自己原本的設計風格，而龐大的擴建部分也不會破壞宅邸整體的對稱性。他回復這棟房子最初的風格，也就是英國的鄉村建築式樣。新的紅磚增建部分，勒琴斯稱之為「牛棚」，他在巨大屋頂上鋪設屋瓦，下緣幾乎要碰觸地面，此外還有巨大的煙囪與厚重的磚砌扶壁。這些扶壁在水淺的魚池旁構成一道迴廊，勒琴斯把這個池塘稱為「貯水池」。這麼做形成的整體效果，使原本優雅的宅邸看起來像是中世紀穀倉的增建物，但實際上穀倉才是真正增建的部分。

　　愚人農場的故事凸顯出建築與其他藝術的另一項歧異之處——建築物永遠沒有完成的一天；新屋主有新的功能需求，科技進展，時尚變化，生活影響。在過去，大型建築物的興建，如主教座堂或義式宅邸，往往需要數十年的時間才能完成，因此接續的建築師變更設計可說是司空見慣。舉例來說，國王學院禮拜堂從一四四六年開始動工興建，中間歷經三位國王與玫瑰戰爭，直到七十年後才完成。國王學院禮拜堂的完成一般認為要歸功的石匠大師有四位之多，而彩繪玻璃則是由法蘭德斯一群獨立工匠完成。等到禮拜堂完成聖壇屏的時候（一五三六年），哥德式建築早已過時，因此這座著名聖壇屏的設計反映的是早期文藝復興的古典主義。每個建造者都注意到上個世代建立的先例，但並未因此受到既有計畫限制。

　　現代建築建造的時間較短，但也免不了出現變更。當落水山莊完成時，看起來相當完美，是一件完成的藝術作品。然而，設計後才過

路易斯安那美術館

（沃勒特與約爾根・波設計，胡姆雷貝克，1958-91 年）

了三年，隨著愈來愈多訪客湧入這座聲譽日隆的房子，考夫曼家要求萊特幫他們增建一間招待所，幾間供僕人居住的房間，以及能停放四輛車的車庫。萊特當然照做了。他直接往上加蓋，沿著斜坡增設引人注目的弧形遮雨篷使其與主屋連接。

　　建築師很少有超過一次的擴建機會。一九五〇年代晚期，富有的藝術收藏家克努德・楊森找了兩位年輕的丹麥建築師威爾赫姆・沃勒特與約爾根・波，希望他們將一棟十九世紀鄉村宅邸改建成私人博物館。宅邸位於二十五英畝大的地產裡，此地名叫路易斯安那，可以

俯瞰哥本哈根北面的松德海峽。沃勒特與約爾根‧波將老屋翻新，然後另外增添兩間獨棟畫廊，這兩間畫廊透過玻璃走廊與主屋以及彼此連通。新的木造與磚砌混合建築物不僅低調、不浮誇，而且符合人體工學，其設計風格被稱為丹麥式現代風格。隨著楊森的收藏品逐漸增加，他的博物館也不斷擴充。往後三十三年間，建築師曾四度擴建，包括增建更多的畫廊、一棟小音樂廳、一間咖啡廳、一間側翼兒童房、一間博物館商店與一座雕刻園。數次擴建的結果，使路易斯安那博物館呈現出不尋常的平面配置：一座濱海而遼闊的老公園，公園中設置了好幾座展示館，這些展示館彼此連結，形成一個大致的圓形。雖然建築師風格隨時間演進而不斷發展，但基本上仍維持原初低調的現代主義風格，這些風格一貫的蜿蜒建築共同組成令人讚嘆的博物館。

相較之下，一貫性顯然不是菲利普‧強森的特點。一九六一年，他接受委託為德州沃斯堡報業鉅子艾蒙‧卡特設計紀念館。這棟坐落在公園裡的建築物採取了小型美術館的形式，裡頭收藏了弗雷德里克‧雷明頓的作品。它的外觀類似小神廟，門廊由光滑的德州貝殼石構成的精美拱門支撐。在此之前，強森從未設計過這種風格的建築物，評論家稱之為「芭蕾古典主義」，因為建築物逐漸變細的柱子像極了舞者踮立腳尖。卡特博物館其實看起來就跟花園裡的涼亭差不多，因此兩年後強森又接受委託，在博物館後方增建一棟不起眼的建築物。十四年後，博物館進行大規模擴建，此時強森已對古典主義失去興趣，他轉而以強烈的幾何風格增建龐大的側翼。然而，結果不像愚人農場那樣配合得天衣無縫。二○○九年，當博物館進行第三次擴建時，強森把前兩次增建的部分完全拆掉，換上兩層樓花崗岩飾面大

艾蒙・卡特博物館（強森設計，沃斯堡，1961 年）

　樓。前方的展館就像完美嬌小的珠寶盒，而新蓋的大樓則在後方成為沉穩的背景幕。

　　強森、沃勒特與約爾根・波在設計時都沒有預期到日後需要擴建，但有些建築物在設計時確實將未來的成長列入考慮。費城建築師法蘭克・芬尼斯在十九世紀末設計費城大學總圖書館時，他把圖書館分成「頭尾兩部分」：頭部是高聳的閱覽室，尾巴的鋼構玻璃大樓則是書庫。書庫可以容納十萬本書，但在設計時已預留擴充的空間，可以從三個隔間擴大成九個隔間。但一九一五年時，校方卻輕率決定在

圖書館旁蓋一棟建築物，完全扼殺圖書館日後擴充的可能。芬尼斯早在幾年之前過世，因此沒能阻止此事發生。

芬尼斯的故事並不罕見。建築物在設計時確實會考慮到日後擴充的可能，而且經過一段時間之後，擴充的需求也確實出現。然而，如果時間拉長到數十年，首任建築師的意圖通常會遭到遺忘，或甚至遭到忽視。此外，新建築師也可能有自己的想法。多倫多大學士嘉堡分校就是一例，這所衛星學校於一九六〇年代初設立於郊區。澳洲建築師約翰‧安德魯斯把整座校園設計成線形的混凝土建築，即所謂的超大結構。士嘉堡分校被認為是前衛的設計與未來的先驅；然而，隨著校園擴大，之後的建築師逐漸不受安德魯斯線形模式的約束。相反地，圖書館、學生中心、體育設施與管理學院各自位於獨棟的建築物裡。一九六〇年代還出現了另一種粗獷主義超大結構，這類建築出現在英國，而且面臨類似的命運。丹尼斯‧拉斯登為諾里奇新成立的東安格里亞大學設計校園，他把線形超大結構與加高的行人步道結合起來。然而，不到十年的時間，加高步道的概念就遭到冷落，不久，就連最初計畫裡設想的四十五度斜線建築格局也乏人問津。第一位與拉斯登超大結構分道揚鑣的建築師是諾曼‧福斯特，當時他負責設計的是森斯伯里視覺藝術中心。十四年後，他又受託進行擴建。福斯特很清楚該怎麼做，因為他的線形格局可以從兩端進行延伸。然而，他的業主卻希望原本的建築物能維持原狀。福斯特只好從地下進行增建，讓地上類似飛機庫的建築物原封不動。

福斯特設計的建築物，恐怕只有福斯特本人才能自信滿滿地進行擴建，但也許經過一段時間，例如五十年後，森斯伯里視覺藝術中

心又需要擴建，屆時新的建築師將不得不決定該怎麼做。以森斯伯里視覺藝術中心來說，新建築師有幾個選擇。往地下擴建是個選項；另一種做法就跟加長裙子或褲子一樣——無縫延伸。一九六〇年代初，埃羅·沙里南規畫杜勒斯國際機場時，他設計的建築物可以往兩端延伸。三十三年後，正如他所預料的，機場需要擴充以容納更多旅客。SOM 事務所把航站的長度加倍，複製了原本的設計，簾幕般的混凝土屋頂，透過外表傾斜的支柱將鏈狀的鋼索拉緊來加以支撐。今日的杜勒斯機場看起來就跟過去一樣，唯一不同的是十五個停機坪增加成三十個。

當羅馬爾多·朱爾戈拉接受委託，對德州沃斯堡金貝爾美術館進行擴建時，他選擇的方式是無縫擴充。他長年的同事與朋友路易斯·康在十七年前完成這棟建築物，但路易斯·康現已不在人世。金貝爾博物館是由一連串平行的拱頂組成，朱爾戈拉建議直接進行延伸，把建築物的長度從原本的三百英尺增加為五百英尺。他的理由是路易斯·康原本就想設計較長的建築物，只是囿於預算才建得較短。然而，路易斯·康的許多支持者認為他的作品不可更改，因此國際間開始出現反對聲浪。「為什麼不用心設計，而要這種直接延伸的做法，這樣豈不是會毀了路易斯·康的畢生傑作？」《紐約時報》一則讀者投書問道，「坦白說，我們認為這種擴建方式是最拙劣的模仿。」連署反對的人當中也包括菲利普·強森、理查·麥爾、法蘭克·蓋瑞與詹姆斯·史特林。博物館方面臨陣退縮，朱爾戈拉藉由模仿來為這座著名建築物進行合理擴建的嘗試也就此打住。

同樣的做法，對某些人來說是模仿，對另一些人來說則是致敬。

二〇〇六年，艾倫・格林伯格受託為普林斯頓大學的艾隆・伯爾講堂進行擴建。艾隆・伯爾講堂是十九世紀美國最傑出的建築師理查・莫里斯・杭特的晚期作品。杭特曾在羅德島州紐波特興建奢華豪宅，在紐約市興建大都會博物館，在北卡羅萊納州興建比爾特摩爾宅，但在普林斯頓，他卻一改浮誇的作風，或許因為這是一座平日使用的實驗室的緣故。杭特設計了一棟樸實的磚砌方盒子，搭配比例適中以砂岩鑲邊的窗戶；唯一與眾不同的地方是傾斜的石砌地基與屋頂線上的城

艾隆・伯爾講堂

（艾倫・格林伯格建築師事務所設計，普林斯頓大學，2005 年）

埰形狀。格林伯格增建時去掉城埰，但仍維持建築物堅固、幾於軍事堡壘的外觀，並且搭配上紅色哈佛斯卓磚、紅色灰泥、特倫頓砂岩窗邊與傾斜的石砌地基。他小心翼翼讓增建部分與原來建築物的窗戶、屋簷與屋頂的女兒牆對齊。但格林伯格也非全然仿照杭特，他在擴建的部分添入與原有建築截然不同的帶狀砂岩。他把增建的建築物的一角改成八角形的塔樓，做為樓梯間之用，另外又增添兩項裝飾物：牛眼圖案的玫瑰花飾，以及刻著大學飾章的樸素牌匾。總而言之，格林伯格努力從杭特的元素中引出一些原創內容──儘管相當樸實。增建的部分雖然遭受各方抨擊，但它並不是純粹的模仿，更非完全照抄。它更像是不同年代的建築師進行的對話。

　　凱文・洛奇對於紐約市第五大道上的猶太人博物館更為謹慎小心。這座博物館坐落的地點原是沃伯格宅，一九〇八年時由查爾斯・吉爾伯特設計，採法國文藝復興風格。博物館於一九四七年遷入沃伯格宅，一九六三年，博物館在靠第五大道的一側進行增建，但風格相當平淡無味。一九九三年，洛奇受託對建築物再次進行擴建。洛奇曾經是沙里南的左右手，沙里南過世之後，他與約翰・丁克羅一起接掌了事務所。洛奇曾經設計了一些極具現代主義色彩的地標，例如加州的奧克蘭博物館與福特基金會總部大樓。很多人預期洛奇很可能會設計出與猶太人博物館有著鮮明對比的建築物；但洛奇沒有這麼做，他把一九六三年的增建物隱藏起來，在外頭新蓋一個法國文藝復興風格的正面。這個正面使用了印第安納石灰岩、小尖塔式的屋頂窗與曼薩爾式屋頂。精緻的細部裝飾擴充了吉爾伯特原先的建築，使人無法分清新舊建築物的分界究竟在哪兒。與其說這是建築師之間的對話，不

猶太人博物館（凱文‧洛奇與約翰‧丁克羅事務所設計，紐約市，1993 年）

如說是一場降神會——洛奇讓吉爾伯特從地府重返人世。

　　《紐約時報》建築評論家赫伯特‧穆象承認猶太人博物館新擴建的部分尊重了舊建築——他誤以為舊建築的風格是「哥德式」，但他對於在當代使用古老風格感到不太自在。「雖然擴建是為了尊崇歷史，但最後卻為了品味而犧牲歷史，」穆象寫道，「洛奇先生擴大了城堡，卻未讓我們進一步認識城堡的歷史地位。」我們不知道哪一種擴建可以讓我們進一步認識這座宅邸的「歷史地位」，但顯然穆象偏愛比較傳統的做法，也就是新舊對比。

巴塞洛繆‧沃爾桑格與愛德華‧米爾斯在一九九一年為紐約市摩根圖書館設計的玻璃中庭，主題就是對比。原本的圖書館是一九○六年由查爾斯‧麥金設計的樸素大理石方盒子，範本是巴爾達薩雷‧佩魯奇在十六世紀於羅馬興建的馬西莫宅邸。摩根圖書館只有四個房間：兩個大房間位於圓頂門廳的側面，以及一個小辦公室。在同一塊街區裡，除了圖書館之外，還有摩根在南北戰爭前的家族宅邸以及一九二八年由他的兒子擴建的建築物；沃爾桑格與米爾斯的中庭將這三棟建築物連結起來。我想起過去曾在中庭咖啡廳裡吃飯，當時我想著彎曲的玻璃屋頂似乎更適合當成迪斯可舞廳。與其說這是對比，不如說充滿衝突。

當倫佐‧皮雅諾於二○○六年受託擴建摩根圖書館時，他拆除了惹人嫌惡的增建物，並且用高聳的玻璃大廳加以取代。這個美輪美奐的空間雖然與原有建築物的風格完全不同，但皮雅諾仍小心翼翼地讓麥金的宅邸維持原有的建築中心角色。新建築物唯一的缺點──而且是相當大的缺憾──是麥金圖書館原本位於三十六街的前門不再做為入口。民眾必須偷偷摸摸地改由建築後頭位於轉角處的臨時入口進入宅邸。

皮雅諾是個擅長在擴建時營造對比效果的大師──他必須如此，因為沒有人會把他的光亮、精準的鋼構玻璃大樓與老式的砌體建築混為一談。他的作品包括洛杉磯郡立美術館、芝加哥藝術博物館與波士頓的伊莎貝拉‧史都華‧嘉德納博物館。而他也為金貝爾美術館設計了一座鋼構玻璃展館，用來與路易斯‧康的混凝土石灰華建築物對比。這個做法是否比朱爾戈拉胎死腹中的擴建計畫更為優越，就讓我

們拭目以待。

　　理查‧羅傑斯也是個對比大師，從他為華府紐澤西大道三百號上的一棟辦公大樓進行擴建就可看出這一點。舊建築物原本是聲譽卓著的阿凱西亞人壽保險公司總部所在地，一九三五年由帝國大廈的建築師史瑞夫、蘭姆與哈爾蒙事務所設計。與帝國大廈一樣，樓高六層的阿凱西亞大樓是早期美國現代主義的例證：布雜風格（Beaux-Arts）的規畫與實作工程，混合了裝飾藝術風格的感性。羅傑斯把北面的

紐澤西大道三百號
（羅傑斯、斯德克、哈伯事務所設計，華府，2010 年）

車庫拆除，在原地興建十層樓高的辦公大樓做為原建築物的側翼，然後把新大樓與舊大樓之間的三角形庭院改造成有屋頂的中庭。皮雅諾擴建摩根圖書館時也用了類似的策略，但執行方式略有不同。一座類似兒童攀爬鐵架的高塔聳立在中庭的中央。這座高塔裡有玻璃電梯，高塔也支撐著中庭屋頂，看起來就像一把巨大的玻璃傘。玻璃地板的人行橋連結著高塔與新舊兩棟大樓。精準一直是羅傑斯建築標榜的特質，但在這裡，除了精準之外還帶有一種能用就好的隨興，讓人想起一九二〇年代的英雄式建築現代主義。粉刷的鋼構、裸露的混凝土、結構支柱與暴露的水管，混合成一個充滿活力的整體。

這種詭異的結構與史瑞夫、蘭姆與哈爾蒙事務所秩序井然的設計不可同日而語。「過去是過去，現在是現在。」這是羅傑斯的名言。新舊並陳是建築界的常規，通常是任由舊建築物塵封於過去，但羅傑斯的設計卻不是如此。凡是看過這兩棟建築物的人，在離去時莫不對這兩棟建築物同感讚嘆。七十五年的時間，改變了許多事情，唯一不變的是人們對這兩棟建築物的喜愛，充分證明建築師的匠心獨具。

羅傑斯曾在一九八二年倫敦國家美術館的擴建競圖中獲得第二名。由阿倫斯、伯頓與寇拉雷克事務所設計的優勝作品並未順利興建，查爾斯王子看到他們的設計之後說了一句名言，他說這個設計「就像一個受人喜愛、氣質高雅的朋友臉上長了一個巨大的癤」。這個說法引發公眾對於現代建築的熱烈討論。結果是再舉辦一次競圖，這次邀請了六家事務所來設計。主辦單位希望參賽者設計的新側翼「具有獨樹一格的建築特點」，但也要融入特拉法加廣場之中，而且要與威廉·威爾金斯設計的新古典風格國家美術館相得益彰。這間美

術館雖然不是什麼偉大的建築作品，但已經成為特拉法加廣場重要的特徵之一。

　　羅伯特・范裘利與丹尼絲・史考特・布朗的獲勝設計做了不尋常的結合，一方面刻意讓新建築與舊建築的外觀一致，另一方面又做了溫和的──以及沒那麼溫和的──對比；有時候看起來就像是四周環境反射的影像，有時候又與四周環境產生對比。面向廣場的建築正面從范裘利所謂「柱子的漸強」開始，完全複製了威爾金斯巨大的科林斯式壁柱、無裝飾的閣樓窗、鋸齒狀的簷口與屋頂的欄杆。在范裘利的安排下，這些古典元素似乎逐漸消褪──從外觀上看確實是如此──於新建築物的正面，直到完全消失為止。而與這種舞台美學技法對比的是，新建築物的其他部分完全與舊建築物毫無建築上的連繫，僅維持相同的屋頂線與使用相同的波特蘭石。一根巨大畫有凹槽的科林斯式柱子立於角落，看起來像是從國家美術館門廊迷途而誤闖過來的。或者，這根柱子是為了與廣場中的納爾遜紀念柱相輝映？

　　評論家保羅・高伯格評論范裘利的設計時表示：「這座二十世紀晚期的新建築物，與其說拋棄了古典主義，不如說是對古典主義做出自己的評判。」新建築物雖然向舊建築物表示敬意，但也不斷提醒我們，新建築物其實是一棟現代建築物。新側廳與國家美術館並未直接相鄰，兩棟建築物之間隔了一條人行步道，從這裡可以透過鋼構玻璃的帷幕牆一窺新側廳內部堂皇的樓梯，而這樣的外牆完全與舊建築物的外觀格格不入。新側廳的入口看起來像是用銳利的刀子從建築物正面整齊切開一樣──范裘利曾說，入口的大小剛好可以容納倫敦雙層巴士出入。側廳的後牆完全不做裝飾，只有兩扇大型的換氣柵欄，建

森斯伯里側廳

（范裘利、史考特・布朗聯合事務所設計，國家美術館，倫敦，1991 年）

築物的名稱刻在離地約六英尺高的外牆上。范裘利解釋環境對設計的影響。「建築物的四個正面都不一樣——東面是密斯風格的玻璃帷幕牆，北面與西面是樸素的磚面『後』牆，與南面的石灰岩正面。他把石灰岩正面稱為「矯飾主義的廣告看板」。

在同世代的人當中，范裘利或許是最有意識地根據理論來進行設計的建築師。發想通常是在建築師面對特定計畫、地點或業主時產生，而隨後出現的計畫會繼續促使原本的發想不斷修改更新；范裘利的理論最初是在他的作品中提出的。「想從事建築，如果你無法實際

投入去做，那麼你必須把你的構想寫下來。」范裘利說道，他認為新手應該藉由文字來探索尚未實現的建築發想。范裘利的一九六六年宣言──《建築的複雜與矛盾》──是針對他所認為的正統現代主義建築過於化約的雕刻與紀念形式所做的回應。他以歷史為例來說明他的論點，他認為偉大的建築通常是不一貫的、多樣的與矛盾的。之後，他在與丹尼絲・史考特・布朗合著的《建築：符號與系統》中，檢視了建築物如何透過圖像裝飾而非透過形式來傳達特定訊息。這個觀念觸發了他對國家美術館的擴建設計。

　　前方正面做為符號，必須獨立於側廳其他三個正面，因為前方正面必須認知自身所處的環境：側廳前方正面必須接續原本的歷史建築物，而且必須正對前方的特拉法加廣場。
　　前方正面做為廣告看板，必須透過類比與對比來與原本的建築物正面連繫起來──也就是說，側廳的古典元素完全複製了原本建築物正面的古典元素，但新舊建築物卻因為相對位置不同而產生新舊正面在構成上的曲折變化。而在面向廣大廣場的同時，卻又能維持統一的紀念性正面。

　　我們是否需要建築師的解釋才能真正欣賞一棟建築物？像范裘利這樣的建築師玩的複雜視覺遊戲經常讓觀看者陷入文學與歷史暗示的泥淖之中；我懷疑偶然間經過的行人是否真的會把森斯伯里側廳看成是「廣告看板」。如果范裘利是紙上談兵的理論家，那麼他的建築必將胎死腹中。但范裘利並非空想家，他的建築也安然出生。森斯伯

里側廳落成已歷二十年，新建築物的波特蘭石在歷經日曬雨淋與經年累月的髒污之後，已與舊建築物渾然一體。當波特蘭石依然新穎時，「柱子的漸強」已能收到減少突兀的效果，現在看起來更不會讓人感到古怪。從特拉法加廣場看過去，側廳就像大型建築物旁的小擴建，恰如其分地矗立在那裡，它低調地凸顯自己，雖然方式怪異而且有時讓人覺得有些放肆，但總是處處留意旁邊舊建築物的表情，不敢有非分之想。

基地

建築的外形，就是大地的外形。

建築物也許可以忽略環境，但絕不能忽略基地。迪士尼音樂廳面向大道，大道是洛杉磯鬧區的主要幹道。音樂廳靠大道的一側是玻璃牆，從人行道可以看見裡頭的大廳、咖啡館與商店。繞過街角，跨越第一街，就是桃樂絲‧錢德勒歌劇院。這座巨大的歌劇院是美國最大的表演藝術中心之一，威爾頓‧貝克特設計的厚重紀念性風格在一九六〇年代很受歡迎。蓋瑞不想與眼前這個龐然大物一較高下，他把自己的建築物分拆成幾個較小的形式。在另一邊，跨越毫無特色的第二街，迪士尼音樂廳面對的是一座停車場。在這裡，蓋瑞不用風帆式建築，反而設計了中規中矩的石灰岩方盒子，用來容納音樂廳的行政單位。這個方盒子直接抵住街道，同時也在音樂廳與未來可能興建建築物的停車場之間形成一道阻隔。洛杉磯人絕大多數會開車來迪士尼音樂廳，停車場的入口也設在這裡。大道與音樂廳的最低點有兩層樓的落差，蓋瑞用石灰岩墩座彌補這個落差。墩座的頂端是一座公共花園，民眾在這處造景中可以遠離四周街道的喧囂，這裡有噴泉、露台與圓形露天劇場可供戶外表演之用。

　　每個基地都有自己的問題。建築物的主要外觀是什麼，「**從**」建築物望出去可以看到什麼？人們會抵達何處；亦即，建築物的入口在哪裡？四周建築物的性質是什麼：是好，是壞，還是平凡無奇？基地是平坦的還是傾斜的？建築物的「背面」是哪裡？特別是，陽光從哪邊照過來？建築師必須考慮到所有的因素，特別是哪個因素特別重要，足以對設計產生重大影響。

看我

　　高層建築，無論是教堂的尖塔、清真寺的宣禮塔還是佛塔，最主要的考量是這樣的建築物從遠處看起來是什麼樣子。早期的摩天大樓建築師，如卡斯‧吉爾伯特與雷蒙‧胡德，他們都認識到這一點，並且從主教座堂的尖塔中汲取靈感。結果他們完成了令人聯想起教堂尖塔的伍爾沃斯大樓與芝加哥論壇報大廈。艾里埃爾‧沙里南的設計在一九二二年芝加哥論壇報大廈競賽中獲得第二名，他的作品顯示抽象形式也能產生令人難忘的剪影，進而啟發一些精練的經典之作，如生氣勃勃的克萊斯勒大廈、冷漠孤絕的帝國大廈以及洛克斐勒中心高聳入雲的 RCA 大樓。密斯初次抵達美國時住在大學俱樂部裡，這個地方離 RCA 大樓很近。這是他首次看見摩天大樓。「我每天坐在早餐桌前看著洛克斐勒中心的主樓，對它留下深刻的印象，」他回憶說，「讓我留下深刻印象的不是它的風格，而是它的巨大。它不是個別的物體，而是數千個窗戶，你知道嗎？不管是好是壞，那都沒有意義。它就像支大軍或一大片草地。當你看見龐大的事物時，你不會在意細節。」對密斯與其他一九五〇與六〇年代的現代建築師來說，巨大不可避免聯想到稜柱體與平坦的頂部。最早打破矩形模式的現代建築師是密斯的弟子菲利普‧強森，他在休士頓興建的三十六層雙塔潘佐伊爾大樓看起來就像玻璃水晶。今日，人們對高樓重新產生熱情是與特定的摩天大樓剪影有關，例如諾曼‧福斯特位於倫敦如火箭般的瑞士再保險公司大樓、讓‧努維爾位於巴塞隆納如陽具般的阿格巴塔，以及倫佐‧皮雅諾的鋼構玻璃石筍，即倫敦碎片大廈。

除了天際線，我們還有兩種觀看都市建築物的方式：如果建築物正對著開闊空間，則我們可以看到建築物完整的正面；如果建築物正對著街道，那麼我們只能抬頭用傾斜的角度看它。密斯深知這當中的差異，因此他讓西格拉姆大廈從公園大道往裡面退縮，讓出一塊空間做為廣場。「我讓大樓往後退，這樣民眾就可以看到這棟大樓，」密斯在一九六四年的訪談中說道，「你知道，如果你到紐約，你必須看著這些遮雨篷才知道自己身在何處。你甚至看不見建築物。你只能站到遠處才看得到建築物。」

都市建築物如果周圍沒有廣場，我們就只能從側向觀看建築物。舉例來說，紐約古根漢博物館的照片通常是在對街拍攝的（使用廣角鏡頭），但對於走在第五大道上的大多數行人來說，他們首次看到的博物館外觀，往往是在好奇下瞥見的一個像乳白色紙杯的東西，而且只看到其中一小部分。那個東西到底是什麼？當你湊近一看，神祕的形體戲劇性地變成一個倒扣在人行道上的碗。此時，你站在延伸出來的基部下方，即將進入建築物。萊特在相當不利的基地建立了強有力的場景。

針對耶魯大學英國藝術中心，路易斯‧康採取不同的做法來解決側向視角的問題。他不在面向街道的正面增添雕刻裝飾，反而盡可能維持單調的外觀。一旦我們抬頭看著建築物，看不到任何吸引目光的事物，鑲嵌玻璃與不鏽鋼鑲板的差異微乎其微，尤其在陰天時根本看不出有什麼不同，整個正面就像半透明的灰色外殼——就像蛾一樣。另一棟更早期同樣需要以側向視角觀看的建築物，路易斯‧康採取與萊特相近的做法。賓州大學理查茲醫學研究實驗室位於漢彌爾頓步道

旁，這棟建築物包夾在一群建築物之中，你必須走到幾乎快到建築物面前才會看見它。路易斯·康並未在步道旁設計一個單一的水平街區——例如在他之前的寇普與史都華森事務所在設計隔壁的醫學實驗室大樓時就是這麼做的——而是將建築物打散成幾棟不規則排列的七層樓建築以及用來容納樓梯與排氣設施的磚砌垂直管道間。這些大樓與井狀通道看起來不屬於一個整體，當我們從旁邊走過時，會看到它們依次出現，而非一下子全部展現在你面前。

　　新世界中心是位於邁阿密海灘的一間樂團學院，它同時提供法蘭克·蓋瑞側向與正面兩個視角。這棟建築物是一個白色的盒子，地處南灘密密麻麻的棋盤式街道，被兩條街道緊緊夾住，它的兩邊緊靠人行道，形成側向視角。建築物的其中一面朝著狹窄街道，白色的建築正面零散分布著窗戶，看起來十分普通，毫無引人注目之處。在相反的一側，建築物緊鄰四線道馬路。這裡有個東西看起來像是波浪狀的帆布幕，但其實是塊固體天篷，它像遮雨篷一樣往外延伸到人行道上方。天篷遮蔽了端牆的大型玻璃窗口，它的主要功能其實是向行經第十七街的汽車駕駛宣示新世界交響樂團的存在。新世界中心的主正面朝著公園。主正面的玻璃牆後頭是典型的蓋瑞風格形式，裡面雜亂分布著排練室。儘管內部看起來十分零亂，蓋瑞對外部的處理卻一反常態地謹慎。巨大的空白牆面可以充當露天投影銀幕，讓公園裡的觀眾也能同步欣賞音樂廳現場轉播。蓋瑞唯一異想天開的地方是他在屋頂種了一些樹，樹木形成的樹冠連底下民眾都能看得一清二楚。

　　約恩·烏松是雪梨歌劇院建築師，他曾說過，屋頂是建築物的「第五正面」。傳統上屋頂給予建築師一個機會，讓他藉由天空的襯

新世界中心（蓋瑞建築事務所設計，邁阿密海灘，2011 年）

托，創造出令人難忘的剪影。現代建築物的屋頂多半毫無裝飾，人們
會有一種建築物被硬生生攔腰折斷的印象。平坦的屋頂通常安裝了許
多排氣管、電梯機房、空調設備、天線與衛星天線。最糟的狀況是整
個屋頂堆滿這些雜七雜八的物品設備，最好的狀況則是因陋就簡地拿
幾個隔板將這些東西遮起來。無論哪一種狀況，建築物的屋頂總是籠
罩在愁雲慘霧之中，彷彿屋頂是如此微不足道，任何東西都可以丟棄
在這兒。這是為什麼好的建築師認為屋頂的設計與建築物其他部分一
樣重要。新世界中心的屋頂有部分是花園，蓋瑞把機房與容納音樂圖

書館和各種公共房間的雕刻形式整合起來，奔放的屋頂造型為死氣沉沉的方盒子注入活力。

入口

當你走近建築物時，你對自己提出的第一個問題是：前門在哪兒？克里斯多佛·亞歷山大在《建築模式語言》這本很有用的入門書中表示，在設計的過程中，最重要的莫過於決定入口的位置。「入口必須設在人們走近建築物時就能看到的位置，或者是一看到建築物就大概知道入口應該位於何處。」他寫道。這裡有幾個值得討論的地方。首先是如何找到入口。在一棟設計完善的建築物裡，你幾乎不加思索就能走到入口——你就是知道該怎麼走，不需要尋找標示或問人。此外，容易找到入口的建築物予人一種容易親近的感覺，相反地，不容易找到入口的建築物——特別是公共建築——會讓人感到不悅與裹足不前。跟這種狀況一樣糟糕的建築物，例如整修後的摩根圖書館，它的前門甚至永久關閉不供人使用。

回顧歷史，入口總是居於建築物最重要的位置——主正面的正中央。無論是白金漢宮、法學院還是鄉村宅邸，都適用這項原則。位於中央的入口只須在建築上稍做增添——例如加幾道台階，或讓門框更為凸顯——就能增色不少。這種做法至今依然有效。密斯在年輕時曾嘗試設計不對稱的入口：通往巴塞隆納德國館入口的路線相當曲折，而圖根哈特宅的前門則完全隱藏起來。不過到了後期，密斯又回歸傳

統。西格拉姆大廈的門口位於靠公園大道那一側的中央，而且上面覆蓋了天篷加以凸顯——天篷也是一種傳統做法，用來標明「入口」的位置。

從遠處看，西格拉姆大廈的入口正對著你。當建築物的入口必須歪著頭才能看到或根本看不清楚時，該怎麼處理？典型的解決方式是讓入口向外延伸，或者增設門廊與天篷，如此便能讓入口變得較為明顯。華府的非裔美國人博物館即將擁有一個巨大、獨立而且正對著國家廣場的門廊，這座門廊將讓博物館入口與鄰近波普設計的國家藝廊的愛奧尼克式門廊以及堂皇階梯一樣引人注目。

麥可‧葛瑞夫打算在奧勒岡州的波特蘭鬧區興建一棟市政大樓，當時他便遭遇了側向視角的問題。他把主要入口往外推到人行道邊

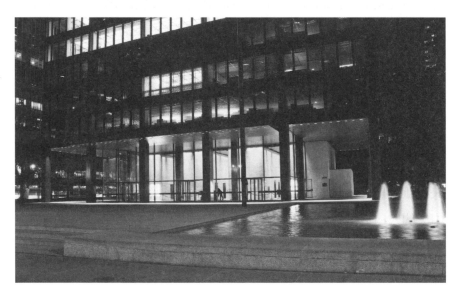

西格拉姆大廈（密斯與強森設計，紐約，1958 年）

波特蘭市政大樓（葛瑞夫設計，波特蘭，奧勒岡州，1982 年）

緣，並且把入口建成門廊的形式，然後他以門廊做為基座，將雷蒙‧
卡斯基的作品，高三十五英尺採跪姿的女性銅像安放在門廊上面。當
你走在第五大道上——名字是大道，其實是狹窄的街道，你會看見行
道樹的上方出現一個銅手。蓋瑞的 Chiat\Day 廣告公司入口也同樣戲
劇性。巨大的雙筒望遠鏡指示著建築物入口，但更重要的是——由於
這裡是南加州——它也構成地下停車場的入口。與卡斯基的銅像一
樣，大比例的作品使行經此地的汽車駕駛都必須把頭抬得高高的才能
看到完整的雙筒望遠鏡。

最能有效凸顯「重要公共建築物」的莫過於寬闊的露天台階。入口不僅因為高度提高而獲得重要性，攀登階梯的動作也賦予入口前這段路一種行進的莊嚴感。想想林肯紀念堂、倫敦國家美術館或無數「法院大樓的階梯」。有些評論者認為，這種紀念性階梯不僅過時，而且隱約帶有一點反民主的色彩。這些階梯雖然帶有紀念性質，然而只須隨意看一眼在紐約公共圖書館或大都會博物館入口台階上或坐或臥的民眾，自然會把不民主的想法拋諸腦後。事實上，寬闊的階梯仍然是許多現代建築的特徵，包括雪梨歌劇院、迪士尼音樂廳、法國國家圖書館與亞瑟・艾利克森的溫哥華法院大樓，這些建築物的階梯甚至巧妙結合了無障礙坡道。

　　入口的另一個傳統位置——這在城市建築物尤其明顯——是街角。街角的入口雖然不像中央入口那麼雄偉堂皇，卻能讓來往行人一下子就發現它的存在，這是為什麼有這麼多百貨公司大門都設在街角的緣故。雖然多倫多的四季演藝中心涵蓋整個街區，但主入口卻位於兩條重要街道的交叉口。迪士尼音樂廳的入口同樣位於街角，耶魯大學英國藝術中心也是如此。

　　加拿大國立美術館的基地提供莫西・薩夫迪一些挑戰。正常的情況下，博物館入口會直接通往最戲劇性的公共空間，如萊特的古根漢博物館與貝聿銘的國家藝廊東廂就是如此。但在渥太華，國立美術館大廳的最佳位置離民眾抵達的街角卻有數百英尺遠。根據克里斯多佛・亞歷山大的說法，如果民眾必須步行超過五十英尺才能到達入口，他們會以為自己迷路，懷疑自己是否走錯路。但是，如果薩夫迪讓大廳更靠近街角，他會喪失國會大樓的戲劇性景觀，以及大廳與國

會圖書館之間關鍵的視覺連結。薩夫迪的解決方法是在街角興建與大廳相仿但規模較小的入口大廳，然後引導民眾經由長的斜坡柱廊來到大廳。由於這道柱廊位於建築物的外側，因此享有景觀與自然光線，再加上挑高的柱廊氣勢雄偉，因此這段上坡路與其說具有實用性，不如說儀式性的成分更重一些。這塊長形的空間在遇到熱門的藝術展時，也可以充當舒適的排隊區域。

　　即使好的建築物也會有差勁的入口。沙里南紐約 CBS 大樓的入口有兩個缺點：它完全與正面結合為一體，因此幾乎看不出入口在哪兒，而且入口要比地面「低」幾個台階，與其說是歡迎客人，不如說讓人覺得低聲下氣。菲利普・強森曾評論說：「如果你必須走下台階進入大樓，那麼這棟建築物就不可能非常重要。」路易斯・康經常為入口的事感到苦惱，一開始讓他苦思的是耶魯大學美術館，它的入口並未正對著街道，民眾必須登上與人行道平行而且設計上有些笨拙的階梯才能入館。理查茲醫學研究實驗室的隱藏入口可以透過兩組樓梯的位置辨識出來，但這些樓梯卻引導人們走進陰暗且令人不適的空間裡──除非你已經走到門口，否則你根本不知道前門在哪兒。萊特經常將屋子的入口隱藏起來。舉例來說，從街上根本看不到羅比之家的入口，而且一如預期，它的入口也不位於主正面，而是位於建築物北側狹窄庭院的一端。進入羅比之家的經驗不僅迂迴而且有些神祕──就像萊特這個人一樣。

景觀

　　我設計的第一棟真正的建築物是一間迷你小屋，當時我還是建築系的學生。我的父母先前在佛蒙特州北赫羅買了一塊地，當他們存夠了錢在這裡蓋夏日住宅時，他們需要地方睡覺與存放露營器具。於是我設計了一個用六片夾板組成的三角形稜柱體，並且架在四根木柱上頭。稜柱體的兩端用松木板封住，屋頂覆上木板並塗上瀝青。我花了一整個周末完成這間小屋。末端山牆有一個波浪狀的玻璃纖維窗戶，陽光可以從這裡照進屋內。從外頭看，尖頂的窗戶看起來像是哥德式，而小屋也被稱為 kapliczka，小禮拜堂。

　　那一年是一九六四年，正是 A 形度假屋最流行的時候，因此我蓋的小屋幾乎不能算是原創。A 形屋之所以廣受歡迎，主要在於它有幾個優點。A 形屋的建造成本相對便宜，它的結構絕大部分是屋頂，而且可以自己動手完成。A 形屋相當耐久，我自己興建的就維持了三十年。A 形屋類似帳篷的內部結構也讓它具有鄉村別墅的吸引力，無論在山中、海灘還是湖邊，或者我的例子，都同樣引人入勝。

　　A 形屋在一九五〇年代開始興盛，但最有趣的 A 形屋在那之前就已出現。興建的建築師是加州現代主義者魯道夫・辛德勒，他曾在維也納受教於奧托・華格納與阿道夫・魯斯，之後移民美國，最後則是在萊特底下工作。辛德勒最終在洛杉磯成立自己的事務所，他在當地設計了幾棟非常有趣的混凝土房屋（其中著名的有位於西好萊塢的自宅，以及位於紐波特海灘的洛維爾海灘別墅），不過他一直未獲得他的朋友同時也是他的競爭對手理查・諾伊特拉的公開認可。一九三

○年代中期，一名藝術老師委託辛德勒設計一棟樸實的夏日住宅。這個住宅可以俯瞰箭頭湖，它位於一個經過計畫的社區，社區規定所有房屋都必須採取諾曼風格。辛德勒設計的 A 形屋有著陡峭的屋頂，屋簷低得幾乎要碰觸地面，但他還是說服社區設計委員會相信，他設計的屋子是道地的諾曼形式。事實上，他的設計完全脫離了傳統。內部絕大部分使用了樅木板來加以潤飾，這在當時算是全新的工業原料；廚房採取萊特風格，呈現出簡潔的工作空間；臥房位於高處，可以俯瞰客廳，而客廳的端牆完全是玻璃。辛德勒是個充滿巧思的設計者，他把 A 形屋一邊的陡峭屋頂改成水平，弄成屋頂窗的形式，讓用餐的地方有更多淨空的空間，而且也能在此裝設玻璃門以通往側邊的露台與平台。對辛德勒的想法有深入了解的艾絲特・麥考伊寫道，辛德勒的屋子「具有一種直覺，相較之下，日後的 A 形屋就顯得過於考究」。

我跟我的太太曾在佛羅里達州鱷魚岬的 A 形海灘小屋住了三個月。與辛德勒的設計一樣，這間小屋的臥室也能俯瞰挑高的客廳，然而它在細緻度上顯然遠不如辛德勒，它只是一間三角形的筒狀建築，搭配面向海洋的玻璃牆面。我們第一次看到這間屋子時，墨西哥灣的景觀確實讓我們印象深刻，但這樣的感受隨即令人生膩。問題出在無論身處屋子的任何角落，景觀總是一成不變。我們過去也曾住過濱水的屋子，那是位於魁北克佩羅島的一棟石砌農舍。越過道路就是寬廣的聖羅倫斯河，但屋子的窗戶沒有任何一扇對準河面的景觀。相反地，我們只有在走出前門時才會看見這條壯觀而緩緩流動的大河。但我們每次看見這個景觀，都會有不同的感受。

我們的經驗顯示克里斯多佛・亞歷山大的看法確實明智，美好的景觀很可能因為一看再看而變得單調乏味。「我們總想每天欣賞『美景』，希望隨時徜徉其中，」他寫道，「但景色愈是開放，愈是明顯，愈是引人注目，愈容易讓人印象模糊。」他建議，與其建造一個對準景觀的大窗，更有效的做法毋寧是讓人偶然而間接地瞥見美麗的景致。阿爾瓦爾・阿爾托是間接景觀的大師。他位於芬蘭中部穆拉查洛島的夏季別墅就是個好例子。雖然鄰近水邊，但這棟被森林圍繞的別墅在設計時特別在中央留下一個庭院做為露天客廳使用，客廳的中心是一個火坑，有時可以用來烹飪。庭院牆壁有個開口，從這裡穿過樹林可以看到湖面景致，但絕大多數的房間都面向森林，或者是朝著庭院。

　　路易斯・康在設計加州拉荷雅沙克研究中心時，也是以間接的手法來處理景觀。兩座實驗室坐落在戲劇性的地點，可以俯瞰太平洋，這兩座實驗室與海岸線成直角，形成一個開敞的庭院。實驗室看不到任何景觀。四層樓建築物排列在庭院兩側，裡頭有個人的辦公室，辦公室的窗戶帶有角度，可以讓人瞥見海洋。唯有當你穿過鋪石庭院時──這個庭院中央有狹窄的水道通過，將庭院一分為二──你才能充分體驗太平洋的壯觀美景。

　　隨時都能看到全景的玻璃屋，該怎麼安排才能呈現出間接性的景觀？菲利普・強森在玻璃屋的角落放了一張書桌，但少了書櫃。一九八〇年，他在離玻璃屋不遠處蓋了一間只有一房的小屋，做為工作室兼書房。強森把這個房間稱為他的「修士小間」，他喜歡在挑高的圓錐天窗下閱讀，面朝著房間唯一的一扇窗。從這個小洞望出去，

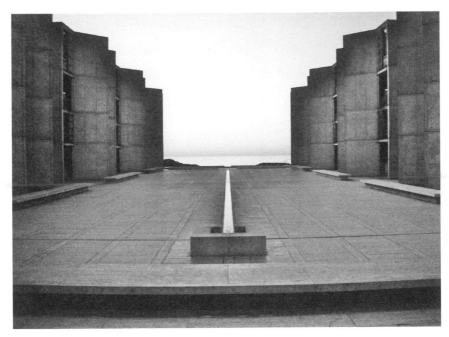

沙克研究中心（路易斯‧康設計，加州拉荷雅，1966 年）

可以看到一座鐵絲網構成的類似花園的結構物，強森建造這個結構物是為了向蓋瑞致敬。雖然這不算是克里斯多佛‧亞歷山大贊同的「禪意景觀」，但已經很接近了。

地形

「在預算有限的狀況下，最適合蓋房子的土地非平地莫屬，」萊特對想蓋房子的業主這麼說道，「當然，如果有緩和的斜坡，那麼

建築物會更具趣味，也更令人滿意。」萊特在威斯康辛州春綠村為自
己建造的房子塔里埃辛就位在這樣的斜坡上；塔里埃辛的幾個側廳以
當地出產的石灰岩粗略堆砌而成，並且環繞山壁頂端而建。房子上方
與下方的斜坡全圍成花園。萊特從一九一一年起，到一九五九年去世
為止，一直在此地辦公。這間房子曾在兩次災難性的大火後重建、擴
大、改建與修繕。在精心安排下，參觀者驅車沿著環繞房子的蜿蜒道
路前進，通過供車輛出入的大門，然後急轉彎，在建築物與山頂之間
的庭院停車。然而，這還不能算是終點。在進屋之前，參觀者還要通
過遮蔭的涼廊，終於，從涼廊可以瞥見底下瓊斯谷的全景。

　　一九二〇年代，萊特在洛杉磯設立辦公室，希望在這座成長快速
的城市獲取工作。＊儘管全力以赴，萊特還是未能成功，幾件極具野
心的建設案全無疾而終。雖然如此，這個短命的事業還是完成了四棟
令人難忘的房子，即所謂的織錦石砌房屋，這是用有圖案的混凝土石
塊建造的房子。萊特以充滿想像力的手法來處理洛杉磯地區的山丘地
形。有些房子是從上層進入，睡覺的地方則設在下層；斯多勒宅的入
口與餐廳和臥室同一層，客廳則設在上層；精緻的米拉德宅位於狹窄
深谷之內，它的入口位於房子中層，客廳像三明治一樣夾在餐廳與主
臥室之間。這些房子的房間要不是朝著有遮蔽的陽台、睡覺用的門廊
或屋頂平台開放，就是面向從山坡開挖出來的庭院與露台。

　　南加州的陡峭地形，與中西部的平坦地勢大異其趣，這刺激萊特
設計出各種不同的建築物——從垂直面下工夫，而非水平面。彼此

＊跟隨萊特到洛杉磯發展的弟子中，魯道夫・辛德勒也是其中之一。

恩尼斯宅（萊特設計，洛杉磯，1924 年）

交錯連鎖的內部空間令人興奮，但外觀卻是混合式的。小巧的米拉德宅，萊特稱之為「小不點」，它就像顆小寶石一般，布蘭登·吉爾認為「如果不考慮大小，米拉德宅確實能躋身世界最美麗的宅邸。」至於規模更大位於好萊塢大道上的斯多勒宅，它的氣勢完全壓制住山丘的地勢，而外表看似神殿的恩尼斯宅就算出現在塞西爾·德米爾的史詩電影中也毫無突兀之處。吉爾寫道，這種紀念性的結構「彷彿要把建築物攀爬的山頂壓垮似的」。對吉爾來說，「這種結構帶來的詭異力量聚集了人們的目光」，這與萊特的觀念產生矛盾，因為萊特向來主張房子應該溫和地坐落於所在基地上。

　　萊特回到中西部，重拾他設計得最好的房屋形式：主要是興建於

平坦或坡度和緩基地的水平房屋。著名——而且非常成功——的例外是落水山莊。萊特首次拜訪這處林木蔥鬱的基地時，艾德加‧考夫曼向他展示自己最喜歡的地方，一顆巨大的圓石，考夫曼在瀑布後方的池子游泳之後，會到這顆圓石上做日光浴。「造訪林中瀑布的經驗令我難以忘懷，在潺潺的溪流聲中，房子的模樣也在我心中隱約成形。」萊特在給考夫曼的信中如此寫道。然而，萊特設計的不是能俯瞰瀑布的房子，而是位於瀑布上方。「艾考，我希望你與瀑布一起生活，而不只是觀看。」他對業主考夫曼說道。這個戲劇性的結果整合了人造與自然——建築物與基地，而且成為萊特最大膽的一項作品。

　　一九三〇年代，在興建范思沃斯宅之前，密斯已經設計過幾棟鄉村住宅。第一棟房子是密斯位於提洛阿爾卑斯山的自宅，有時稱為建築師之屋。當時密斯無業——他原本是包浩斯的校長，但包浩斯當時已經關門，而經濟大恐慌又讓德國營建業陷入停頓，因此這棟房子只是純理論的習作。他的炭筆草圖顯示一棟橫跨山谷窪地的長屋。這棟屋子使用了石牆與大片玻璃，坐落在風景中的感覺讓人想起塔里埃辛。而就在三年後，密斯參觀了塔里埃辛。密斯受雷索夫婦之邀前往美國，為他們設計夏日別墅，地點在懷俄明州大提頓峰山腳下的傑克森谷地。這個基地很不尋常。雷索夫婦原本是找另一名建築師興建房子，但只完成了四根基礎支柱。這四根支柱其實就像橋墩，因為這棟房子剛好橫跨在一條山溪之上。密斯於是抓住這個機會探索先前的想法，他提議興建一層樓的長形鋼構方盒子。房子兩端以柚木包覆，一端是臥房，另一端是廚房與家事間。中間橫跨河面的部分是客廳、餐廳以及一座用粗石砌成的巨大壁爐。這個房間的牆壁是一整面的落地

窗，從兩個方向看出去，都可見到電影銀幕般大小的巨大山景。與四面全是玻璃的屋子相比，這樣的景觀更具巧思。從其他方面來看，雷索宅的設計也比范思沃斯宅更令人信服。柚木、粗石與玻璃的結合使雷索宅產生更豐富的視覺效果，而固體與玻璃房的安排雖然較不細緻，卻較為實用。可惜的是，雷索宅的設計最終無法實現；一場災難性的洪水沖毀了基礎支柱，雷索夫婦在沮喪下決定放棄這項計畫。

困難的基地對建築師構成挑戰。建築師不僅要面對棘手地形構成的技術難度，而且有責任為已經相當美麗的自然景致增色。然而，最好的建築物確實可以為戲劇性的風景錦上添花。這個顯而易見的矛盾可以藉由自然與人造之間的關係來加以解釋。「建築的外形就是大地的外形，」文生‧史考利寫道，「它只是被人類的結構物改變了。」海岬上的燈塔似乎讓濱海的景色變得更完整，正如山頂上的小禮拜堂讓四周的環境變得更具哲思與更為神祕。

正面與背面

我們的語言以及我們觀看世界的方式深受我們的身體影響，而我們的身體分成前面與後面。我們可以坦蕩蕩地從前方接近一個人，也可以悄悄地跟在一個人後面；我們可以勇敢地直接面對這個世界，或者轉過身去，逃避這個世界。知道什麼是什麼非常重要（這是為什麼雙面的嘉年華面具如此令人不安）。建築物同樣有著可辨識的臉孔（正面）與背面。當然，這也是實際考量的結果：房子需要有個地方

讓你丟垃圾；博物館需要停放卡車的地方好裝卸藝術品；辦公大樓需要收發郵件的地方。建築物後頭通常是用來設置收發室、臨時儲藏室、垃圾放置處、通往停車場的走道、垃圾桶與垃圾車的地方。這類麻煩的累贅，理想上最好安排在遠離入口的地方，避免讓進出的人看見──亦即，位於建築物的後方。

西格拉姆大廈有著明確的正面，它正對著公園大道，民眾要穿過寬闊的廣場才能抵達入口。從廣場上最適宜的位置觀看，眼前這座三十九層樓高的筒狀物看起來就像完美的稜柱體。事實上，大廈的另一面──背面──有個與大廈等高的脊柱，大約一個隔間的縱深，堅固的邊牆支撐著細長高聳的大廈。這些陡峭的外牆與建築物其他部分一樣覆蓋著格狀的青銅直欞，不同的是直欞裡安裝的不是玻璃，而是提尼安大理石。「我最近收到某個建築師寄來的一封信，他提出一個非常合理的問題：『為什麼這些陡峭的外牆不跟聯合國總部大樓一樣保持素淨無裝飾？』」曾與密斯合作設計西格拉姆大廈的菲利普‧強森回憶說，「我必須說，我從來沒想到這一點。對密斯以及對我來說，讓建築物的外觀保持一致是最合乎邏輯的做法。」

密斯與強森毫不猶豫地讓西格拉姆大廈的各個正面「看起來一模一樣」，因為當時──一九五〇年代晚期──的建築師理所當然相信就算建築物的背面具有功能性，它的外觀也不應該與正面有所差異。這是為什麼強森的玻璃屋如此受到讚賞：它的極端完美反映出早期現代主義的理想；如果放在正面效果很好，放在背面一定也很不錯。在這個過程中，如果省去後門，那就太糟了。「我們應該設置前門讓人們出入，但也要留個後門來移除垃圾──這樣很好，」強森在一場著

花園大樓

（史密森夫婦設計，牛津大學聖希爾達學院，1970年）

名的哈佛大學演說中表示，「但就在前幾天，我驚覺自己倒垃圾時走的是自家的前門。」*

　　西格拉姆大廈完成的十年後，艾莉森與彼得·史密森針對牛津大學聖希爾達女子學院的花園大樓，提出另一種方式來解決正面與背面的問題。史密森夫婦所組成的團隊是戰後英國建築界的領導者，至少他們的文字作品也跟他們的建築作品一樣同具影響力。他們雖然傾

*當然，強森不是真的自己倒垃圾——他底下有工作人員。

向於講求實際的現代主義，但對風格特殊的主題也同樣感興趣，如碧雅翠絲‧波特與柯比意。我曾在一九七〇年代參觀過史密森夫婦的作品。花園大樓位於查威爾河的遠側，夾在幾棟風格單調的維多利亞式建築物當中。當時正是英國建築師詹姆斯‧史特林與丹尼斯‧拉斯登設計戲劇性校園建築的時代，與他們相比，史密森夫婦小型的四層樓建築顯得相當平凡。模組化的外觀由預鑄混凝土構架組成，構架間安裝大型平板玻璃窗，建築物正面罩上一層都鐸式風格的十字木構架。「這棟建築物相當樸實，」建築評論家羅賓‧米德爾頓在題為〈追求平凡〉的評論文章中寫道。花園大樓倒是有一項特徵吸引我的注意。玻璃與混凝土正面搭配十字木構架，覆蓋了方形街區的三面，但第四面由於面朝後巷，因此是素面磚砌成的單調外牆。史密森夫婦遵循由來已久的建築習慣：當預算有限時，他們會把錢投入於建築物的正面，至於建築物的背面則保持簡單樸素。

　　位於芝加哥鬧區的哈洛德華盛頓圖書館涵蓋一整個街區，建築物三面面向大街，第四面鄰接狹窄巷弄。建築師湯瑪斯‧畢比把公共閱覽室與研究小間放在面對大街的三面上，把圖書館的服務區——辦公室、職員室、圖書分類、郵件收發、電梯與廁所——安排在緊挨巷弄的位置。從外觀可以看出其中的差異：這棟九層樓建築物的三個正面是精心裝飾的磚石外牆，但後方則是無裝飾的鋼構玻璃帷幕牆。

　　某些類型的建築物沒有背面。例如機場航廈就有兩個正面——陸側與空側；在這種狀況下，飛機維修、郵件收發與服務區該設在何處？關於這點，諾曼‧福斯特在他一九九一年設計的斯坦斯泰德航廈找到了答案。斯坦斯泰德航廈就像一個靠天窗照明的巨大棚子，它只

有一個樓層，在這個樓層底下就是福斯特稱為「引擎室」的服務樓層。服務樓層除了設有運送旅客前往登機門的接駁車站之外，還設置了搬運行李的地方以及機房。其實，在斯坦斯泰德航廈之前已有先例，那就是森斯伯里視覺藝術中心。跟許多大學建築物一樣，森斯伯里視覺藝術中心也是一棟獨立建物。為了提供建築物服務需要，福斯特把倉庫與工作室設在地下室，並且以一條長卡車坡道對外連繫。華府的國立非裔美國人歷史與文化博物館也有類似設計。與國家廣場上所有的博物館一樣，民眾可以從相反的兩側進入非裔美國人博物館：憲法大道與國家廣場。長坡道讓卡車可以開到地下室，地下室設置了卸貨區、機房、博物館工作室與倉庫。與森斯伯里視覺藝術中心以及斯坦斯泰德航廈一樣，非裔美國人博物館的「背面」是在地下。

每天總會出現某個景象，提醒我正面與背面之間保持適當關係的重要。我工作的基地在賓州大學的梅爾森講堂，這是建於一九六〇年代中葉的磚砌混凝土建築，外表看起來並不起眼。這座建築物沒有真正的正面與背面，雖然主入口面對校園，服務入口面對街道，但其實建築物的四個面都同等重要。這座建築物的問題在於，對步行的人或開車與搭乘巴士前來的人來說，服務門反而比主入口更便捷。而經過幾年的工夫，服務門反而成為現實上的正門。一走出服務門，就可以看見外頭停著餐車與大型垃圾箱，除了有學生排隊買午餐，還有車輛在這裡臨停供人上下車，此外還有郵遞與運貨車輛，就連倒垃圾的人也從這裡進出。這種混雜的場面實在不雅，看了也令人不舒服。

太陽

　　我蓋的第一棟房子是給我父母住的一棟夏日小屋——在「小禮拜堂」宿營了五年之後，他們打算找個舒服一點的地方住。我繪製的平面是根據柯比意為「**他的**」父母設計的屋子。柯比意的配置最吸引我的地方在於臥房是主要生活空間的延伸——簾子可以提供隱私，而當小屋只有夫婦兩人時，簾子就可以拉開。柯比意雙親的房子位於日內瓦湖畔，為了飽覽湖光山色，他們的房子還特別蓋成長條形，刻意與

小屋

（黎辛斯基設計，佛蒙特州北赫羅，1969 年）

湖岸保持平行。我父母的房子也在湖邊——尚普蘭湖，但岸邊被樹林遮住，我希望盡可能不去砍樹，因此特別將房子挪移九十度，讓房子與湖濱成直角。房子比較窄的一端從樹林延伸出去，我在這一邊的端牆開了一扇大窗，如此一來美麗的湖景就能盡收眼底。房子的另一端是露天平台，湖濱的樹林將這裡與湖景區隔開來。房子完成之後，一切跟我計畫的一樣：每天早晨簾子一拉開就可以看到美麗的景色，而無隔間的房間也能讓小屋——少於六百平方英尺——變得更寬敞。可是，由於大窗面向西邊，因此每到傍晚陽光直射屋內，水面反光讓人無法忍受。我在氣惱之下，只好在窗戶上加裝竹簾。

　　我學到重要的教訓，絕對不再忽視太陽的位置。「南方是你的羅盤上最重要的方位，」經驗豐富的住宅建築師傑瑞米亞·艾克在《與眾不同的房子》裡表示。「房子最長的一側與南方的夾角盡可能少於三十度，」他寫道，「這表示在一天之中，屋裡的房間絕大多數可以直接獲得陽光照射。」我現在的家最長的一側與南方約成二十度角。這不僅讓陽光能照到大部分房間，房子的正面也在陽光底下，鮮明的光影讓房子的正面充滿朝氣——曬不到太陽的房子北面看起來則是灰濛濛的。另一方面，我們位於費城的房子，露台位於北面，幾乎整天都籠罩在陰影下，但在炎熱的夏天反而是個優點。我們廚房的窗戶朝東——我們的臥房也是，因此早上總是陽光普照，至於門廊則是位於房子西側，天氣溫暖的時候我們有時會在門廊吃晚飯，從這裡望出去可以看到花園，傍晚時樹木會在草地上留下長長的影子。

　　如艾克指出的，很少有建築物的基地是理想的，建築物與太陽的角度也必須配合其他因素如景觀與地形一起考量。以迪士尼音樂廳

來說，大道是東北—西南走向，因此角落的入口剛好面對東北方，除了早上短暫的時間，入口幾乎一整天都在陰影下。雖然成效有限，但蓋瑞還是試著改善這種情況，他把建築物降低，讓陽光能照到後方的入口廣場，然後藉由朝南的天窗將陽光引進到大廳裡。至於新世界中心，建築物的正面往東面向公園。早晨太陽一升起就會照到正面，但跟下午的陽光比起來較不炎熱也較不刺眼。另一方面，正對東方也表示下午絕大部分時間新世界中心正面將籠罩在陰影下。蓋瑞於是在建築物頂部安裝大型天窗，藉由天窗透進來的陽光，讓民眾能透過東面玻璃牆看清楚建築物的內部陳設。

　　身為北歐的建築師，阿爾瓦爾・阿爾托對於太陽特別留意。他旋轉瑪麗亞別墅的平面，使其偏離南方三十度。結果，臥房獲得了晨光，庭院與泳池獲得下午與傍晚的陽光，而客廳因為三面都有窗戶，所以整天都陽光充足。阿爾托位於穆拉查洛島的夏日小屋，庭院就在水邊，但面向南方以捕捉陽光。他的另一棟建築物幾乎完全依據陽光來進行設計。一九四六年，阿爾托在麻省理工學院擔任訪問教授，他為學校設計學生宿舍，也就是貝克宿舍。宿舍基地位於麻州劍橋，這個長而窄的建築用地南邊面對著查爾斯河與波士頓的天際線。傳統的解決方式用長形的板式建築搭配雙邊設置寢室中央有走廊通過的隔間形式，但這麼做將使一半的寢室面向北方。因此阿爾托不採取這種做法，相反地，他決定讓所有的寢室都能直接面向太陽。只有單側設置寢室的長條形建築物不適合蓋在這個基地，於是阿爾托把整個平面彎折成 S 形，這麼做就能讓四分之三的寢室面向南方（其餘的則面向西方）。

貝克宿舍（阿爾托設計，麻省理工學院，1948 年）

　　要利用陽光獲得最大的暖房效果，設計房子時方位必須精確。北半球的冬天，太陽在天空運行的弧線受到很大限制，從東南方升起，在西南方落下。太陽運行的最高點（正午時）因季節變化而不同：冬天時較低，夏天時較高。這種差異意味著在面南的窗戶上方裝設屋簷，夏日時可以阻擋位於高處的太陽，冬日時則可以讓位於低處的陽光照進室內。此外，如果地板是石砌的，特別是深色磚石，那麼就能吸收陽光，產生間接的太陽能供暖的效果。

　　一九八〇年，我為賈桂琳與吉姆·費雷洛這對年輕夫婦設計屋子。他們有兩個年幼的子女，除了一般房間外，他們希望有日光室、桑拿、玄關、書房、許多書櫃，以及在地下室設置冷藏室。預算吃

費雷洛宅（黎辛斯基，魁北克聖馬可，1980 年）

緊，我必須將上述設施塞進一千兩百平方英尺的空間裡。此外，他們還希望房子能在陽光照射下間接地增加暖意。這棟房子位於南魁北克，四周是空曠的農地，沒有樹林阻礙，幸運的是，南方有著吸引人的遠山景致。但問題出在房子如果完全朝著正南方，會與鄰近的鄉村道路成三十度交角。附近的房子都是直接面向道路——農村房子向來如此——如果讓房子與道路出現交角，看起來會相當古怪。解決的方式是設計一個類似拐彎的平面配置：讓房子的側翼面對道路，主體則正對著陽光。

最近，我收到新屋主寄來的電子郵件。他們對於新家很滿意，只是家中還有三個正在成長的孩子，他們希望我提供一些擴充空間的建

議。他們寄照片給我。用雪松木鋪設的牆板一如計畫變成了銀色，而合成灰泥外牆也證明了極為耐用。用來在夜裡隔開朝南大窗的被子窗簾依然存在，燒柴的火爐也是。雖然現在已經長出樹林，廚房已經改建，房子內部的圖案磚牆已經漆成白色。但經過近三十年的時間，這間房子看起來沒什麼變化。我寄了建議的草圖給他們。我當初設計這間房子時，腦子裡並沒有想到日後需要擴建，但把房子靠南的拐彎部分加以延伸，把客廳擴大，並且在樓上增建一間臥房似乎不是什麼難事。另外，我還增添了一扇面向南方的大窗戶。

平面

平面是發動器。

柯比意有一句經常被引用的名言：「平面是發動器。」這句話是什麼意思？柯比意基於瑞士喀爾文主義的觀點，認為平面無異於文明的基礎。「少了平面圖，我們的腦子將一片混沌，捉襟見肘，陷入混亂與一廂情願，而這些都無助於新建築的產生。」他在一九二三年發表的宣言《邁向新建築》（編注：此處所引為英譯版 *Towards a New Architecture*，法文原版書名為《邁向建築》（*Vers une architecture*），本書交叉引述兩種版本）中寫道：

> 面對龐大的內部陳設，用眼睛仔細觀察牆壁與拱頂的多重表面；小圓頂創造出寬敞的空間；拱頂不吝於展示自己；支柱與牆面依照可理解的理由進行調整。整個結構物從地基緩緩興建起來，完全遵守平面圖上清楚載明的規定發展。

柯比意以古代建築的圖畫為例──底比斯神廟、雅典衛城、伊斯坦堡的聖索菲亞大教堂，來證明三維形式是平面圖的垂直投射，而平面是建築亙久不變的特徵，不因文化或時代而不同。柯比意強調平面從古到今持久延續的重要性，並且以自己設計的城市平面圖做為例證。他的理想城市稱為光輝城市（Radiant City），這是一座由許多依照幾何學原理配置的高樓所構成的城市。

柯比意表示，在設計建築物時，最重要的是決定平面，一旦平面決定了，其他部分就能水到渠成。跟現代初期許多建築師一樣，柯比意從未接受過正式訓練；儘管如此，他對平面的重視卻與布雜學院公認的做法一致。*布雜學院強調三維的設計與細節，但好建築物的真

正關鍵仍是平面。「你可以把四十個好正面畫在一張好平面上，」名師維克多・拉盧勸告他的學生，「但沒有好平面，你連一個好正面都造不出來。」

布雜風格的繪畫十分美麗。我有個法國朋友，他的祖父雷歐波・貝維耶爾曾於一八八〇年代就讀當時正值顛峰的布雜學院，之後他又獲准進入安德雷工作室，在此之前拉盧也曾在這裡學習過。朋友祖父有幾幅學生時期的畫作掛在朋友的飯廳裡，這些巨大水彩畫敏銳而細微地展現出絕佳（或最終）的計畫。我想他畫的是一間水療俱樂部。我仍保留我學生時期的第一幅水彩畫——森林裡的雕刻家營地，但與這些精美的作品相比，這幅畫實在粗劣極了。

布雜風格的平面圖看起來也許像工程製圖的習作，但它的內容卻反映出對建築物實際功能的審慎研究。一九二〇年代晚期，亨利・克雷・福爾傑委託法國出生而且是布雜學院傑出校友的費城建築師保羅・克雷為他設計能收藏數量龐大的莎士比亞作品的房子。這棟房子位於華府知名地點國會山莊，而且就坐落在國會圖書館的後方。克雷必須讓房子能容納閱覽室、展示廳與演講廳，此外還有辦公區。演講廳與展示廳對一般民眾開放，閱覽室則僅提供研究人員使用。由於圖書館既是博物館也是研究機構，克雷有意——並且帶入自己的創意——打破布雜風格單一中央軸線的傳統，另外繪製雙軸線平面，看起

＊華特・葛羅培、理查・諾伊特拉與阿爾瓦爾・阿爾托畢業於建築學校，但像柯比意、密斯・凡德羅與法蘭克・洛伊・萊特這類知名的建築師則是從實務工作中學習而成的。

福爾傑莎士比亞圖書館（克雷設計，華府，1932 年）

來就像拉長的 U 字。中央橫槓的地方，朝北區域是展示廳，這裡同時也是建築物的正面，閱覽室位於展示廳後方。兩邊較短的側翼分別是演講廳與辦公區。圖書館有兩個外表看起來一模一樣的入口，一個供民眾進出，另一個則供研究人員使用。*由於閱覽室是建築物的象徵核心，克雷希望表現其中的差異，他想把閱覽室這一邊的側翼蓋高一點，但福爾傑堅持屋頂的女兒牆必須等高。克雷的想法比較好，但他的業主是標準石油的董事長，而且總是堅持己見。

* 另一個著名的例外是歷史悠久的學校，同樣有兩個入口，一個供女子進出，另一個供男子進出。

福爾傑莎士比亞圖書館無論內部還是外觀都完全對稱。兩個一模一樣的入口分別位於長的主正面兩側，相互反映。兩個側翼雖然功能不同，但東側的演講廳與西側的閱覽室大小完全一樣。展示廳的入口位於拱頂房間的兩側，彼此相對。大型壁爐位於閱覽室長牆的正中央。此外，克雷也不完全拘泥於對稱的原則。在福爾傑的建議下，他為辦公側翼正面增添超越功能的裝飾，因為當民眾沿著東國會大廈街來到圖書館時，首先看到的就是這個側翼的正面。

對稱與軸線

　　布雜學院訓練出來的建築師把對稱視為理所當然，因此當約翰・哈布森——克雷的弟子與合夥人——撰寫著名的教學手冊時，他覺得有必要額外增添一章〈「不對稱」的平面〉。哈布森指出，不平衡的計畫需求或形狀奇怪的基地，有時需要不對稱的平面。但他也表示，這種平面圖更難繪製，而且也不應該輕易進行。從哈布森的說法不難看出，「不對稱」的平面圖——他總是為不對稱加上引號——並非常態。

　　布雜風格的建築師對於對稱的興趣源自於文藝復興建築，他們要不是親身造訪過，就是在歷史文獻上研讀過。其中最具影響力的作者是安德烈亞・帕拉底歐，他的《建築四書》經常受到建築師的查閱，因為裡頭有著大量插圖。十八世紀英國建築師艾塞克・魏爾的版本長久以來一直是最權威的英譯本。為了盡可能精確，魏爾追溯到最初的

木刻版本，這表示魏爾的版畫其實是帕拉底歐插圖的鏡像。然而，讀者幾乎未能注意到這點，因為插圖裡的建築物全都嚴格對稱。

「房間必須分布在入口與門廳的兩側，必須確定右側的房間與左側相互反映且完全相等，這樣建築物的兩側才會完全相同。」帕拉底歐寫道，不過他針對這種做法提出的理由——「牆壁可以均平地分攤屋頂的重量」——卻啟人疑竇。年代更早的建築師萊昂・巴蒂斯塔・阿爾伯蒂提供了一個更具說服力的說法：「觀看大自然的造化……如果人有一隻大腳，或一隻手很大另一隻手很小，那麼他看起來會像個怪胎。」

我的妻子與我以及兩個朋友曾經在威尼托阿古里亞羅鎮的帕拉底歐別墅待了八天。這棟十六世紀薩拉切諾別墅是帕拉底歐早期設計的作品，也是他興建的幾棟最小的宅邸之一，一共只有五個房間。帕拉底歐插圖裡的大庭院從未興建，不過東側的一小部分在十九世紀完成，整個別墅看起來不太對稱卻又討人喜歡。但帕拉底歐應該不會認同這種做法，因為他的平面是完全對稱的。房子的東側與西側對應，一條想像的線將寬闊的入口台階、涼廊與 T 形的會客廳一分為二。帕拉底歐的別墅向來只有僕役樓梯，從來沒有堂皇的樓梯，薩拉切諾別墅也不例外。從會客廳內部讓出一塊空間充當樓梯，並且在相反的位置也設置一個小房間來保持平衡。另一條線穿過會客廳，通過兩側的房間，延伸到兩翼的附屬農用建物。兩側的房間鄰接著更小的房間，每個房間都沿著小軸線排列。

帕拉底歐的軸線是理想化幾何圖示裡的線條，但這些軸線也決定了門窗的位置。因此，當我們打開前面與背面的大門時，我們的視線

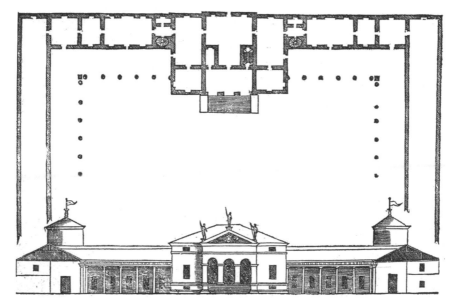

薩拉切諾別墅（帕拉底歐設計，阿古里亞羅鎮，約 1550 年）

可以貫穿整棟房子。從這一間房間移動到下一間房間，我們總是依循著帕拉底歐的其中一條軸線。將門窗並列的結果，創造出一種貫穿屋子的長景觀，而將戶外景色引進到屋內的方式也帶有一種耐人尋味的現代感。除了大大小小由內而外的眾多對稱，薩拉切諾別墅也擁有美麗的比例、龐大的規模與耐久的簡潔。這些要素結合起來產生了一種明顯的秩序與平靜感，令心靈與眼睛感到愉快。

帕拉底歐對軸線幾何的嚴格遵守，源自於一些古老的前例，例如萬神殿，他曾數度到羅馬參觀這棟建築物。羅馬人從希臘人那裡取得對稱這個觀念—— symmetry 這個字本身就是希臘文。牛津大學數學家馬庫斯・杜・索托伊寫道，古希臘文 symmetros 指「同樣的尺

度」，此外也指柏拉圖的五種正多面體：正四面體、正六面體、正二十面體、正八面體與正十二面體。對希臘人來說，對稱是一個可以用幾何加以證明的精確概念。不過，不是只有古希臘人才對對稱有興趣，在其他文明的建築平面也出現對稱的觀念：盧克索的底比斯神廟、耶路撒冷的圓頂清真寺、柬埔寨的吳哥窟、北京的紫禁城以及日本的伊勢神宮。在這些例子裡，平面配置的對稱結合了儀式及典禮，也創造了美學經驗，和諧與均衡感反映出建築的美麗與完善。事實上，在我們的周遭環境裡，不管是在桌子的正中央擺一盆鮮花，還是在壁爐架的兩側點上蠟燭，這種尋求對稱的渴望是放諸四海皆然。

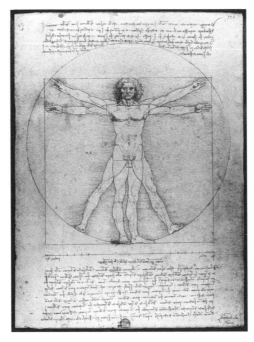

維特魯威人（達文西繪製，約 1487 年）

建築的對稱為什麼令人滿足？如達文西的著名圖畫顯示的，人體結合許多相互反映的對稱，人體有右側也有左側，有前面也有後面，正中央則有肚臍。杜·索托伊提到，人類心靈似乎總是深受對稱吸引：「從古至今，藝術、建築與音樂總是運用這種觀念，讓事物彼此有趣地相互反映。」建築對稱可能牽涉到地板磁磚或門上鑲板的幾何圖案，但它也可能一望即知。舉例來說，當我們身處哥德式主教座堂之內，我們體驗到許多變化多端的景象，但當我們走在主通道時——也就是左側與右側鏡像交會的那條線上，我們發現自己與周遭環境具有一種特殊關係。當我們來到耳堂與唱詩班席位的交叉點，站在尖塔下的十字交會處時，我們心領神會，知道自己已經抵達。

那些被尼科勞斯·佩夫斯納稱為「現代設計先驅」的建築師——亨利·凡德維爾德、奧托·華格納、約瑟夫·霍夫曼、彼得·貝倫斯、阿道夫·魯斯——他們探索嶄新的、史無前例的造型與形式，但他們並未拒絕對稱。擺脫對稱的任務因此落到下一代身上，他們開始鄙視傳統，特別是布雜風格的傳統。「現代生活不僅需要，而且期盼全新形式的平面出現，不只是房子，甚至包括整座城市。」柯比意寫道。對柯比意來說，「新」意味著不對稱；跟歷史裝飾與老派的手工藝一樣，對稱必須消失。一九二〇與一九三〇年代代表性的現代建築平面清一色是不對稱的。密斯的巴塞隆納德國館屋頂使用八根支柱來加以支稱，這八根柱子規則排列成三個方陣，但從外觀上幾乎看不來，這是因為圍繞支柱的牆壁排列的方式是不規則的。包浩斯建築物的側翼呈紙風車狀，但彼此的方向不同，高度也不同；落水山莊沒有任何一個地方鏡射對稱。一般認為柯比意的薩伏瓦別墅是國際式樣的

範例，雖然看起來對稱，但實際上並非如此——它不是正方形，它的結構支柱構成的方陣或多或少是規則的，但規律性經常遭到打破。「這棟房子不該有前後之別。」柯比意寫道，它的前門不是位於人們抵達的那一面，而是位於反面。門位於房子正面的正中央，但位置刻意做了妥協，在它的正前方矗立著一根柱子。古典建築物總是使用偶數的柱子，藉此確保入口正對的空間淨空；薩伏瓦別墅剛好相反，它的一邊有五根柱子。

我們之前已經提過，密斯的范思沃斯宅平面是不對稱的，但這棟建築物卻是他最後幾個不對稱作品之一。伊利諾理工學院是密斯設計的校園，二十年來他一直是這所學校的校園建築師，他設計的建築物全是對稱的——不管是鍋爐廠房還是小禮拜堂都是如此。建築學院的皇冠廳是伊利諾理工學院最著名的建築物，無障礙的跨距與單一房間的設計，讓左右兩側彼此相映。西格拉姆大廈同樣也根據軸線加以設計，這條軸線透過廣場兩旁相互呼應的水池與大廳裡四個電梯井而凸顯出來。密斯的傳記作家弗朗茲‧舒爾茲指出，西格拉姆大廈與隔著公園大道相望的網球俱樂部在軸線規畫上有著類似之處，網球俱樂部是布雜學院畢業生查爾斯‧麥金設計的。這表示密斯計畫讓他的建築物融入環境。融入環境固然是密斯設計時的考量，但也說明密斯再度發現對稱的力量，往後他所有的建築計畫都離不開對稱。

埃羅‧沙里南從一開始就是密斯的追隨者，他的第一件重大委託案，也就是通用汽車技術中心，就是受到伊利諾理工學院的啟發。雖然沙里南日後一些設計是不對稱的，如耶魯大學的摩爾斯與斯泰爾斯學院，這兩間學院被比擬成義大利的山中小鎮，但對稱的平面規畫

依然成為沙里南的註冊商標。對稱是沙里南的特色，這點並不令人意外，因為他就讀耶魯大學的時期，課程基本上依然遵循布雜風格路線。

路易斯・康是另一位第二代現代主義者，他重新發現對稱的價值。路易斯・康早期的平面規畫，例如耶魯大學美術館與理查茲醫學大樓，明顯屬於不對稱的建築。但在後期的建築物中，路易斯・康重新回到過去學生時期向保羅・克雷學習的布雜風格平面規畫原則。事實上，路易斯・康最受推崇的建築物──沙克研究中心、金貝爾美術館、菲利普斯・艾克塞特中學圖書館──雖然概念與設計相當現代，卻因為對稱的平面規畫而獲得永恆的特質。

閱讀平面

建築平面圖也許會讓外行人看得一頭霧水，然而一旦精於此道，平面圖就成為豐富的資訊來源。平面圖的繪製遵循幾個簡單的慣例。建築平面圖大約是從腰部的高度水平切開建築物取得的橫切面圖。牆壁以兩條粗線表示，有時會將線與線之間的空隙塗滿或畫上交叉線影，布雜風格建築師把這種技巧稱為 poché；柱子則用圓形和方形的黑點表示；窗戶以細實線表示。門有時表示，有時不表示；如果有畫出來的話，通常是呈現全開的樣子，有時會加上四分之一圓弧來顯示門的旋轉幅度。虛線表示橫切面上方的東西，例如拱腹、樑或天窗。平面圖有時也包括地板式樣，例如木頭平台或石頭鋪面，或者是使用

制式圖案來表示特殊區塊，例如門廳或大廳；格子狀的磁磚圖案表示浴室、廚房或服務間。內嵌式家具，例如書櫃或窗邊座椅，總是會標示出來。有時候，可移動的家具如床、書桌、餐桌與椅子，以及其他座椅也會標示，但通常房間會是空的。平面圖的上方總是朝北，如果有例外會另做說明。

平面圖顯示建築物的牆壁位置，但因為圖上包括門的開口，所以也描述了動線。舉例來說，當我們在平面圖上從前門來到音樂廳的觀眾席時，我們會產生一種從門廳到大廳到樓梯以及不斷轉折的接續感與連續體驗。由於平面圖也顯示窗戶的位置，因此我們可以看到光源、景觀，了解房間是否陽光充足。「閱讀」平面圖牽涉到對空間的想像。房間是單純的方形，還是四周排列著壁龕或書櫃，或周圍環繞著柱廊？如果空間是長而窄的，人們在遠端會看見什麼呢？如果是圓形的，中央又會有什麼呢？

大多數人都很熟悉居家平面圖，因為這種平面圖經常出現在報紙的房地產版面與雜誌廣告頁上。我們在上一章末尾曾經討論位於魁北克鄉村地區的費雷洛宅，這棟房子的平面圖是歪斜的，因為下半部，也就是房子拐彎的那一面是朝著正南方，至於房子的前方則面對帶有角度的道路。獨立的車庫創造出部分封閉的庭院。進入房子要經過小門廊與特大的台階，台階的寬度足以讓你坐在上面，而且還能擺上花盆。玄關有個夠深的櫥櫃可以放雨傘、手杖與其他戶外隨身用具。在這張圖裡，櫥櫃與衣櫃以交叉線影來表示，這是為了與居住空間區別開來。從前門可以獲得長景觀——屋子裡最長的距離——穿過門廳、飯廳、日光室一直到外頭。迷你門廳是這間房子的心臟地帶。從這

費雷洛宅（黎辛斯基設計，魁北克聖馬可，1980 年）

裡，你可以上樓到上面的樓梯平台，那裡有一間桑拿，再繼續往上走就是臥房，或者你可以下樓到下面的樓梯平台，那裡是洗手間，再繼續往下走是地下室；或者，你可以從玄關繼續直走就可以抵達餐廳。餐廳與廚房在同一個房間裡，中間以矮牆隔開；拉門打開可以通往日光室，日光室連結著外頭的平台。往下走三個台階來到客廳。這幾個台階是必要的，因為客廳的混凝土地板（這種地板可以為這間被動加熱的太陽能房子提供熱質量）直接鋪設在地面上。這裡的台階也較為寬廣，其中一階甚至延伸越過書櫃前面。

房子的北面只有兩扇窗子：一扇在玄關，另一扇在廚房，從這裡可以看見通往道路的私人車道。絕大部分窗戶都面向南方或南南西

方，這樣在冬天時可以取得最多的陽光。這是拐彎的平面配置達到的效果，而這也讓小巧緊密的房子看起來更有生氣，並且創造出奇特而意料之外的景觀，例如從廚房望向客廳的對角線景觀，以及部分封閉的入口庭院這類有趣的空間。這裡的挑戰不在於讓房子看起來雄偉壯觀——房子實在太小了，怎麼樣都做不到這一點——而是要避免讓人覺得平庸與狹小。因此，我設計了十英尺寬的門廊台階，從前門望出去的長遠景，與刻意降低的客廳地板，如此可以創造出十英尺高的天花板。客廳的虛線表示從這裡可以通往二樓；燒柴的火爐緊靠著厚實的磚牆（產生更多的熱質量），而高聳的窗戶也提高房子整體的高度。用羅伯特·范裘利的話說，這是一棟大比例的小建築物。

費雷洛宅的平面是堅固而緊實的，這種緊密性反映出房子所在位置經常受到強風吹拂與北方氣候的特性。另一方面，帕西菲卡別墅位於陽光普照的南加州，它的平面看起來相當的寬廣遼闊。一名電視與百老匯製作人找上建築師馬克·艾波頓，他擁有一塊可以俯瞰太平洋的美麗建地，希望艾波頓在這裡為他蓋一棟能讓他想起家鄉希臘的房子。結果，艾波頓為他興建的房子看起來就像一座希臘村莊，有著厚實的外牆、小窗、戶外樓梯與拱頂；甚至整個景觀像極了基克拉德斯文明（編注：古希臘青銅器時代早期文明，約西元前 4-3 世紀），湛藍的太平洋看起來就像愛琴海一般。

帕西菲卡別墅環抱著幾個有遮蔭的庭院，從這間房間移動到下一間房間有時還需要經過戶外。平面圖像是由幾間房間隨意拼湊而成，但其實這張圖有著很明確的軸線，從整棟別墅的入口大門開始，沿著格柵架下的戶外走道前進，旁邊是廚房庭院，然後來到前門。繼續往

帕西菲卡別墅（艾波頓聯合事務所設計，加州，1996 年）

前走，穿過門廳，最後走到涼廊。這是一間戶外房間，可以俯瞰高懸太平洋上的露台。所有空間都落在這條想像南北軸線兩側：西側有車庫、廚房庭院、廚房與餐廳；東側有客房、花園庭院、客廳與工作室。表面上看來，露台的開闊風景最吸引人，但某方面來說，房子的關鍵空間其實是涼廊，它也可以做為戶外的用餐空間。涼廊位於軸線起始點的中央位置，可以把其他房間牢牢連繫起來。

　　帕西菲卡別墅的平面盡可能讓西面減少暴露，並且讓庭院正對著早晨升起的旭日。房子絕大部分都規畫成矩形，才能充分利用狹窄的建地，唯一的例外是客廳，它的位置稍微往西偏轉，這麼做是為了欣

賞落日美景與海岸景致。與費雷洛宅一樣，角度創造出某種意想不到的景觀與有趣的空間，而角度也破壞了原本沉穩的對稱平面──涼廊過於中規中矩地夾在餐廳與客廳之間。「如果房子完全組織成四角四方的樣子，那會看起來過於刻意，就像建築師安排了一切，完全喪失了偶然性，」艾波頓解釋說，「我們特意努力創造各種空間與細節，最終要讓它們像是出於自然，沒有任何人工雕琢。」艾波頓對帕西菲卡別墅的設計取向相當罕見，他試圖讓自己從最終的結果抽離出來。「我一直很推崇比利·懷德的電影風格，你感受不到導演的安排，只會完全融入他說的故事裡。」艾波頓說道。

動線

平面透露許多建築師的意圖。乍看之下，羅伯特·范裘利與丹尼絲·史考特·布朗的森斯伯里側廳主要展場平面並無引人注目之處。這座側廳主要用來收藏倫敦國家美術館早期文藝復興時代繪畫，館長要求設計出各種不同大小的房間，才能提供收藏品一個適切的展覽空間。對建築師來說，真正的挑戰在於如何安排這些房間，而又不至於讓參觀者在當中迷路──形狀古怪的美術館會影響參觀者欣賞藝術的雅興。

范裘利起初做了一個決定，這個決定對平面產生了重大影響。森斯伯里側廳附近的街道並非平直方正，因此使建築用地呈不規則狀。但范裘利不像絕大多數建築師那樣讓建築物採取方正格局，然後繪製

方形的平面；相反地，他決定充分利用這塊不規則的土地。他解釋理由時說道：

提到平面，我對於勒琴斯如何將偉大的米特蘭銀行建在倫敦一處形狀奇怪的基地思考許久。此外，注意雷恩的古典風格教堂如何建在古老的中世紀基地。在羅馬，偉大的宮殿可以容納到更古老的城市平面裡，有時這些基地並不像圖上標示的那麼規則，事實上，平面圖上整整齊齊的矩形方格通常已經扭曲變形。

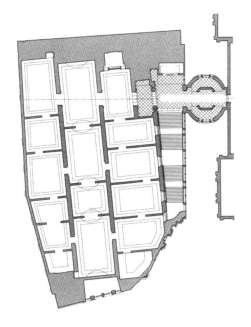

森斯伯里側廳
（范裘利、史考特·布朗聯合事務所設計，倫敦國家美術館，1991 年）

在森斯伯里側廳，房間由北向南排成三列，從建築物的北端延伸到南端。中央四間排成縱列的房間功能類似脊柱。這四個房間是空間最大、天花板也最高的展示間，建築上的處理也賦予它們額外的重要性。東邊那一列的房間稍微小一點，天花板也較低，而且有窗戶可以往下眺望樓梯；西側房間最小最低矮——而且也最不像矩形，因為這幾個房間吸收了惠特康姆街的不規則角度。虛線表示高窗，可以從上方引進天光。

從入口大廳走上楔形樓梯，就會抵達這三列展示間；右方的玻璃牆可以俯瞰女王登基周年紀念步道與威爾金斯的國家美術館。樓梯終止在樓梯平台上，正前方是一組電梯；右方是連結舊館的天橋，卻以圓形房間的形式呈現，左方是通往新館的入口。從這裡穿過四道開啟的門，參觀者可以看見遠端牆上西瑪的畫作《聖多馬的懷疑》。距離看起來似乎比實際來得遠，因為眼前的四道門一道比一道窄，形成所謂的強制透視效果。參觀者沿著這個方向被吸引到中央的展示間，這裡有另一條貫穿中央這列房間的視覺軸線，視線最後落在〈德米朵夫祭壇畫〉上，這是十五世紀的多聯畫屏。上述兩條軸線——加上展示間的不同高度——在空間內部創造出階序感，並且賦予這十六間展示間一種微妙的組織關係。一旦參觀者進入展示間裡，只會有展示畫作的牆面，建築本身絕不會喧賓奪主。

平面上的軸線是想像的，不過這些軸線卻是建築師最有用的工具。有個好例子可以說明軸線如何協助組織大型而複雜的計畫，這個例子就是羅伯特·史登設計的喬治·沃克·布希總統中心。中心位於達拉斯的南方衛理公會大學校園邊緣。與所有的總統圖書館一樣，這

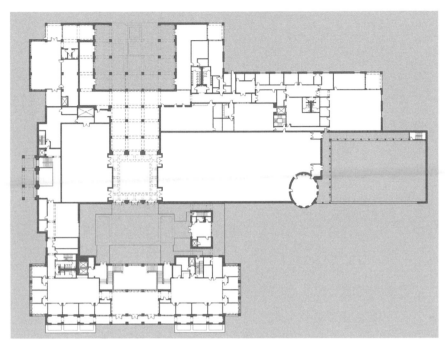

喬治・沃克・布希總統中心
（羅伯特・史登建築師事務所設計，達拉斯，2013 年）

座中心有博物館與總統檔案館，此外還有一座政策研究中心供學生、學院與訪問學者使用。為了區別功能的不同，史登把入口分成兩個，一個設在北邊（面對著到館道路），從這裡可以進入總統圖書館，另一個設在西邊（面對大學校園），從這裡可以通往政策研究中心。圖書館入口遵循南北軸線，這條軸線從停車場開始，來到柱廊式入口庭院，然後穿過前庭一直到挑高的正方形空間——自由廳。到了自由廳，就等於抵達整個入口通道的末端，從這裡開始進入博物館以及短期展覽的大型空間；再往前就是個露天平台。第二條軸線成東西向，

與研究中心的入口門廊對齊，研究中心正對著校園幹道賓克利大道尾端。兩條軸線相交的地方就是自由廳，這個挑高空間上方頂著一個塔式天窗，看起來宛若一座用來標定方位的燈標。當民眾從停車場走向圖書館時，就可以看見這座塔式天窗，而它也成為賓克利大道遠景的終點。根據史登的合夥人格雷厄姆・懷特的說法：「我們每天都會感受到軸線與對稱這兩個形成原則，因為我們每天都會經歷到三維的軸線與對稱。對許多人來說，軸線與對稱代表正式，甚至在一定程度上象徵著莊嚴隆重。」懷特指出，一些次要的場所例如安檢區與禮品店會刻意「偏離軸線」，這樣民眾在進出中心時才不至於喪失特殊的感受。

總統圖書館是由景觀建築師麥可・凡・法肯伯格設計，館內有幾個令人印象深刻的室外空間，這些空間進一步凸顯了圖書館的平面配置——兩個室外空間連繫了南北軸線，另外兩個則確立了東西軸線。柱廊式入口庭院搭配上噴泉，與露天平台形成均衡的效果——露天平台在德州是很重要的遊憩設施，因為德州春秋兩季的氣候十分怡人。不管從圖書館還是研究中心，都可以進入露天平台。在總統中心西側，研究中心入口前的環狀車道營造出正式的到館空間，而在東西軸線的另一端，則是一座完全複製白宮玫瑰園的花園。這座玫瑰園緊鄰著同樣也是複製品的橢圓形辦公室，這間辦公室屬於總統圖書館的一部分，但它的位置在總統圖書館的東南角，剛好與真正橢圓形辦公室在白宮的位置一樣。

雖然布希圖書館有一些部分——如入口庭院以及研究中心的西側與南側正面——完全遵循對稱原則，它仍不算是約翰・哈布森口中的

非對稱布雜風格平面配置。毋寧說，它讓人想起第一代現代主義者的平面設計，舉例來說，艾里埃爾‧沙里南就未嚴格遵守布雜風格平面規畫，但也未完全放棄對稱原則。史登設計布希圖書館時雖然遵循軸線原則，但他已在別的計畫尋求結合軸線與非正式平面規畫的可能。「我們目前為耶魯大學設計的住宿學院就是個好例子，」懷特說道，「住宿學院平面的主軸線是一條步道，步道最後通到一座廣場，另一條新軸線重新以這裡為中心導出一條新的動線，這種軸線規畫脫離以往的形式，構成一種如畫的風格。」

方向感的存在與消失

最近，舊金山金門公園出現了兩棟彼此面對面的博物館：一棟是倫佐‧皮雅諾設計的加州科學院，另一棟是賈克‧赫爾佐格與皮耶‧德‧梅隆設計的笛洋博物館。這兩棟博物館的平面都產生了柯比意意義下的建築，差別只在於兩者採取的方式不同。加州科學院這座自然史博物館是一棟大型的矩形建築物。民眾入口位於北側，剛好位於中央的位置；職員入口位於相反側，也就是南側。在入口之間畫一條線，可以將平面圖平均分成兩半。兩個矩形區塊分別位於北邊主入口的兩側，雖然對稱，卻略有不同：其中一個區塊是非洲館的複製品，非洲館原本是這棟新古典建築的一部分，卻在一九八九年一場地震中遭受無法復原的損壞；另一個區塊開設了咖啡廳與博物館商店。位於南側的兩個區塊設有辦公室、研究空間與教室。中間的空間是展覽廳

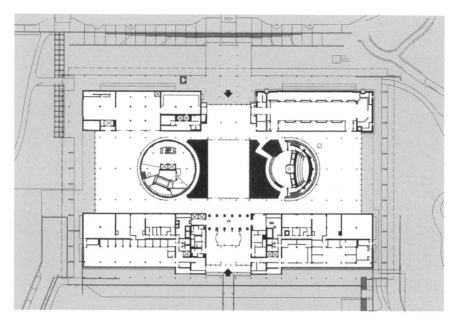

加州科學院（倫佐‧皮雅諾建築工作室設計，舊金山，2008 年）

與兩個直徑九十英尺的球形空間。其中一個球形空間不透光，裡頭環繞著一個天象儀，另一個則是透光，裡頭是一個雨林展示區。平面的深色陰影區域分別是鹽水潮汐池與人造珊瑚礁。珊瑚礁的深度直抵博物館的地下室，而這裡還有一個水族館，民眾可以在這裡同時觀賞魚類與珊瑚礁。位於平面正中央的矩形空間，也就是兩條軸線交會的地方，皮雅諾把這裡稱為廣場，這是一個覆蓋著玻璃屋頂的中庭，可以用來舉辦宴會與社交活動。

傳統的科學博物館就像陰暗的養兔場，這個地方專門展示昆蟲，下一個是魚類，再下一個是岩石等諸如此類。加州科學院讓人印象深刻的地方，就在於它雖然是一座大型展覽館，但由於玻璃端牆以及搭

配上許多天窗的緣故，館內總是十分明亮。皮雅諾的軸線平面雖然充分顯示布雜風格在規畫上的嚴謹，但他的建築卻與布雜風格相反——他使用鋼構與玻璃，而不是砌體結構，他採取輕量，而非厚重，他的靈感來源是科技，而非歷史。儘管如此，軸線的對稱與形式的相互反映——兩個球狀空間——卻提供清楚而簡潔的方向感。這一點對於像機庫一樣龐大的展覽館來說非常重要，因為館內的展場琳瑯滿目、五花八門，必須讓參觀的民眾有可以遵循的方向。

　　笛洋博物館隔著廣大的人工造景廣場與加州科學院對望，這座博物館同樣是在相同一場地震將原有建築物毀壞後於原址重建的。笛洋博物館的平面呈矩形，面積大約跟加州科學院一樣大，但內部格局則不同。建築師有時會使用三角形模矩來建構平面圖——貝聿銘經常

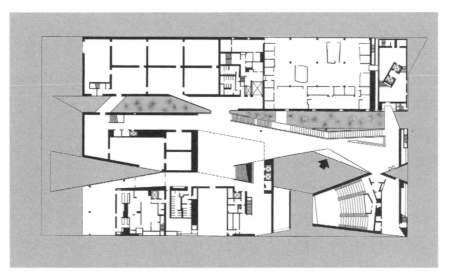

笛洋博物館（赫爾佐格與德・梅隆設計，舊金山，2005 年）

使用等腰三角形（著名的例子有國家藝廊東廂平面），但赫爾佐格與德·梅隆以三角形表示的平面卻與三角形模矩沒什麼關聯性。從建築物切出的不規則楔形創造出具穿透力的空間以及不規則四邊形的庭院，牆壁完全沒有對齊，所有的結構都不彼此反映，平面上完全沒有任何軸線。

入口經過一段狹窄的隧道，進到一個多邊形的露天庭院裡。毫無明顯特徵，連遮雨篷也沒有的前門，幾乎是隨意設在建築物的一側。這個形狀古怪的門廊，背後是一面玻璃牆，透過這面牆可以看見蕨類植物的花園。要進入博物館，你要左轉，通過另一段瓶頸般的空間，直到兩層樓高的不規則四邊形中庭為止，此時迎面而來的是傑哈·李希特的巨型畫作。左側是通往二樓的寬闊樓梯，右側是通往樓下的長——極長的——樓梯。就在另一個庭院旁邊，一條歪斜的走道通往展覽室；另一條歪斜的走道則引領你來到咖啡廳。

赫爾佐格與德·梅隆想做什麼？他們的平面幾乎沒有任何一樣東西有前例可循，在建築物裡移動並無所謂正確或錯誤的方向，你選擇的任何路線永遠是對的。舉例來說，你可以從毫無特色的前門進入，也可以穿過咖啡廳露台，從誇張的突出屋頂下走過。赫爾佐格與德·梅隆的取徑與傳統平面的井然有序明顯不同。它也與倫佐·皮雅諾科學院裡理想化的包羅萬象空間大異其趣。笛洋博物館沒有明顯的結構，卻別具一格，館內斷裂的空間讓人聯想起地震與錯動的地殼板塊。這是建築師有意為之嗎？也許是吧。「建築就像自然——它告訴你關於你自己的事，」賈克·赫爾佐格在訪談中說道，「自然是非常空泛的——自然讓你面對自己，體驗自己，讓你在大自然的環境下，

置身於河流、岩石、森林、樹蔭、雨水之中了解自己。」換言之，赫爾佐格與德‧梅隆的建築物就像個空白石板一樣。

在笛洋博物館中，視覺軸線與階序的缺乏只會讓人稍微有點失去方向感；這裡不是迷宮。建築物裡唯一需要安靜的地方是展覽室。舉例來說，位於一樓西北角的房間展示的是二十世紀的藝術。參觀者不知不覺以某種角度走進來，但從這裡開始卻以傳統的方式持續地從一個矩形房間走到下一個矩形房間。走到樓上，一系列頂部照明的房間排成一列，為博物館收藏的十九世紀美國藝術提供適當的展出環境。在展覽室裡，遵守的還是老規矩。

笛洋博物館的平面一貫採用不規則四邊形空間與歪斜動線。那麼，構成洛杉磯迪士尼音樂廳平面的又是什麼？它的牆壁似乎依循著某種神祕而隱藏的韻律旋轉，它的外觀違反邏輯，它的形式似乎缺乏韻律或理性。然而，迪士尼音樂廳其實是一個簡單觀念的結果。「你必須有一個好房間，」蓋瑞在亞斯本會議時在台上接受訪談，他在提到音樂廳時如此表示，「忘了外觀吧。一切要從內部開始。內部才是重點。」建築師與聲學家豐田泰久探討了許多形式的觀眾席——有些非常不規則，他預先製作了各種大型模型，最後決定在樂隊席的周圍興建一層層呈曲線狀但彼此相對的觀眾席。基於聲學上的考量，觀眾席必須用混凝土完整包起來。「這是個箱子，」蓋瑞解釋說，「在箱子的兩邊有洗手間與樓梯，然後再把這些洗手間與樓梯跟大廳連結在一起。這就是迪士尼音樂廳平面的樣子。」蓋瑞說完這段話，亞斯本的聽眾全笑了。他把事情說得很容易，但實際落成的建築物卻極為複雜。但蓋瑞平面的基本原則「確實」如他所說的簡單：箱子、洗手

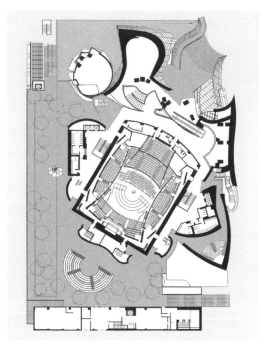

華特・迪士尼音樂廳
（蓋瑞事務所設計，洛杉磯，2003 年）

間、樓梯、大廳前門。

為什麼五家頂尖的建築事務所在設計建築物時做法會如此分歧？*
當皮雅諾被問到在設計加州科學院時，他是否將旁邊已經蓋好的笛洋
博物館列入考慮，皮雅諾很有技巧地回答說，他沒有想這麼多。「你

＊范裘利、皮雅諾、赫爾佐格與德・梅隆，以及蓋瑞，這些人都曾榮獲普利
　茲克建築獎；史登最近獲頒德里豪斯古典建築獎（Driehaus Prize for Classical
　Architecture）。

做你自己想做的事，別人也做他們想做的事，結果就是如此。」他說道。這是個好答案。加州科學院與笛洋博物館的差別，就像森斯伯里側廳、布希圖書館與迪士尼音樂廳之間的差異一樣，並不是功能、環境或基地造成的，而是建築師的不同所造成的。羅伯特·范裘利與丹尼絲·史考特·布朗喜歡調整歷史風格使其符合現代需求，但他們有時也會在過程中古怪乃至於詭異地將兩者分離開來。他們的做法是以現代的眼光對舊觀念重新進行詮釋，在建造現代建築的同時，也不忘添加舊觀念的風采。羅伯特·史登與他們不同，他完全擁抱歷史。「我們公司歡迎新點子，我們也珍視過去的觀念，」史登寫道，「我們相信任何事都是可能的，但不是任何事都是對的。」從布希圖書館的平面不難看出史登對傳統的重視，他不一味追求新意，而是滿足於傳統的建築特色：清晰、秩序與均衡。

另一方面，加州科學院的平面顯示，皮雅諾對傳統只有一點點興趣。皮雅諾的平面具有新古典主義的簡潔風格，但這只是略施小技，他真正的熱情所在是建築物本身。科學院的平面與其說是發動器，不如說像具盔甲。皮雅諾也許會這麼說道：「反正我們一定要有一份平面圖，既然如此，我們就畫簡單一點，把重點放在建築物怎麼蓋就好了。」皮雅諾把自己的辦公室稱為倫佐·皮雅諾建築工作室，似乎可以看出一點端倪。

赫爾佐格與德·梅隆的笛洋博物館平面是五家事務所中最傾向於現代主義的，也就是說，它拒絕傳統與歷史，而且設計時不仰賴軸線、對稱、動線、遠景或任何已知的幾何秩序。他們的建築成果可以就純繪畫的角度來欣賞，就像欣賞一座雕像或大型木刻版畫一樣。因

此，當我們得知赫爾佐格早期在投身建築事業的同時，也在觀念藝術的領域尋求發展，也就不感到意外了。

赫爾佐格與德·梅隆似乎想把平面推往嶄新的審美方向，而迪士尼音樂廳的平面看起來幾乎像是諸事齊備才出現的東西。蓋瑞是現代建築最偉大的反傳統者，他把柯比意那句長期以來一直被奉為圭臬的話顛倒過來；對蓋瑞來說，平面「**不是**」發動器。他初步繪製的草圖並非平面；上頭彎彎曲曲的墨線畫的是三維的建築圖像。然後是粗製的紙造研究模型，再來是精美一點的木造模型，接著由電腦軟體繪製外觀，直到最後才繪製平面。

所以，平面是發動器嗎？從許多案例來看，平面依然是最基礎的工作。一張井然有序的平面圖可以讓心靈獲得圖像，使我們在建築物裡穿梭自如。平面可以協助我們順利抵達目標。從這一點來說，對稱，特別是軸線對稱，依然是有用的工具。然而在此同時，打破對稱規畫的陳規似乎已是難以逆轉的趨勢。建築師不再把提供民眾簡單的圖示當成義務。有時候，就像笛洋博物館一樣，民眾需要某種冒險感來探索眼前的建築物。蓋瑞就是這種做法的佼佼者。在迪士尼音樂廳，混亂的大廳空間引發的興奮感可以讓聽音樂會的體驗更加深刻。但是，就音樂廳本身來說，蓋瑞則是回到了傳統，他設計了適合聆聽音樂的寧靜空間，不僅依照軸線規畫，也實現完美的對稱。

第 五 章

結構

壁柱是個謊言。

古希臘神廟最顯著的特徵就是柱子。這些柱子是用一塊塊巨大的石頭鼓形元件堆疊而成，並且在表面雕刻出淺淺的凹槽。這些柱子像極了立正的士兵，鮮明的垂直陰影如同希臘服裝奇頓（束腰長袍）或丘尼卡（筒形連衣裙）上的褶痕。古典的柱子會稍稍隆起，這種柱子隨高度增加而逐漸變細的做法稱為收分。收分在希臘文的原意是指「拉緊」，形容柱子緊繃支撐著建築物——另一種擬人化的形容。柱頂楣構橫跨在柱子上，由幾個精心雕刻的部分組成，每個部分都有特定的形式與名稱。舉例來說，多立克式水平飾帶交錯裝飾著三槽版——橫樑末端的裝飾花紋——與排檔間飾，方形鑲板有時會雕刻著淺浮雕。水平飾帶上方的簷口托架裝飾著雨珠飾，這是一種建築上的比喻，用來比附祭壇上祭品流下的鮮血。除了木椽與黏土燒製的屋瓦，希臘神廟只使用來自潘特里克山的大理石做為建材。這種巨大的建築物完全不用灰漿接合，只偶爾使用青銅定心銷與鉛箍，這種建築物長久以來一直被視為結構轉變成建築最純粹例證。

當二十四歲的查爾斯愛德華・讓納雷——當時他尚未改名為柯比意——在一九一一年九月造訪雅典時，他花了三個星期的時間在衛城畫下廢墟的樣子。帕德嫩神廟讓他大為震撼。「我這輩子從未看過單色的建築物能展現出如此優雅細緻，」他在旅行日記中寫道，*「身體、心靈與情感，突然間被壓得喘不過氣來。」在那裡，查爾斯愛德華體驗到一種過去從未有過的感受：「待在寂靜聖殿裡的那幾小時，我的內心激起了充滿朝氣的勇氣，我有了想成為受人敬重的建築師的

＊我們現在知道，希臘神廟原本漆上了各種色彩。

從帕德嫩神廟看到的衛城山門（黎辛斯基，1964 年 7 月 11 日）

真實欲望。」

　　柯比意早期別墅的牆壁完全漆成白色，柱子也全是圓柱，唯一的差別是少了凹槽與收分。柯比意努力實現古希臘建築的巨大簡潔與「單色的細緻」。與神廟廢墟一樣，他的建築物看起來像是用某種單一材料建造的。這種錯覺需要花很大的工夫才能營造出來。現代主義建築師以帶狀窗取代在牆上打洞，從薩伏瓦別墅開始，帶狀窗延伸穿過整個房屋正面，鋼筋混凝土過樑非常地長，實際上是從上方的屋頂板懸吊下來。然而，這些複雜的結構都是看不見的，因為混凝土與砌

體都塗上灰泥，並且上漆創造出建築師希望的光滑而一致的表面。

柯比意對於要顯露建築物哪個部分的結構一直很吹毛求疵。他位於馬賽的著名公寓大樓「馬賽公寓」，靠著巨大支柱將其抬離地面，路易斯・孟福參觀時曾形容這棟建築物是「獨眼巨人」。「（柯比意）盡可能將混凝土呈現成雕刻形式，」孟福寫道，「強調乃至於誇大混凝土的可塑性，甚至保留成品粗糙、有時可說是拙劣的一面，而不加以修飾。」雖然這些中空的柱子是結構的一部分，但可見的混凝土絕大多數卻與結構無關，這棟建築物大部分隱藏的結構是由場鑄混凝土、預鑄混凝土與鋼架混合而成。因此，雖然馬賽公寓廣泛使用清水混凝土（béton brut，這個詞彙衍生出粗獷主義 Brutalism 一詞），馬賽公寓的結構其實是混合式的。

與柯比意相反，一九四〇年代的兩個例子顯示有些建築師非常努力想讓他們的建築物結構為人所知。在伊利諾理工學院，密斯・凡德羅設計了一系列低矮的建築物，這些建築物由鋼架組成，中間以磚塊與玻璃加以填充。結構鋼實際上要包裹在混凝土內才符合消防法規，於是密斯在房子外表增添了非結構性的工字鋼與槽鋼，用來「表示」隱藏的樑柱。以位於奧勒岡州波特蘭的公平儲蓄與貸款協會大樓來說，皮埃特羅・貝魯斯基——跟柯比意一樣是歐洲移民——也表現了結構，他使用的是鋼筋混凝土構架。他在樓地板之間裝上海綠色玻璃與深色鑄鋁鑲板，並且在格狀的混凝土樑柱覆上對比的銀鋁。與密斯一樣，貝魯斯基也希望結構能——盡可能——「**成為**」建築。

建築師總是要決定結構問題：要表現結構，還是忽視結構；要展示結構，還是隱藏結構；要凸顯結構，還是淡化結構。建築師的決定

公平大樓

（貝魯斯基設計，波特蘭，奧勒岡州，1948 年）

取決於可得的建材與技術，也取決於現有的工程知識水準，更取決於建築師自己的意圖。有些建築師非常在意要「誠實」展現建築物的建造方式與結構本身，但這種想法反而讓建築師更為棘手，因為「**看起來**」簡單的東西通常興建起來十分困難。當柱子與橫樑無法顯露時，像密斯與貝魯斯基這樣的建築師就會使用假結構。其他的建築師則是乾脆把結構完全掩蓋起來以創造戲劇性的視覺效果。我曾經看過一段神奇的樓梯，基本上它是從牆壁延伸出來的懸臂；設計這段樓梯的建

築師莫西‧薩夫迪解釋說，隱藏在牆裡的是厚重的鋼構架，整個樓梯踏板完全與這些鋼構架焊接在一起。有些建築師可能顯示樓梯踏板的支撐方式，例如阿爾托的瑪麗亞別墅以暴露的工字鋼樑支撐起樓梯踏板；另一些建築師可能讓樓梯獨立支撐，如傑克‧戴蒙四季演藝中心戲劇性的玻璃樓梯。

建造理論

「建築師無法在毫無建造理論之下建造一棟房子，無論這個建造理論有多麼簡單。」建築史家愛德華‧福特寫道。

> 建造不是數學；建築建造的過程就跟建築設計一樣主觀。建造涉及一連串更為複雜的事物，需要應用科學的法則，以及遵循建築物該如何建造的傳統或一般看法。而這種傳統或一般看法的有效程度，其實就跟建築物看起來應該是什麼樣子的傳統或一般看法差不多。

換言之，建築方法各色各樣，有講求美麗的，有強調戲劇性的，有特徵明顯的，也有造價昂貴的。我曾經設計過一棟房子，使用的是木構架。由於跨距很短，要計算地板托樑的大小並不難，但這棟房子有一個大型空間需要特殊的橫樑，於是我向一名工程師朋友尋求建議。「你是從成本考量，還是從建築本身考量？」艾曼紐爾‧雷恩問

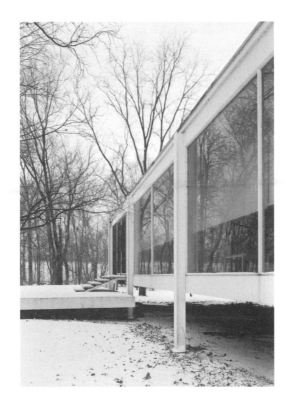

范思沃斯宅

（密斯設計，伊利諾州普拉諾，1951 年）

我。由於這個挑高的房間是整棟房子主要的起居空間，於是我選擇後者。雷恩設計了一個上下顛倒的中柱式桁架，並且以纜繩做為拉力構件。

密斯的解決方式總是只考慮建築本身。雖然消防法規使他無法讓大型建築物的鋼結構暴露於外，但在興建像范思沃斯宅這樣的私人住宅時便不在此限。外部的支柱是八英寸厚的工字鋼，用來支撐負載地

板與屋頂的十五英寸槽鋼。*雖然支柱與橫樑暴露在外，但兩者的連結方式——將插頭焊接在支柱凸緣後方——卻隱藏在視線之外。橫跨整棟房子與支撐預鑄混凝土屋板的工字鋼，同樣也隱藏在懸吊的灰泥天花板內。如福特所言，密斯「晚年更傾向於裸露鋼架，但如果有必要，他也願意將鋼架隱藏起來」，建造理論如果不實用，就毫無意義可言。

　　一九二〇年代晚期，法蘭克·洛伊·萊特寫了一系列著名的論文，他在〈材料的意義〉中表示：「每一種材料都有自己的訊息，而對於充滿創意的藝術家來說，這些材料也有自己的歌。」這是個頗具說服力的隱喻，但實際上萊特跟密斯一樣重視實用，他通常會將材料消音，偶爾才會播放「歌曲」。舉例來說，芝加哥羅比之家最引人注目的特徵是戲劇性的長達二十英尺的屋頂懸臂——在木造建築中，這是史無前例的巨大尺寸。這個木造懸臂之所以成為可能，原因在於巨大的木造椽條搭建在隱藏的鋼樑上。至於看起來由厚重磚柱支撐的「漂浮」陽台與屋頂其實也是由隱藏的鋼架支撐起來。在這棟房子裡，鋼是不允許歌唱的。

　　萊特經常將混凝土暴露於外，但他也承認混凝土不是特別具吸引力的建材。「混凝土這種人造石頭，很難說它具有巨大而獨立的美學價值，」他寫道，「但從人造材料的角度來看，甚至於從它類似石頭的性質來看，混凝土還是具有巨大的美學特性，只是尚未獲得適當的發揮。」在萊特寫下這些話之前，他已經在橡樹園鎮的聯合教堂與四

*工字鋼與槽高的大尺寸是基於視覺考量，並非結構必要之物。

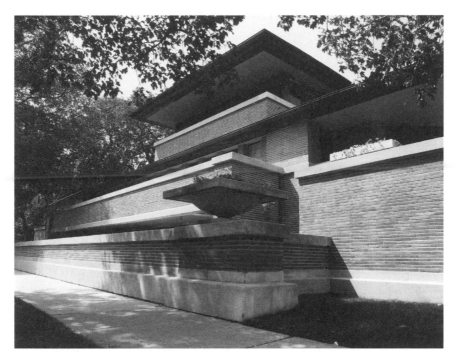

羅比之家（萊特設計，芝加哥，1909 年）

棟位於洛杉磯的織錦石砌宅邸上使用了清水混凝土。但這些建築物並未像落水山莊一樣戲劇性地運用了鋼筋混凝土的獨特性質。露台、女兒牆、屋簷與欄杆構成一大片連續的場鑄混凝土。然而，萊特無意顯露結構。所有的混凝土全都塗上灰泥並且加以粉刷。用來支撐露台，使其懸吊在溪流上方的大樑，則隱藏在平坦的拱腹裡。大樑以三個暴露於外的混凝土托架支撐，但這三個托架只能從走下通往水中的樓梯才能看見；第四個托架顯現於外部，是石造而非混凝土。在其他地方，上層露台的支撐掩飾成窗戶的直欞，用來加強無重量的錯覺。

落水山莊結合了混凝土、鋼鐵與石頭，而古根漢博物館則完全以鋼筋混凝土做為建材。與落水山莊一樣，古根漢博物館的混凝土表面塗上灰泥並且粉刷，因此外表呈現出連續性，無法看出哪裡是結構哪裡是填料。舉例來說，欄杆使螺旋狀的坡道變得挺立；從頂部的十二根肋架往下看，坡道懸臂看起來就像牆壁一樣。而在頂端，坡道轉變成覆蓋中庭的玻璃圓頂的支撐。弧形坡道在每一層樓都有一個凸出的空間——這個空間是否有助於支撐坡道？我們不得而知。「就建築物本身來說，古根漢博物館的內部就像它的外觀一樣，宛如一個引人注目的抽象雕塑，」路易斯·孟福在《紐約客》的一篇評論中寫道，「在一個像費爾南·雷傑的塑像一樣光滑的圓柱設計裡，既沒有裝飾，也沒有紋理或明確的色彩——在此，萊特充分顯示他是現代抽象形式的大師。」這篇文章寫於一九五九年，當時建築物是雕塑品而非建造品的觀念仍相當新穎。三十年後，情況已非如此。

暴露骨幹

　　偉大的混凝土先驅，法國建築師奧古斯特·佩雷曾評論說：「美麗的廢墟才是建築的本質。」路易斯·康把這句名言牢記在心，而且比任何現代建築師更執著於顯露建築物的主要支撐部分，彷彿建築倒塌後殘存的東西才是建築的真正靈魂。路易斯·康的態度無疑是受到造訪古代遺址的影響，他在四十九歲時參觀帕德嫩神廟，之後不久便設計了耶魯大學美術館，他短暫而傑出的建築事業也自此進入最具創

造力的階段。

　　路易斯·康認為建築物的建造方式必須讓人看得一清二楚，不能有任何託詞或欺騙。基於這個理念，他偏愛整體而單一的牆面——亦即實心混凝土或實心磚砌。然而，現代的建造方式傾向於分層——外表看起來是實心磚牆壁，其實是由薄薄的磚砌鑲面、空氣層、防濕層、絕緣層、內層背牆與內部牆面組成的。這項現實使路易斯·康「誠實」建造的理念難以實現。耶魯大學美術館的清水混凝土空間構架天花板在視覺上十分搶眼，但毫無結構邏輯。「路易斯·康的結構在複雜安排中使用了大量的混凝土，但最後只得到不起眼的跨距。」愛德華·福特寫道。理查茲醫學研究實驗室大樓的預鑄混凝土橫樑顯示出大樓樓地板的支撐方式，但也讓人看出這座大樓使用過於複雜而昂貴的工法。當路易斯·康的朋友埃羅·沙里南看見理查茲大樓時，他問道：「路易斯，你認為這棟建築物是建築上成功還是結構上成功？」沙里南曾為通用汽車、IBM 與貝爾電話公司設計研究實驗室，他言下之意是指理查茲大樓的結構破壞了功能——而他說得一點也沒錯。雖然清水混凝土的結構體系具有驚人的視覺效果，但大面積的玻璃過於刺眼，清水混凝土的落塵也對實驗室造成不良影響。

　　在菲利普斯·艾克塞特中學圖書館中，路易斯·康設計的建築物幾乎直接表現出結構。這棟八層樓圖書館類似方形甜甜圈，其建築概念極為簡單：甜甜圈由兩個環構成，外環是閱讀小間，內環是書庫；中間的「洞」是中庭，透過大型天窗取得照明。起初，建築物完全使用磚造，但為了節省成本，路易斯·康在書庫使用鋼筋混凝土。混合的結果反而讓人想起路易斯·康傾向的結構觀點。「我覺得自己追求

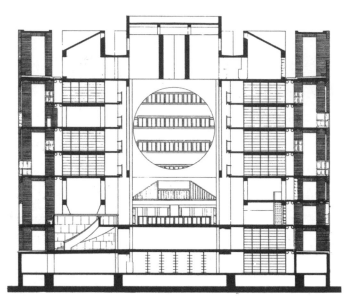

菲利普斯‧艾克塞特中學圖書館剖面圖
（路易斯‧康設計，新罕布夏州艾克塞特，1972年）

的不是簡潔，而是我在希臘神廟中感受到的純粹。」路易斯‧康提到圖書館時這麼表示。這個純粹可以從兩種建造體系中看出：鋼筋混凝土的柱子、橫樑與樓地板，用來支撐沉重的書庫，而磚造的柱子與拱頂則用來支撐閱讀小間。

場鑄混凝土——路易斯‧康稱為「鑄石」（vmolten stone）——的可塑性可以從圖書館中庭的四面牆切出的巨大圓圈看出。構架的每個接合點都可以看得非常清楚，因為整個混凝土都裸露在外。混凝土的表面分布著以小圓孔構成的規則圖案，這個細部是路易斯‧康在設計沙克研究中心時想出來的。場鑄混凝土需要綁紮鋼筋，避免厚重的

預拌混凝土澆注時使模板分離開來；混凝土硬化之後，將鋼筋末端剪下，再以混凝土填補，這樣就能避免鋼筋鏽蝕。路易斯・康設計了光滑的嵌壁式鉛製塞子，用來取代難看的補丁。塞子構成的規則圖案成了一種裝飾，對路易斯・康來說同樣重要的是，塞子可以顯示牆壁是怎麼蓋起來的。

　　福特稱艾克塞特圖書館是「最純粹的路易斯・康磚造建築」。磚造正面的每個開口上方都橫跨著平拱，這些平拱是用鋸成小段的磚頭

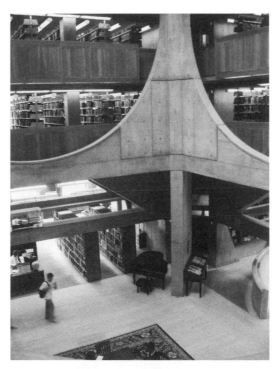

菲利普斯・艾克塞特中學圖書館
（路易斯・康設計，新罕布夏州艾克塞特，1972 年）

以輻射狀的形式砌成。不過，圖書館的外牆不像看起來那樣實心。在印度與孟加拉，路易斯・康有時能使用實心牆，但在美國，勞動成本與絕緣的需要使他不得不使用空心牆。圖書館牆壁其實有兩層（中間夾著空心牆與絕緣層）：外層是十二英寸厚的結構支撐牆，由磚塊與水泥磚構成，內層是只有四英寸厚的磚砌鑲面。這裡有個很少人注意到的小細節。外牆每八層磚石就會出現一排丁磚，用來將磚塊與水泥磚結合起來，至於內牆因為只是一層磚砌鑲面，就不需要丁磚。這種態度使建築師不同於舞台設計師；前者想合乎自己的建造邏輯，後者只關心從觀眾席看到的景象。

倫佐・皮雅諾曾在路易斯・康的事務所短暫工作一段時間。路易斯・康使用的建材主要是磚塊與混凝土，而皮雅諾使用的通常是鋼鐵，儘管如此，路易斯・康的建造態度顯然影響了這位年輕義大利人。皮雅諾第一個備受矚目的委託案——龐畢度中心（Centre Pompidou），這是他與理查・羅傑斯一起競逐獲得的標案——完全醉心於結構上。主要支柱是直徑三十四英寸的鋼鐵桅杆；鋼鐵桁架跨距一百五十英尺，也就是建築物的整體寬度；拉杆提供了橫向支撐；電扶梯與服務設施懸吊在鑄鋼的懸臂支樑上——這種懸臂托架讓人想起維多利亞時代的鑄鐵作品。在建築物裡，鋼鐵四處可見，而為了防火，一方面採用水冷方式（在主桅杆裡注水），另一方面則使用礦棉遮熱板，外頭再覆上不鏽鋼（例如桁架）。第三種防火技術是在鋼上面塗上防火物質，這種物質在遭遇火災時會膨脹碳化，延緩熱的傳遞。由於這種防火塗料跟油漆一樣薄，因此可以讓人清楚地看見細部的連結。此外，還顯露了許多東西。「結構的每個部分全都清楚顯

示，」泰德‧哈波德寫道，他是設計團隊裡的工程師，「每個細節都顯示這棟建築物被當成一座僅保留骨架的結構物來處理。」

龐畢度中心開幕後過了十年，諾曼‧福斯特完成了香港上海匯豐銀行，這棟大樓的規畫同樣強調彈性與適應性，並且提供了大面積的無柱空間。巨大的跨距不可避免讓結構顯得戲劇化。福斯特與羅傑斯曾經是合夥人，而福斯特處理銀行大樓結構時也同樣大膽。絕大多數高層辦公大樓都是由柱子支撐，將重量傳導到地面，但福斯特選擇不同的做法，他把樓地板懸吊在幾個斷斷續續像橋一樣的桁架上。桁架與柱子位於建築物外部，完全暴露於外，這棟四十七層高樓如何建造，從外表就能一目了然。

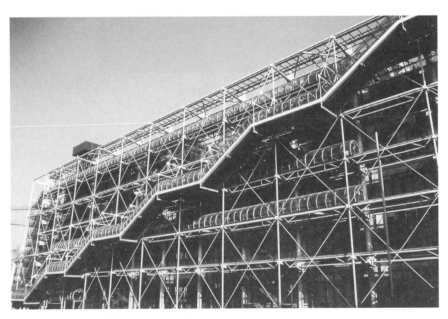

龐畢度中心（皮雅諾與羅傑斯設計，巴黎，1977 年）

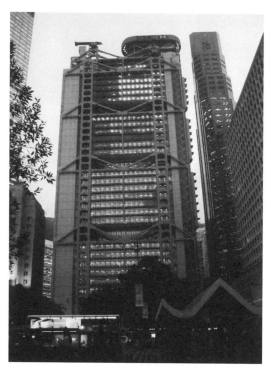

香港上海匯豐銀行
（福斯特聯合事務所設計，香港，1986 年）

　　龐畢度中心與匯豐總行大廈戲劇性地顯露它們的長跨距結構。這兩棟大樓是否開啟了全新的建造取向？這倒不盡然。其中一個原因是，許多建築師並不希望建築物的結構太過花稍。另一個原因是，從建造與維護的角度來看，暴露在建築物外部的柱子與桁架相當昂貴。此外，很少有建築物需要藉由極長的跨距來取得高度的彈性。真正需要長跨距結構的地方是機場航站，這裡需要很大的空間來容納不斷混合變換的售票櫃台、安檢區與商店。福斯特、羅傑斯與皮雅諾曾在英

國、西班牙、中國與日本設計引人注目的機場航站，這些航站的主要建築特徵都是戲劇性的結構，而且實現了現代主義者暴露——而不只是表現——建築物骨幹的夢想。

分層

雖然從古到今許多建築師都崇拜衛城，但衛城在結構上的純粹卻不是建築的典型做法；絕大多數古代建築都比衛城來得複雜，特別是在羅馬人發明了水硬性水泥之後。這種材料以火山灰或石膏與石灰做為結合劑，讓建造者可以製造出粗製形式的混凝土，如此便可澆鑄出拱頂與圓頂。由於混凝土的表面不怎麼吸引人，因此通常會在上面覆上一層大理石或磚塊，而這也讓「誠實」表現結構變得困難。*舉例來說，羅馬競技場是用場鑄混凝土蓋起來的，但內部鋪上磚塊，而外部則覆上石灰華大理石。那些依附在牆上的突出半柱並未負載任何重量，它們甚至也未反映出結構，因為競技場的地板是靠拱門與拱頂來支撐，而非柱子與橫樑。

競技場完成於西元八○年，五十年後，羅馬人又蓋了一座令人印象深刻的混凝土建築物：萬神殿。圓頂直徑超過一百四十英尺，圓頂外殼從底部的二十一英尺厚往上慢慢變薄，到了頂部厚度只剩四英尺。內部的藻井由混凝土構成，大大減少圓頂的重量。厚重的混凝土

＊羅馬人的混凝土並未加鋼筋強化，只是類似磚塊或石頭的抗壓力材。

牆支撐起落在磚造減壓拱上的圓頂，這道牆面向室內的一側鋪上大理石，室外的一側則砌上磚塊。高四十英尺用來支撐門廊的圓柱反映出更古老的科技，這些圓柱全是從直徑五英尺的花崗岩切割出來的。它們是龐然大物，這點無庸置疑。

最能體現外表與現實不一致的莫過於圓頂的建造。布魯內雷斯基的佛羅倫斯主教座堂，它的八角形磚造圓頂造成的水平推力由隱藏的加固物加以吸收——四個由砂岩與鐵構成的環，以及一個木環。圓

美國國會大廈圓頂
（沃特設計，華府，1859 年）

頂本身由兩個各自獨立的外殼構成；外層非結構的殼層支撐屋瓦，內層則支撐結構。克里斯多佛‧雷恩的聖保羅大教堂圓頂至少有三道殼層：內層是塗上灰泥的磚造圓頂，外層是木構架圓頂，以及介於兩者之間的磚造圓錐體，這個圓錐體用來支撐外層圓頂與沉重的石造塔式天窗。

　　與布魯內雷斯基一樣，雷恩也是個實用主義者——對他來說，構造只是達成目的的手段。他要解決的特殊建築問題是如何建造一座讓倫敦市每個地方的民眾都能看見的地標，這個地標必須取代已經在大火中焚毀的舊聖保羅大教堂高聳入雲的哥德式尖塔。身為古典主義者，雷恩希望有個圓頂，而為了增添高度，他又在圓頂上蓋了高七十五英尺的塔式天窗。內層圓頂是半球狀，位置較低，它就像萬神殿一樣有個眼孔可以照亮內部。雷恩的助理羅伯特‧虎克同樣也是個哲學家、建築師與博學者，他想出辦法抵銷圓頂的向外推力，雷恩描述這個辦法時表示：「雖然我不希望在圓頂旁邊加上飛扶壁，但為了慎重起見，我還是在圓頂周圍圈上鐵箍；我在波特蘭石上切出凹槽，每十英尺牢牢纏上兩圈鐵鍊，然後在凹槽裡注入鉛。」這條不可或缺的鐵鍊，就像支撐磚造圓錐體的飛扶壁一樣，是不可見的——雷恩提到「為了慎重起見」，但他可沒說要讓人看見。湯瑪斯‧沃特的美國國會大廈圓頂同樣也由三道殼層構成，內層的圓頂是鑄鐵，然而當你看著最外層的古典主義圓頂時，你不可能知道裡頭還有一層鑄鐵。而這也告訴我們，建造時不一定非得創新不可。

壁柱是個謊言

　　文藝復興時代末期，建築師如米開朗基羅與朱利歐‧羅馬諾開始有意識地扭曲古典主義主題，讓原本已經成為正典而日漸僵化的內容重獲生機——也就是說，在人們習以為常的事物中注入新的精神。這種扭曲包括不規則的柱距、「下降」拱心石、「開口」三角楣飾、柱子交替搭配「未雕琢」的柱身以及刻意讓石製品具有「粗琢風格」。這種日後稱為矯飾主義的事物打破了既有的規則，儘管如此，矯飾主義仍需要規則。如范裘利在他的經典作品《建築的複雜與矛盾》中寫道，因為「傳統、體系、秩序、慣例與風格必須先存在，才有可能打破」。

　　范裘利的矯飾主義傾向，明顯表現在國家美術館森斯伯里側廳的混合式風格上。地板是場鑄混凝土，以間距不規則的柱子加以支撐，而這些柱子也負載與美術館本館牆壁對齊的橫樑。外牆也是混凝土，表面覆上波特蘭石、康瓦爾花崗岩或伊布斯托克磚；另一方面，屋頂與高側天窗則由鋼架加以支撐。鋼結構被隱藏起來，如無意外，混凝土柱子也會藏在牆內。雖然森斯伯里側廳一些可見的柱子確實有支撐建築物的功能，但也有一些是范裘利所謂的「象徵性結構」，亦即假柱子。例如入口大廳的一排柱子，以及長廊拱道的托斯坎柱式都屬後者；主樓梯上方的拱狀桁架也是屬於象徵性結構。刻意以非結構方式運用結構元素，這種做法由來已久。古代最明顯的例子就是壁柱，壁柱看起來像是平坦的柱子，但實際上並未承重。歌德曾不以為然地批評說：「壁柱是個謊言。」

洛伊與黛安娜‧維吉洛斯實驗室

（范裘利、史考特‧布朗聯合事務所設計，費城，賓州大學，1997 年）

　　范裘利是現代矯飾主義的佼佼者。賓州大學維吉洛斯實驗室的入口柱廊是由分布不規則的單柱與雙柱構成。這些柱子有些承擔重量，有些不承擔重量；有些柱子屬於鋼筋混凝土構架的結構網格，用來支撐五層樓建築物，有些柱子則不屬於結構的一環；有些柱子是建築物正面的磚造支柱——其中只有一部分是結構物，有些柱子不是。為什麼要搞得那麼複雜？一方面，這反映了建築物的複雜功能，這棟建築物裡不僅有辦公室，還包括供生物工程、化學、化學工程與醫學使用的實驗室。另一方面，范裘利是為了解決這個地點的建築難題：如何

在建築物的短側興建主入口。他的解決之道是讓正面變得複雜、矛盾與弔詭。他賦予這些柱子一種別具風格、平坦與近似卡通的柱頂，以及分離柱頂與其上的牆面，藉以暗示不須對所有的柱子太過當真。范裘利針對結構玩的遊戲也是為了向維多利亞時期的前輩法蘭克·芬尼斯致敬，後者獨樹一格的大學圖書館就矗立在對街。

洛杉磯建築師湯姆·緬恩偏愛看起來帶有工業風味的建材，但他自己同樣也是矯飾主義者。美國舊金山聯邦大樓是一棟十八層的狹窄辦公大樓，正面覆蓋著充滿孔洞的不鏽鋼皮層，而這張皮層顯然被

美國聯邦大樓
（湯姆·緬恩設計／莫佛西斯事務所，舊金山，2007 年）

隨機地加以切割與剝離。在入口處，一根柱子危險地傾斜著。這根傾斜的柱子是真實的，但從牆壁突穿出來的橫樑卻未與柱子接合就停止了，這又是什麼意思呢？與文藝復興時期建築物的下降拱心石相同，這種安排暗示著不穩定——與我們預期政府機構應有的特質完全不同。聯邦大樓到處充斥這樣的衝突感。通道旁邊是巨大的花園涼亭，涼亭的鋼結構就像體育場露天看台的底側一樣沉重——而且也同樣沒有花園的樣子。入口正面最醒目的特徵是一個平凡無奇的逃生梯，只見它若無其事地從建築物旁垂掛下來。范裘利比較建築中的和諧與不

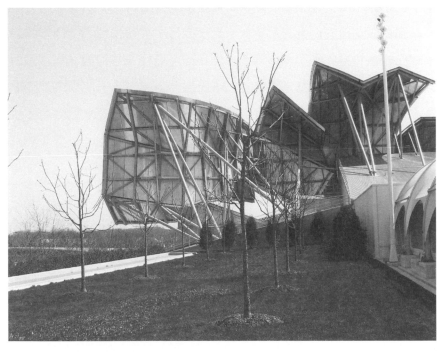

傑・普利茲克露天音樂廳（蓋瑞建築事務所設計，芝加哥，千禧公園，2004 年）

和諧時寫道，打上灰色領帶搭配灰色西裝是和諧的例證，打上紅色領帶搭配灰色西裝是「對比的和諧」，打上灰色領帶搭配紅色圓點花紋則是「刺眼的和諧」。緬恩難以駕馭的建築物又更進一步，它連領帶也不打了，直接把襯衫下襬拉出來，這也許可以稱為「刺眼的**不**和諧」。

有些建築師玩弄結構，還有一些建築師根本不理會結構。柯比意在廊香教堂建了一個類似枕頭的屋頂，看起來是實心混凝土，但其實是兩個被隱藏的內部大樑分開與支撐的薄皮層構成的隔板。屋頂坐落在粗略塗上灰泥的牆壁上，牆壁看起來巨大，實際上卻是中空的——將水泥噴灑在金屬網上——而且牆壁也掩蓋了混凝土構架。在廊香教堂，柯比意隱藏了建築物的結構，甚至還創造出冒充的結構。

廊香教堂建於一九五〇年代。到了今日，外觀類似大型雕塑的建築物已相當普遍。在笛洋博物館，到處都可見柱子，但鋼結構卻被隱藏起來，就連不可思議地高懸在咖啡廳露台上方五十五英尺的屋頂懸臂，也不見鋼架的蹤影。懸臂與博物館的外形都經過正式的考慮才決定。迪士尼音樂廳的結構是鋼構架，而且與音樂廳生動的外觀毫無關係，外觀純粹只是雕塑性質。蓋瑞不拘常規的建造態度在他為芝加哥千禧公園設計的露天舞台表現得更加明顯。露天舞台必須是一個音響反射器，而蓋瑞卻為舞台建造了木造背景，而且以波形的不鏽鋼做成風帆狀的構架形式。這些形式是以實用的鋼柱骨架加以支撐，從舞台前方席地而坐的草地區無法看見這些支撐物，唯有繞到旁邊或背面才會看見整個結構，其外觀平凡得如同廣告看板的背面。這種看似權宜的解決方式，與帕德嫩神廟的秩序與厚重簡直是天差地遠。或許它反映了蓋瑞的觀點，認為現代的狀態就是臨場發揮與率性任意。

第 六 章

皮層

當我們看著建築物時，實際看到的只是建築物的皮層。

柯比意把建築定義為：「在光線底下將量體結合起來，熟練、正確而華麗地進行展示。」但是當我們看著建築物時，我們實際看到的只是建築物的皮層。無論是薩伏瓦別墅粉刷的灰泥，福爾傑圖書館布滿紋理的白色大理石，西格拉姆大廈的青銅與玻璃，還是耶魯大學英國藝術中心的灰色粗面不鏽鋼，讓人留下第一印象的永遠是表面的皮層。

建築皮層是現代概念。雖然羅馬人建造混凝土建築物時會在外頭敷上磚頭或石頭鑲面，但絕大多數傳統建築看起來都是渾然一體：以單一建材如磚頭、石頭、泥磚或木材（木屋）興建結構物與皮層。我的自用住宅那十八英寸厚石牆使用的是威薩希肯片岩，這是在地盛產的石頭，表面呈銀褐色，上面分布著閃閃發亮的雲母與石英岩斑點。隨意堆砌這些未修飾的石頭，並且以灰漿加以黏合，這種技巧不僅經濟，而且能讓房子具有田園風味，表現出法蘭西鄉村風格。

我目前住的房子是在二十世紀初興建的，那時內外一體的蓋法正逐漸過時。此時建造能夠承重的磚牆已不像過去那麼昂貴，而且能在牆的外層鋪上薄薄的一層石子做為外部裝飾。麥金、米德與懷特事務所驚人的紐約摩根圖書館就是採取這種方式，這棟建築物在一九〇六年的造價超過一百萬美元。乳白色的田納西大理石外觀，加上紙一樣薄的接縫，看起來就像鑲板一樣——但實際上有八英寸厚，非常笨重；實際的結構牆是十二英寸厚的磚牆。查爾斯·麥金在大理石與磚牆之間留了一道空氣層，用來隔絕濕氣與保護藏書。數十年後，空心牆成為所有建築物的標準做法。

今日，絕大多數大型建築物都是以鋼鐵或鋼筋混凝土構成的結構

構架（柱子與橫樑）來支撐。在構架建築物裡，外表的皮層可能用構架支撐或者是懸掛在構架上。一九四〇年代晚期，芝加哥出現了鋼鐵與玻璃皮層的現代建築樣貌，密斯・凡德羅設計了兩棟面對著密西根湖的湖濱公寓大樓。二十六層的高樓包裹在輕量的皮層裡，這些皮層就懸掛在大樓的鋼骨上，看起來就像帷幕。貝魯斯基公平儲蓄與貸款協會大樓的帷幕牆模仿建築物的結構，而密斯的外牆則幾乎全是玻璃，間隔固定的直櫺與上下層窗空間以鋼鐵製成，用來遮蔽樓地板的邊緣。由於用來強化玻璃的直櫺看起來像是小型的工字鋼，因此外表看起來強有力的皮層會讓人以為是結構牆。

密斯認為工字鋼的直櫺是現代版的古典壁柱，而他在設計時也如此處理。當被問起為什麼認為必須要在角柱上增添功能上完全多餘的直櫺時，密斯回答說：

> 我們必須在建築物的其他部分繼續保留與延伸直櫺建立的韻律感。我們製作了角柱不加上鋼鐵直櫺的模型，我們看著模型，就是覺得哪裡不對勁。這是我們增添直櫺的真正原因。另一個原因是我們需要鋼鐵來強化遮蔽角柱的金屬板，使其不至於搖晃，而當鋼鐵裝設好之後，也可以讓外層更堅固。當然，這是個非常好的理由，但前者才是真正的理由。

密斯之後的建案依然維持帷幕牆的形式，不管建築的地點是在紐約、墨西哥城還是蒙特婁。直櫺與上下層窗空間通常是黑色的，但依據預算可以選用不同的建材：西格拉姆大廈的青銅，墨西哥城巴卡

迪辦公大樓的塗漆鋼板，或者是蒙特婁威斯特蒙特廣場的鍍鋁。威斯特蒙特廣場由兩棟公寓大樓、一棟辦公大樓與一棟低矮的辦公建築構成。密斯認為沒有必要設計不同的帷幕牆，因此所有大樓的皮層都很類似，除了辦公大樓的下半部窗戶是可開啟的，其餘的辦公大樓與低矮的辦公建築依然維持閃亮的玻璃外觀。

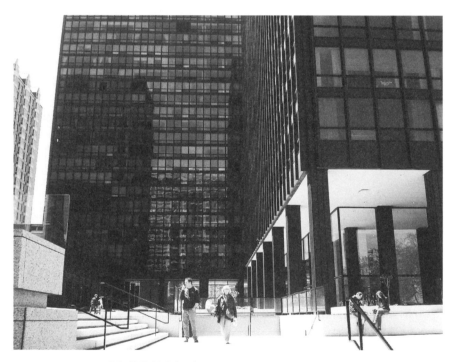

威斯特蒙特廣場（密斯設計，蒙特婁，1967 年）

厚而輕的皮層

　　密斯式的鋼鐵與玻璃帷幕牆受到廣泛仿效，羅伯特・休斯表示，密斯的做法甚至成為「現代的通用語言」。這一點或許是個性不服輸的埃羅・沙里南設計生平第一棟摩天大樓時試圖做出改變的原因。他在紐約設計的三十八層 CBS 大樓是混凝土而非鋼骨大樓，周圍的承重牆是由緊密間隔的 V 形混凝土柱子構成，每根柱子之間夾著一片玻璃板。建築物內部完全沒有柱子。三角形柱子本身是空心的，裡面裝設空調管線，外層覆蓋二英寸厚的黑灰色粗面花崗石板，石板斜接，看起來與其說是皮層，不如說更像是盔甲。CBS 大樓的建築效果與密斯式的玻璃帷幕牆正好相反，如果從側向角度觀看，會覺得 CBS 大樓極為堅固──甚至有點陰沉，而 CBS 大樓也因此有了黑岩的稱號。

　　沙里南使用的是傳統的石頭皮層，但他的使用方式卻相當抽象而且與傳統大相逕庭。另一方面，菲利普・強森與約翰・伯奇設計的 AT ＆ T 大廈的石頭皮層模仿的是傳統的石造建築。鋼構架的摩天大樓外面覆蓋了一層玫瑰灰的花崗石板，石板的接縫──有些是真的，有些是假的──讓人聯想到層層相疊的石磚。建築物的最頂端有個以齊本德爾高腳櫃為藍本的分岔三角楣飾。建築物底部的宏偉入口與露天拱廊則是以一九○八年曼哈頓下城的市政府大樓為範本。強森解釋說：「我設計了一座古典的摩天大樓，因為在我看來，紐約市最可行的歷史就是麥金、米德與懷特事務所。」

　　建築評論家艾妲・露薏絲・賀克斯苔博認為 AT ＆ T 大廈是個

At & T 大廈
（強森與伯奇設計，紐約，1984 年）

「圖像式的仿作，無味而單調……是對過去的淺薄戲謔。」這棟建築物是不是戲謔之作或許可以再做討論，但這棟建築物的皮層卻一點也不薄：柱子包裹著厚六英寸的石板，如果再加上裝飾的板條與側面則厚達十英寸。總計有一萬三千噸的花崗石板掛在鋼構架上。不過，賀克斯苔博認為 AT & T 大廈的皮層在審美上單調乏味，這點倒是說對了，因為強森與伯奇運用石板的方式確實了無新意。或許他們選錯了歷史例子。市政府大樓落成時史丹福·懷特與查爾斯·麥金早已過世——真正的設計者是麥金的弟子威廉·肯道爾，因此市政府大樓缺少

麥金的真正影響。摩根圖書館一絲不苟的大理石皮層，髮絲一樣細的接縫與簡潔的細部，或許才是更好的範本。

在蒙特婁，彼得・羅斯設計的加拿大建築中心是一棟場鑄混凝土建築，外表是石造皮層，這個建築物是在 AT & T 大廈完成後十年蓋的。乍看之下，石造的外表也同樣是傳統風格。地下室石磚以深耙的水平接縫塑造出質樸特色，上層的石磚則使用切得光滑平整的方石。地下室窗戶有大型拱心石狀過樑，過樑上壓著凸出的環形線腳。建築物正面的頂部是一條由垂直石頭鑲板構成的水平飾帶，水平飾帶裝設了暴露的鋼條與往外延伸的鋁製簷口，看起來就像可供行走的空中

加拿大建築中心（羅斯設計，蒙特婁，1989 年）

小徑。這些鋼條與簷口讓人想起維也納建築師奧托·華格納一九〇七年的作品奧地利郵政儲金銀行，這棟建築物的設計開啟了從新古典主義與新藝術運動往非歷史的簡潔走向的轉折。與 AT & T 大廈一樣，加拿大建築中心也回顧了二十世紀初，但它訴諸的不是晚期的布雜風格，而是十九世紀建築正要轉變成某種新事物的有趣時刻。「有許多巧妙的方式可以讓建築物變得較不嚴肅，變得更抽象與現代一些。」他解釋說。

加拿大建築中心的皮層很不尋常，這點可以從幾方面來說明。與摩根圖書館一樣，厚重的石灰岩皮層支撐起自身的重量，而非懸掛在結構上。「我們希望加拿大建築中心成為一棟優秀的建築物，同時也想向最好的建築傳統表示敬意。」中心的建築主任菲莉絲·蘭伯特寫道。

外側的石牆有四到六英寸厚，可以承受自身直到屋頂的石磚重量，這些石磚都以鋼筋加以固定。這些石磚的切面與層理象徵著力量。在壓力最大的地方，例如過樑與束帶層，石磚必須穩穩地坐落在基座上。其餘的石磚——包括底部相當質樸的石磚層以及構成建築物主體的方石——在切割時要切穿石頭的紋理，如此可以盡可能減少日曬雨淋的影響，同時又能凸顯石磚的風貌。

建造厚重的石造皮層，使其能承擔自身的重量，這種做法使加拿大建築中心看起來極為厚實，而這也讓人想起密斯·凡德羅早期的房

子，當時的他仍保留傳統的設計風格。蘭伯特幫助密斯取得西格拉姆大廈建案，之後在他的指導下就讀伊利諾理工學院。密斯的教學取向深受他早期所受的石匠訓練的影響，因此他特別重視建材。「年輕的時候，我們討厭『建築』這個詞，」密斯曾這麼對訪談者表示，「我們德文使用 Baukunst 這個字，這是『建築』與『藝術』兩個詞合起來的。這裡的藝術指的是讓建築美輪美奐。」據說密斯剛開始在伊利諾理工學院教書時發現學生整天都坐在繪圖桌前，於是他把一堆磚頭運進製圖室，讓學生實際去體驗建材。

雖然石頭與磚塊可以建造出禁得住日曬雨淋、耐久而且具吸引力的建築皮層，但不是每個建築師都能接受這類建材反映的傳統形象。詹姆斯‧史特林與麥可‧威爾福為斯圖加特國立美術館增建的博物館使用了石板鑲面，而他們的手法也擺明了要讓人們一看就認定那是石板鑲面。一點五英寸厚的石灰華與砂岩交錯鋪設，透過不鏽鋼夾與結構混凝土牆結合在一起。雖然石板看起來是採取順砌法（就跟加拿大建築中心與 AT & T 大廈的皮層一樣），但接縫卻是開放的未用灰漿加以黏合。這是防雨牆，當建築物內部與外部的氣壓突然出現落差時，皮層後的空心部分可以迅速讓內外氣壓恢復均等，雨水因此不會吸入皮層之內，反而會阻擋在外（這種功能跟傳統外牆沒什麼兩樣）。從史特林的觀點來看，這種做法還有額外的好處，如果仔細觀察外牆，會發現看似傳統的石造牆面其實是一層懸吊在結構牆前方的薄皮層。

史特林樂於看見如此明顯的矛盾——在博物館某處，儘管包覆的中空部分明顯暴露石造外牆其實只是一層鑲面，但地面上四散的大塊

新國立美術館
（史特林與威爾福設計，斯圖加特，1984 年）

堅實砂岩還是會讓人以為是從牆上「掉下來」的。這個詼諧的布置凸
顯了史特林揶揄現代建築技術的意圖，儘管他自己仍使用這項技術。
「隨著傳統建造方法日漸式微，建築的結構內容也隨之豐富起來，新
建築物也會變得更為龐大且複雜，」史特林在課堂上表示，「然而，
我認為往後建築師不能只追求能解決建築問題的技術，人文關懷才是
設計日新月異的最主要根源。」為了平衡現代工業化建築技術產生的
非人技術需求，史特林的做法是求助於歷史，包括最近發生的歷史。
雖然史特林並不反對在自己的建案中使用預鑄工法，但他絕不像下個

世代所謂的高科技派建築師一樣完全擁抱純技術的美學。

　　路易斯・康在處理皮層時，顯然認為皮層與結構截然不同。沃斯堡的金貝爾美術館是一棟低矮而四向延伸的建築物，由一連串平行的場鑄混凝土拱頂構成，而這些拱頂又由橫樑與柱子加以支撐。由於美術館的照明來自上方，因此不設窗戶，路易斯・康利用義大利石灰華將橫樑下方的空間填滿。為了凸顯這個建材並非結構物，路易斯・康特別在石灰華頂端與混凝土橫樑之間留下幾英寸的空間，然後用玻璃將這個空間填滿。不過，這裡的石灰華採用的是順砌法，因此予人一種厚重的印象，事實上大理石只有一英寸厚，由混凝土內層背牆加以

金貝爾美術館（路易斯・康設計，沃斯堡，1972 年）

支撐。

　　路易斯・康的建造理論與實際的建築方法幾乎沒有任何關係，因此他追求的完美建築哲學經常與現代建築技術出現落差。完成耶魯大學英國藝術中心之後，路易斯・康終於滿意地解決結構與皮層的關係。在這裡，不鏽鋼皮層顯然比清水混凝土構架輕得多，而且路易斯・康不需要訴諸刁鑽的細節。皮層與結構的差異極為清楚：**一個**是用來支撐建築物，**另一個**則只是填充物。

　　談到表現結構與皮層之間的差異，倫佐・皮雅諾也追隨路易斯・康的腳步。舉例來說，休士頓梅尼爾博物館是一棟低矮狹長的一層樓

梅尼爾博物館（倫佐・皮雅諾建築工作室設計，休士頓，1986 年）

建築物，它的結構是裸露的鋼構架，鋼架之間的空間則以榫槽接合的柏木板予以填充。梅尼爾博物館位於住宅區，木造皮層看起來與附近的房屋相當協調。事實上，這座博物館的整體效果實在太低調，因此雷納·班南把它形容成「高檔的 UPS 倉庫」。然而，卻是非常美麗的倉庫，皮雅諾可能這麼回答。

皮雅諾在三個都市建案裡使用了非結構的石造皮層，其中兩個在巴黎，一個在倫敦。法國國立音響音樂研究所（IRCAM）是皮耶·布雷茲創設的音樂研究中心，這棟建築物位於龐畢度中心旁，剛好位於兩棟歷史磚造建築物之間，依照巴黎法規，它的正面必須維持磚砌外觀。皮雅諾的解決方式很不尋常。他在鋁構架裡堆疊特製的羅馬磚，卻不用灰漿接合，如此不僅能讓皮層產生防雨的功能，也能讓人看出這面牆並非實心。莫城街上的六層樓低收入集合住宅，外層覆蓋非常薄的以玻璃纖維強化的預製混凝土鑲板，然後在鑲板上鋪上赤陶磁磚。由於磁磚框限在裸露的鋼架裡，因此住宅的外觀混合了燒製黏土的溫暖質地以及鋼鐵的精準。中央聖翟爾斯是倫敦的一個住商混和建案，它的皮層使用了上釉的赤陶磁磚。從設計本身就可看出皮層的非結構性質：十層樓高的帷幕牆從建築物上懸掛下來，看起來就像巨大的簾幕。赤陶土是遠古就開始使用的建材，到了十九世紀開始工業化生產，而且成為建築師路易斯·蘇利文的愛用品，他設計了赤陶飾面，上面用模型大量燒鑄了植物圖案。皮雅諾利用赤陶的可塑性來塑造出豐富多樣的皮層，他在建築物各面使用不同顏色的釉漆：亮橙色、萊姆綠、檸檬黃、紅色以及白色。

中央聖翟爾斯（倫佐・皮雅諾建築工作室設計，倫敦，2000 年）

大量生產的皮層

　　諾曼・福斯特的東安格里亞大學森斯伯里視覺藝術中心於一九七八年開幕時，因為外觀的鋁製皮層而經常被人形容成「銀色棚子」。這座中心的皮層有個最特別的地方，那就是它不僅覆蓋牆面，也覆蓋整個屋頂。波音七四七客機的頂部也是金屬做的，福斯特說，建築物為什麼不行？長四英尺寬六英尺的鋁製鑲板呈現出不同的組態

——有實心的，有玻璃的，也有百葉窗的——在牆壁與屋頂的交接處使用曲線鑲板，窗戶與天窗則使用玻璃鑲板。鑲板拴在結構構架上，安裝在氯丁橡膠墊圈構成的連續格子裡，這些格子的格線封住了接縫處而且也形成簷溝，引導雨水流過屋頂沿牆而下直到建築物底部的收集槽裡。與路易斯‧康還有皮雅諾不同，福斯特似乎不太關心皮層的非結構性質；此外，福斯特也與強森不同，強森的花崗石板模仿傳統石造建築的細節，但福斯特卻把森斯伯里中心的皮層當成工業產品——事實上也是如此。福斯特曾說，大量生產的汽車的車身板是他的

森斯伯里視覺藝術中心
（福斯特聯合事務所設計，諾里奇東安格里亞大學，1978 年）

靈感來源。*「建築物其實就是一連串由機器製造的零件組成的，」福斯特在大學課堂上表示，「建築關係著成本控制、建築物組裝的方式以及用來建造建築物的建材。」

　　即使建築物的皮層是大量生產出來的，不表示建築物的外觀非得帶有工業色彩不可。理查・麥爾與他讚賞的早期現代主義者一樣，相較於展現建築物實際上如何興建，他反倒對表現抽象輕巧的皮層更有興趣。他的許多建築物的白色皮層都是鋁製鑲板，看起來就像上釉的瓷器。雖然他使用的科技與森斯伯里中心很類似，但兩者表現出來的建築風味完全不同。以福斯特的建築物來說，皮層接縫的格線只是連接鑲板後呈現出來的外觀；但麥爾卻讓格線成為美感的來源。他把鑲板之間的接縫線組織成正方形的格子，然後運用這些格子切割出窗戶、出口與柱子。以蓋帝中心來說，這個效果因為使用了石灰華與金屬而打了一點折扣，因為石板與金屬鑲板的大小完全相同，結果使得建築物看起來像包上方格紙一樣。

　　賈克・赫爾佐格與皮耶・德・梅隆以實驗建築皮層著稱，舊金山的笛洋博物館也不例外——這座鋼構架建築完全收納在銅製的皮層中。銅是相當常見的屋頂建材，因為它的可塑性強，而且經過一段時間會出現具吸引力的綠鏽，但銅很少用在牆上，尤其是這麼大的規模。三十九英寸寬的銅片，完全看不到接縫，表面有著瓶蓋大的圓形

* 最初使用的稜紋鑲板讓人聯想起雪鐵龍 2CV 的車身板。一九八八年進行整修時，以光滑的白色鑲板取代舊鑲板，讓藝術中心的皮層看起來像是波音七四七客機的機身。

凸起與圓孔，呈現出漣漪狀的凸起與凹陷以及孔洞。這些圓形是用來形成樹狀的圖案，就像網版插圖上的小點，不過從遠處觀看其實看不出這些圖案是由一堆圓形構成的。這種斑駁的效果凸顯了整體皮層的有機印象，看起來就像一隻大蜥蜴，或者更像是一隻變色龍。絕大多數銅製屋頂會經過人工處理以加速獲得更綠的銅鏽，但笛洋博物館的皮層則是任由自然生成，經過十年以上的時間，它的皮層將會從紅褐色轉變成金色、藍色、黑色，最後變成綠色，就像是一層不斷變化的保護色。

蓋帝中心
（理查·麥爾聯合事務所設計，加州洛杉磯，1997 年）

笛洋博物館的皮層並未獲得太多介紹，它的製造方法也罕為人知；赫爾佐格與德‧梅隆把它當成包裝紙，認為它是建築物的一部分，尚未與建築物分離。一九八〇年代，法蘭克‧蓋瑞做了各種皮層的實驗，其中最極端的例子是在明尼蘇達州韋塞塔為溫頓家建造的供客人居住的小屋。這棟迷你建築物被分解成六個雕刻形式，每個部分有著獨特的形狀，而且也覆蓋著不同的皮層：芬蘭膠合板、磚塊、卡索塔石、包覆鉛殼的銅板與鍍鋅的金屬。蓋瑞把他的作品比擬成莫蘭迪的靜物畫。「希望這棟建築物可以呈現出一定程度的風趣、神祕與幻想，讓來訪的孩子能不斷回想這座祖母的屋子。」蓋瑞說道。

笛洋博物館（赫爾佐格與德‧梅隆設計，舊金山，2005 年）

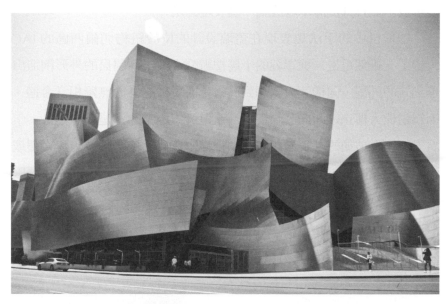

華特・迪士尼音樂廳（蓋瑞事務所設計，洛杉磯，2003 年）

　　蓋瑞起初設計的迪士尼音樂廳也接續這個主題，一間方盒子形狀的會堂，外圍環繞著幾座體積較小但形狀與建材各異的建築。然而，最後完成的建築物，許多曲線的形式都成了曲線的「平面」，與其說是皮層，倒不如說是波浪狀的斗篷。原本的建材是石灰岩，之後改成了不鏽鋼，因為以石造皮層來抗震必須花費龐大的成本。*蓋瑞是個熱愛駕駛遊艇的人，他把音樂廳的形狀比擬成風帆。正如蓋瑞讓建築物從典型的結構形式解放，他也讓建築物的皮層從典型封閉空間的功

*迪士尼音樂廳的波浪狀皮層其實早於畢爾包古根漢美術館著名的鈦金屬皮
　層，不過後者於一九九七年開幕，而迪士尼音樂廳直到二〇〇三年才落成。

能解放，並且讓皮層本身成為一個表現的媒介。

這種自由的手法也表現在蓋瑞設計的位於紐約切爾西區的 IAC 大樓上。雖然這是一棟單純的十層樓辦公大樓，但扇貝的外形創造出雕刻式的外觀，同樣讓人聯想到風帆，而這樣的外形無疑相當合適，因為這棟大樓正好面向著哈德遜河。但最不尋常的還是皮層本身。乍看之下，全玻璃的外牆看起來就像純粹密斯式的帷幕牆，毫無直櫺或上下層窗空間，只有光滑的玻璃表面。然而走近一看，上面的皮層跟一般的皮層完全不同。上面的玻璃全是矽顆粒玻璃──也就是說，上

IAC 大樓（蓋瑞事務所設計，紐約，2007 年）

面覆蓋了一層由上釉的點形與方形陶瓷點熔合起來的玻璃幕，一方面可用來裝飾，另一方面可以減少陽光的照射量。蓋瑞使用白色的矽顆粒玻璃，在敷設時因地方不同而賦予不同的密度，用來眺望的皮層使用高透明材質，要掩蓋樓地板的地方則使用乳白色不透光材質。從透明到不透明使用了漸層手法，使得大樓正面看起來有一種朦朧感，就像失焦的照片一樣。因此，蓋瑞完成的現代玻璃帷幕牆絕不能說無足稱道，也許無法帶給人們暖意，但至少予人一種親近感受。

紗幕

有一棟建築物隔著西十九街與 IAC 大樓相望，這棟建築物的皮層也非常不同。第十一大道一百號——讓‧努維爾設計的二十三層樓住宅大廈——的背面與側面看起來沒什麼特殊之處：陰暗的黑色玻璃磚，加上看似擠壓出來的大小不一的窗戶。第十一大道一百號臨河的一面呈曲線形，由金屬格子構成，這些格子區隔成大小不等的窗戶。有些窗戶相當小，還不到兩英尺見方；有些則很大；每塊窗玻璃安裝的角度都不一樣，產生的排列方式竟多達一千六百種以上。此外，玻璃的色澤也有細微的變化。「當所有的東西全拼湊起來時，看起來就像一幅巨大會反射的蒙德里安畫作，或者像是巨大的玻璃瓦片隨機組裝而成。」《紐約客》的保羅‧高伯格寫道。或者也像鋼鐵與玻璃構成的瘋狂拼布。

努維爾有時還將格子狀的皮層延伸到建築物邊緣之外，彷彿一件

第十一大道一百號（讓·努維爾工作室設計，紐約，2010 年）

瘋狂拼布還不夠似的，他從五樓以下又增設了第二層金屬格子，看起來如同多層的屏幕。在伊斯蘭建築中，建築物上設置屏幕有著悠久的傳統，通常表現成木格屏的形式，它就像木造帷幕一樣罩住整個窗戶與陽台。一九五〇年代，愛德華·史東把這種帶有孔洞的屏幕引進到幾棟建築物上，其中比較著名的有美國駐新德里大使館，這座大建築物完全包裹在由上釉赤陶與混凝土構成的兩層樓高精美格子窗裡。雖然史東的建築物廣受一般大眾歡迎，但他卻因為屏幕的裝飾性質而飽受批評。努維爾在他第一件備受矚目的委託案——巴黎的阿拉伯世界

研究所——裡重新引進了木格屏的概念。全玻璃的南向立面被打上孔洞的金屬屏幕遮蔽，屏幕上的幾何圖案類似伊斯蘭的鑲嵌藝術。這個高科技的屏幕由數百個類似相機鏡頭的光圈構成，這些光圈具有感光性，能依照日光強弱自行調整光圈大小。雖然努維爾複雜的遮光罩不出所料地遭遇到機械困難，但使用可滲透皮層來保護玻璃建築物的觀念卻開始廣泛流傳。*包裹建築物不僅可以軟化密斯式玻璃皮層的鋒芒，重要的是，這麼做也讓「**建築**」變得更具趣味，因為它在建築物的正面創造出更明顯的層次感。

紐約時報大廈的玻璃正面也罩上一層遮光板。倫佐·皮雅諾把這層遮光板視為主要的設計元素，把建築物的四面（包括北面！）全包裹起來，他還把遮光板延伸超過建築物頂端達六層樓，像是為大樓戴上了金銀細工裝飾的皇冠。遮光板本身是由類似螢光燈管的水平陶瓷棒組成。可惜的是，這些陶瓷棒塗上了黯淡的灰色塗料，因此影響了建築物的外觀：「灰色而陰鬱，就像被雨浸濕的周日風格版。」《每日新聞》抱怨說。史帝芬·基倫與詹姆斯·提姆伯雷克最近贏得美國駐倫敦新大使館設計案，他們提議用半透明的聚合物皮層將全玻璃建築物的其中三面覆蓋起來，不僅可以遮陽，還可以在上面加裝太陽能電池。這種有彈性的聚合物如同水晶，應該能產生閃閃發亮的效果而不是暗沉無光。

基倫與提姆伯雷克把用來包裹倫敦大使館的聚合物稱為「紗幕」。紗幕是劇院的行話，指薄紗織成的布幕，當照明來自前方時，

*如羅伯特·休斯預言的，這些透鏡很快就故障而無法操作。

布幕是不透明的，當照明來自後方時，布幕就變成透明的。有些《悲慘世界》的演出以紗幕做為舞台帷幕，在每一幕的開頭，當觀眾席的燈光慢慢黯淡下來，演員與布景會神奇地從紗幕後「洇透」過來，出現在觀眾面前。紗幕於一九九〇年代晚期被引進到現代建築之中，當時建築師利用半透明的屏幕為設計增添一點朦朧的氣氛。其中首開先例的是瑞士建築師彼得・祖姆托。這座位於奧地利布雷根茨瀕臨康斯坦斯湖畔的美術館是一棟四層樓高的立方體建築，外頭包上兩層玻璃皮層。內層的絕緣玻璃實際上就是美術館的外牆；外層與內層間隔三英尺，這是一層玻璃紗幕。半透明的蝕刻玻璃片可以擴散掉射進建築

美術館
（祖姆托設計，奧地利布雷根茨，1997 年）

202

物內部的光線，這些玻璃片懸掛在金屬構架上，就像鬆散交疊的屋瓦，但每個玻璃片之間都留有空隙。紗幕在夜間的效果特別顯著，透過乳白色的玻璃，可以看見後頭樓梯與移動人群鬼魅般的影子。祖姆托表示：「從外頭觀看，這棟建築物就像一盞燈。它吸收了天色變化與湖面霧霾，反映了光線與色澤，而且隨著觀看的角度、天光與天候的不同，也隱約透露了館內的各種動態。」

約略與布雷根茨美術館開幕同時，墨西哥建築師恩里克·諾頓也在墨西哥城設計了紗幕。諾頓的任務是把現存的老舊公寓大樓改建成精品飯店。在整修內部之後，他為這棟五層樓建築覆上玻璃皮層，

阿比達飯店
（恩里克·諾頓建築師事務所設計，墨西哥城，2000 年）

然後又在外頭包上一層獨立的毛玻璃紗幕。兩道牆之間的距離可以容得下狹窄的陽台。白天，紗幕看起來是乳白色的，上面隨機分布著透明玻璃片，可以做為窗戶之用。晚間，或收或放的簾幕與各種逆光照明，使飯店的正面變得生動無比，這種劇場效果與冷冰冰的機能主義建築形成強烈的對比。

　　諾頓與祖姆托都是極簡主義者，他們都去除了窗戶直櫺，以金屬夾支撐紗幕，這予人一種印象，以為這些玻璃幕漂浮在建築物正面之前。這種固定法也凸顯了紗幕輕薄非結構的性質。我們不知道分別位於兩個大陸的兩個建築師為何會在相同的時間推出類似的建築。可以確定的是，他們不是出於功能的考量，因為這兩種建築物類型南轅北轍。當密斯・凡德羅設計西格拉姆大廈時，他為了避免建築物正面出現雜亂無章的景象，因此特別將百葉窗固定在三種位置上：開啟、半掩與關閉。祖姆托與諾頓對紀律的要求不下於密斯，但同時兼具顯露與隱藏兩種特性的紗幕卻能讓他們的建築物更具活力，因為他們可以採用擁抱而非限制生活的方式來達成相同的目的。＊

　　諾頓與祖姆托緊密地延伸紗幕，使其覆蓋整個建築物的正面，他們創造的第二層皮層外觀與內層類似。另一方面，湯姆・緬恩則運用紗幕創造出建築形式。以美國舊金山聯邦大樓來說，有孔洞的不鏽鋼紗幕沿著正面一路向上，最後在屋頂交疊，看起來就像扭曲的曼薩爾式屋頂，但實際上更像是廣告看板；在建築物底部，紗幕則像折過的

＊巧合的是，諾頓於一九九八年獲頒密斯・凡德羅獎，而祖姆托則是於
　一九九九年獲獎。

國立非裔美國人歷史與文化博物館
（弗里倫、艾傑、邦德設計／史密斯集團，華盛頓哥倫比亞特區，2015 年）

起皺紙張一樣。而在紐約庫柏聯盟學院的一棟教學大樓，緬恩也設計了類似有孔洞的紗幕，他在紗幕上割開幾個口子，露出內層建築物的簡單玻璃牆面。從傳統建築的角度來看，這些充滿殺氣的形狀一點也不符合「現實」，但緬恩別具一格的美學有部分是為了讓我們感受到建築的超現實。緬恩的解釋有點含糊：「它一開始具有相當一般的意義，然後逐漸產生較廣泛的正式性質，而這點就讓人各自解讀了，這就是第二層皮層的效果。」

紗幕源自於劇院，建築師之所以使用紗幕，部分是因為它帶有一點劇院的效果。由於紗幕獨立於建築物之外，因此建築師可以保留原建築物——通常是方盒子形狀建築——的拘謹風格，而在外頭的第二層皮層發揮巧思。大衛‧艾傑在華府國立非裔美國人歷史與文化博物館使用的就是這種策略，他利用紗幕創造出引人注目的冠冕外形。紗幕的孔洞呈現出裝飾性的幾何圖案，根據設計家的說法，這是以查爾斯頓與紐奧良的鐵窗古蹟為藍本而建造的。孔洞的密度依需要遮蔭的程度而有所不同。在特定的幾個地點，紗幕上會切割出「窗戶」，將華盛頓紀念碑與林肯紀念堂框限在窗框裡。艾傑的紗幕就像面紗一樣，既可說是建築物的皮層，又可說不是皮層。裝飾性的紗幕並不違背現代主義反對裝飾的訓令，因為紗幕與建築物本身是分離的。皮層本身具有雕刻性質，但它的外形並未破壞後頭建築物在功能與結構上的完整性。結果是建築界出現了符合時尚的多層次景觀：東西彼此交疊，有時在前，有時在後，形成忽隱忽現的效果。

非裔美國人博物館的設計演變過程顯示出皮層對建築物有著重要的建築意義。非裔美國人博物館紗幕使用的材料原本是青銅，這使得博物館與國家廣場上其他建築物產生極大的歧異，因為其他建築物使用的建材不是大理石就是石灰岩。但由於傳統上青銅總是與紀念性的銅像與紀念館連繫在一起，因此這個對比不會讓人覺得非常突兀。不過，在二〇一二年九月美術委員會開會期間，艾傑透露（可能是為了節省經費）青銅紗幕將以鋁製紗幕取代，並且在上面噴上青銅色的顏料。這項看起來微不足道的技術調整卻讓整個計畫起了重大變化，如一名委員所言，建築師原來的版本是要讓建築物在陽光下閃閃發亮，

但上漆的鋁樣本卻無法達到相同的效果。青銅吸引人的地方在於它溫暖的金色光澤以及隨時光流逝而增添的豐富綠鏽,統一粉刷的表面完全缺乏這樣的特質,而且經過一段時間之後它們不會增添,只會成片脫落。當法蘭克‧蓋瑞被迫放棄以石灰岩做為迪士尼音樂廳的皮層時,他並未改用仿石灰岩色澤的混凝土或人造石,而是使用完全不同的建材──不鏽鋼。在我寫作的同時,非裔美國人博物館正冒著破壞原設計意圖的風險。從建築的角度來看,美有時真的相當膚淺。

細部

我的細部呈現了事物的構成方式。

決定建築物內部氣氛的是細部。細部的內容非常多：門與門框、窗與窗框、家具用品、照明設備與門把。細部出現在地板與牆壁的接縫處、牆壁與屋頂突出部分的接縫處，或者是需要五金用品的時候。設計細節的方式各色各樣：混凝土可以是光滑的，也可以質地粗糙；磚塊的接縫可以完全填滿，也可以留下深刻的凹槽；木頭鑲板可以拼合得天衣無縫，也可以隨機湊合；連接的部分可以暴露，也可以隱藏。有些建築物的細部是用來裝飾，例如西格拉姆大廈的青銅直櫺，或笛洋博物館銅牆上的孔洞與漣漪波紋。有些建築物，例如萊特的古根漢博物館，細部似乎消失了。如羅傑‧斯克魯頓所言，建築物的設計大多受到環境與基地的限制，要滿足客戶的要求，遵守建築法規，同時要兼顧功能與結構的必要條件，但細部的設計卻是建築師唯一可以放心大展拳腳的地方。細部為什麼重要，原因在此：細部體現了建築的觀念——與理想。

　　以欄杆為例。字典對欄杆的定義是：「位於樓梯或陽台側邊的柵欄，用來避免人們掉落。」欄杆做為安全設施受到嚴格的規定：欄杆的高度須達到要求；欄杆柱的間隙不能太寬，以免孩子的頭穿過去；扶手必須提供持續的支撐，大小必須讓人能輕易握住。所有的欄杆都必須合乎上述這些相對來說沒有多少彈性空間的規定，儘管如此，所有的欄杆都長得一模一樣嗎？顯然不是。雖然功能相同，看起來大致類似，欄杆在細部上依然能看出很大的差異。製作樓梯的材料種類很多——木頭、金屬或玻璃——而且這些材料還可以以各種方式組合使用。欄杆可以簡單，也可以複雜；可以樸素，也可以華麗；可以一板一眼，也可以充滿戲劇性。

然而，如何設計像欄杆這樣的細部，在選擇上也不盡然能獨斷專行，對此我們將舉出一些例子來進行說明。傑出的建築師會發展出自己的一套設計細部的方法，這些方法大致上可分為五種：與歷史風格一貫的細部、與建築師個人想法相輔相成的細部、表現或說明物品製作方式的細部、與建築物格格不入的古怪細部，最後是旨在融入背景的細部。

風格的一貫

　　「喬治王時代的宅邸之所以受人喜愛，不僅因為它的推拉窗裝飾線條、磚結構與門框、鐵製欄杆與台階，也因為它的比例優雅。」斯克魯頓表示。對於興建歷史風格建築的建築師來說，正確處理細部顯然極為重要。一篇評論羅伯特‧史登作品的論文描述達拉斯的貝倫宅是「從美國聯邦篩選出來的英國攝政時期」，文章又說：「屋子內外的細部是古典風格，而且明顯建立在約翰‧索恩爵士作品的基礎上，但也相當程度參照了二十世紀約翰‧羅素‧波普的作品。」攝政時期風格脫胎自喬治王時代，但在視覺上較為明亮而活潑。偉大的十八世紀英國建築師約翰‧索恩設計了中規中矩的磚造鄉村宅邸，他一板一眼的古典主義作風明顯影響了史登。參照波普作品指一九一五年時參考了長島伍德伯里的歐格登‧米爾斯宅——一九一五年後這座宅邸就拆除了，史登將 H 形的平面圖予以調整而形成自己的設計。波普的入口門廊，加上制式的亞當風格科林斯式圓柱，幾乎原封不動地重

貝倫宅
（羅伯特・史登建築師事務所設計，達拉斯，2000 年）

現，石灰岩飾帶將整個寬大的磚砌正面串連起來。貝倫宅的入口門廳
就像伍德伯里宅邸的入口門廳一樣，居於中心位置的是半圓形黑白相
間的懸臂樓梯；樓梯踏板是大理石做的，而欄杆則是鐵做的。欄杆柱
是一連串彼此交疊並且以金色獎章連結的圓形，然後藉由金色的小圓
圈與欄杆以及弧形的踢腳板接在一起。閃閃發亮的細部與這棟相當戲
劇性的宅邸生氣勃勃的氣息相呼應。

　　約翰・羅素・波普最知名的地方是他設計了許多樸實的古典主義
建築，例如國家檔案館、國家藝廊與傑佛遜紀念堂，但他的建築作

住宅

（羅伯特・史登建築師事務所，加州，2005 年）

品其實相當多樣。他設計的鄉村宅邸不僅有攝政時期風格，也有如畫的都鐸時期風格、拘謹的殖民復興風格、雜亂的木瓦式風格與華麗的紀念性喬治式樣，這些風格都運用了適當而必要的細部裝飾。史登跟波普一樣是個折衷派，他會依照顧客的需要與基地的限制來修改建築物。「我並未將建築視為自傳，」他有一回對訪談者這麼說，「我認為建築更像是肖像畫的藝術，也就是地方與機構的肖像畫。」

史登在他的住宅作品中採取了耐久的美國住宅風格，如木瓦式、聯邦式、美術工藝運動以及西班牙殖民等風格。他在加州設計的一棟

住宅

（羅伯特‧史登建築師事物所，加州蒙特斯托，1999 年）

住宅受到一九三〇年代洛杉磯風格（又稱好萊塢攝政風格）的啟發，它迷人地融合了攝政時期風格、十九世紀法國新古典主義與裝飾藝術風格。外觀是白漆磚砌牆面搭配石灰岩飾條與現代風格的黑漆鋼鐵窗戶。入口門廳也有一個與貝倫宅類似的圓形樓梯，而且同樣末端呈緊密的捲曲狀。但加州住宅的扶手較為彎曲，幾乎就像波浪一樣，欄杆是黃銅，踏板與豎板是黑石。整個效果變得較為明亮，而且某種程度來說也更為現代。

對於加州蒙特斯托的大宅邸，史登採取當地流行的地中海風格，

這種風格可溯源自二十世紀初，當時喬治・華盛頓・史密斯將西班牙殖民風格引進到聖塔芭芭拉。史密斯看似漫不經心的宅邸，擁有中庭、涼廊與深廣的懸挑部分，相當適合——至今依然如此——南加州溫和的氣候與愜意的生活方式。與前兩個例子相比，史登的蒙特斯托宅邸看起來較不正式——淡黃色的灰泥，而非磚造與石灰岩；木造而非石造地板；隨意的戶外空間。這種非正式的風格反映在彎曲的主樓梯設計上，樓梯是木造的。傳統的木造樓梯是用間隔較密的欄杆柱來支撐扶手，而欄杆的底部則鑽入固定於踏板內部。較重的支柱——中心柱——位於樓梯平台上，主要是用來增加強度。史登進一步美化古典造型，讓欄杆柱變得極為細長，末尾讓扶手形成緊密的螺旋狀，構成一種密集的中心柱形式，簡單而優雅。

創造一個世界

　　理查・麥爾與羅伯特・史登是完全不同類型的建築師。這兩個人的作品在達拉斯的普雷斯頓谷社區可說是互別苗頭，麥爾的拉喬夫斯基宅剛好隔著小池塘與貝倫宅相望：白色搪瓷包覆鋁板，對比著紅磚及石灰岩。拉喬夫斯基宅的正面是單調而抽象的平面，表面縱橫交錯著方形格線。這棟房子原本設計給一個人居住，是極簡主義的一個極端例子，而麥爾本身就是一名著名的極簡主義建築師。「拉喬夫斯基宅是一個理想，」他表示，「我想了解，房屋做為一種建築形式，在不做一般的妥協下，能產生多少可能性。」麥爾的不妥協世界是每件

拉喬夫斯基宅（理查・麥爾聯合事務所設計，達拉斯，1996 年）

家具、每件物品、每個花瓶都有固定擺放的地點。所有的表面除了磨亮的黑色花崗岩地板與包覆黑色皮革的密斯・凡德羅家具，全是白色的。沒有護壁板，沒有簷口，沒有線腳，沒有任何造成視覺分心的東西。雖然接縫未予以隱藏，但細如髮絲使人難以看出。然而，即便是純粹主義者也無法避免一些細部裝飾。從圍上鋼製欄杆的走廊可以俯瞰兩層樓的生活起居區。白色的扶手是方形的鋼管，中心柱則由兩個鋼角構成，傳統的欄杆柱則以鋼條取代。這些鋼製構件全部精準地焊接起來，沒有多餘與添加的部分，完全看不出經過一番鍛造。水平的

欄杆柱連綿不斷，而且上下一共五道，這個抽象的構成讓人想起了五線譜。

　　與麥爾樸實而十足的極簡主義對比最強烈的莫過於馬克‧艾波頓如畫的帕西菲卡別墅。這座別墅的設計風格讓人想起屋主的故鄉希臘，它有拱頂、圓頂、塗上灰泥的粗糙牆面以及不規則的鋪石子路。艾波頓小心翼翼地在意象與現實之間保持平衡──畢竟，這棟房子位於南加州，不是希臘，它的設計師是耶魯大學訓練出來的建築師，不是小村子的石匠。他不刻意舊化建材，而是讓建築物的細部自行呈現

帕西菲卡別墅
（艾波頓聯合事務所設計，加州，1994 年）

田園簡樸的風格。戶外的藤架由修剪的樹枝構成，上面還留著樹皮；石造樓梯踏板只裝飾一側，少了梯階突沿。木造欄杆被簡化成最基本的形式：一個類似欄杆的東西，簡單的垂直柵欄，稍微粗一點的中心柱，頂多在邊緣削出一道凹槽增添生氣。欄杆柱由一根低矮的橫木負載著，與插入踏板的柵欄相比，這根橫木的細部裝飾顯得十分簡單。全白的欄杆與麥爾一樣走的是極簡風格，但由於體積較為龐大，因此有一種刻意不做裝飾，幾乎帶有一種家常的感覺。而且這麼做也相當實用：因為木造扶手被塑造成適合手握的形狀，因此比方形的鋼管更具功能性。

艾波頓讓我想起作曲家史麥塔納或德弗札克，他們把民謠旋律轉變成精深曲子。同樣的狀況也出現在許多美術工藝運動的建築師身上，他們讚揚中世紀的工匠技藝，而且調整古老細部使其融入新的環境。舉例來說，中世紀建築工人在建造田園風格的樓梯時，會在樓梯邊緣裝設木板，並且用欄杆加固，美術工藝運動的建築師也會使用相同的細部安排。有些宅邸會在樓梯木板上雕飾圖案或做浮凸雕工，而在像伯納德・梅貝克這樣的大師手裡，這些雕飾呈現出有機的圖樣，以二維的方式呈現出傳統的雕欄。

傑瑞米亞・艾克在緬因州艾爾伯洛島的一個小農舍裡蓋的樓梯便依照上述木板欄杆的細部做了變化。這棟不起眼的農舍看起來像是一棟改建的漁夫船屋，加裝了許多窗戶，此外還有裝了紗窗的門廊與非常大的石砌壁爐。房子的內部是由各種廉價木材搭建的，全部統一塗上白漆，但效果與拉喬夫斯基宅大不相同，因為交錯的木造屋頂桁架、支柱與牆壁的板條全暴露在外。我們很難形容艾克設計的特徵，

因為它混合了傳統（山牆式屋頂、門廊）與現代性（暴露的結構，全白的格局）以及極簡單的細部。艾克把這種風格稱為震顫派與阿第倫達克山脈的結合。（編注：震顫派源自十八世紀英格蘭基督教派，創造出獨特且具影響力的建築、家具、手工藝風格，反對裝飾、強調功能性。阿第倫達克山脈源自十九世紀紐約阿第倫達克山中的夏季建築。多用當地建材，如原木、樹皮、岩石，構建房屋內外組件，巨大的壁爐和煙囪也是常見組件之一。）樓梯的木板式欄杆延伸成影壁牆，扶手是手一般大小的木條，上面開了一條溝槽以嵌入木板。根據

神廟住宅

（艾克與麥克尼里事務所設計，緬因州艾爾伯洛，2004 年）

艾克的說法：「樓梯可以成為引人注目的地方，做為過渡空間，這裡也能表現許多細部裝飾。」這裡所說的表現細部裝飾指的是在木板上切割出反覆出現的幾何圖案。這類陽刻與陰刻的形式讓人想起艾米許人的被子，在樸素的內部陳設裡形成獨特的裝飾亮點。

艾爾伯洛島農舍的樓梯通往閣樓，閣樓是孩子的臥房。一道影壁牆把空間區隔開來，這道影壁牆的木板細部裝飾與木板式欄杆一樣。由於這是一道牆而不是樓梯欄杆，因此這裡的細部就成了裝飾主題。細部主題最令人熟悉的例子或許是哥德式教堂，尖拱形以不同的大小與建材運用在各個細部：木造壇屏與鑲板，石造祭壇裝飾，黃銅燈具，甚至雕飾的靠背長椅。現代建築師最精於建築主題的首推法蘭克‧洛伊‧萊特。他的模式要不是植物形式就是幾何形狀，制式的圖案出現在門把、燈具、彩繪玻璃與家具上。「單一、明確而簡單的形式以各種方式展現，構成了建築物的表情，」他解釋說，「完全不同的形式可以用來裝飾另一棟建築物……但在每棟建築物上，主題必須固定而且從頭到尾反覆表現。」

當今的現代建築師不太喜歡像萊特一樣運用大量視覺元素，但他們仍願意採取建築主題。在華府的瑞士大使館官邸，史帝芬‧霍爾使用噴沙處理的結構玻璃板條做為外層覆蓋物，並在樓梯欄杆上重複細部。在為紐約大學整修一棟六層樓高的十九世紀建築物時，霍爾引進了新的樓梯豎坑，在最上方裝設天窗做為照明。他把整座樓梯井當成一個巨大燈具，並且在梣木貼皮的夾板牆隨機打洞，看起來就像噴濺在牆上的油漆。在樓梯井內部，同樣的主題不斷出現在樓梯欄杆上，樓梯欄杆是用厚鋼板組合而成，以雷射切割做出類似的噴濺圖案。

紐約大學哲學系
（史帝芬・霍爾建築師事務所，紐約，2007 年）

事物如何構成

　　「我的細部呈現了事物的構成方式。」彼得・波林說道。關於這點可以明顯從他為紐約第五大道蘋果旗艦店設計的玻璃立方體看出。這個邊長三十二英尺的立方體，結構由一連串支持屋頂與牆壁的門

蘋果旗艦店（波林‧賽溫斯基與傑克森事務所設計，紐約第五大道，2006 年）

框狀構架所形成，所有的東西都由玻璃組成。*這是終極的玻璃建築物；完全沒有鋼結構——強化玻璃板支撐自身的重量，並且裝設鈦與不鏽鋼配件。在立方體中央有一座玻璃圓筒，裡面是電梯，電梯外圍環繞著環狀樓梯。建築法規規定，公共建築物的護欄高度要四十二英寸，高於傳統欄杆的三十六英寸。第五大道蘋果旗艦店以螺旋狀的玻璃板充當護欄，同時也充當螺旋狀的橫樑來支撐夾層玻璃踏板；扶手是固定在玻璃上的不鏽鋼管。金屬配件與牆上的配件很類似，但還不

＊最初的立方體完成於二〇〇六年，包覆在九十片玻璃板裡；五年後，又以十五片更大的玻璃板加以覆蓋。

足以稱為細部主題，因為它們只是擁有類似功能的相同硬體。我們看到的只是為了將東西結合在一起所做的最低限度的安排。

　　倫佐·皮雅諾也喜歡以細部來顯示事物的構成。位於達拉斯的納舍爾雕塑中心是一座一層樓展場，由六道平行牆隔出五個面向花園的空間。每個隔間上面橫跨著玻璃拱頂，拱頂上方架設著分布無數孔洞的鑄鋁板做為遮陽板。從鋁板篩濾的日光遍灑整個內部空間，為雕塑作品創造出獨特的展示環境。為了讓拱頂上的拱柱能盡可能輕薄細長，每根拱柱都以不鏽鋼條從中間懸吊起來，而鋼條則固定在兩側的

納舍爾雕塑中心
（倫佐·皮雅諾建築工作室設計，達拉斯，2003 年）

牆上。與皮雅諾其他建築物一樣，有些結構是顯露的，有些則隱藏起來。舉例來說，外層覆蓋石灰華的厚牆，看起來很堅固，其實是中空的，裡面有用來支撐拱柱的鋼柱以及機械裝置。

皮雅諾不明確顯示每個接縫，藉此創造出視覺上的混淆；此外，他挑了幾個細部，並且刻意凸顯這些地方。其中一個刻意強調的細部是強化玻璃欄杆。自從貝聿銘在國家藝廊東廂使用玻璃欄杆之後，玻璃欄杆就成為現代主義建築必備的配件，但皮雅諾的設計做了些微的更動。他去除一般使用的金屬頂蓋，每塊玻璃板之間稍微隔出一點距離，邊緣處則予以磨圓。玻璃板不是插進地板的凹槽裡，而是用明顯可見的螺栓將它拴在樓梯斜樑上。扶手則用顯眼的金屬托架固定在玻璃上；與蘋果旗艦店的樓梯不同，這裡的扶手是木製的而非不鏽鋼。因此，木頭摸起來比較溫暖，可以為冷冰冰的機械組裝帶來一種傳統工藝感受。

譚秉榮與波林及皮雅諾一樣是建築師。在加拿大不列顛哥倫比亞省的薩里，也就是賽門弗雷澤大學衛星校園所在地，譚秉榮被委託了一件不尋常的任務，他要在一棟購物中心上方興建能容納五千名學生的學院。為了讓學院顯而易見，並且能與購物中心做區隔，譚秉榮使用了不尋常的結構系統：人造木樑、木造桁架以及以所謂的木芯（原木用來製作合板的部分被剔除後所剩的圓筒狀內核）組裝的空間構架。這些高聳的結構柱是 Parallam（商標名稱），也就是以黏著劑接合的積層平行束狀材所製作的人造板。這些木材構件與其他用來鉸接的建造細部結合起來：鑄鋁接頭，拉力纜線與鑄鐵旋轉接頭，柱子與地板便是透過這些細部來連接。

賽門弗雷澤大學

（譚秉榮建築師事務所設計，不列顛哥倫比亞省薩里，2004 年）

　　與皮雅諾一樣，譚秉榮也使用強化玻璃欄杆與木造扶手，但他結合的方式略有不同。玻璃不支撐扶手。相反地，玻璃護欄與木造扶手都由鐵柱支撐。這些鐵柱彼此間隔五英尺，由兩根鐵棒構成，而兩根鐵棒則是夾在地板錨定物上。玻璃、木材與金屬，每一種建材都各有功能，而這些建材建造的細部也清楚表現出來。嗯，應該說還算清楚：像楓木扶手其實內部埋了根鐵棒來予以強化。

怪癖

　　細部遵循歷史風格，為建築物增添氣氛，或者表現事物的構成方式。歷史學家同時也是建築師的愛德華・福特在《建築的細部》提到了第四種細部——格格不入的細部，「與整個環境毫無關係，自行其是，追求自己的表現方式」。這種細部的例子出現在瑪麗亞別墅。客廳的柱子是鋼管，外面包裹著藤條或覆蓋著木條。儘管阿爾瓦爾・阿爾托是以工匠精雕細琢的態度處理這些柱子，但唯有書房的某根柱子他改以工業量產的風格來展現。這根柱子是光禿禿的混凝土——木頭模板留下的記號還清楚可見——而且粉刷成白色。反觀屋子其他地方都沒有清水混凝土，為什麼會有這種差異？我曾經聽過一則關於阿爾托的軼事。他在麻省理工學院教書時，曾要班上同學設計一間小學。當其中一名學生完成設計，開始解釋他的計畫時，阿爾托提出的第一個問題是：「但是，老虎要從哪裡進來呢？」他的意思是，建築物本身必須具有幻想的要素供孩子發揮想像力。瑪麗亞別墅不是小學，但阿爾托的設計處處可見這種幻想的元素以及獨特的細部——一盞燈、一個門把，或獨立的一根混凝土柱子。阿爾托的建築仍恪守現代主義的嚴格規定，但有了這類細部，他的建築便變得可親、更人性。「對整體來說，某些瑕疵是必要的，」歌德寫道，「如果老朋友少了某些怪癖，一定會讓人覺得哪裡不對勁。」

　　路易斯・康的精心設計與「怪癖」這個詞似乎扯不上關係。金貝爾美術館內部最引人注目的就是混凝土拱頂、白橡木地板與比利時亞麻布展示鑲板。細部一般而言相當簡單，不會吸引人們的目光。唯

金貝爾美術館

（路易斯・康設計，沃斯堡，1972 年）

一一個明顯的例外是懸吊在天窗下方布滿孔洞的鋁製反射鏡，路易斯・康把這個設備稱為「自然燈具」。這些令人印象深刻的金屬造型──在照明顧問理查・凱利建議下做的設計──完全出乎意料。這些裝置所呈現的精美細緻以及它們做為一種功能性設備凸顯出雄偉拱頂的沉思力量。另一個奇怪的細部是從低樓層通往高處畫廊的樓梯扶手，這個樓梯剛好是絕大多數人進入美術館的主要通道。扶手固定在牆上，是用不鏽鋼片製成，鋼片經彎折後，側面形成一個類似問號的形狀。路易斯・康大可選擇簡單的金屬棒或木頭扶手，但他卻想出這

個原創的做法。選擇使用弧形金屬片也許是受到鋁製反射鏡的啟發，因為金屬片在如薄紙般的金屬與樓梯的石灰華牆面之間創造出同樣引人注目的對比。無論這個靈感是什麼，這個弧形的扶手除了賦予人一種小小的衝動外，它也毫無疑問地告訴人們，他們已經來到美術館畫廊了。

安藤忠雄相當崇拜路易斯‧康，他設計的建築物也同樣低調不渲染。沃斯堡現代美術館就在金貝爾美術館的對面，是一座位於玻璃方盒子內的混凝土建築。玻璃的上方有突出的屋頂板遮蔽，而屋頂板則

沃斯堡現代美術館
（安藤忠雄設計，沃斯堡，2002 年）

由醒目的 Y 形支柱予以支撐。細部極為簡單。薄得不可思議的混凝土屋頂板既無封簷板也無拱腹；玻璃牆由不是很吸引人的鋁製構架支撐。電燈開關、電插頭乃至於出口標誌全置於混凝土牆的凹處（看起來簡單，實際上相當複雜）。在跨越兩層樓大廳的天橋上，安藤以強化玻璃板做為欄杆，他將玻璃板插入地板的溝槽，並且在頂部覆上一道不鏽鋼管。玻璃欄杆有一些令人感到不可思議的地方──很難相信在一般的狀況下極為脆弱、需要小心拿著的玻璃，居然有辦法支撐我們的重量──而安藤又在這一點上施加巧思。當欄杆觸及樓梯時，強化玻璃板宛如刀子切開奶油一樣切入石頭踏板之中，將數英寸的樓梯隔在欄杆之外無法使用。安藤為了強調「多出來」的踏板部分，特別將這部分改成清水混凝土而非花崗岩。對於像安藤這樣的極簡主義者來說，這的確是一個古怪而特異的細部設計，而即使它吸引了眾人的目光，它也未曾顯露任何建造的內容。有時候，怪癖就只是怪癖。

玻璃欄杆已成為普遍之物，人們早已見怪不怪。另一個常見的東西則是纜索欄杆。纜索欄杆是用拉緊的水平纜索取代欄杆。纜索欄杆起源於賽艇，船上的護欄是用纜線製成，為的是減輕重量。就建築物來說，纜線似乎沒什麼意義，我猜想許多建築師只是單純喜歡這種帶有機能性外觀的硬體：伸縮螺絲、夾鉗、型鍛螺樁、繫杆與其他配備。建築內部的纜索欄杆總是讓我有一種矯揉造作的感覺，但在建築外部，纜索欄杆有兩大優點：第一，它們不會影響視線；第二，它們不需要定期清理。傑瑞米亞・艾克之所以在能俯瞰緬因州弗蘭德斯灣的屋子露天平台上以纜索製作欄杆，就是基於這些原因。然而，他設計的纜索欄杆與傳統不同。纜索的高度大約等同於一個人坐在阿第倫

路易斯住宅（艾克與麥克尼里事務所設計，金銀島，緬因州，2004 年）

達克椅子（譯注：一種躺椅，風格特徵參 P. 219 編注）上時的眼睛高度，但欄杆的下半部則釘上間隔較密的水平板條，因為旁邊就是陡坡，這麼做不僅能提供安全感，同時也是為了小孩子的安全起見而增設的措施。將平坦的木板橫放充當扶手，這樣可以把視覺的阻礙降到最低，而且扶手的寬度也能擱得下杯子。艾克對於纜索的技術細部不是特別看重，畢竟欄杆還是屬於房子的一部分，而他設計的這棟房屋在外觀上偏向傳統，它有著木瓦式屋頂、山牆、屋頂窗與屋角凸窗。可以觀看海景的欄杆所在位置離房子有段距離，恰好可以將人們的目光引向海洋，而這正是在此地建屋的主要優點。

無聲的細部

　　倫佐・皮雅諾的建築物有時看起來彷彿是先完成細部，然後建築物其他部分再尾隨完成，但在法蘭克・蓋瑞的建築物裡，卻是由大構想——他會在最初草圖裡表達構想——來驅動整個設計前進。為了讓民眾專注在他的主要構想上，蓋瑞通常會讓細部看起來極為尋常。當然，在不同表面以古怪角度接合時，蓋瑞會在接縫處下很大的工夫，盡可能不讓人注意到這些突兀接縫的存在。想在蓋瑞的建築物裡尋找精雕細琢的扶手或纜索欄杆是白費工夫。華特・迪士尼音樂廳的主入

華特・迪士尼音樂廳（蓋瑞事務所設計，洛杉磯，2003 年）

口樓梯欄杆只是簡單的不鏽鋼管,毫無特別之處。

鋼管欄杆首次以建築細部的面貌出現是在一九二〇年代。現代建築師嚮往遠洋班輪,並且從中得出靈感創造出鋼管欄杆,而這種欄杆總是漆成白色。鋼管欄杆刻意保持平淡無奇,並且有意識地與資產階級的華麗內部裝潢形成對比,這種欄杆還有一個好處:它們不引人注目。許多建築師,例如柯比意,認為建築就是「在光線底下將量體結合起來展示」,他們不想在細部過度講究,造成喧賓奪主的結果。

賈克‧赫爾佐格與皮耶‧德‧梅隆榮獲普利茲克建築獎時,其中一位評審卡洛斯‧西梅內斯評論說:「大多數人都認為,這兩位建築師對於建材相當精熟,他們的作品有時甚至會讓人覺得極度著迷於觸感、表面與質地感。」的確,赫爾佐格與德‧梅隆的建築物皮層通常是整個建築物裡最令人難忘的特點所在,無論是多米納斯酒莊的金屬筐牆,還是埃伯斯瓦爾德圖書館的照相石印混凝土正面,或是笛洋博物館布滿孔洞的銅皮層。以銅來製作牆壁———種非正統的做法——很可能產生不尋常的細部,但與蓋瑞一樣,赫爾佐格與德‧梅隆還是讓銅牆隱沒在背景之中。笛洋博物館的內部主樓梯欄杆僅僅是由漆成黑色的鋼管構成的支柱與扶手所構成。在赫爾佐格與德‧梅隆手中,這個輕輕帶過的細部似乎相當粗製濫造,但我們只能假定,就像他們的同胞瑞士人柯比意一樣,赫爾佐格與德‧梅隆可能只是不希望細部使人分心。

有時候,赫爾佐格與德‧梅隆會讓細部完全消失。舉例來說,當笛洋博物館的銅製皮層遇到地面或屋頂時,沒有什麼特別的安排出現——皮層就是到此為止。根據福特的說法,許多當代建築師都認為細

笛洋博物館（赫爾佐格與德・梅隆設計，舊金山，2005 年）

部毫無必要，甚至避之唯恐不及。他引用雷姆・庫哈斯的話：「好幾年來，我們專注於去除細部。有時候我們成功──細部不見了，喪失了具體的形式；有時我們失敗──細部還在那裡。細部應該消失──它們是過時的建築。」這段陳述帶有挑釁的意味，但庫哈斯確實經常把細部隱藏在後頭的背景中──也就是說，他的建築物有細部，只是在設計裡毫無地位。在西雅圖公立圖書館裡，柱子與斜柱在大廳彼此交錯，這些柱子被石膏板包裹起來直到八英尺的高度，過了這個高度的工字鋼則在上面噴灑了一層防火塗料與漆上粗面黑色，而且結構完

西雅圖公立圖書館
（雷姆・庫哈斯與約書亞・普林斯拉姆斯設計／OMA，2004 年）

全裸露。天花板的底面，連同各種輸送與空調管線全漆成黑色，看起來就跟折扣賣場一樣引人入勝。另一方面，地板鋪設了兩英尺見方的不鏽鋼地磚。這種非傳統的地板材料是用螺釘旋緊，而不是靠上膠黏合，而旋緊的螺釘明顯分布在每塊地磚的四個角落。這種開門見山的細部充分顯示庫哈斯講求實用的構造哲學。圖書館的欄杆是簡單的鍍鋅鋼格；既沒有扶手也沒有柵柱，這些欄杆看起來就像豎立起來的不鏽鋼地磚。在此同時，還有一些古怪的細部。電扶梯的側面是鮮黃色的塑膠板，從背面予以照明。緊急逃生梯的鋼製欄杆同樣在視覺上相

當鮮明,它被漆成了亮橙色。鋼管欄杆與樓梯一樣如同液體般扭曲,配件只是焊接在一起,完全不考慮看起來是否連結成一體。毫無細部可言。

文字

　　每當我行經賓州大學法學院時,我總是喜歡欣賞當中的細部。這棟建築物是沃爾特·寇普與約翰·史都華森於一九〇一年設計的,與所有優秀的學院建築物一樣,賓州大學法學院也帶有一種家常的風格。這座宏偉的磚造與石灰岩大樓採取的是十七世紀斯圖亞特風格,為的是記念英國普通法誕生的時代。入口上方的垂花飾,高聳的鑲板大門,甚至熟鐵欄杆,都令人賞心悅目。圓形主題為建築物正面增色生輝:圓形窗戶,窗框上方的尖頂飾,周圍柵欄柱子上的石球,以及一連串的石圓壁龕。每個圓壁龕上都刻著歷史法學家、最高法院法官或著名法律學者的姓名。

　　以文字裝飾建築物,這個傳統可以上溯到羅馬萬神殿。萬神殿三角楣飾上刻著「M. AGRIPPA. L. F. COS. TERTIUM. FECIT.」,意思是「馬庫斯·阿格里帕,盧基烏斯之子,第三度擔任執政官時建造」。美國建築物最著名文字或許是麥金、米德與懷特事務所興建的紐約郵政總局正面的文字:「**無論雨雪陰晴,無論暑熱夜黑,我們必定準時送達。**」這句話其實是改編自希羅多德的作品。羅伯特·范裘利經常使用文字為他的建築物增添活力。第一個例子是一九六〇年代

為費城一間老年公寓所做的設計，入口上方以高四英尺的字母寫下公寓名稱：「GUILD HOUSE。」他的西雅圖美術館在石造正面以淺浮雕的方式刻出高八英尺的字母。「NATIONAL GALLERY」出現在森斯伯里側廳的後牆，大小就像個廣告看板，而在美術館內部，沿著通往展場的大樓梯，石灰岩上刻出了高兩英尺的水平飾帶，用來紀念文藝復興時代的藝術家：DUCCIO·MASACCIO·VAN EYCK·PIERO·MANTEGNA·BELLINI·LEONARDO·RAPHAEL。

建築物上的文字既能喚起記憶，又能用來裝飾。我最近又看到一個吸引人的建築文字例子。我在阿肯色州小岩城尋找總圖書館。有人告訴我，圖書館位於一棟改建但幾乎已廢棄不用的五層樓倉庫裡。當我走近一棟外表看起來很普通的建築物時，我往上一看，發現簷口下方有一條刻著名字的水平飾帶：SHAKESPEARE·DR. SEUSS·PLATO·WHITMAN。想必就是圖書館了。

塑像

賓州大學校園還有一棟建築物是我相當喜歡的，那就是「方庭」，這是一個宿舍建築群，也是寇普與史都華森事務所設計的。雖然這間事務所在一些大學校園如普林斯頓裡率先運用了學院哥德式風格，但在賓州大學卻折衷混合了新詹姆斯風格與伊麗莎白都鐸風格；外觀更傾向於漢普頓宮而非中世紀的牛津大學。石造垂花飾與紋章頂飾隨處可見，拱心石看起來像戴上怪誕面具，至於滴水嘴，有人說是

以教授與學生為藍本，包括拿著書的學者以及蹲伏的足球選手。從歷史來看，塑像細部有兩種功能：做為建築物的一部分與某些事物的象徵。科林斯柱頭將柱身與柱頂楣構連結在一起，但柱頭本身也是一束爵床葉飾。熟鐵製成的欄杆是圍欄，也是一排長矛；滴水嘴是噴水孔，也是妖精——或足球員。

塑像細部是裝飾性的，但也具有建築物的功能。保羅‧克雷在一九四〇年代為賓州大學設計的另一棟建築物就是如此。這棟建築物做為化學實驗室之用，是由幾棟巨大而單一的建築物所組成。它的外觀缺乏裝飾，但有流線型的圓街角與帶狀窗——克雷採取了國際式樣。這些特徵從遠處就能看得一清二楚；走近一點，可以明顯看出磚造結構與樸素的石灰岩飾條。只有在走到門口的時候，我們才會發現門的上方有一塊石刻飾板嵌在牆裡。這是雕刻家唐諾‧德‧呂的作品，作品名稱叫「鍊金術士」。這個作品透過深浮雕描繪出一名多瘤的老人穿著中世紀服裝，手裡拿著一顆圓球，坐在工作台上，背景有一個曲頸瓶。這塊飾板深具魅力、有趣而且傳達了豐富的訊息，而這一切都在同時間內達成。*

德‧呂的淺浮雕讓人想起建築細部一般總是需要靠近才能看清，這種近距離的觀看是建築體驗重要的一環。「細部鑑賞能力的缺乏，是許多現代建築令人沮喪的特徵。」羅傑‧斯克魯頓寫道。現代建築

＊出生於波士頓的德‧呂在二次大戰結束後逐漸嶄露頭角，成為美國著名的紀念塑像雕刻家，他曾在諾曼第完成奧馬哈海灘紀念塑像以及在華府完成童子軍紀念塑像。

化學大樓（克雷設計，賓州大學，費城，1940 年）

師對塑像細部的態度深受阿道夫‧魯斯於一九〇八年寫的著名文章
〈裝飾與罪惡〉影響，這篇文章主張將所有裝飾主題從建築物移除。
這是浮士德式的交易，因為這麼做產生的建築物將缺乏親密與更深刻
的經驗層次——無論是思想上還是觸覺上——而這正是希臘雕刻家在
帕德嫩神廟雕塑排檔間飾以來建築最不可或缺的一環。有人試圖將這
種親密性帶進現代主義的細部之中。密斯使用表面有著豐富質地的自
然建材，例如石灰華、縞瑪瑙與熱帶木材；柯比意把藝術整合到廊香
教堂之中，並且在正門與窗戶採用手繪的主題；阿爾托設計手工製作

的門把。有趣，但還是比不上滴水嘴與鍊金術士。

　　像麥爾、蓋瑞與庫哈斯這類建築師設計的當代建築物提供了豐富的體驗，但就最親密的尺度來說，他們卻傾向於與使用者保持距離。舉例來說，拉喬夫斯基宅的純樸外觀從遠處就能一目了然；走近仔細察看，構成正面的格線只是單純的狹窄接縫，鋁製鑲板本身也只是白色的表面。迪士尼音樂廳捲曲的金屬皮層，如果仔細觀看，會覺得並不比西雅圖公立圖書館的玻璃格柵複雜多少。你上前一看，會發現其實全是填料。

　　在現代主義建築中，藉由塑像細部來彰顯建築物功能的例子非常少見，而這樣的例子就發生在耶魯大學藝術與建築學院大樓，保羅‧魯道夫在大樓的內部擺放各種歷史片段：希臘羅馬水平飾帶嵌在逃生梯牆上，埃及淺浮雕安放在宿舍頂層，中世紀塑像放在大廳，希臘女神雅典娜的複製品放在四樓工作室。這些石膏像全是耶魯布雜風格時期留下的，但魯道夫結合了其他建築片段，例如從紐海芬拆除現場搶救下來的柱頭，描繪柯比意模組化的人的新混凝土浮雕，路易斯‧蘇利文芝加哥證券交易所的鐵製電梯柵欄，以及在他的辦公室門上方有一塊從蘇利文最近剛被拆除的席勒大樓拿下來的水平飾帶。當時，許多評論家都認為像魯道夫這樣一位堅定的現代主義者，這麼做一定是為了取笑過去。現任耶魯大學建築學院院長羅伯特‧史登卻不同意這種看法：「魯道夫將過去帶到大家面前展示，因為他總是希望學生能夠了解，現代建築並非平白無故產生的。」

　　耶魯大學藝術與建築學院大樓建於一九六三年，過了二十幾年才有建築師再度使用塑像裝飾來豐富建築體驗。湯瑪斯‧畢比就讀耶

哈洛德華盛頓圖書館

（漢蒙德、畢比與巴布卡事務所設計，芝加哥，1991 年）

魯時曾從學於魯道夫，他贏得芝加哥哈洛德華盛頓圖書館的設計競圖。畢比對於家鄉的建築傳統很感興趣，他以塑像鑄石裝飾來為圖書館巨大的磚造外牆增色：底部是如緞帶般交織的水平飾帶，又稱扭索紋；拱心石上刻有羅馬農業女神克蕾絲的形象以及芝加哥的格言：「URBS IN HORTO」（花園中的城市）；而在接近建築物頂部的地方，獎章形垂飾裝飾著鼓起臉頰吹氣的人臉，讓人想起芝加哥的別名：「風城」。獎章下方以垂花飾連接緞帶般的玉米穗軸，從建築的高處傾瀉而下。「這一切都是為了顯示這是一棟公共建築物。」畢比

解釋說。

　　這座芝加哥建築物包含特大的山牆頂飾，這個裝飾採取了貓頭鷹的形象，因為貓頭鷹在古羅馬象徵智慧。早在上古時代，建築師就已經運用各種方式來為建築物的天際線增添活力：雕像、方尖塔、尖頂飾、圓球、甕、鳳梨與松果紋飾。在屋頂安裝配件其實是為了讓建築物更具人性；這是為什麼巴洛克建築總是在屋頂裝設欄杆，儘管實際上並不會有人真的爬上去。有時候，這些特徵是象徵性的，例如鳳梨代表殷勤好客，松果在古代有重生的意思；有時候，這些特徵只是為了裝飾。當代英國建築師羅伯特・亞當寫道：「能依照建築物的大小、重要性或成本來調整裝飾的隆重程度，不僅使古典主義設計獲得很大的彈性，也讓個別特徵或細部有了發揮的空間。」然而，亞當不同於魯道夫或一些後現代主義建築師，後者只是將古典主義片段添加到現代主義建築物上；亞當支持的是古典語彙的全面復興。而這也引領我們來到下一個棘手的問題：風格。

第 八 章

風格

風格是思想的服裝。

雷斯特・沃克的《美國住家》是一本房屋風格手冊，裡面列出了一百類的房屋形式，從木屋與鹽盒式住宅，到義大利風格與加州牧場情調。某方面來說，這本書類似賞鳥人的圖鑑：讀者接受指引去觀看某些特徵——小圓頂、木瓦、細柱、風景窗，簡單地說，就是風格。但這麼說對身為執業建築師的作者而言有點不太公平，因為他的友善目錄不是為了學術研究或論戰之用。「我想平等看待每一種風格，」沃克寫道，「對我來說，簡陋的棚屋就跟希臘復興式風格一樣有趣。」他認為美國的住屋風格是由不同的個人在不同的環境下以不同的資源所做的一連串獨立嘗試的結果。廣納各種風格形成了這部編年式作品，在這本書裡，建築師與自己動手做的民眾、商業建築商與木匠、鍍金時代的金融家與內布拉斯加州的農夫，他們前仆後繼，形成一道有時令人感到困惑的發展軌跡。

　　對藝術史家來說，解讀過去是一項挑戰，要完成這項任務，風格是個有用的工具。如詹姆斯・艾克曼所言：「要撰寫歷史，我們必須從我們研究的內容中找出一些要素，這些要素必須一貫而且具有可識別的特徵，同時還須帶有變遷的性質，這樣才能形成『故事』。」風格故事的追尋始於文藝復興時期的畫家與建築師喬爾喬・瓦薩里，他的《藝苑名人傳》被視為藝術史的奠基之作。瓦薩里相信藝術風格的演進反映了生命的循環——也就是說，風格誕生、成熟、老化然後死亡，並且被新生充滿活力的後繼者取代。雖然這個觀點支配藝術史領域達數世紀之久，但不是每個人都同意這項隱喻。喬弗瑞・史考特於一九一四年出版了《人文主義建築》，他認為瓦薩里的比喻是個「生物學上的謬誤」。史考特表示，風格不會像物種一樣演化，也不會隨

建造方式而改變，更不屬於倫理判斷的一環；在他的觀點裡，風格並無好壞之分。史考特不僅是學者與詩人，他也是傑出的庭園設計師與審美家。「以單純而直接的感知，建築就是光影、空間、量體和線條所呈現的組合。」史考特寫道，他的說法為柯比意開了先河。＊史考特把觀察者置於體驗的中心，因此他認為風格的變化是人類欲望的結果。史考特相信，文藝復興時期的建築師之所以設計某種風格，單純只是因為他們喜歡某種式樣。史家約翰‧夏默生在描述哥德式建築的發明時也呼應了他的觀點：「（尖拱）被視為必要『不是』因為它在建材上屬於必要之物，而是因為尖拱提供了當時的人心靈渴望的幻想音符。」尖拱在結構上不會比圓拱更有效率，而帶花邊的扇形拱頂天花板看起來則像是精緻版的仿羅馬式建築，其實它支撐的只有自身的重量（屋頂是由隱藏的木造桁架負載）。然而，無論是扇形拱頂還是尖拱都是哥德式建築的核心。夏默生的意思是說，風格的改變通常受到品味改變的影響，而品味這個主題我們將在最後一章進行探討。

　　雖然藝術史家想根據時代來畫分風格，但許多建築物卻難以清楚歸類。哥德式建築確實承襲自仿羅馬式建築，但尖拱成為主流之後，圓拱仍持續存在很長一段時間，像拉昂與諾瓦永的主教座堂就同時使用兩者。風格不必然會衰微或死亡。威尼斯的哥德式建築，一種融合拜占庭與摩爾人風格的特殊裝飾形式，直到文藝復興時期仍是威尼斯的流行建築款式。當總督宮遭逢祝融而受到嚴重毀損時，帕拉底歐提議以古典風格重建十五世紀的哥德式正面卻被打了回票，結果反而是

＊ 更實用的說法，史考特曾經把建築定義成「把一群工匠組織起來的藝術」。

恢復了原本的正面形式。這不是恢復歷史古蹟的早期例證，而是顯示民眾對特定風格的偏愛。

　　威尼斯人把帕拉底歐的建築稱為「古風」建築（all'antica，指採用上古時代的風格），因為他從古羅馬時代尋求建築的主題。然而，羅馬無法提供鄉村宅邸、宮殿與教堂的模式給帕拉底歐參考，他只能以神廟建築為藍本再加以調整以符合新類型建築物的需要。如艾克曼所言，美學問題往往賦予建築師強大的動機去發展新的風格，但是**為了解決問題而陸續採取的步驟**，往往使建築師逐漸**偏離**原本的問題核心。換言之，藝術蘊含著解決方式，卻也充滿各種可能，當建築師探索美學問題時，他們往往開創出嶄新未見的道路。以帕拉底歐的例子來說，尋求古代典範反而使他發展出全新的與羅馬建築毫無關聯的鄉村宅邸──他的作品將影響往後數世紀的建築設計。

風格的一貫性

　　建築從業人員的風格觀點還有一點與歷史學家不同。歷史學家運用風格是為了對過去進行分類，建築師則是為了組織現在。無論建築師是設計特定的歷史風格，還是追尋個人的願景，他的做法必須前後一致，不僅個別的細部如此──如我們先前提到的欄杆──整體的呈現也要做到這點。想像法蘭克・洛伊・萊特的草原式住宅配上包浩斯的門把與管狀的安樂椅，或者是范思沃斯宅配置了美術工藝運動風格的沙發與燈具。所有名實相副的建築──無論它是傳統還是現代主義

——都能引領我們進入一個特殊的世界，一個視覺邏輯自成一體的世界。而創造出這套邏輯的是一種風格感受。

路易斯‧康的建築物帶有一種非常特殊的風格感受：難以親近，有時令人感到嚴酷，一點也不會讓人感到舒適，總是帶著禁欲苦行的色彩。菲利普斯‧艾克塞特中學圖書館樸素的內部是暴露的磚頭與清水混凝土。柚木細工家具也許為內部增添了些許暖意，但它的細部依然像震顛派聚會所一樣毫無裝飾。個人的研究小間整齊成排，就像一列修士的小房間。事實上，與路易斯‧康許多建築物一樣，這棟圖書

菲利普斯‧艾克塞特中學圖書館（路易斯‧康，新罕布夏州，1972 年）

館肅靜的氣氛儼然像是一所修道院。

雷姆・庫哈斯與約書亞・普林斯拉姆斯設計的西雅圖公立圖書館也很樸素——細部未加工，有時甚至有點粗糙——但這座圖書館卻不會讓人聯想起修道院，它比較像是工業建築物改建的具有時尚意識的都市住宅。這棟建築物風格的一貫性表現在它令人刺眼的「不」一貫，以及它能從陳腐中表現出戲劇性。鮮黃色的電扶梯、不鏽鋼地板與時髦的座椅家具都為原本看起來雜亂無章的內部安排增添明亮色調。這裡非但沒有圖書館應有的秩序與寧靜，反而讓人感受到無秩序

西雅圖公立圖書館（庫哈斯與普林斯拉姆斯設計／OMA，西雅圖，2004 年）

的攪動不安。這種不尋常做法的好處是不會有東西看起來不合適，特別是當不修邊幅的西雅圖人開心盤踞在庫哈斯雜亂無章的世界裡感到舒服自在時，一切看起來毫無突兀之處。而這種做法的壞處是建築師專心處理一件事卻可能弄巧成拙。在外部，密不透風的玻璃格線把建築物與周遭街道區隔開來，圖書館看起來像是城市裡的一塊封閉空間，彷彿一個水晶形狀的物體被詭異地空投到坡度陡峭的基地。

在西雅圖北方數百英里的不列顛哥倫比亞省薩里，新圖書館安穩地坐落在郊區。這是一座社區分館而非中央圖書館，但譚秉榮同樣面臨挑戰，他設計的建築物必須因應未知的未來，因為公立圖書館在數位時代應扮演什麼樣的角色依然是個問號。「設計是基於提供閱讀、研究以及最重要的結合整個社區所需的空間而產生，」他解釋說，「這棟建築物極具彈性，而且可以滿足所有的目的，但要做到這一點，必須能引起使用者的好奇，引誘他們走遍整棟建築物。」好奇與誘惑——因此，這絕對不是一座修道院。圖書館的內部讓人想起萊特的古根漢博物館，彎曲的矮牆圍繞著中央的天窗空間，不過地板是水平的而不是坡道。幾何形狀是流體的，彷彿古根漢是由明膠構成。與萊特一樣，譚秉榮不重視細部，而且創造出一體成形的印象。與庫哈斯不同的是，他並未令人感到震驚——平靜的內部可以容納許多多樣化的活動，但在建築上仍維持穩重。

薩里圖書館在永續性上榮獲 LEED 銀級認證。LEED 指的是能源與環境先導設計，它是北美使用的一個評等系統，用來評量建築物降低溫室氣體排放的程度。以薩里圖書館來說，自然光的使用使採光最大化，減少人工照明與空調的使用。在此同時，光線也受到仔細控

薩里市中心圖書館（譚秉榮建築師事務所，不列顛哥倫比亞省薩里，2011 年）

制以避免出現法國國家圖書館過度照明的問題。外牆只有百分之五十是玻璃，可以減少冬天時熱的損失，西邊正面的玻璃比東邊正面的玻璃少，可以減少熱的吸收。往外傾斜的牆壁有助於遮蔽南面的鑲嵌玻璃。永續性的支持者有時會提到「綠色建築」一詞，彷彿它代表了一種新的風格。然而，儘管永續性與防火抗震一樣總是引起人們的關切，但它並非一種建築形式。綠色建築可以是高科技的玻璃建築或傳統的磚造灰泥建築，或者像譚秉榮的小傑作一樣使用清水混凝土。

古典服裝

「風格是思想的服裝，」第四代切斯特菲爾德伯爵菲利普·史丹霍普以絕妙的引喻寫道，「讓它們恰到好處，如果你的風格是不起眼、簡陋與粗俗的，那麼思想將看起來同樣乏善可陳，就跟你的外表一樣，雖然你的身材勻稱，但如果穿得破破爛爛又骯髒污穢，那麼任誰都會瞧不起你。」這位十八世紀英國政治家正在教導他的兒子演說的技巧，但內容與修詞之間的區別同樣可以運用在建築上，紐約的現

現代藝術博物館
（古德溫與史東設計，紐約，1939 年）

國家藝廊（波普設計，華府，1941 年）

代藝術博物館與華府的國家藝廊就是一例。這兩座博物館分別在前後兩年內開幕（一九三九年與一九四一年）。在紐約，展場呈垂直分布，但在華府，則完全分散在一個樓層，不過這兩棟建築物最明顯的差異是建築師處理「類似」問題的手法。這兩座博物館的正面都是大理石，但在現代藝術博物館，愛德華‧史東與菲利普‧古德溫延伸建材，使其緊繃如同鼓面，而在國家藝廊，約翰‧羅素‧波普則以門窗側邊、緣飾與假窗來調整表面。史東與古德溫以如大帳篷般彎曲的遮雨篷來標示入口，波普則使用柱式的神廟門廊。波普不像現代藝術博物館那樣直接在人行道旁安裝平凡的旋轉門，而是在寬闊外部階梯的頂端設置高聳的青銅大門，他不使用低矮的大廳，而是設置一間雄偉

有圓頂的圓形大廳。兩棟建築物都展示了它們的名稱，但國家藝廊的名稱是以古典羅馬字體刻在大理石上，而現代藝術博物館最初是用裝設在建築物正面的金屬無襯線字體來標示名稱，而且採垂直閱讀而非水平閱讀。*這些差異全都是風格的問題。國家藝廊以宏偉的古典主義來傳遞一個訊息：這是一座奉獻給過去偉大藝術的神廟或宮殿。現代藝術博物館則運用商業圖像與刻意使用不具有歷史意涵的平凡形式來傳達相反的訊息：這不是祖先的博物館。

波普最後的作品傑佛遜紀念堂引發了熱烈爭論。他的設計是受到羅馬萬神殿的啟發，雖然一些評論家認為在經濟大恐慌時期花費鉅資興建紀念館是濫用公共資金，但實際上絕大多數的辯論全聚焦在風格上面——亦即，該採取現代主義還是古典主義。現代藝術博物館館長、哈佛大學建築領域的院長以及各大專業建築期刊編輯，還有許多重要建築師，全都支持前者。批准國家藝廊計畫的美術委員會這次也不喜歡波普的提案，甚至哥倫比亞大學建築學院也攻擊自己最傑出的畢業生。法蘭克・洛伊・萊特寫信給羅斯福總統，他認為波普的提案侮辱了民眾對傑佛遜的記憶。但羅斯福總統仍支持波普的設計，並且親自介入確保紀念館能順利興建。

波普有時——這點不全然是奉承——被稱為「最後的羅馬人」，談到他的國家藝廊，哈佛大學設計學院院長約瑟夫・赫德納特於

* 現代藝術博物館的垂直招牌——之後被移除了——是向現代主義的圖像包浩斯的垂直招牌致敬。大型垂直招牌在一九三〇年代的美國鬧區並不罕見，但只用於商業建築物，例如飯店、百貨公司與電影院，不包括文化機構。

一九四一年寫道：「這個時代確實與我們有太多隔閡，我們應該理解古代文化的死亡面具用來表現美國英雄的靈魂有多麼不適切。」*然而，不到二十年的時間，古典主義重現於國家首都，而且精確表現出國家的「英雄靈魂」。古典主義重現的地點位於剛落成的國務院大樓內，這是個外觀不太顯眼的國際式樣街區。兩個最高的樓層分別是執行辦公室與外交接待室，國務院管理人克雷門特‧康格把這兩個地方比擬成一九五〇年代的汽車旅館：「從地板到天花板鋪著平板玻璃，裸露的鋼樑，有開口但沒有門板，房間中間的支撐樑柱裹著防火材料，牆與牆之間鋪了地毯，天花板貼上了吸音磁磚。」為了創造出康格認為適合進行國際外交的環境，國務院決定以美國建國初期的實際擺設來裝飾房間。這需要適當的建築環境，而這項重新設計內部的任務就交給了愛德華‧維森‧瓊斯。

瓊斯專精古典主義的內部陳設，他設計的門廳、肖像走廊與幾間接待室全屬於聯邦式風格；瓊斯死後，由沃爾特‧麥坎伯、約翰‧布拉托與艾倫‧格林伯格接續他的工作。一九八〇年代，格林伯格重新設計一系列房間供典禮之用。新的焦點中心是條約廳，它是個橢圓形空間，曲線的牆壁由成對獨立的科林斯式圓柱連結起來。格林伯格表示：「爵床葉飾的精巧細緻是受了波普國家檔案館科林斯式柱頭的影

*赫德納特嚴重低估了波普的持久力。二〇〇七年，美國建築師學會為紀念成立一百五十周年，調查全國民眾最喜愛的前一百五十名美國建築。傑佛遜紀念堂排名第四，國家藝廊排名第三十四。華特‧葛羅培或馬歇‧布魯爾這些由赫爾納特引進到哈佛的包浩斯明星建築師，他們的建築作品都未進入名單之中。

條約廳

（艾倫・格林伯格建築師事務所設計，華府，美國國務院，1986 年）

響，那或許是我此生見過最美麗的柱頭花飾。」

　　一個小型的美國國璽鍍金摹本──真正的美國國璽由國務卿保管──坐落在柱頭爵床葉飾之間。條約廳到處可見這種圖示。位於鑲嵌木質地板中央的羅盤玫瑰代表全球各民族和諧共存。卵箭形線腳基部雕刻的螺紋構成大門的周圍部分，這些螺紋描繪的是白玫瑰，是傳統的和平象徵，此外還有菸草的葉與花，代表著美洲原住民的和平菸斗儀式。

　　古典主義建築吸引格林伯格的地方，與古典主義建築吸引波普與之前傑佛遜的理由相同：他們因此有機會回溯古希臘羅馬的傳統。

古希臘羅馬傳統的核心是柱式、形式化的圓柱體系與水平元素，這些構成了古代神廟的主要建築特徵。夏默生認為，柱式之所以數世紀以來一直讓建築師心醉神迷，一方面是因為上古人士建立的權威，另一方面是因為它們散發的神祕魅力。柱式主要分為五種──托斯坎、多立克、愛奧尼克、科林斯與混合式，而比例、設計與用途也有規定。「柱式的基本價值在於兩點，」夏默生寫道，「數量有限與相對不變。」在此同時，他也指出這些「現成的建築零件」可以組合與再組合成各種豐富的面貌。

理想上來說，柱式控制了整個設計。柱式把自身的垂直比例與一部分的輪廓傳達到建築物的主要部分上，藉此移轉自身的權威。輔助的柱式也許與首要的柱式交錯糾纏，如此可讓兩個不同等級的柱式產生和諧或對比的效果。某個柱式也許展現於門廊，持續在壁柱──僅有二分之一或四分之三與牆壁分離的柱子──中對話，或者融合一切柱式來表現出律動感。柱式也許總是展示於外，團團包裹住建築物；或者只是部分展示；或者是隱藏於內，僅僅借用它的某些特性來間接營造建築物的氣氛。

在波普的國家藝廊裡，愛奧尼克柱式出現在門廊的巨大圓柱與圓形大廳裡，不過波普的古典主義特別強調樸素：柱子是光滑的石頭柱身，沒有溝槽，柱頂楣構極度簡化，簷口沒有往外延伸的齒飾。建築物的其他部分主要由無窗牆構成（因為展覽空間完全從頂端照明），

不過以最隱約的壁柱加以修飾，這些壁柱因為太細微了，因此幾乎難以察覺。門廊的柱頂楣構與簷口輪廓被拉到建築物的邊緣「持續進行對話」（用夏默生的話說）。

　　格林伯格在喬治亞州雅典市設計的新聞大樓是一棟平日出刊的報社辦公大樓兼印刷廠，這棟大樓幾乎無法與波普宏偉的博物館相提並論。然而，儘管環境不同，新聞大樓運用的同樣是古典主義的語言：類似的神廟門廊標誌著辦公大樓的入口，差別是柱式採多立克式而非愛奧尼克式，光滑的圓柱使用的是預鑄混凝土而非田納西大理石。與波普一樣，格林伯格以柱頂楣構與稍微凸顯的磚造壁柱來包裹建築物其他部分——建築物本身是磚造。新聞大樓本質上屬於工業方盒子，

新聞大樓（艾倫‧格林伯格建築師事務所設計，喬治亞州雅典市，1992 年）

樸素的外表零星分布著飾件：裝飾的鑄鐵構架圍繞著前門，鑄鐵獅面具與忍冬飾（以葉子為基礎的主題）裝飾著卸貨平台的實用遮雨篷。另一方面，入口大廳內部則充滿豐富色彩，這是為了向十八世紀晚期的希臘復興風格致意，美國南方至今仍然有許多這類風格的優雅建築。

　　格林伯格的設計不會特別複雜——功能性方盒子前方有個神廟門廊，這種形式常見於博物館、銀行與校園建築。這說明了新聞大樓何以一眼就讓人感到熟悉與可理解：主入口位於「前方」，功能性的卡車裝卸處位於「側邊」，擺滿桌椅的露天屋頂露台位於「後方」。這棟簡單的建築物之所以讓人感到滿意，原因在於比例、開口的韻律以及細部，而這也證實了夏默生的看法：「正確的古典主義建築非常難設計，但如果設計得好，要理解一點也不難。」

新興古典主義

　　波普的古典主義因為恪守五柱式原則，因而有時被形容為「正典」。五柱式先是由羅馬作家維楚維斯提出，而後由文藝復興時代建築師如阿爾伯蒂與帕拉底歐加以增益。另一方面，保羅・克雷對古典主義的詮釋則較為鬆散。雖然克雷是布雜學院的獲獎畢業生，並且相信古典主義適合用在美國的公共建築物上，但他認為風格理所當然應該依照時代的需求與品味來加以調整。克雷是一九二〇年代幾位擁護簡約古典主義（stripped classicism）——他稱之為「新興古典主義」

（New Classicism）——的建築師之一，他們省略了柱式，但保留了古典主義的構成與對稱感。最好的例子或許是華府的聯邦準備理事會大樓，這是克雷贏得的案子，其他的競賽者包括波普、小亞瑟·布朗、艾格頓·斯沃特伍特、威廉·迪拉諾與詹姆斯·羅傑斯，這些全是聲譽卓著的古典主義者。十年後，史密森尼國立美術館舉行了全國招標，在最後決選的十名建築師當中，只有克雷「**不是**」現代主義者（最後獲勝的是艾里埃爾與埃羅·沙里南父子）。

面對現代主義的興起，克雷依然面不改色。他在一九三〇年代寫道：「現代主義者今日毫不客氣地獲得勝利，就像昨日的古典主義者——義大利主義者、新希臘人或布雜風格派人士——在一八八〇年到一九一〇年間擊敗哥德復興派、孤立的個人主義者與『黑暗時代』的殘餘一樣。」*他描述建築史是個循環過程。

> 在藝術界，可以粗分為兩派——古典派與浪漫派，而藝術史記載的就是這兩派在蹺蹺板兩邊上下搖動的過程，現在是這一派位於高點，接下來則換另一派位於高點。上升的那一派打從心裡相信自己發現了唯一真理，並且認為自己就此擊敗了對手，直到它上升到最高點，此時將出現所謂的反彈，相反的派別，新的趨勢，也就是昨日的失敗者，將成為今日的勝利者。

*「黑暗時代的殘餘」可能指的是威廉·莫里斯（William Morris）與美術工藝運動。

福爾傑莎士比亞圖書館（克雷設計，華府，1932 年）

　　克雷認為，儘管現代主義主張理性主義，但它對個人主義的追求、對烏托邦式完美的執著以及對歷史的否定，根本上來說是浪漫的。

　　克雷設計的福爾傑莎士比亞圖書館明顯表現出新興古典主義風格。福爾傑原本想要一棟伊麗莎白時期風格的建築物，但他的建築顧問亞歷山大・特羅布里吉說服他相信都鐸式木骨架建築在國會山莊會顯得格格不入。克雷的設計沒有柱子或其他古典主題，簡化的壁柱──沒有柱頭或柱基──類似開了溝槽的鑲板。窗戶外的裝飾格柵與

流線型線腳顯然受到法蘭西裝飾藝術風格的影響，但建築物的主軸仍是古典主義的均衡。寬闊無裝飾的嵌條圍繞著建築物的屋頂，某種程度來說也可算是水平飾帶的一種；簷口的條紋圖案讓人聯想到齒飾板條。與克雷的聯邦準備大樓、貝爾特蘭・古德修的國家科學院以及雷蒙・胡德位於洛克斐勒中心的 RCA 大樓一樣，福爾傑圖書館也以藝術品來平衡建築物的樸素，例如以九塊淺浮雕鑲板描繪莎士比亞劇作場景，牆壁上刻著塞繆爾・約翰遜、班・強森，當然還有莎士比亞的詩句。

在內部設計上，福爾傑確實完全按照自己的意思。演講廳是伊麗莎白時期風格，展示廳類似十七世紀英國鄉村別墅大廳風格，而主閱覽室則以亨利八世的漢普頓宮宴會廳為藍本使用懸臂樑天花板與都鐸風格鑲板。內部與外部的對比令人有些不安，克雷曾挖苦說：「對於深信建築物內外風格必須一致的人來說，這種安排的確讓他們很不舒服。」

業務風格

克雷重視一貫性，但他不介意從事不同風格的設計，如地中海風格的房子，位於西點的幾棟新哥德式建築、位於華府的裝飾藝術風格發電廠，融合西班牙與墨西哥主題的德州大學奧斯丁分校紅瓦屋頂建築物。克雷那個世代絕大多數的建築師都是折衷主義者。但走向折衷主義的驅力與其說來自建築師，不如說是來自業主。這種現象至今依

然如此，各式各樣的業主要求校園建築物呈現學院哥德式風格，海灘別墅要呈現木瓦式風格，辦公大樓要呈現鋼鐵與玻璃現代主義，以及美術館要呈現前衛的現代主義。彼得‧波林為蘋果設計了極簡風格的玻璃商店，但針對皮克斯動畫工作室總部——位於加州北部小鎮的倉庫區——他卻構思了一棟類似工業廠房的建築物，而對於比爾‧蓋茲位於西雅圖華盛頓湖邊緣的地產，波林與詹姆斯‧克特勒則設計了半埋於地景中不規則蔓延的混凝土與木造大宅。

現代折衷主義傳統要回溯到埃羅‧沙里南，他創造了「工作風格」一詞，吸引了公司業主如 IBM、TWA、貝爾電話與 CBS 的注意——它們得到保證，獨一無二的建築物可以反映它們公司的特色。當代建築師如麥可‧葛瑞夫、法蘭克‧蓋瑞與倫佐‧皮雅諾都發展出自己的招牌風格（signature styles），至於其他建築師如赫爾佐格、德‧梅隆、讓‧努維爾與莫西‧薩夫迪則根據業主、計畫與環境而採取不同的表現模式。這似乎成了年輕一輩建築師的例行公事。當被問到他是否有招牌建築風格時，國立非裔美國人歷史與文化博物館設計師大衛‧艾傑回道：「對我這一代來說，招牌風格的觀念似乎有點過時。」

薩夫迪最近的兩個建案充分顯示這種傾向；這兩個建案都是現代主義，卻是不同形式的現代主義。第一個建案是新加坡濱海灣金沙酒店，這是一間綜合性賭場度假村，最引人注目的是位於三座五十五層樓酒店頂端的戲劇性「空中花園」平台。這個建案充分顯示沙里南的概念，一方面簡單到一望即知，另一方面又毫不掩飾外觀的戲劇性，讓人留下難以磨滅的印象。第二個建案是阿肯色州本頓維的水晶橋博物館，愛麗絲‧沃爾頓為了收藏她的美國藝術品而建造這座博物館。

這棟建築物與濱海灣金沙酒店風格完全相反：零碎片段，低調，融入地貌之中。阿肯色博物館受到丹麥路易斯安那博物館的影響，將森林水池邊幾座展館隨意連結起來。薩夫迪比較了這兩件同年完成的建案。

　　水晶橋顯示的是建築的「**特殊**」面向。這個特殊面向與建築物的計畫有關，也與埋藏在基地裡的祕密以及了解基地後產生的概念有關。這個特殊面向與建築材料與建築方法有

水晶橋博物館（薩夫迪建築師事務所設計，阿肯色州本頓維，2012 年）

關，而建築材料與建築方法又與建築的基地有關。另一方面，濱海灣顯示的是建築的「**一般**」面向。這個一般面向與巨大尺度的觀念以及城市有關，而且也跟你如何在密集、擁擠的城市環境裡建造一千萬平方英尺與創造公共空間有關。

薩夫迪並未提出明確的歷史或地區上的緣由，但他卻運用不同的形式、不同的建材、不同的結構系統，甚至不同的細部來對兩種環境——新加坡與歐札克高原——與計畫做出回應。濱海灣予人冷冰冰、商業化且俐落的感覺；水晶橋則具親和力、手工打造而且刻意低調。

客戶受到現代折衷主義者如薩夫迪或在他之前的沙里南吸引的地方，正是讓許多評論者感到不安之處，因為這些評論者對於多樣化感到不適，並且比較偏好風格的一貫性。學者也比較熟悉一貫的事物，因為一貫性比較禁得起學術分析，特別是在有理論支持的狀況下。另一方面，折衷主義者則提出不同的看法。「建築不是來自於理論，」加拿大建築師亞瑟‧艾利克森寫道，「當你穿過建築物時，你不會思索自己的路線。」艾利克森的作品呈現出各種不同的風格：浪漫的木骨架房子，溫哥華洛遜廣場的高科技空間構架屋頂，多倫多羅伊‧湯姆森音樂廳的雕刻形式，渥太華加拿大銀行大樓光滑的玻璃方盒子。折衷主義建築師不安的想像力使他們在藝術上顯得不太可靠，而他們也因此付出代價：克雷與沙里南的名聲在他們死後急速消退，艾利克森也一樣，他在二〇〇七年去世。

既現代又不現代

　　一九六〇年代中期，我在加州歐林達參觀查爾斯・摩爾的周末小屋。我參加了學生建築之旅，我們開車到柏克萊後頭的山上，摩爾當時就在柏克萊任教。我熟悉的現代建築物都是平坦的屋頂與大片玻璃覆蓋，但這棟小屋的屋頂卻有屋脊，雖然玻璃屋角明顯是現代風格，但大門看起來卻像是穀倉。事實上，從粉刷石灰水的木牆與傾斜的西洋杉瓦來看，這間屋子看起來的確像是一間小穀倉。摩爾沒有結婚，屋內是無隔間的「現代」空間，淋浴間採開放式，上面有一塊大天窗。天窗由四根托斯坎柱子支撐——沒錯，就是托斯坎柱式！這樣的

摩爾小屋（摩爾設計，加州歐林達，1962 年）

新國立美術館

（史特林與威爾福設計，斯圖加特，1984 年）

作品看起來既現代又不現代。身為接受傳統訓練的二十一歲建築系學
生，我不確定自己該如何理解這間屋子。

像摩爾小屋這樣的建築物可說是後現代主義運動的先驅，它企圖
融合歷史主題與現代主義的意識形態。詹姆斯‧史特林或許是最傑出
的後現代建築從業人員，他的新國立美術館結合了數種風格特徵以及
偉大的發明與精湛技藝。可辨識的新古典元素有助於將新建築與原有
的博物館連繫起來，但新館也呈現出多樣的現代主義風格。裸露的結

構鋼骨漆上了跟里特費爾德椅子一樣多彩的顏色，而且緊鄰著外觀傳統的磚牆。巨大的排氣孔像是從龐畢度中心拆下來的，粗大顯眼的粉紅色欄杆則似乎來自於賭城大道。亮綠色充滿紋理的橡膠地板讓人想起皮耶・夏洛的玻璃屋，那是現代主義的圖像，另一方面，新館的側翼是圖書館，在不具國際式樣的條紋雨篷上方竟是充滿國際式樣的帶狀窗。

史特林把建築視為語言，但適當表達還無法令他滿足。他像建築界的頑童一般，希望以笑話、雙關語、俚語與文字遊戲來延伸與豐富現代主義的語彙。他在一九八一年普利茲克獎獲獎演說中表示：「對於我們這些運用抽象現代建築語言——無論是包浩斯還是國際式樣，隨你怎麼稱呼——的人來說，這種語言已經變得太陳腐、化約而且過於狹隘，因此我欣見現代運動的革命階段逐漸消逝。」有時候，推動建築前進最強大的動機來自於厭倦。

後現代主義證明是個短命的風格。在才華洋溢的設計師如摩爾或建築史研究者如史特林以及謹慎的建築師如范裘利手中，成果可能是對過去的全新再詮釋。然而，比較沒那麼博學的建築師則傾向於以權宜的方式來結合歷史元素，他們完全不考慮脈絡，如同喜鵲般不加區別地囤積明亮的物體。「**後現代主義**」很快就失去原始的意思，變成一個貶詞，用來指稱隱約具有歷史主題、採取動畫般誇張形式或粉蠟般柔和色彩的建築物，而一般民眾——以及建築界人士——很快就對這一切感到厭倦。儘管如此，後現代主義的地位依然重要，因為它讓人們重新思考現代主義的意義，同時也促成古典主義的復興。

有些後現代主義建築師轉而更完善而縝密地運用歷史風格。羅伯

特·史登最近一篇談論住宅作品的文章提到二十六種房屋類型,其中包括十餘種以上不同的歷史風格,絕大多數的年代在二十世紀初期,也就是美國鄉村別墅的黃金時代。對於不清楚自己需要哪一種房屋類型的顧客,史登事務所準備了簡介過去作品的書籍,裡面有介紹各種不同風格的插圖——木瓦式風格、美術工藝運動、美國殖民風格、地中海風格、諾曼風格、法國督政府時代風格,並且根據房屋類型如農舍或毛石砌小屋,或根據特定地區的住房風格如南加州或新英格蘭來加以組織。

到目前為止,史登從未設計過任何現代房屋,但他的校園建築卻呈現出多樣的風格。佛羅里達州南方學院的校園原是由法蘭克·洛伊·萊特規畫,史登建造的三棟建築物只有深懸挑與角度幾何這兩方面具有萊特風格,其餘的設計則明顯具有當代色彩。內華達大學拉斯維加斯分校自一九五七年建校以來,校園的發展雜亂無章,沒有引人注目的建築象徵。史登增建了一座強而有力的現代建築,除了使用大面積的玻璃,也在中庭使用太陽能板做為棚架提供遮蔭之用。另一方面,在史丹佛大學,史登的電腦科學大樓回溯校園最初流行的理查森仿羅馬式風格。在萊斯大學,史登的商學院則遵循該校特有的拜占庭仿羅馬式風格。

史登曾被問到,當他使用歷史風格時,是不是想複製過去的建築語言。史登回答說:

　　不是為了複製;而是為了說出過去的語言。這兩者是有差別的。當你說英語時,你不是在複製莎士比亞的英語,或

268

惠特曼的英語，或甚至吳爾芙的英語。你有自己的措詞，但你使用的字彙仍與他人大同小異，你使用的文法仍與他人泰半相同。你想好好地運用語言，而且希望運用得跟你讚賞的那些前輩一樣好。

達拉斯南方衛理公會大學的建築語言是紅磚喬治復興式樣。當宣布由史登負責在南方衛理公會大學校園內興建布希總統圖書館時，一般認為他肯定會接續這項建築傳統。然而，當布希圖書館與校園連繫起來的時候，它的整體與規模，它所運用的軸線與對稱，以及使用的建材——磚塊，以石灰岩鑲邊——顯然不是喬治風格。「從一開始，布希夫人（她是設計審議委員會主席）就希望建築物能融入南方衛理

喬治・沃克・布希總統中心（羅伯特・史登建築師事務所設計，達拉斯，2013 年）

公會大學校園，但同時也要維持自身的特色。」史登的合夥人格雷厄姆·懷特說道。

　　蘿拉·布希要求建築物要現代，但也要不朽。「她不想要一棟追求潮流的建築物，」懷特說道，「她不希望十年後民眾回顧這棟建築物時說道：『喔，是的，那是二〇一三年蓋的。』」布希總統圖書館的設計從細部來看完全是現代的，但整體的構成策略則是均衡、平靜與完全傳統。懷特說，史登團隊研究二戰前後的公民建築，中央塔式天窗與柱廊入口的支柱都可以回溯到克雷的新興古典主義。這棟建築物主要是磚造——以總統圖書館來說，這種建材可說是相當低調，而這項安排讓我想起另一間圖書館，那就是艾里埃爾·沙里南於一九四二年在克蘭布魯克藝術學院設計的最後一棟建築物。史登的美國建築史節目「場所的榮耀」中介紹了沙里南的圖書館，說它是「典型的美國夢想屋，代表了場所、記憶與所有者的人格，也建立了不朽的廣大共同體願景」。這正是布希總統圖書館的寫照。

為什麼建築師對於風格感到戒慎恐懼

　　史登直接回應風格的問題，這點很不尋常；絕大多數建築師都對風格這個主題感到戒慎恐懼。英國美術工藝運動偉大的代表人物貝利·史考特解釋了原因：「有心在設計上追求『風格』，無論追求的是舊或新風格，都像是跟著鬼火一樣。因為追求風格如同追求幸福，最後都不免導致沮喪與失敗。沮喪與失敗本質上都是副產品，追求的

理想愈大，沮喪與失敗也愈大。值得注意的是，史考特並未否定風格存在，他只是認為對建築師來說，風格代表陷阱。「追求風格的人，其實是在畫百合而不是在養百合。」他寫道。

　　保羅·克雷是個終身的教育者與建築從業人員，雖然他把古典主義視為理所當然，但他也相信過度關注風格反而無助於學習成為一名建築師。「我認為，風格問題必須完全排除於設計課程之外；這個問題實際上應該屬於建築史。」克雷在美國建築師學會向同事們表示。

　　　建築的各種表現方式構成了風格，但在研究這些表現方
　　式之前，我認為學生必須先熟悉建築元素。如果學生未能做
　　好必要準備，那麼藝術史將會成為考古學，也就是說，一門
　　極為有趣的學科卻無法刺激心靈創造出嶄新的藝術作品——
　　如此將成為學者研究之用，而無法對建築師產生用處。

　　克雷的同事喬治·豪曾與威廉·雷斯卡澤設計了第一棟國際式樣摩天大樓，費城的 PSFS 大樓，他認為風格純粹是歷史。根據喬治·豪的說法，建築有三大風格，「具體表現在古希臘神廟、中世紀歐洲主教座堂與十七世紀巴洛克教堂」。但喬治·豪畫下了界線。他表示：「現代主義不是一種風格，而是一種心靈態度。」或許喬治·豪真的相信這點，雖然回顧 PSFS 大樓時，確實能感受到視覺風格——被稱為一九三〇年代的流線型現代風格——是這棟吸引人的大樓的一項重要元素。「現代主義不是一種風格」，這個觀念如今當然很難獲得支持，我們可以看到國際式樣已在理查·麥爾與阿爾瓦羅·西薩這

些建築師手中復興，而早期南加州現代主義的「皮包骨般的細部」也出現在像倫佐・皮雅諾加州科學院這類建築物中。

皮雅諾的作品呈現出高度的風格。但他也對風格敬而遠之。

　　是的。身為建築師，你會設計一些建築物，而大家認為這就是你的風格。所以，一旦他們喜愛你的作品，他們會希望你重複做一樣的事。於是，這便是末日的開始，因為你將陷入某種風格的牢籠裡，也許有時是黃金打造的籠子，但那畢竟還是個籠子。而這也令人感到恐怖，因為建築美麗的地方就在於，你知道的，建築的產生完全取決於你身在何處，你在什麼情境下，設計什麼東西。建築完全反映了當下，反映了和你一起工作的夥伴，更確切地說，反映了業主與整個社群……但你必須與風格這個觀念保持距離，某種意義來說，風格就像橡皮圖章一樣。我的意思是說，那是件可怕的東西。

與克雷及貝利・史考特一樣，皮雅諾認為風格——甚至個人風格——是設計過程的無意識產物。這種說法似乎有點不夠坦率，因為與許多建築師一樣，皮雅諾也培養自己慣用的一套設計、喜愛的細部以及偏好的建材。皮雅諾甚至喜歡反覆使用某種顏色，因此他的公關總是叫他紅色倫佐。儘管如此，設計師接受他的觀點並非毫無道理，因為建築師要是過度關注風格，很可能會變成造型師。設計師與造型師的不同，就像格倫・顧爾德演奏巴哈與維克多・伯格以巴哈風格演奏

之間的差異。從顧爾德的演奏中，我們可以感受到巴哈的創造力；從伯格的演奏中，我們只能認出作曲家的風格。前者是藝術，後者無論多麼具娛樂性，仍不是藝術。

過去

我們希望從過去的成就中吸取教訓為現在服務。

高谷宅是二十八歲的喬治・豪在一九一四年為他人丁不斷增多的家庭所建的宅邸，這棟房子位於費城栗樹山鄰近費爾芒特公園的一處陡坡上。豪是個家境富裕的年輕人，這個建案是他的第一件作品，原本是他在布雜學院的最後一件設計，豪在前一年才剛從布雜學院畢業。平面圖相當精細，完全符合人們對布雜學院校友的期待；比較令人意外的是細部，說得更精確一點，是細部的消失。「所有的線腳、裝飾、凹室，所有被通稱為『建築飾品』的東西，全被去除了，」保羅・克雷在《建築實錄》雜誌中寫道，「這些牆壁是在戰前不久蓋的，看起來有點歷史……然而令人矚目的是，這棟房子的細部似乎完全不受歷史前例影響……無疑地，許多業主一定會對此感到失望，因為他們無法在這棟房子貼上任何『風格』標籤。」

克雷明確指出了這種現象：說來奇怪，高谷宅毫無風格可言。表面帶著細縫的紅褐色石牆夾雜著紅磚飾邊，陡峭的石板屋瓦，與引人注目的圓塔，這些都隱約帶有法蘭西風格，然而這項連結就像遙遠的記憶一樣模糊不清。雖然之後的屋主重新以法蘭西風格裝潢內部，而且增添了線腳與小擺設，你還是可以感受到豪的建築風格：入口門廳有棋盤式地板與戲劇性的樓梯，美麗的橢圓形書房，以及堂皇的客廳。客廳地板使用的是當地陶器廠燒製的恩菲爾德地磚，並且採取毛石砌的形式，灰黃色的表面，圍上黯淡的藍色邊石；高大的法蘭西門可以精巧地收進牆內。在往後漫長的事業歷程中，豪持續設計出許多非凡的屋子，但從這棟早期的傑作裡，我們已能看出這名卓越建築師從容不迫的技法，如比例恰到好處的房間、軸線的景觀以及與自然地貌合而為一。「要不是『現代藝術』這個詞帶著為人遮掩罪名的壞名

聲，」克雷評論說，「我肯定認為這間屋子是現代藝術的典型作品，它呈現了現代藝術應有的樣貌，也理所當然延續了最好的傳統。」雖然克雷與豪是朋友，而且同出一個師門，但這個讚美仍極具價值。

在描述高谷宅難以捉摸的魅力時，克雷認為現代性與傳統在此並行不悖：

> 我們可以從這些特徵中獲得最大的樂趣，起初看起來是無心設置，其實是精巧運用了偉大的設計原理；這棟建築少有承襲前例的地方，卻完全保留最棒的藝術傳統；它找到了藝術的靈魂，而不只是拋棄了過去的外衣。

克雷顯然看不起只會抄襲過去的建築師。他讚美原創性，認為那是「藝術的靈魂」，而在此同時，他也承認「偉大的設計原理」植根於歷史。這是個微妙的區別，但建築師因此與過去總是有著千絲萬縷的關係。

建築師訴諸歷史，其原因與政治人物閱讀著名領袖傳記是一樣的：環境改變，問題也會跟著改變，但人性就像建材與空間一樣總是維持不變，我們希望從過去的成就中吸取教訓為現在服務。「閱讀」老建築的最佳方式就是親身經歷，因此才產生了建築旅遊的傳統。早在十三世紀，法國的石匠大師維拉爾・德・歐內庫爾就曾到夏爾特、拉昂與蘭斯為當地的主教座堂做素描；伊尼戈・瓊斯與約翰・索恩也一樣編纂了旅行日記。十八世紀的壯遊是滿懷抱負的英國紳士建築師及其業主必經的歷程。今日，年輕的畢業生手裡拿著預算指南與相

機，接續前人的腳步去遊覽文藝復興時期的義式宅邸、哥德式主教座堂與希臘神廟。建築之旅永遠沒有成熟止息的一天——我所認識的執業建築師仍不斷到各地旅行，目的是為了親眼觀察特定形式、光線性質或特定向度的效果，並且了解人在某些空間中會產生什麼樣的行為。

與過去的密切關係使建築專業獨樹一格，醫生與工程師雖然也記錄歷史，但他們不認為過去的知識——特別是遙遠過去的知識——構成他們目前執業時的必要條件。從這點來說，建築師更像是律師。律師面對的普通法是以司法先例為基礎，建築先例雖然沒有拘束力，卻經常是建築師靈感的來源。現代建築師如路易斯・肯恩、羅伯特・范裘利與麥可・葛瑞夫，雖然風格不同，但都同樣從文藝復興的羅馬獲得啟發。帕拉底歐前往永恆之城研究古代遺跡，柯比意到維琴察向帕拉底歐學習，理查・麥爾年輕時到巴黎學習——但是向柯比意應徵工作時卻失敗了。

對歷史的回顧是從學校開始。我在念書時，每一家建築學院都有自己的歷史學家；倫敦大學有尼科勞斯・佩夫斯納，哥倫比亞大學有詹姆斯・馬斯頓・費奇，耶魯大學有文生・史考利。我就讀的麥基爾大學的歷史學家是彼得・柯林斯，他過去在里茲大學學習建築，而且曾在巴黎的奧古斯特・佩雷底下工作。柯林斯寫過一本有關佩雷以及混凝土早期歷史的重要作品，他講授歷史「概論課程」，這個名稱在今日往往帶有貶義——然而除了編年式教法，我們很難找出更有效的方式來學習過去。＊我們從上古時代開始，然後是仿羅馬式與哥德

＊ 遺憾的是，絕大多數建築學院都將歷史課程從必修學分中刪除，取而代之的是選修的專題討論，針對特定主題進行所謂的歷史理論與主題課程研討。

式建築；第二年，我們學習文藝復興建築；第三年，我們學習法國新古典主義——這是柯林斯的最愛——與二十世紀初建築風格。雖然麥基爾大學設計的課程大綱受到葛羅培在哈佛設計的課程大綱影響，但與哈佛不同的是，麥基爾的課程一直強調過去的重要性。死背希臘神廟的名字與年代，應付定期的幻燈片測驗，我覺得這些完全是浪費時間，但幾年後，當我親眼看見實物時，這些建築物由於耳熟能詳而變得意義更加豐富。我們需要書籍時會到圖書館借閱，但我們每個人都有一本巴尼斯特・弗雷徹跟字典一樣厚的《建築史》，這本書首次出版是在一八九六年。弗雷徹的父親與他一起合寫了《建築史》，弗雷徹跟父親一樣是執業建築師與建築史家，這本包羅萬象的作品也從未失去與建築建造基礎的連繫。除了相片外，弗雷徹也收錄了平面圖、立面圖、剖面圖、透視圖與細部。我擁有的版本——第十七版，有六百五十頁的插圖，幾乎占了全書一半。雖然弗雷徹不是復興主義者（一九三七年他在倫敦市郊賓福特興建的吉列工廠屬於裝飾藝術風格），但他認為每個建築師都應該研讀歷史。「希臘建築獨特的地方在於它無可批評，即使遵循不同建築原理的學生也必須以希臘建築做為學習的對象。」

復興主義

建築師與過去的獨特關係，最明顯的指標就是建築復興。「建築復興是建築師為了提醒大眾歷史上曾有過某種歷史建築形式而展示的

建築外觀，特別是這類建築形式曾存在於過去，之後卻因為不受絕大多數人青睞而淘汰消失，」當代英國建築師羅伯特・亞當寫道，「建築復興可以是數次或一次，範圍可以涵蓋整體或僅限於部分，內容可以精確或不精確；無論如何，這些都算是建築復興。」最後一點相當重要。建築復興的評論者有時會把砲火集中在歷史風格不夠逼真上面，認為建築復興「並非貨真價實」，但羅伯特・亞當認為，精確性本來就不是建築復興的重點，有時只須創造出一種過去的時代氛圍就已足夠。

　　建築復興的發生就像鐘錶機械一樣具有規律性。文藝復興時代復興了羅馬建築；歐洲新古典主義者復興了希臘建築；美國建築師復興了羅馬、希臘與文藝復興建築。其中哥德式建築算是最持久的復興風格。北歐主教座堂建築的鼎盛時期從十二世紀延續到十三世紀，但哥德式教堂卻持續在西班牙與義大利興建，而且延續的時間更長。米蘭主教座堂從十四世紀開始興建，直到十九世紀中葉才完成。事實上，不管在哪個時代，都可看到哥德式建築的蹤影。一般認為布魯內雷斯基是文藝復興古典主義的先驅，但他在佛羅倫斯設計的肋拱頂主教座堂更像是哥德式建築而非古典主義建築；克里斯多佛・雷恩將聖保羅大教堂重建成古典主義風格，但他在倫敦也建了聖母馬利亞教堂，佩夫斯納斷定這是英國最重要的十七世紀晚期哥德式教堂。聖母馬利亞教堂的扇形拱頂是灰泥而非石頭——顯然跟真正的哥德式建築差遠了。十九世紀中葉，奧格斯塔斯・普金在英國掀起了一波哥德式復興風潮，歐仁・維歐雷勒杜克也在法國帶起相同的趨勢，而之後的雷夫・亞當斯・克萊姆則成為美國哥德式建築的首要支持者。二十世紀

惠特曼學院（波菲里歐斯聯合事務所設計，普林斯頓，普林斯頓大學，2007 年）

大西洋兩岸的哥德式建築包括賈爾斯・吉伯特・史考特的利物浦主教座堂，馬爾翔與皮爾森事務所在渥太華的和平塔，以及克萊姆在紐約的聖約翰神明座堂。克萊姆的合夥人貝爾特蘭・古德修於一九二四年在芝加哥大學設計了非凡的洛克斐勒禮拜堂，六年後，古德修後繼的事務所又在隔壁的東方研究所使用了相同的哥德式風格。一九九〇年代初期，湯瑪斯・畢比為東方研究所進行擴建，他採取了前一位建築師的建築風格。六年前，迪米特里・波菲里歐斯在普林斯頓以學院哥德式風格完成了惠特曼學院。一百年前，克萊姆將學院哥德式風格引

進到普林斯頓大學，因此波菲里歐斯的做法可以說是對復興風格的再復興。

時代精神

　　麻省理工學院前建築學院院長威廉・米契爾向《紐約時報》憤怒地表示，惠特曼學院顯示「建築物驚人地缺乏以創新與批判的方式回應我們當前時空狀況的能力」。復興風格可以持續六百年的歷史，必定有它存在的理由，用「驚人」來形容是過分了點。米契爾的「我們當前的時空」回應了黑格爾時代精神的理念，黑格爾認為每個時代都會產生自己特有的建築特徵。但如同萊昂・克里爾指出的，建築顯然可以標誌時代，但反過來說就沒有那麼明顯；許多歷史時代並未產生特定的建築物。儘管如此，時代精神的觀念依然持續。舉例來說，賓州大學採取了一套建築方針，要求建築師在校園興建新建築時，風格「必須表現我們這個時代的美學觀念，如此當我們回顧這個時期的建築時，這些建築才能成為校園生活與校園建築的文化紀錄」。「**我們這**個時代的美學觀念」究竟是什麼意思，假使這些觀念真的存在，它們是否像賓州大學的建築方針說的一樣經常不斷在改變？如果我們不去質疑這些說法，那麼「禁止興建歷史建築物」就會確實成為建築的規範。事實上，一名以古典主義作品著稱的獲獎建築師告訴我，他曾私下得知自己之所以從未獲得賓州大學的建案，原因就出在該大學只興建「現代建築物」。

建築應該由時代精神驅動，這種說法源自於建築現代主義的初期，其實是相對晚近的觀念。柯比意在一九二三年的經典作品《邁向建築》（編注：此處引述法文版）解釋說：

> 建築的歷史在數百年間緩慢地展開，建築的結構與裝飾不斷地調整演變，但過去五十年間，鋼鐵與混凝土卻帶來全新的氣象，它們表現出更大的建造能力，也顯示過去的建築規範已遭推翻。如果我們挑戰過去，我們必須了解「風格」不再為我們而存在，屬於我們這個時代的風格已經發生；革命已在進行。

柯比意的主張聽起來頗有道理──新建材與新建造方法需要新的建築；過去的建築規範已不再適用；我們是現代人，所以我們應該擁有我們自己的現代風格。但如果稍加反思，這個論點就沒那麼具說服力了。混凝土早在羅馬時代就已經發明，但羅馬建築師卻不費吹灰之力地將這種新建材與古希臘形式結合起來。鋼筋混凝土發明於一八四九年，遠比《邁向建築》早上許多，而建築師如奧古斯特‧佩雷（柯比意曾與他共事）以及美國的格羅斯夫納‧艾特伯里也早已證明如何在不「推翻舊建築規範」下使用混凝土。蘇利文與伯納姆興建的鋼構摩天大樓在擴展了傳統建築規範的同時，同樣並未造成既有規範的混亂。

建築師總是調整舊形式以適應新建材，反之亦然。帕拉底歐用磚塊砌成羅馬圓柱，有時他會在柱上塗上灰泥，使其看起來類似大理

石，有時他會任由紅磚暴露於外。伊尼戈·瓊斯的白廳宴會廳受到帕拉底歐的啟發，但他使用的是修琢石，而不是塗了灰泥的磚頭。傑佛遜在蒙提切洛興建的多立克柱式圓柱是木造的。約翰·羅素·波普在國家藝廊圓形大廳興建的愛奧尼克柱式圓柱是巨大的大理石圓柱，不是白色，而是深色的帝國綠。至於喬治亞州雅典市新聞大樓的托斯坎柱式圓柱，艾倫·格林伯格則是勉強用預鑄混凝土來湊合。今日，除了使用木頭、石頭與混凝土這些建材，預製古典主義圓柱也可以使用鑄石、玻璃強化石膏與玻璃纖維強化塑膠。

其他的問題則是如何明確定義「我們這個時代」。柯比意在《邁向建築》中讚頌的工業時代持續不到五十年，一度被視為革命性現代風格存在理由的運輸科技——遠洋郵輪、蒸汽火車、飛船與德拉吉汽車——已完全消失。依照柯比意自己的邏輯，他的現代建築觀念現在也已經過時，應該重新加以檢討。事實上，柯比意開始從原本白色立體主義方盒子的設計，轉變成粗製的混凝土雕刻形式。今日，流體建築與參數式設計的擁護者認為，與工業時代一樣，數位時代也需要屬於自己的建築。然而，持續不斷的建築革命真的可能，更甭說可取嗎？既然建築總是反映時代，而每個時代可能傾向於回顧，也可能傾向於前瞻。如果時代精神包含對過去的興趣，而這種事經常發生，那麼難道回顧過去不是該做的「現代」事物嗎？

史汀·拉斯穆生在《體驗建築》第一章討論過去這個議題。他在書裡放了一張知名丹麥演員的照片，演員穿著文藝復興時期的緊上衣與蕾絲騎在腳踏車上。「他身上的服飾從式樣種類來說確實相當好看，而腳踏車也是最棒的款式。但兩者就是配不起來，」拉斯穆生寫

道，「同樣地，我們已不可能全面使用舊時代的美麗建築；當人們的生活無法與建築搭配得宜時，一切都顯得矯揉造作。」這個類比有幾個問題。拉斯穆生認為文藝復興服裝與腳踏車「格格不入」，因為後者是現代器具，但最早期的腳踏車是十九世紀初發明的，而第一輛「安全腳踏車」開始風行也是十九世紀末之前的事。騎乘這些早期腳踏車的其實是穿著燈籠褲、頭戴草帽的紳士和穿著女用燈籠褲、頭戴遮陽帽的淑女，但今日人們卻穿著短褲戴著棒球帽騎腳踏車，而我們卻不認為現在的人「矯揉造作」。認為當人們無法「搭配得宜」時，過去的建築會變得虛假作態，這種想法忽略了人們總是能恰當地使用古老的建築物。克萊姆於一九二〇年代興建普林斯頓的學院哥德式建築，我們沒有必要像當時的學生一樣非得穿著單外套與法蘭絨衣褲才能住進研究生學院裡；就算穿著polo衫與斜紋棉褲也可以自在進出。

一直存在的過去

建築如果蓋得好，可以持續很長的時間。定期的維護與偶爾進行整修，可以讓建築物使用數百年。建築無法用完即丟，這使得建築在我們這個一次性使用的文化裡顯得格外特殊。我的學生從未見過仍定期行駛的蒸汽火車頭或飛船，但他們仍會走過大中央車站的中央大廳，或參觀帝國大廈的觀景平台，上面的桅杆原本是用來停泊飛船用的。飲食、服飾乃至於行為會隨著世代而改變；我的穿著、飲食或行為與一百年前的人不同。我不會開百年老車，但我會住在百年老屋

裡。我不會把自己的房子當成古董，說得更清楚一點，那只是一棟房子，只是剛好年代久了點。老建築物帶來的隨興與日常經驗，或許可以解釋為什麼人們可以接受——有時甚至還額外要求——能讓他們回想起過去的建築。

柯比意、拉斯穆生與米契爾想讓我們相信我們在體驗建築物時會把建築物當成某個特定歷史年代的特有表現。我生活的費城是個新舊交錯的大雜燴。除了各個年代的街道與街道旁的排屋，還包括了費城圖書館與第三十街車站、受尊崇的音樂院與金梅爾表演藝術中心、費城藝術博物館與最近落成的巴恩斯基金會。我會停下來思索費城圖書館終止了美國的文藝復興的復興風格，或者第三十街車站是末代大火車站，而我有喜歡的建築（音樂院），也有不喜歡的建築（金梅爾表演藝術中心）。但與絕大多數人一樣，我不認為建築物反映了某個歷史時期；它們只是城市地貌裡的一個地方。此外，我並不期望每個增添到城市地貌上的建築物都必須完全不同。貝聿銘的公會山住宅大樓看起來不錯，羅伯特‧史登的里騰豪斯廣場十也很好。貝聿銘的住宅大樓已經有五十年，但對絕大多數人來說，它們看起來仍很「現代」，史登的磚造石灰岩大樓是全新的，但絕大多數人卻將它形容成「傳統」。就像街上的男男女女，有些建築物符合最新流行時尚，有些建築物難以歸類，還有些建築物——費城就是如此——帶有復古風格。我喜歡把建築物當成人一樣來欣賞，它們有時像穿著縐條紋薄織西裝的紳士，有時又像戴著適切帽子的淑女。如果每個人的裝扮都一樣，那豈不是太乏味了！

歷史復興風格不只表現在建築上，只是在其他藝術上面發生得沒

那麼規律。以復興風格來說，字體排印學的漫長歷史與建築有著耐人尋味的類似之處。古騰堡於十五世紀中葉使用的最早活字是根據中世紀的書寫體，這種書寫體又稱為哥德體，主要在德國、荷蘭、英國與法國等地使用。哥德體的後繼者是羅馬體，是由義大利文藝復興活字工匠根據殘存的羅馬紀念碑上的古老字體發展出來──這是最早的字體復興。羅馬體流傳到全歐洲。克勞德‧加拉蒙是十六世紀初巴黎的活字鑄造業者，他根據羅馬體發展出幾種受歡迎的字體。「加拉蒙的羅馬體採取了具有人文主義重心線、溫和對比與加長延伸筆畫的莊嚴盛期文藝復興期形式，」加拿大字體排印師羅伯特‧布靈赫斯特寫道。加拉蒙字體之後經歷了數次復興。一九○○年，巴黎世界博覽會介紹了加拉蒙字體；一九二四年，法蘭克福的史坦普爾活字鑄造廠生產了加拉蒙鉛字；一九六四年，著名的字體排印師揚‧奇肖爾德設計了薩邦體，這是根據十五世紀一名法國鉛字鑄造者的名字命名的，而設計的字樣也參考了加拉蒙字體；一九七七年，出現了數位版本的加拉蒙字體。之後，十六世紀字體又經歷一場復興，那就是從一九八四年到二○○一年，蘋果公司採用加拉蒙字體做為蘋果電腦的字型。

　　我寫作本書時使用的文字處理器字型是泰晤士新羅馬體，布靈赫斯特形容這種字體是一種歷史的混合物，它有「人文主義的重心線，矯飾主義的比例，巴洛克的重量與俐落的新古典主義的收尾」。泰晤士新羅馬體是一九三一年時倫敦《泰晤士報》委託設計的字體，雖然《泰晤士報》已不再使用最初的泰晤士新羅馬體，但這種字體已成為歷史上使用最廣泛的字體，這都要歸功於它成為 Microsoft Word 的預設字型。泰晤士新羅馬體就像絕大多數書籍與報紙的字型一樣是襯

線字體——也就是說，字母在筆畫的末尾有一個小記號，這是古羅馬字母雕刻師特有的特徵。無襯線字體也可追溯到古希臘羅馬時期，但無襯線的印刷活字卻到十九世紀初才在倫敦出現，而且僅用於廣告招牌與報紙標題。無襯線字體於二十世紀復興，因為它在幾何上的純粹符合包浩斯的美學觀；Futura 是保羅·倫納於一九二〇年代設計的字體，它是典型現代主義的字型。我當學生時，我們在我們的圖上使用的是 Letraset 活字，使用的字體是 Helvetica，這是瑞士的無襯線字體。最近出現的無襯線字體復興起因於科技的變化：無襯線字體在低解析度的電子螢幕上較容易閱讀，因此成為所有數位裝置上的標準字型。

排版科技在過去五百年間改變相當巨大，但如布靈赫斯特指出的，這不必然表示字體排印設計的基礎已經改變：

字體排印的風格不是建立在任何排版或印刷科技上，而是建立在原始卻微妙的書寫技術上。字母的形式源自於人類手部的動作，並且受到書寫工具的限制與放大。書寫工具可以複雜如同數位化平板電腦或有許多程式開啟鍵的鍵盤，也可以簡單如同一支削尖的木棒。然而，無論是複雜還是簡單的工具，意義都存在於書寫動作本身的堅定與優雅，而非用來書寫的工具本身。

同樣地，建築不是建立在建造技術或建材上，而是建立在包圍起來的空間以及最終這些空間所容納的人類活動上。與排版一樣，建

築沒有絕對，沒有道德規範。建築有規則，但這些規則源自於實務做法而非理論，有時這些實務做法可以追溯到遙遠的過去。這是為什麼過去仍持續影響著建築師。奇肖爾德指出，「tradition」這個字的拉丁文字根是「tradere」，有「傳承」的意思，也就是這一代傳給下一代，世世代代傳承下去。

慣例

奇肖爾德提到，「convention」（慣例）的拉丁文字根是「conventionem」，有「同意」的意思。「我使用 convention 及其衍生字 conventional 時，我只使用它們的原始意涵，毫無任何貶義。」復興建築師傾向於遵循慣例。我們前面提到，羅伯特‧史登以復興風格設計了許多校園建築——喬治式樣、哥德式、理查森仿羅馬式風格——通常是為了與周邊的建築物搭配。但史登為賓州大學麥克尼爾早期美洲研究中心設計時，卻基於不同的動機而選擇了聯邦風格。該計畫的長期贊助人堅持中心的新建築必須反映中心的學術使命，於是賓州大學緩和了風格方針。聯邦風格是亞當風格傳入美國之後發展出來的，亞當風格曾在一七八〇年到一八二〇年間在美國流行。雖然賓州大學沒有聯邦式建築，但費城卻是美國幾個擁有最優美聯邦式建築的城市。史登以賓州大學最初的醫學院建築為藍本，醫學院建築物原是班傑明‧拉特羅布在十九世紀初設計的（早已拆除）。最後史登完成了一棟磚造方盒子，有著不複雜的量體，由平坦的三部分組成，沒有

麥克尼爾早期美洲研究中心
（羅伯特・史登建築師事務所設計，費城賓州大學，2005 年）

古典主義風格的細部，最上方是一道低矮的屋脊。

　　史登雖然回顧過去，但他注意的不只是十九世紀。麥克尼爾中心的屋頂有一道女兒牆，牆上打了類似窗戶的方形孔。這個細部設計不屬於聯邦風格，而是取法路易斯・康，路易斯・康可說是賓州大學的悠久象徵。方形孔是以路易斯・康的菲利普斯・艾克塞特中學圖書館上方的磚造平拱為藍本。透過將費城的兩位偉大建築師拉特羅布與路易斯・康，賓州大學的十九世紀校園，以及費城的紅磚建築傳統連結起來，麥克尼爾中心這棟小建築物得以讓歷史記憶變得鮮活起來。

　　一方面，史登明確地與過去做出連結，另一方面，在邁阿密大

學，萊昂・克里爾則是設計了一棟八角形的演講廳。這個演講廳毫無前例可循，雖然看起來帶有特定的古典主義風格，卻未盲目依循風格慣例。演講廳的內部是相當陡峭的觀眾席，上方是工業外觀的圓頂，以裸露的鋼樑加以支撐。白石灰粉刷的外部沒有柱式也沒有古典主義的細部；層層疊疊的塔樓看起來像納骨塔。整棟建築物予人的感受是原始的而且帶點神祕感。「在眾多使用傳統句法的建築師當中，只有克里爾透過大膽地使用比例與自由詮釋的比喻與主旨來擴展古典主義的語彙。」亞歷山大・戈爾林寫道。

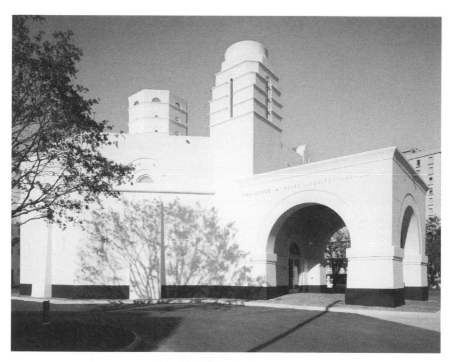

侯黑・佩雷茲建築中心
（克里爾設計／梅里爾・帕斯特事務所，邁阿密大學，2006 年）

矯飾主義者也提倡規則，但通常是為了扭曲規則。羅伯特·范裘利與丹尼絲·史考特·布朗的作品充滿了扭曲的慣例與變形的前例：奇怪的柱子間距，跟楣樑格格不入的柱頭，古怪地出現在「錯誤」位置的飾條。他們最喜歡的策略就是玩弄比例。普林斯頓大學胡應湘堂入口的紋章主題是從伊麗莎白時代居家內部設計得到的靈感。「入口以大膽的象徵圖案加以裝飾後，這棟不起眼的大樓便呈現出個性，」范裘利寫道，「這種象徵圖案表現出伊麗莎白／詹姆斯時期的主題，而這類主題過去往往呈現在家中的壁爐上方，如今擺放在胡應湘堂的入口，與賓州大學近似伊麗莎白時期風格的校園建築相得益彰。」胡應湘堂將這些主題予以擴大與平坦化，彷彿被壓路機壓過似的。

即使是像柯比意這樣的建築革命份子，一旦成功挑戰了過去，他就與傳統達成協議。他在一九五〇年後的設計，如巴黎的賈烏爾宅與印度艾哈邁達巴德的薩拉拜伊宅都有粗糙的磚牆與鋪上瓷磚的加泰羅尼亞式拱頂，這是對地中海當地建築所做的現代詮釋。柯比意最具雕刻美感的作品廊香教堂擁有許多隱含的地中海特徵：以白石灰粉刷的牆面，粗獷的細部，基克拉德斯的塔樓。

一棟建築物的體驗，特別是抽象現代主義的建築物，會在與過去產生連繫之後變得更為豐富。路易斯·康的理查茲醫學大樓區別了他所謂的「服務與被服務的空間」，如用來容納樓梯與排氣設施的磚砌井狀通道以及實驗室本身。這個令人感到晦澀難解的觀念——爬樓梯的人與通過排氣管的空氣，我們看不出這兩者之間有何類似之處——或許讓許多評論家感到困惑，然而凡是造訪過托斯卡納山城聖吉米尼亞諾的人（路易斯·康曾在一九二八年造訪此地）絕對看得出來高聳

金貝爾美術館（路易斯·康設計，沃斯堡，1972 年）

的磚砌井狀通道與中世紀塔樓之間的關聯性。路易斯·康另一個得益於過去的設計是金貝爾美術館。長形的拱頂房間用來展示文藝復興時代與十八世紀的藝術作品，拱頂式拱廊的照明來自於上方，這種拱廊往往是宮殿規畫的主要部分。路易斯·康不是復興主義者，但他的拱頂與上方照明展館卻是一種舊慣例的現代詮釋——而且是完美而精巧的詮釋。

　　范裘利為國家美術館增建的塔式天窗與拱頂房間直接受到約翰·索恩的達里奇美術館的影響，只不過後者的規模較小，而索恩設計的

森斯伯里視覺藝術中心

（福斯特聯合事務所設計，諾里奇，東安格里亞大學，1978 年）

細部實際上也比范裘利「少了點」傳統的古典主義色彩。諾曼‧福斯特設計的諾里奇森斯伯里視覺藝術中心並未直接訴諸過去，但雷納‧班南認為，福斯特的設計仍巧妙呼應了歷史。這棟長形如庫房般的建築物像極了飛船的機庫，它所在的位置距離過去英國皇家海軍航空隊的飛船機庫還不到二十英里。此外，簡單的直線形建築坐落在類似公園的環境裡，讓許多人聯想到希臘神廟；一名評論者把這座建築物稱為東安格里亞的帕德嫩神廟。森斯伯里視覺藝術中心因此引發了兩種與過去有關卻又彼此相反的意象，一種是相對近期，另一種則是上古時代。

有些建築師完全無視過去，他們堅持以嶄新而出其不意的方式來解決老問題。這些新奇建築物吸引了眾人目光，但建築物也因為與過去畫清界線而付出代價；新奇很快變得了無新意。從這點來說，我認為以發電站改造的泰特現代美術館要比舊金山的笛洋博物館更有意思，我想這是因為赫爾佐格與德・梅隆在泰特所做的種種創新全被賈爾斯・吉伯特・史考特的一九四〇年代建築所緩和。*同樣地，法蘭克・蓋瑞的迪士尼音樂廳要比畢爾包古根漢美術館更具說服力，因為傳統的木紋音樂廳與包裹在外圍的不鏽鋼風帆造型形成有趣的對話。以新世界交響樂中心來說，蓋瑞把雕刻嬉戲的喧鬧感塞進傳統南灘的白色方盒子裡，與他其他未做自我設限的作品相比，新世界交響樂中心反而更加微妙細膩。

緬懷過去

與歷史明確相關的建築類型是紀念建築，因為紀念建築唯一的功能就是紀念過去的某個事件或人物。五座重要的二十世紀紀念建築顯示建築師如何運用不同的方式達成這項艱難的任務。

*史考特是利物浦主教座堂與巴特西發電站的建築師，他也是具代表性的英國紅色電話亭的設計者。

戰爭紀念碑

　　倫敦的戰爭紀念碑在大英帝國境內激勵出許多仿效的作品，但這座代表性紀念建築的出現卻完全是個偶然。一九一九年，英國政府計畫制訂國定假日慶祝和平條約簽訂，正式結束第一次世界大戰。和平日最重要的活動是倫敦街頭的勝利遊行。英國人得知，法國人在巴黎舉行類似的遊行時，曾在凱旋門旁豎立起臨時的送葬紀念碑，於是他們決定倫敦的遊行也應有類似的安排。首相大衛・勞合・喬治求助於

戰爭紀念碑（勒琴斯設計，倫敦，1919 年）

英國最傑出的建築師埃德溫‧勒琴斯爵士。由於離和平日不到三個星期，勒琴斯必須加緊趕工，據說他在首相委託的當天就完成第一份草圖。勒琴斯建議仿照古人追悼屍骨葬於別處的死者設立 Cenotaph（這個字源自於希臘文，指空墳的意思）的做法。他的設計極為簡單：一個階梯式的柱腳，一個基座，一個用來支撐石棺的高聳石柱。沒有軍事裝飾或戰爭象徵，沒有愛國情操，沒有提及上帝或國家。唯一的碑文是日期 MCMXIV-MCMXIX（1914-1919），以及據說是由勞合‧喬治建議的 THE GLORIOUS DEAD（光榮的殉難者）。

這座臨時建築物以木材和灰泥製成，坐落在白廳——一條穿過西敏區政府中樞的寬闊道路——的正中央。盟軍的遊行活動於一九一九年七月十四日舉行。接著發生了令人意想不到的事。和平遊行結束後連續幾天的時間，勒琴斯的紀念碑前排起長長的人龍，許多民眾到此獻花致意。在經過四年慘重的人命傷亡後，英國民眾毫無勝利的喜悅與奮戰的自豪，相反地，大家只感受到深刻的喪親之痛。「倫敦勝利遊行在民眾心中留下的印象不如戰爭紀念碑來得深刻，」《泰晤士報》寫道，「簡單、肅穆與美麗的設計，這座紀念碑獲得民眾普遍的認同，認為它適合憑弔那些做出重大犧牲的人士；遊行過後每天獻上的花朵顯示這座紀念碑有著激勵想像的力量。」

民眾蜂擁而至的支持如此強大，要求保留紀念碑的聲浪如此高昂，因此內閣在兩個星期之內就做出決定，將在原地以波特蘭石重建戰爭紀念碑。臨時紀念碑原本包括鮮花製成的桂冠花圈，以及絲製的旗幟，每一面都放了三幅。現在為了興建永久的紀念碑，勒琴斯希望將花圈與旗幟雕在石頭上，這樣可以淡化它們的民族主義色彩。他的

石雕花圈如願以償，但內閣堅持保留真實的旗幟。勒琴斯也做了幾個微小但重要的調整。垂直的表面呈現極微小的傾斜，而水平表面則呈現肉眼難以察覺的曲線。勒琴斯利用古希臘神廟在視覺上的精細效果來興建紀念碑，而這些微妙的改善使紀念碑看起來極為穩固且帶有人文主義的優雅。戰爭紀念碑只不過略高於三十五英尺，然而因為它坐落在重要街道的明顯位置，也因為它的雅致素淨，所以使人留下深刻的印象。與所有發人省思的紀念碑一樣，戰爭紀念碑留給憑弔者許多探尋意義的空間。紀念碑既不該灌輸，也不該說教。戰爭紀念碑也獲得一項核心的特質——不朽。紀念碑理應永遠存在下去，如果它們看起來彷彿是從遙遠的過去屹立至今，那麼會更有助於它傳之久遠。

林肯紀念堂

　　林肯紀念堂位於華府國家廣場西端，落成於一九二二年，也就是戰爭紀念碑完成的三年後，但這項計畫花了比戰爭紀念碑更久的時間醞釀。一九〇一年，參議院公園委員會開始重新計畫與擴大國家廣場，並且提議要在大軸線的西端興建一座林肯紀念堂，這座紀念堂要面向華盛頓紀念碑，兩者之間隔著長形的倒映池。公園委員會成員查爾斯‧麥金提議以巨大的露天柱廊支撐頂樓樓層，將蓋茲堡演說全文收藏在頂樓。林肯總統銅像站立在露台上，俯瞰噴泉與倒映池。「這個極其優雅的方案創造出幾個超凡入聖的階段，」史家科克‧薩維吉寫道，「身為凡人的林肯被提升到噴泉所象徵的歷史奮鬥之上，而他的演說則從所屬的歷史脈絡中抽離，並且被高舉到建築物頂部近乎神

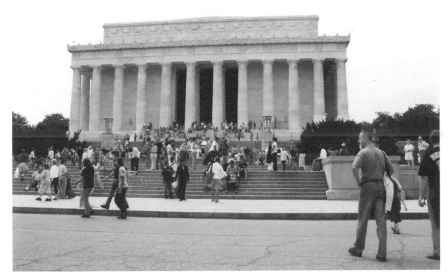

林肯紀念堂（培根設計，華府，1922 年）

聖的位置。居於紀念堂頂端的已不是林肯本人，而是林肯的名言，它才是真正永垂不朽的主角。」

　　許多國會議員反對這項計畫的高昂成本，它可能成為美國史上造價最貴的紀念堂，還有一些議員反對紀念堂的興建地點。麥金於一九〇九年去世，他的設計未能獲得實現。一九一二年，紀念堂終於在國會取得進展。亨利·培根是麥金的門生，約翰·羅素·波普是逐漸嶄露頭角的年輕建築師，兩人都受邀提交計畫書。波普的設計是露天的多立克柱式柱廊，這個巨大的柱廊會環繞著林肯總統的雕像；培根的獲勝設計則類似一座神廟。

　　雖然培根的林肯紀念堂經常被拿來與帕德嫩神廟相比，但紀念堂

其實有幾處與神廟迥然不同的特徵。希臘神廟的入口總是位於窄側，但培根把建築物轉了九十度，把入口置於長正面的中央。此外，他直接打穿屋牆做為入口——沒有門——藉此創造出無障礙的通道，顯示這是一座「**民主**」神廟，向所有民眾開放。培根也去除了斜屋頂與三角楣飾，這些都是希臘神廟的傳統特徵。林肯紀念堂有平坦的屋頂，或者說得更精確一點，它的上方是一個箱形頂樓——這是為了向麥金原本的設計致敬——裡面還隱藏著一面大型天窗。於是希臘模式被轉變了。

紀念堂內部分成三個房間。東西兩面牆刻著林肯最著名的兩篇戰時演說：蓋茲堡演說與第二次就職演說。中間的房間坐落著丹尼爾・切斯特・弗蘭奇巨大的總統大理石像。在石像後方與上方牆上刻著幾行字：**以此殿堂紀念亞伯拉罕・林肯，他為人民拯救了聯邦，他將永遠銘記在人民心中。***古希臘神廟通常會有一座祭拜用的神像；帕德嫩神廟供奉的是佩迪亞斯以象牙與黃金雕成的雅典娜女神像。乍看之下，一個民選總統的紀念堂採取這種模式有點奇怪，尤其林肯又是一個相當樸實無華的人物。弗蘭奇顯然了解這麼做有違常理，因此他的林肯石像顯露出憂鬱的面容，毫無威嚴的神采。總統是坐著而非站著，他的神情堅定，面露倦容，看不出勝利的喜悅。「雕刻家完美表現出林肯的溫和、力量與堅定，」培根寫道，「這些特質不僅顯露在他的臉上，也呈現在他緊抓巨大石椅扶手的雙手上。」

與勒琴斯一樣，培根也借鑑古希臘的做法營造出微妙的視覺效

*作者是培根的朋友，藝術評論家羅友・寇帝塞斯（Royal Cortissoz）。

果。「圓柱不是垂直的,而是略微往內朝建築物傾斜,四個角落的柱子傾斜的角度要比其他柱子來得大,」培根寫道,「柱頂楣構朝外的那一面也往內傾斜,但角度沒有底下的柱子那麼大。」與戰爭紀念碑不同的是,林肯紀念堂的敘事較為複雜——犧牲、苦難與民族救贖。列柱廊的三十六根柱子代表林肯去世時聯邦擁有的州數。這些州的名稱以及它們加入聯邦的年代全刻在水平飾帶上。第二條水平飾帶環繞著頂樓,上面刻著紀念館落成時存在的四十八個州名。外頭階梯旁巨大的葬禮三腳台架有十一英尺高,用一整塊大理石雕成,用來象徵林肯最終的犧牲。

林肯紀念堂並未獲得所有人的認可。許多評論者認為林肯紀念堂過於復古,而且覺得古代神廟是不適當且不屬於美國的象徵。「我們感受不到鮮明的美國歷史之美,只聞到死氣沉沉的考古氣味。」路易斯·孟福寫道。培根可能會回應說,世界第一個民主國家的建築適合做為林肯紀念堂的藍本,但事實上,培根是個堅定的古典主義者,不管是設計火車站或圖書館——或紀念館——他都會使用希臘羅馬的建築語言。他可能像勒琴斯一樣簡化了語言,也可能像麥金一樣設計出更原創的形式。另一方面,巨大的林肯沉思石像與兩篇演說同時陳列依然能感動人心,林肯紀念堂已經成為美國的民族象徵,代表著人類的奮鬥與解放。

蒂耶里堡

一九一八年夏天,第一次世界大戰的第四年,埃納—馬恩突出部

蒂耶里堡紀念碑（克雷設計，蒂耶里堡，法國，1937 年）

成為雙方激烈交戰的地點。七月，德軍針對法軍與剛抵達戰場完全沒有經驗的美國遠征軍八個師發動最後一次大攻勢，史稱第二次馬恩河戰役。德軍長驅直入，兵鋒直抵離巴黎只有五十四英里的蒂耶里堡。然而，協約國部隊成功抵擋德軍繼續前進，他們的反攻也將疲憊不堪的德國人擊退到原先攻擊發起點以外的區域，加快了戰爭結束。有一萬二千名美軍士兵傷亡。戰後，協約國各自設立自己的軍事公墓，但他們也在戰場上設立紀念碑。埃納—馬恩戰役的紀念碑就位在士兵們所稱的二○四高地，從這裡可以俯瞰蒂耶里堡與馬恩河。

　　戰爭紀念碑有兩種：有些是像倫敦的戰爭紀念碑，用來紀念在別處發生的事件；有些則像戰地紀念碑，用來標記戰爭實際的發生地。蒂耶里堡紀念碑的建築師保羅・克雷決定讓地點自己說話，因此他讓

紀念碑盡可能簡單：一座搭建了屋頂的雙重柱廊，高五十英尺，長約一百五十英尺，完全筆直，聳立在寬闊的台地上。有道路通往紀念碑的後方，道路的尾端有一片寬廣的半圓形鋪石地面。柱廊中央有兩座遠大於真人的女性雕像，她們面對著半圓形平台，分別代表美國與法國。其中一人握著劍，另一人拿著盾，兩人十指交纏。獻詞用英文與法文寫著：「**美國豎立這座紀念碑，紀念在世界大戰中美法兩國部隊在此所做的犧牲。此碑將永遠屹立於此，象徵美法兩軍友誼長存合作無間。**」在紀念碑的另一邊，一座露台往東瞭望著馬恩河谷地。鋪石地上浮現著一個羅盤，指引遊客戰爭發生的主要地點。在紀念碑的這一面，柱廊裝飾著一隻巨大的美國鷹，碑文寫著：「時光無法磨滅他們的光輝事蹟。」雕刻家阿弗雷阿逢斯‧波提歐與克雷合作了幾個計畫，與克雷一樣，他也曾在戰時服役於法軍部隊。*

　　蒂耶里堡紀念碑是在林肯紀念堂後過了十幾年才設計的，它顯示人們開始以不同的取徑來記念過去的重大事件。建築變得非常樸素而簡約。傳統的圓柱被巨大的方形柱子取代，柱子既無柱基又無柱頭，但刻有溝槽做為凹凸的紋飾。柱子的間隔如此緊密，看起來空隙所占的空間竟不比柱子寬多少；它的效果與其說是傳統柱廊，不如說更像是有縫隙的巨大石牆。無裝飾的楣樑，儘管上面刻著每個戰地的名稱，也只是柱子平坦表面的延伸。它的效果幾乎是功利性的；就連獻詞也使用當代的無襯線字體，而非古典的羅馬體。多立克式水平飾帶

* 克雷因為在軍中的英勇表現而獲頒英勇十字勳章（Croix de Guerre），他在一九二七年成為美國公民。

——棕櫚葉三槽版（象徵戰勝死亡）與橡樹葉排檔間飾（象徵長壽）
輪替交錯——是唯一的古典主義主題。水平飾帶上方是窄小往外伸出
的簷口，裝置著青銅製獎章形垂飾，上面不是一般常見的獅頭裝飾，
而是狼頭。簷口上方是低矮無裝飾的頂樓。根據克雷的說法，這座
紀念碑的風格「雖然受到希臘簡潔風格的啟發，卻不是一種復古的
調整，相反地，它遵循美國的後殖民時代傳統，並且以我們今日的
精神加以發展。」有趣的是，克雷之所以引進簡潔的風格完全是為
了滿足業主美國戰役紀念碑委員會（主席是潘興將軍）的要求，委
員會認為克雷最初的設計太宏偉。克雷接受對方的說法，之後他繼續
探索簡約古典主義建築風格，例如福爾傑圖書館與聯邦準備理事會
大樓。

今日，我們很難不帶偏見地去看待這座喚醒記憶的紀念碑。
一九三〇年代，希特勒的建築師保羅・楚斯特與阿爾伯特・史佩爾仿
效克雷的簡約古典主義，因此今日在許多人眼中，這種風格已成為納
粹的同義詞。這種想法完全是侮辱。相較於培根在林肯紀念堂做的刻
板詮釋，克雷的歷史隱喻手法顯然高明許多，而且賦予蒂耶里堡紀念
碑一種簡樸的現代性。從鎮上看去，山丘頂端巨大的柱廊宛如屹立不
搖的堡壘，或者又像一排士兵堅定地守住他們的陣地。

大拱門

聖路易斯的大拱門始於一九三〇年代，當時的城市振興者希望讓
鬧區再度繁榮。他們計畫把占地四十個街區的十九世紀商業建築物改

造成河濱公園，而這個想法一直延宕數十年未能實現。支持者相信，如果能將這項計畫與傑佛遜的國家紀念碑、西部擴張乃至於經濟大恐慌時期的創造就業計畫連結起來，一定能獲得聯邦的支持。他們的想法是對的。於是，在適當的時機下，羅斯福總統簽署了行政命令，同意興建紀念碑，並且指示國家公園管理局收購土地，將公共工程管理局（PWA）與公共事業促進局（WPA）近七百萬美元資金挹注在這項計畫上。那一年是一九三五年，但國會一如以往撥款緩慢。結果第二次世界大戰爆發，又等待了十二年，這個計畫才得以開始。

紀念碑的設計者透過全國競圖選出，而主持競圖的是喬治・豪。

大拱門（埃羅・沙里南聯合事務所設計，聖路易斯，1968 年）

「我被找來擔任專業顧問，主要是為了消除地方人士對競圖的影響，」他日後解釋說，「此外也可能想藉由我的力量來連結過去與現在。」當時現代主義已相當流行，但美國尚未出現重要的現代主義紀念碑，連建築界也懷疑有此可能。身為美國建築師學會首位現代主義會員，布雜學院畢業的喬治・豪因此成為令人眼睛一亮的選擇。他平衡了評審團中傳統主義者與現代主義者的力量，其中包括了費斯克・金波爾，他是費城美術館館長，最近才主持了傑佛遜紀念堂的競圖作業，以及路易斯・拉・波姆，一位地方上的古典主義者，此外還有理查・諾伊特拉與威廉・沃斯特，這兩位都是加州的現代主義者。競圖吸引超過一百七十件作品。喬治・豪的出席確保了許多年輕世代的現代主義者得以進入競圖，其中包括愛德華・史東、華勒斯・哈里森、查爾斯・伊默斯、路易斯・康、戈登・班夏夫特與山崎實，此外還有比較資深的建築師如華特・葛羅培與艾里埃爾・沙里南。然而，這些建築師都沒有進入最後五名的名單，不過這五個人當中也沒有古典主義者。

　　喬治・豪在第二階段的簡報中要求參賽者提出「引人注目的元素，希望從遠方就能從地貌中辨識出建築物，還要有值得向世人推薦的顯著結構，能成為美國的重要紀念碑。」進入決賽的建築師有人提出垂直的元素，例如塔式門樓，但只有埃羅・沙里南直接呼應具代表性的形式的要求，他提議興建一個巨大的不鏽鋼拱門。這種結合創新與傳統的做法贏得評審團中兩派人士的支持。無論如何，他的作品顯然是最好的。《建築論壇》覺得其他決賽者「有點令人失望」，而且認為「美國建築師在面對這種規模的計畫時出現了不安與動搖」。

沙里南高聳的拱門適合蓋在寬闊密西西比河旁的八十英畝土地上。雖然拱門的形狀有時被形容成是一條拋物線，但實際上是一條倒過來的拱懸鏈線，這種形式源自於從等高的兩個定點懸掛鏈子，然後將鏈子形成的拱形倒過來。拱懸鏈線極有效率，因為推力包含在曲線之中。這聽起來像是工程學的東西，但沙里南在攻讀建築之前學習的是雕刻，無論設計扶手椅或是建築物，他的取徑從來不是純技術性。他希望這個三角形斷面的拱門會隨著高度提升而收窄，形成頂端變小變輕的懸鏈線，拱門的高度——六百三十英尺——與跨距相同。

　　由於土地取得與資金籌措的延宕，大拱門直到一九六二年——也就是沙里南去世後一年——才動工，等到紀念碑完工時，離最初設計已過了二十年。然而，沙里南的雕刻形式依然鮮明如新，而且充分證明現代主義完全可以跟紀念建築搭配無間。大拱門充分展現出現代主義風格——絕對抽象，毫無象徵性裝飾，甚至完全沒有刻字——卻又讓人感到熟悉。凱旋拱門起源於羅馬時代，從文藝復興時代開始，大門與拱門就成為重要的城市象徵。雖然聖路易斯大拱門並不讓人列隊行進穿越，但沙里南曾不加修飾地說道，大拱門象徵著「通往西部、國家擴張與諸如此類的大門」。

越戰退伍軍人紀念碑

　　二〇〇七年，美國建築師學會為慶祝創會一百五十周年，進行了全國性民意調查，他們想知道民眾心目中最喜愛的美國建築物是哪些。前四個最受歡迎的建築物分別是帝國大廈、白宮、華盛頓國家座

堂與傑佛遜紀念堂。接下來的建築物同樣帶有復古色彩：金門大橋、國會山莊、林肯紀念堂、比爾特摩爾莊園與克萊斯勒大廈。

美國建築師學會的調查顯示，美國民眾明顯討厭現代設計——前五十名建築物沒有任何一棟得過普利茲克建築獎，前十名只有一棟是當代設計：越戰退伍軍人紀念碑。*設計師林瓔——二十一歲的耶魯大學建築系學生——擊敗將近一千五百名對手贏得全國競圖，這整個過程宛如傳奇故事。競圖的規定簡單扼要，只有四個要求：紀念碑必須發人深省；必須融入周遭環境；必須包含戰死者與戰時失蹤者的姓名；必須避免對戰爭做出政治陳述。

根據規定將有超過五萬八千個姓名刻在紀念碑上，這顯然需要很大的垂直表面。林瓔的構想之所以脫穎而出，在於她是在地下創造出這塊表面。

　　我想像拿著一把刀子，切入大地，剖開它，初始的暴力與傷痛終將隨時光癒合。綠草會再度生長，但最初的切割會在地面下維持一個完全平坦的表面，一個經過打磨如同鏡面的表面，就像晶洞經過切割，邊緣經過打磨的表面。紀念碑上的姓名將成為紀念碑，無須額外的裝飾。將士英靈與他們的姓名將受後人感念與牢記。

這個設計雖然簡單，卻有幾個講究的地方。兩道「切痕」呈 V

＊其他唯一一個排名居前的現代主義設計是沙里南的大拱門，排名第十四名。

字形，從 V 的一邊沿緩降步道走下去，最低點是 V 的尖端，深度是十英尺，然後再沿 V 的另一邊緩緩走上地面。V 字的兩臂分別指向華盛頓紀念碑與林肯紀念堂。雖然一般人提到越戰退伍軍人紀念碑時指的是一道牆，但林瓔的想法卻不是如此。她想像這面磨光的花崗石是一道薄薄的表面，反對將它加厚或讓它更具紀念性。另一個重要的細節是姓名的次序。林瓔是依照陣亡時間，而非字母順序排列。此外，姓名的排列不是單純地從左到右橫亙整個紀念碑，而是從 V 字的尖端開始，往東端延伸，然後從最西端接續開始。「陣亡的時間始於尖端，也終於尖端，時間軸繞了一圈回到原點，結束整個序列，」她解釋說，「我們緬懷時序的演進，這個設計不只是列出死者的姓名。」時序始於一九五九年，終於一九七五年，標誌著死亡的最後一年。此外還有兩小段碑文，只是為了說明紀念碑的主題。*

　　林瓔的設計是抽象的，但並非全無意義。磨光如鏡子般的花崗岩是黑色的──傳統表達哀戚的顏色。列出死者姓名也是傳統的做法；林瓔說她是受到約翰·卡瑞爾與湯瑪斯·黑斯廷斯一九〇一年耶魯紀念圓形大廳的啟發，這個大廳的牆上刻著所有在服役時陣亡的耶魯校友的姓名。就這個意義來說，越戰退伍軍人紀念碑其實就像一塊巨大的墓碑。往地下緩降的走道進一步凸顯紀念碑的葬禮色彩，因為地下

* 這兩段碑文如下：為紀念在越戰中服役的美國男女軍人。為國捐軀者與生死不明者的姓名依其陣亡與失蹤的時間排列，美國人民緬懷這群越南退伍軍人的勇氣、犧牲、忠於職守與對國家的貢獻。這座紀念碑由美國人民集資興建。一九八二年十一月十一日。

越戰紀念碑（林瓔設計，華府，1982 年）

世界是許多古代神話常見的概念。這種與過去的連結雖然細微，卻清楚明瞭。

　　從遠處看，林瓔的設計有點類似羅伯特・史密森的地景藝術。與所有優美的紀念碑一樣，越戰退伍軍人紀念碑可以當成藝術來欣賞，但它肯定是一座紀念碑，儘管相當不尋常。越戰退伍軍人紀念碑不紀念戰爭，畢竟美國輸了這場戰爭，它也不紀念服役的所有退伍軍人，儘管上面刻了他們的姓名。與倫敦戰爭紀念碑一樣，越戰退伍軍人紀念碑只緬懷死者，只不過在勒琴斯的作品裡死者是「榮耀的」，但在

越戰退伍軍人紀念碑上死者卻缺席了。與蒂耶里堡紀念碑不同，林瓔的設計幾乎完全沒有道德教化的意義。「這些人死了」，這就是林瓔的紀念碑要說的，其餘就留給我們去填補空白。因為越戰退伍軍人紀念碑的目的不是教導民眾過去；用科克・薩維吉的話來說，越戰退伍軍人紀念碑是「美國第一座用來『療傷止痛』的紀念碑」。林瓔自己也說這座紀念碑可以宣洩傷痛。「我記得在興建這道牆之前，有個退伍軍人問我，我認為人們對於這座紀念碑會有什麼反應，」林瓔回憶說，「我當時太害怕，實在不敢告訴他我內心的想法，因為我知道返國的退伍軍人看了一定會痛哭流涕。」

詹姆斯・史特林說過：「建築師回顧過去是為了展望未來。」回顧過去有不同的形式。在戰爭紀念碑的設計上，勒琴斯把歷史的影響視為理所當然，但他過人的天分使他能從舊形式中找出新的意義。培根對古代世界的尊敬更是溢於言表，雖然與戰爭紀念碑類似，但林肯紀念堂卻因為與過去的連結而讓意義更為豐富。克雷承認歷史的重要，不過他對於過去的興趣遠不如改變建築使其適合於現代世界。埃羅・沙里南與林瓔身為現代主義者，雖然詮釋極為抽象，但兩人都意識到過去的意義，這點可以從他們的紀念碑形式看出：大門、牆。

回顧過去對建築的好處在於它不僅與眼睛有關，也與記憶有關。戰爭紀念碑如果只是一塊波特蘭石，那麼在意義上將極為匱乏。如果林肯紀念堂只是一棟用高牆圍起來的建築物，那麼古代神廟與充滿人性的總統將無法形成動人的對比。從隨後出現的許多同樣以牆壁銘記姓名卻落入俗套的紀念碑可以看出，越戰退伍軍人紀念碑的力量不在

於抽象，而在於對過去的輕聲召喚。

　　我們可能在不同情感——懷舊、尊敬、讚揚——的激勵下回顧過去，另一方面，我們也可能只是想追索我們與祖先的關聯。不回顧過去，只是一味展望未來，有時會產生所謂的夢幻建築，然而昨日所展望的明日往往只是曇花一現。這是為什麼過時的科幻小說電影總是引發笑聲而非讚美，正如過時的夢幻建築——看起來像肥皂泡沫或石英的房子——很快就淪為荒誕不經之物，無法跟老朋友一樣獲得珍視與尊敬。

第 十 章

品味

品味是一種不帶利益考量的熱情。

伊迪絲・華頓在成為美國文藝圈貴婦之前就已經寫了《住宅裝潢》這本書。書中的主題是十六世紀到十八世紀的室內設計歷史，但華頓與她的共同作者建築師小歐格登・寇德曼目的其實是發起論戰而非單純的學術研究。他們抨擊當時維多利亞式住宅的雜亂無章，要求重新回到古典義大利與法國室內設計的建築原則。他們建議：「房間有兩種裝飾方式，一種是表面的裝飾，完全與結構無關，另一種是使建築特徵與房子成為有機的整體，使內外渾然一體。」華頓與寇德曼顯然支持後者，他們讚揚「建築的黃金時代」的室內裝潢，並且哀嘆今日他們所謂的「裝飾的鍍金時代」的過度與浮誇。華頓與寇德曼每年夏天都待在羅德島州的紐波特，這裡有一些最奢華的室內過度裝飾的例子，而且絕大多數是范德比爾特家族成員興建的豪宅。「真希望范德比爾特家族不要將文化糟蹋得這麼徹底，」華頓在給寇德曼的信上激動地說，「他們就像溫泉關的戰士堅守著壞品味的陣地，這個世界恐怕沒有任何力量能讓他們動搖。」

　　華頓與寇德曼承認「品味變幻莫測」，但他們相信室內裝潢的品味不像繪畫或音樂那樣因人而異。「建築以及與建築相關的事物就不同了，」他們寫道，「以建築來說，美取決於適當，而生活上實際的需要則是用來決定適當與否的最終試金石。」當然，他們不是機能主義者，但他們認為功能是建築──與裝飾──的基礎。「品味的本質是適當性，」華頓在《法式作風及其意義》中寫道，「把品味一詞帶有的拘謹與矯飾除去，你會發現品味表達了眼睛與心靈對稱、和諧與智慧的神祕需求。」華頓把自己宣揚的理念具體落實在她著名的──興建工作也在她的指導下進行──住宅「山峰」以及她與寇德曼裝潢

住宅「山峰」的客廳（麻州，雷諾克斯，1902 年）

的房間裡。曾在她家中小住的亨利・詹姆斯描述華頓的家是「坐落在
麻州群山之間的美麗法蘭西城堡，極富魅力，室內全是法國與義大利
家具，裝潢也不脫法式與義式風格」。

艾爾西・德・沃爾夫創造出上流社會室內設計師這個職業，她
在室內設計上受到華頓的觀念影響。德・沃爾夫與華頓兩人彼此認
識，但關係並不親密──華頓不認同德・沃爾夫浮誇的生活方式。
一九一三年，德・沃爾夫出版了《好品味住宅》，裡面收集了她在女
性雜誌發表的文章。這本裝潢手冊有許多切實可行的明智建議，例如
暖氣（壁爐比蒸汽熱來得舒適）、電力照明（要設在真正有需要的地
方）、櫥櫃的安排（不要浪費空間）以及為小公寓購置家具（避免大

型扶手椅）。不過，貫串全書的主題——如書名顯示的——仍是品味的重要。品味可以指引我們在各色各樣的裝潢方式中做出最後的決定，例如油漆的顏色、家具的風格或書桌最佳的擺放地點。

德·沃爾夫相信，品味跟禮貌一樣，都是經由學習而來。「我們如何培養品味？」她問道，「我們必須學習認識適當性、簡潔與比例，並且運用我們的知識來滿足我們的需求。」適當性——之前已經提過——不僅與美學有關，也跟便利與舒適有關。德·沃爾夫在室內設計上強調視覺更甚於風格上的一貫，她經常混合各種風格而且對於前衛藝術抱持開放的態度，她也在文章裡讚揚維也納建築師與設計師

格子餐廳（德·沃爾夫設計，紐約，殖民地俱樂部，1907 年）

約瑟夫·霍夫曼的黑白室內設計。更重要的是，她提倡簡潔——較少的家具、有限的顏色、較少的小擺設。她最終的目標是建立她所謂的現代住家。「不久，我們就能擁有簡單的房子，裡頭有通風的壁爐，設在適當位置的電燈，舒適而實用的家具，不會看到處處都有鍍金細瘦的桌腳。」她的觀念為包浩斯現代主義開了先河——假使包浩斯建築師可以接受印花棉布與格柵的話。

對形式的熱情

喬弗瑞·史考特的《人文主義建築》在《好品味住宅》出版一年後問世。這是本不同類型的書，但作者也有類似的鑑賞力——史考特曾經是寇德曼與華頓的祕書，而且與德·沃爾夫熟識。史考特為作品取的副標題是《品味史研究》，他認為建築師雖然受到功能、建材與工程學的影響，但他們的作品依然會反映他們的品味，而史考特把品味定義為「對建築形式的一種不帶利益考量的熱情」。約翰·夏默生提到哥德式建築師受尖拱吸引時也有相同的看法，差別只在於影響史考特思想的歷史時期是義大利文藝復興時期。

文藝復興建築顯然是一種品味的建築。文藝復興時期的人發展出某種建築風格，因為他們喜歡置身於某種形式之中。他們之所以偏愛這類形式，不是因為這些形式是透過機械而產生，也與它們使用的建材無關，有時甚至也與這類形

式要滿足的真正目的毫無關聯。他們只是單純地喜愛建築的
虛實光影所產生的整體感受，至於產生這種特定風格的其他
動機則無關宏旨。

　　有許多證據可以佐證史考特的主張。文藝復興建築師設計相同的
裝飾壁柱，但使用的建材可能是雕刻的石頭、塗上灰泥的磚塊或彩繪
的壁畫。此外在立圖與平圖中都強調對稱：如果空間的右邊需要一個
封閉的樓梯間，那麼左邊也應該有一個對應的封閉空間，儘管它圍起
來的部分是個無用的空衣櫥。如果依據對稱原則必須額外加個窗戶，
那麼就必須加上窗戶，完全不管有沒有功能需求；如果無法真的開個
窗戶，那麼就做個假窗戶。文藝復興的典型建築特徵是拱，在使用時
完全不考慮結構跨距，如果力道不足就加上鐵繫杆來補強。

　　史考特沒有解釋文藝復興的品味是怎麼來的——他是個評論者，
不是歷史學家，他寫作的主要目的是影響當時人們的想法。史考特
認為建築已經過度理智化，他不僅懷疑學院的古典主義，也對約翰·
羅斯金與浪漫主義運動持保留態度。他忽視當代的建築師，就連勒琴
斯他也未予著墨，而勒琴斯的古典主義風格應該是他會喜歡的類型。
史考特也不與現代主義理論家如阿道夫·魯斯與華特·葛羅培爭論。
或許長期居住在佛羅倫斯使史考特與當時的建築主流脫節——或者根
本毫無興趣。或者，也許史考特是有意為之，他避免討論現實議題，
因此使他的作品不受時代的限制，這部分說明了他的作品何以如此長
壽。

　　史考特不願另行建構新的美學理論。「我們覺得『美』的東西，

不是用邏輯可以證明出來的。」他寫道。史考特含糊不清的說法令人惱怒，唯一還算切實可行的建議是他推薦讀者應大量且親眼觀賞人文主義建築，如此便可培養出品味。他承認，對許多人來說，這聽起來相當不可靠與不合理；儘管如此，他還是聲明美學的首要性，並且要求以眼睛與心靈來回應建築物，而非使用理智。

保羅‧克雷對於最後一點完全贊同。他曾經形容建築教育的目標是「培養學生潛在的藝術感受——啟迪學生的品味，使其能看到形式之美」。克雷強調這個過程不應該是機械的。「為了真正深入人心與潛移默化，這個（緩慢的）過程必須經過幾個階段，如此才能讓人學會欣賞新的事物與鄙視其他事物，而這個過程必須是個人的，否則的話只會涉及理性，不僅無法觸及情感，也無法產生永久的影響。」

克雷可能想起他在布雜學院的歷程。學院分成幾個工作室，每個工作室有六十到七十名學生，包括了新生與高年級生，他們一起接受導師（patron）的指導，這些導師都由優秀的執業建築師擔任。當安德雷斯‧杜阿尼於一九七〇年代就讀布雜學院時，學院的課程已有很大的改變，但工作室制度依然存在。杜阿尼記得，由於導師只有在星期六早上才上課，因此絕大多數教學工作都由高年級學生負擔。老學院另一個殘存的特徵是「趕圖」（charrette）制度，指學生在進行設計作業最後製圖部分的密集工作時期，通常低年級學生會協助高年級學生。「在『趕圖』期間，高年級學生有時會請他們的助手去吃學校附近他們負擔得起的好餐廳，」杜阿尼寫道，「他們在那裡學會了品嘗起司與葡萄酒，以及身為美術學院校友應該穿著的華麗服飾與應符合的禮節……社會化不只是建築文化的媒介，」他強調，「社會化也

傳遞了禮節、格調與品味」。

　　絕大多數建築學院會把第一年課程的重心放在設計練習上面，其目標與其說是傳授特定實際知識，不如說是培養視覺與概念能力──也就是培養品味。包浩斯為了做到這點，特別設計了預備課程（vorkurs），由約翰尼斯・伊騰開始，之後則由拉斯洛・莫侯利納吉與約瑟夫・阿爾伯斯講授。學生透過一連串的練習來探討顏色、質地與圖樣，然後製作美術拼貼、活動雕塑與從事各種顏色和形式的研究。藝術史家莉亞・迪克曼表示：「這些做法顯示包浩斯首次嘗試為所有藝術實踐定義重要的視覺語言，而之後包浩斯仍不斷嘗試發展。」

　　包浩斯視覺語言的早期運用表現在華特・葛羅培於一九二三年為威瑪包浩斯設計的校長室。這個房間被構思成一座可以讓人走進去的構成主義雕塑。相同的幾何學影響了家具、地毯與壁掛的設計與布置。懸吊在房間中央的結構是個無罩的管狀燈具，雷納・班南表示，這個燈具在功能上的不適當，可以從辦公桌上的檯燈看出，但後者並非原始設計的一部分。檯燈跟家具、織物一樣，都是在學校工場製作的。雖然辦公室展現出藝術與工業的新結合，但辦公室的內容與設計帶有的手工性質顯然凸顯出藝術的重要。一名參觀者坐在葛羅培設計的扶手椅上，他的眼神必須麻煩地繞過文件盤，從桌子的一角才能直視校長說話。幾乎不能說這符合華頓的適當性。

　　我在麥基爾念書時，我們的預備課程稱為設計原理，老師是戈登・韋伯，他曾經在芝加哥設計學院受教於莫侯利納吉。每個星期會有一個下午，我們要繪製彩圖，用鐵絲搭建一個三維的活動模型，製

校長室

（葛羅培設計，威瑪，包浩斯學校，1923 年）

作「摸摸盒」。最後一個是紙箱，上面有個洞，大小足以讓人將手伸
進去，箱子裡放了各種有觸感的材料：毛皮、鋼絲絨、岩石、砂紙、
濕海綿。課堂的重頭戲是教授抽樣檢查，整個過程經常是驚呼連連。

　　相對於其他結構鋼與鋼筋混凝土的繁重課程來說，我們認為韋伯
帶點遊戲性質的課程相當輕鬆，因此大家都很渴望上這門課。但其實
設計原理有著相當嚴肅的目的。這門課有點類似軍事基本教練，課程
的目的是要「打破」我們的視覺偏見（對我們許多人來說是如此，因
為我們成長於郊區，這個背景影響了我們的視覺觀點）並且「建立」

一套新的審美價值。價值，不是規則。我們絕不會禁止設計傳統的斜屋頂或弓形窗，但我們直覺上會認為這些東西並非一般公認的現代主義語彙。然而，現代主義設計遭受挑戰。面對第一份工作室作業，我修改了我推崇的馬歇‧布魯爾的住宅作品，因而遭到嚴厲斥責；從此我了解到模仿是絕對禁止的。但另一方面，繪圖風格的模仿卻是容許的。柯比意最小的幾幅繪圖特別受歡迎，因為它們很容易複製。我學會如何繪製他的火柴人與細長的樹。我有個同學擁有一套金屬的柯比意字體模板，他的軍事風格字體可以把任何繪圖轉變成向大師致敬的作品。

六年的灌輸確實產生了效果。雖然我是在郊區的平房裡長大，這裡牆壁色彩相當平淡，但當我畢業時，我無法想像除了純白我還能給家中的牆壁刷上何種顏色。我絕不會在牆與牆之間的地面完全鋪滿地毯；彩色的小地毯還可以，但最好是不鋪地毯的木質地板。最後加上木頭與帆布構成的導演椅就可以完成整個室內設計。然而，品味唯一不變的一點就是品味總是會改變。幾年後，後現代主義開始流行，在參觀一間巴伐利亞式洛可可教堂後，我把我的臥房天花板改成藍天與朵朵白雲；牆壁則仍維持白色。十年後，牆壁也改變了，我在客房貼上條紋花色的壁紙，感覺自己就像一個背叛了柯比意根源的資產階級叛徒，內心有一股快感。在撰寫《金窩、銀窩、狗窩：家的設計史》時，我發現了艾爾西‧德‧沃爾夫，她引領我進入室內設計的領域，我的品味也開始拓展。我買了一把翼椅（靠頭椅），至今仍是我喜愛的閱讀地點。我對於瑞典畫家卡爾‧拉森著名的家特別著迷，於是我把自家餐廳的木頭天花板也漆成鈷藍色。十年後，我們用海綿沾漆粉

刷臥房牆壁，創造出充滿紋理的牆面。我們目前住的房子，它的牆壁與天花板都是相同的顏色，一種溫暖的淡黃白色，就像古老的羊皮紙，漆上面沾了沙粒，讓牆面看起來粗糙不平。我用海綿沾漆粉刷浴室——一種是赭色，另一種是粉紅色——除了掩飾原本用來掩蓋裂縫的灰泥，也因為這種磨損的表面讓我想起古老的義大利別墅。

回顧自己年輕時的品味，總會覺得好笑。那個穿著尼赫魯裝（編注：一種合身、高領的上裝，印度總理尼赫魯在公開場合經常穿這類衣服），留著長鬢角與薩帕塔八字鬍（編注：墨西哥革命領袖薩帕塔蓄的八字鬍，特徵是在嘴角處成彎曲狀）的年輕人是誰？經過一段時間，退流行的衣物會擺到衣櫃的最裡面，打扮的方式會改變，室內設計也一樣。但建築卻持續留存。老建築之所以具有吸引力，部分是因為它們見證了過去的我們，以及我們曾經相信的價值與品味。我們可以用讚揚、尊敬或敬畏的眼光看待過去。或者是困惑。當維多利亞時代的人不加分辨地逐層堆疊耀眼的裝飾品時，他們在想什麼？現代主義者真的認為「空中的街道」跟地面的街道一樣好嗎？一九六〇年代的粗獷主義建築師真的相信一般大眾能熱烈接受他們冰冷而沉悶的混凝土創作嗎？後現代主義者為什麼會使用淡而無味的粉蠟色彩？但品味就是這樣，沒什麼好解釋的。

建築品味

我相信伊騰一定會反對別人認為他教授的預備課程跟品味有關。

事實上，從史考特之後就很少有建築師認為關心品味具有正當性。現代建築之所以不重視品味是因為主流的信念認為思想性的理論才是設計的基礎，此外不難理解的是，建築界總是傾向於與花稍的時尚保持距離。理查·羅傑斯設計倫敦的勞埃德大廈時，他寫道：「品味是美學的敵人，無論它來自藝術或建築。品味是抽象的，充其量是優雅與時尚的，品味總是短暫的，因為它不是植根於哲學或甚至工藝，品味純粹只是感官的產物。因此，品味總是受到挑戰，也總是遭到取代，畢竟，誰能判斷誰的品味是最好的呢？你的，我的，還是別人的？」

羅傑斯與史考特和克雷不同，他對品味感到懷疑，確切的原因是他認為品味會受到感官影響。但是，品味真的能如此輕易否定嗎？舉例來說，建築師特別偏愛某種穿著，這是否反映了建築師的品味，而相同的視覺品味難道不會影響建築的設計？法蘭克·洛伊·萊特打著飄逸的領帶，披上瀟灑的斗篷，他甚至有些衣服還自己設計，他的衣物就跟他設計的建築物一樣深具原創性與戲劇性。我們可能預期密斯·凡德羅的穿著較為保守，但他的手工西服就跟他的建築物一樣經過細心謹慎的製作。放蕩不羈、行為招搖的柯比意也穿著剪裁合身的西裝，但通常會搭配時髦的蝶形領結。*建築的穿著是在莊重（我是個負責任的建築師）與創意（我也是個藝術家）之間求取平衡。有些建築師會藉由展示時髦配件如鮮艷的襪子、隨意穿戴的圍巾或不落俗

*柯比意與密斯在一九二〇年代有一張合照的照片。柯比意炫耀他的時髦短外套、蝶形領結與圓頂窄邊禮帽。密斯戴著霍姆堡氈帽，穿著寬大的雙排釦阿爾斯特大衣與護腳。

套的眼鏡來顯示自己的創意。最早在眼鏡上下工夫的是柯比意，他的視力極差（他有一隻眼睛看不見），圓形厚框眼鏡（之後菲利普·強森與貝聿銘都仿效他）成了他的註冊商標。

　　建築帶有視覺性，建築師理所當然應關注流行時尚。當我還是個年輕建築師時，我穿的是粗花呢外套，打的是手工編織的領帶——有著豐富的質地與大地的顏色。今日，年輕建築師喜歡穿得一身黑，看起來就像教士一樣——或許他們認為自己是在傳布好設計的福音，又或許這只是個切實可行的方式，用有限的預算表現出自己的風格。不是所有當代建築師都同意這種陰沉的服飾規定。理查·羅傑斯經常在拍照時穿著色彩鮮明的無領襯衫；在正式場合，他會穿上白襯衫。諾曼·福斯特的穿著就像創意領域裡的成功商業管理人士。就一個建築師來說，倫佐·皮雅諾的穿著很不尋常：他的服裝既不是黑色，也不是鮮艷的顏色，看起來也不時髦，而令人驚訝的是，他的穿著不是義式的，而是比較休閒的美式——套頭毛衣、斜紋棉褲、有領扣不打領帶的襯衫。他穿 Gap，而不是 Prada。

　　品味也許如羅傑斯所說的非常短暫，但羅傑斯自己的建築品味卻歷經數年仍維持一貫。Reliance Controls 電子工廠是羅傑斯與諾曼·福斯特在三十歲出頭一起設計的代表性計畫，它的員工餐廳使用的是伊姆斯椅子。四十五年後，羅傑斯在華府紐澤西大道三百號的一棟辦公大樓員工餐廳使用了類似的椅子。這項選擇透露出一些訊息。伊姆斯夫婦設計的伊姆斯 DSR 椅子是用鑄模生產的塑膠椅，椅腳是細長的金屬線。這種適合量產的椅子具體而微地表現出某種品味：創新、進步、不受歷史限制。雖然這種現代主義象徵出現在一九四八年，但

紐澤西大道三百號
（羅傑斯、斯德克、哈伯事務所設計，華府，2010 年）

至今仍在生產──而且很可能到了二〇四八年還依然存在，屆時最原初的版本很可能被正式認定為古董。

　　這座位於華府的辦公大樓也顯示羅傑斯一直偏好亮色系：中庭的柱子是鮮黃色，結構的桅柱是鮮綠色，至於伊姆斯椅子則是鮮紅色。這種對色彩的偏愛也反映在龐畢度中心上，中心外部是各種以顏色編碼的凌亂管線──藍色代表空調，綠色代表水管，黃色代表電路管線──以及紅色的電梯與電扶梯。

　　龐畢度中心是很不尋常的建築物，它以美學的完全形式出現。評

論者認為龐畢度中心已無新的事物值得探索，他們形容這座建築物是高科技的天鵝之歌。但在接下來的數十年間，羅傑斯以一連串引人注目的建築物（倫敦的勞埃德大廈、馬德里的巴拉哈斯機場、波爾多法院）證明事實並非如此。

羅傑斯癡迷的另一項事物是複雜而輕量的結構。紐澤西大道三百號的玻璃中庭屋頂搭蓋在桁架上，桁架往外延伸與外觀不尋常的桅柱連結。丹尼斯·奧斯汀是設計團隊的一員，他解釋說：

> 入口桅柱支撐住桁架的末端。這些桅柱實際上是九層樓高的獨立支柱，所以我們研究以桅柱叉架的形式來提供一定高度下的穩定性。桅柱是一根簡單的直徑六英寸的柱子，有著一連串的臂狀物，這些臂狀物可以提供中間長度的支撐（效果是六英寸的柱子到了中間長度時會讓人產生錯覺，以為直徑有五英尺）。這些桅柱為避免人們注意而漆成淺灰色；然而，當理查看到這些桅柱組裝起來時的美麗樣貌，他覺得應該改漆成鮮綠色——而我們也這麼做了。

羅傑斯在最後一刻決定改變桅柱的顏色，這聽起來有點善變，但他總是利用顏色來區別設計的主結構元素，他希望我們了解這些東西的功用。另一方面，他對亮色系如亮橙色、洋紅色、鉻藍色——絕不考慮柔和的淺色——的偏愛，也是一種品味的表現。羅傑斯對色彩的使用可說突破了傳統。紐澤西大道三百號的中庭大可漆成一種顏色，不是白色就是灰色，對於用來開設跨國法律事務所的高級辦公大樓來

說其實相當合適。但羅傑斯卻使用亮色系，破壞了企業建築固有的莊重與自負形象。

伊姆斯夫婦在聖塔莫妮卡的住宅與工作室對早期的羅傑斯有深刻的影響。他們的住宅建於一九四九年，使用工廠預製的建材如開腹鋼托樑、波狀鋼屋頂板與標準化的窗戶，住宅建造的方式相當巧妙，雖然具有工業的外觀，卻帶有隨興的趣味。外頭塗黑的鋼構架裝滿了玻璃與彩色鑲板。這間屋子的靈感顯然來自密斯，但這棟建築太休閒，凌亂中帶著舒適的家居色彩，這種充滿日常的氣氛實在不能稱為密斯風格。

諾曼・福斯特年輕時也造訪過伊姆斯夫婦的住宅，他與羅傑斯一樣對輕量結構很感興趣（而且在許多建案中也使用了伊姆斯椅子），不過他對色彩的品味顯然要比羅傑斯平淡許多。除了一些知名的例外，像幾棟早期建築物如韋萊大樓的主樓層使用鮮綠色橡膠地板，或雷諾配送中心的裸露結構全部漆成鮮黃色，福斯特其他建築物內部多半採用單色調。舉例來說，森斯伯里視覺藝術中心主要是灰色與銀色——學生自助餐廳使用的伊姆斯椅子也都是白色。香港匯豐總行大廈等於是素淨版（炭灰色）的龐畢度中心，同樣顯露建築物的結構骨架。不過，香港匯豐卻是福斯特「哥德式」結構的尾聲。與羅傑斯不同的是，往後數年，福斯特逐漸從戲劇性的工程轉變成無縫整合結構、皮層與機電設備。一開始的例子是桑斯伯里視覺藝術中心的增建物，這是原初建築物落成十年後做的設計。如果原初的桑斯伯里視覺中心可說是反映二十世紀初飛船機棚的工程美學，那麼新月狀的側廳則比較像是福斯特在當時曾經飛過的義大利滑翔機：精準、流線型與

森斯伯里視覺藝術中心，新月側廳
（福斯特聯合事務所設計，諾里奇，東安格里亞大學，1991 年）

造型優美。福斯特一直是極簡主義者，但今日他的極簡主義卻變得富麗，幾乎可說是豪華。

　　倫佐・皮雅諾也是羅傑斯的合作夥伴——在龐畢度中心這件案子上，然而當他自立門戶之後，可以看出他的品味也較為保守。皮雅諾最初的重要作品，位於休士頓的梅尼爾博物館，完全是單色系——鋼結構漆成白色，遮陽篷是白色混凝土，柏木牆板漆成灰色。在高科技設計中使用木頭，不僅出人意表，也賦予精心建造出來的建築物一種獨特的手工外觀。工藝與科技的結合成了皮雅諾的註冊商標，而之後的建築物結合了伊羅科木、赤陶鑲板、層壓木材與織物。就我所

知，紐約時報大廈是極少數大廳完全採用木質（白橡木）地板而非花崗岩或大理石的辦公大樓。這種做法，加上在牆上使用瑪莫里諾（marmorino，手工敷設的威尼斯灰泥），使商業環境更具人性。瑪莫里諾是溫暖的金盞花色。皮雅諾偶爾會使用亮色調，不過與羅傑斯不同的是，皮雅諾不是很善於運用色彩，因此他選擇的顏色有時會讓人感到不自然。洛杉磯郡立美術館新側廳的鮮紅色鋼構看起來很做作。中央聖翟爾斯赤陶皮層的刺眼色彩，讓《獨立報》的傑・梅里克忍不住問道：「這棟色彩凌亂刺眼的建築真的是這位七十二歲設計師的作品嗎？他過去設計的博物館可是大師級的，表現出現代主義的優雅與莊重。」

羅傑斯、福斯特與皮雅諾這三個人，用史考特的話來說，就是共

紐約時報大樓（倫佐・皮雅諾建築設計工作室，紐約，2007）

同分享了「對某種形式的熱情」，特別是現代工程結構下的形式，如飛機庫、鑽油平台、工廠廠房與輸電塔。雖然這三位建築師各以不同的方式來詮釋這份熱情，但他們的作品卻貫串著一個共通的主題。蓋瑞、赫爾佐格、德‧梅隆與努維爾這些建築師設計出深具個人特色的作品，其不尋常的形式吸引了眾人的目光，但羅傑斯、福斯特與皮雅諾卻重新定義了建築物的整個範疇：機場航站大樓、辦公大樓、城市建築物、博物館。他們針對科技創新與結構改良所做的特殊結合，我敢說，這種做法捕捉到了時代精神。或者我們也許可以直接分享他們的品味。

建築師的房子

　　一九七一年，還是研究生的我參觀了馬歇‧布魯爾位於康乃狄克州紐坎南的住宅，這是他在二十年前設計的房子。我們與這位傑出的建築師共進午餐，大家圍坐在方形、上面覆以花崗岩的餐桌前。椅子是他的經典瑟絲卡無扶手椅，由鍍鉻鋼管、木頭與藤構成，這是他在包浩斯擔任家具老師時設計的。布洛伊爾的現代主義品味可以從巨大的玻璃板窗戶、白色磚造壁爐與簡約的室內設計看出，但除此之外，他的房子還出人意料地帶有一種田園風味：粗石砌成的牆壁、粗糙的鋪石地板與大片柏木板鋪成的天花板。菲利普‧強森稱布洛伊爾是「農民矯飾主義者」，洵然不虛。

　　建築師親自設計自宅是一個相當悠久的傳統：萊特位於春綠村不

斷延伸的住宅群、阿爾托位於穆拉查洛島的夏日住宅、摩爾位於歐林達的小穀倉，當然，還有強森的玻璃屋。建築師的選擇一般會受到計畫內容的限制：計畫的要求、預算的範圍、法律的規定，更重要的是業主的好惡。但如果是自己的房子，那麼建築師的品味就算不能夠完全自由發揮，至少限制會少上許多。建築師自己的房子即使不是自我意識下的設計陳述——如強森那樣，在建築上也勢必具有一定的啟發性。

科爾波別墅

　　馬克・艾波頓不是現代主義者，也不是矯飾主義者。他在耶魯大學攻讀建築時是查爾斯・摩爾的弟子，之後則為法蘭克・蓋瑞工作。當他自立門戶時，他發現摩爾的後現代主義與蓋瑞的現代主義都無法滿足他。「我想到我最讚賞的南加州建築，其中絕大部分都是由二十世紀初受過古典主義訓練的建築師興建的，」艾波頓對訪談者說道，「我最欣賞的是這些建築師似乎非常靈活，他們善於融合各種風格，不會將個人的特色強加在他們的建築物上。他們的做法吸引了我，再加上身為年輕建築師，我一開始從事的是修復與改建老建築物的工作，這些都讓我走上不同的方向。」不同的方向包括探索南加州許多地區性的住宅風格：西班牙殖民復興風格、英國美術工藝運動與地中海風格。

　　艾波頓在加州蒙特斯托為自己與妻子喬安娜・克恩斯興建的住宅名叫科爾波別墅。這個名稱一方面是為了向在此地逗留的烏鴉致意，

科爾波別墅（艾波頓聯合事務所設計，加州蒙特斯托，2002 年）

另一方面則是帶點挖苦地暗指柯比意。這棟房子的形式是簡單的方盒子。屋頂與屋脊以黏土燒製的瓦片加以覆蓋，以灰泥塗抹的牆壁呈奶油色，表面些微的不平整，角落則顯得較為柔和平滑。房子正面——或多或少維持對稱，每隔一段距離就設置大小不一的木造豎鉸鏈窗——唯一能看出一點建築師巧思的是未做任何裝飾的石造門邊，與往外延伸的簷口。房子前鋪滿礫石的庭院，將一棵巨大的加州橡樹圍在中間。

　　房子內部同樣少有裝飾。部分地板是用法國的粗石灰岩鋪設，其餘地板則使用回收的橡木板，客廳天花板的橫樑是回收的手工砍劈

的木材。平面配置也相當簡單。樓梯間把低樓層一分為二，客廳在一邊，寬敞的廚房與飯廳在另一邊。客廳的木頭鑲板井然有序，但並不引人注目，木造窗戶區隔了光線。用餐區朝外開放，與戶外鋪滿礫石的中庭相接，中庭上方搭蓋了鐵製藤架可供遮蔭之用。「花草蔓生的園圃最終會像地中海的鄉村別墅一樣到處開花結果。」艾波頓說道。總而言之，這棟建築物看起來像是最近才整修過的托斯卡納農舍，或者像是由有經驗但無師自通的托斯卡納泥水匠設計建造的房子。

「我受到聖塔芭芭拉地中海復興風格的啟發，」艾波頓解釋說，他的祖父母興建了弗洛瑞斯塔爾，這個鄰近的地產是由喬治·華盛頓·史密斯設計的。「但我不想再蓋另一棟西班牙殖民風格的屋子，而且喬安娜喜歡托斯卡納與普羅旺斯風格的農舍。」艾波頓的房子看

科爾波別墅的客廳

起來相當傳統，原因不在於風格，而在於艾波頓個人的品味。他顯然特別欣賞古老但血統並不純正的建築物。「我之所以喜愛風土建築，原因在於風土建築簡化了古典主義的傳統。」他說道。在此同時，艾波頓認為沒有必要提出具自我意識的建築陳述。「我設計屋子的時候，總會讓屋子變得更簡單。舉例來說，我們不裝設遮陽板。毛面玻璃與細部裝飾也很少。」艾波頓補充說。

艾波頓的建築看起來並不費工，但從禁欲的現代主義標準來看，他的住宅顯然又過於豪華。他的室內設計簡單，但並不樸素；客廳的家具寬大舒適，看起來不像「設計過」的──他沒有添購伊姆斯椅子。與現代主義格格不入的還在於凌亂的擺設所形成的愜意感受，這裡說的凌亂不僅僅是字面上──壁爐架上擺滿了物品──同時也是視覺上；整個室內空間充斥著圖案、色彩與紋理。這樣的房間，想必艾爾西‧德‧沃爾夫也會嘉許。

倉庫

麥可‧葛瑞夫同樣也從地中海風格獲取靈感。要走到葛瑞夫的家門前，你必須從低垂著紫藤的棚架下方走過，來到露天的前廳，滿水的石槽傳來潺潺的噴泉聲，讓整個空間充滿生機。這座石槽是十九世紀的羅馬石棺複製品。這棟粉紅色的灰泥建築藏身於紐澤西州普林斯頓鬧區之中。原本的兩層樓建築物建於一九二〇年代，一開始是做為倉庫之用，讓學生在暑假期間能將自己的物品存放於此。葛瑞夫買下這棟破舊的建築物，經過幾十年的時間，將它改造成格局紊亂、高度

葛瑞夫宅（麥可・葛瑞夫聯合事務所設計，紐澤西州普林斯頓，1970年至今）

個人化的住宅，並且命名為「倉庫」。

雖然分區規定使葛瑞夫無法對原本的 L 形平面進行增建或改變，但他審慎地加進新的開口與造景元素——藤架、矩形草坪、鋪滿礫石的庭院——使原本實用性的建築物出現變化。兩個五英尺高的赤陶橄欖油甕立於庭院邊緣。葛瑞夫似乎滿腦子都想著義大利，特別是羅馬，葛瑞夫在羅馬的首次經驗就是榮獲羅馬建築獎。「我從羅馬獲得的不盡然是古典主義或巴洛克，或甚至至今仍留存在羅馬的中世紀建築，」葛瑞夫曾對某個訪談者如此表示，「羅馬之所以充滿榮耀，在於它總是以如此變化多端與雄偉莊嚴的方式歷經這些時代，從而展現出各個時代的風格。」從葛瑞夫的住宅也可看出這種變化多端的特色，它結合了高度簡化的古典主義、受立體主義啟發的形式以及葛瑞

夫特有的如畫家般掌握柔和色彩的能力。葛瑞夫的設計有時看起來危險得像是設計本身的卡通版本；但這裡的例子不是如此。這裡沒有玩笑話或視覺上的雙關語，也沒有建築上的文字遊戲；只有平靜、秩序與美。

　　葛瑞夫宅的室內設計在處理空間與光線的方式上讓人想起約翰‧索恩與十九世紀的新古典主義。這種印象又因為畢德麥雅家具與葛瑞夫收藏的十九世紀壯遊紀念品而更進一步凸顯，這些紀念品包括製圖工具、灶神廟的墨水罐與其他建築的珍品古董。繪畫（有些是真

葛瑞夫宅的客廳

品，有些是葛瑞夫自己的仿作）、家具（有些已相當陳舊，有些是葛瑞夫自己設計的）、擺設與室內設計，共同構成統一的風格。這是自二十世紀初偉大的維也納設計家約瑟夫‧霍夫曼以來——葛瑞夫相當崇拜此人——首次有現代建築師精心安排出如此一件總體藝術作品（Gesamtkunstwerk）。

波林宅

彼得‧波林在賓州斯克蘭頓附近的威佛利小鎮為自己與妻子莎莉興建住宅，他的住家不像葛瑞夫宅那樣收藏許多壯遊紀念品，而是只有在臥房掛了一幅古納‧阿斯普朗畫的素描，他畫的是哥特堡的卡爾‧約翰小學。「我讚賞阿斯普朗，特別是席古爾德‧勒維倫茨，他們看穿而且躲開了現代主義的陷阱。」波林說道。波林的房子外表覆蓋著不起眼的灰色牆板與白色飾條，乍看之下相當平常。房子的中間部分是十九世紀的山牆屋頂結構，為了擴大，又在旁邊增建幾個側廳。再仔細觀察，可以隱約看出建築師的現代主義品味。傳統的建造細部被簡化與細緻化，凸窗比預期來的大，牆壁也古怪地與屋頂窗交疊在一起，獨立而高聳的白色磚造煙囪讓人想起路易斯‧康——或馬歇‧布魯爾。進門的次序看似未刻意安排，其實是經過精心設計：從圍牆內的停車場不知不覺穿過藤架，在主屋與附屬建築物之間露出了一塊空隙，剛好可以看見一片草地。整棟屋子與四周景致相映成趣。客房的懸臂露天平台往外延伸到池塘上方，提供了深具禪意的景觀。具有禪意的還有草地上的一座簡單的泳池，旁邊還有一間類似穀倉的

波林宅（波林·賽文斯基·傑克森事務所設計，賓州威佛利，2001 年）

　　小木屋供人更換泳衣。波林把這一小群建築物形容成「一個寧靜、舒適的地方，讓他回想起童年時期外觀自然純樸的房舍，以及由圍牆、森林、原野與流水所構成的北方景色。」

　　波林形容自己是「軟現代主義者」，或許因為他的祖先來自瑞典的關係，他認為自己對於設計向來抱持著重視實用、不喜爭論與不多愁善感的斯堪地那維亞態度。正所謂實事求是。在他的房子裡，有一段水泥磚牆是早先增建的一部分，他直接上漆加以覆蓋；十九世紀木造結構的碎片暴露在出乎意料的地方；壁爐加高的石造爐床以小型工字鋼支撐。可以在裡面用餐的廚房，與客廳隨意結合起來，而餐廳則

擴大成原來的兩倍，做為工作空間，它所在的地點類似門廊，上方有著緊密間隔且暴露的屋頂托樑，還有一整片從地面到天花板的鑲嵌玻璃。波林跟艾波頓、葛瑞夫一樣，為了某種目的而操縱比例，不過他的目的與他們不同，他這麼做不是把比例當成古典主義的建築語言，而是讓人對室內空間產生不同的感受。

從門廊望去，眼前是一片樺樹林。屋裡的每一扇窗各自框限出特定的景觀。需要設備零件時──燈具、門把、抽籤把手──這些物品都擺在明顯的位置，但並不引人注目。牆壁與天花板全漆成白色，到處都是天然建材：回收的大王松木地板、打磨過的大理石廚房流理

波林宅的客廳

台、西波爾麻地毯與一九二〇年代經典的索內特曲木藤餐椅——這些東西長期以來一直是建築師喜愛的物件。家具融合了現代主義的各個流派：單調的沙發搭配色彩鮮艷的約瑟夫·法蘭克靠枕、阿爾托凳子、蝴蝶椅、一把伊姆斯搖椅。波林低調的住家建築風格顯然與他為蘋果設計的戲劇性玻璃立方體不同，但兩者都同樣受到簡約的品味影響：理智、略帶點禁欲、要求嚴苛，重視實際施工而不強調理論空想。

蓋瑞宅

蓋瑞夫婦的家同樣也從老宅改建，這是一棟一九二〇年代的複折式屋頂小屋，位於聖塔莫妮卡的一處轉角地段。「我看著太太為我們挑選的老房子，心想這還真像小情人會住的克難住所，」蓋瑞回憶說，「我們必須**改建**，我沒辦法住在這種地方。」蓋瑞於是著手整修，好讓這間屋子更符合他的品味。

> 由於手上的資金不多，所以我打算在舊房子的周圍蓋新房子，並且讓新舊之間維持一種緊張感，也就是讓新舊涇渭分明，讓舊房子原封不動地位於新房子裡面，不管從外面看還是從裡面看都是如此。這是我的基本目標。

從外面看，這間房子給人的印象就像個建築工地：波浪狀金屬板圍成的牆壁歪七扭八，如同建築工地的圍籬，未粉刷的夾板則類似臨

時隔板，而最著名的是——因為蓋瑞是個愛表現的人——用鐵絲網將一部分粉紅小屋包圍起來。原本的老宅並非完全「原封不動」。許多牆壁與天花板的木條與灰泥都被拆除，露出裡頭的木柱與木椽；其餘地方的灰泥則用夾板加以取代。

　　一九九〇年代進行整修之後，內部有些粗糙的邊緣不見了——暴露的托樑被木條天花板覆蓋起來，一部分夾板牆塗上灰泥，以輾軋方式鋪設的廚房瀝青地板也改成瀝青磚，飯廳的導演椅換成蓋瑞設計的曲木椅。然而，這依然是間具有波希米亞風味的住宅。書籍到處可

蓋瑞宅
（法蘭克‧蓋瑞聯合事務所設計，加州聖塔莫妮卡，1977-78 年，1991-94 年）

蓋瑞宅的餐廳與廚房

見；現代藝術也是，不是掛在牆上就是靠著牆堆疊起來。

　　蓋瑞使用低成本建材不只是因為預算有限。與福斯特及羅傑斯一樣，蓋瑞也偏愛某些現代形式，但都是屬於日常生活形式而非先進科技形式。「這對我來說顯而易見，我認為大家都應該使用鐵絲網，因為這種材料太普遍了。」蓋瑞曾這麼說道。這句話有點不太誠實，因為對絕大多數人來說，這絕非顯而易見的事。蓋瑞有著強烈的反傳統傾向，以雕刻般的手法來運用鐵絲網其實是經過考慮後對主流品味所表現的輕蔑，例如在屋子外頭使用未加工的夾板，或者以未粉刷過

的光滑鍍鋅金屬鑲板充當前門，看起來就像倉庫逃生出口一樣平凡無奇。

　　一九七〇年代晚期，當蓋瑞正在設計他的房子時，其他建築師在做什麼呢？詹姆斯‧史特林與麥可‧威爾福才剛以歷史拼貼的方式贏得斯圖加特國立美術館增建標案，皮雅諾與羅傑斯則是在龐畢度中心大力展示科技，貝聿銘的國家藝廊東廂則證明了主流現代主義仍具有生命。蓋瑞宅與上述這些人的建築關切完全沒有交集，它既未訴諸歷史，也沒有新奇的硬體設備，更沒有高雅的細部裝飾。蓋瑞樂於揚棄傳統的建築整修方式，蓋瑞宅不僅成為蓋瑞建築事業的里程碑，也成為當代建築品味的發展象徵。＊

　　「每個時代都會從建材中找到自己特有的表現方式，要看出這些建材令人愉快還是令人討厭，我們必須仰賴品味。」英國設計評論家史帝芬‧貝利寫道。換言之，品味與選擇有關，與我們「不」喜歡什麼以及喜歡什麼有關。艾波頓喜歡義大利農舍不太嚴謹的古典主義風格，並且將其改建成適合現代生活的住宅；葛瑞夫面對同樣不嚴謹的古典主義風格時，他採取較具個人化的方式來進行詮釋；波林喜愛位於威佛利的老宅，而且接受了它的限制；蓋瑞不喜歡他的粉紅色小屋，於是做了大規模的改建。低調的艾波頓不喜歡出鋒頭，蓋瑞與葛瑞夫不喜歡融入，波林則是介於兩者之間。

　　這四位建築師的家——以及品味——反映出當代建築表現的廣

＊ 二〇一二年，美國建築師學會把二十五年獎頒給蓋瑞宅。

度。低調的科爾波別墅提醒我們古典主義依然存在於這個地方。經過數百年的復興，以及復興的復興之後，會有這番景象並不令人意外。只要建築師——以及他們的委託人——受到歷史悠久的傳統吸引，古典主義就會持續下去，即使它是用來設計改善托斯卡納的農舍。古典主義是不斷累積的傳統，它只會隨著時間流逝而更加豐富，並且提供建築師大量的例子——雄偉、穩重、精巧、簡潔。當代古典主義者可以援引約翰·羅素·波普與埃德溫·勒琴斯，還有安德烈亞·帕拉底歐——或者是托斯卡納農村地區的風土建築。

沒有人會把倉庫與托斯卡納的農舍混為一談，因為建築師的手法太明顯了。葛瑞夫不做裝飾，他的建築物從對稱與軸線安排來看是古典的，但從簡潔無裝飾來看卻又是現代的。在此同時，葛瑞夫如畫家般對色彩的品味破壞了建築物的樸拙。這種對古典主義的個人詮釋是悠久傳統的一部分，不僅過去約翰·索恩與保羅·克雷的作品是如此，今日已經過世的阿多·羅西與萊昂·克里爾的作品也是如此。

法蘭克·蓋瑞是個反傳統者，他總是不斷試探自己的極限。但與一九二三年柯比意倡導革命、推翻舊規矩不同，蓋瑞的探索只局限於個人，他並未對既有的典型提出挑戰。蓋瑞並不前衛，他並非開展未來的人物，他的願景是古怪而個人的。當蓋瑞十七歲住在多倫多時，他聽到阿爾瓦爾·阿爾托的演講，數年後，他決定到這名芬蘭人位於赫爾辛基的辦公室朝聖。「當時他剛好外出，而我獲准坐在他的椅子上。」蓋瑞跟阿爾托一樣是非常強調直覺的現代主義者。「如果我對某個設計想太多，我往往會放棄那個設計。」蓋瑞說道。

彼得·波林不僅往前看，**也**往後看。波林與絕大多數古典主義者

不同的地方在於，他接受現代主義的革命，但他不願全盤遵守現代主義的規則——「陷阱」，他這麼稱呼它們。波林不擁抱過去，但有時會回頭投以友善的目光。他不願把建築當成個人表現的媒介，而寧可將自己的設計奠基在基地、建材與建造方式的限制上。我不希望我的描述讓人覺得波林是個缺乏自信的人。波林在威佛利的地產前方圍著一道牆，那是我所見過最筆直、精確以及乾砌得最完美的一道石牆。它充分證明波林的住宅就像蓋瑞位於聖塔莫妮卡某個寧靜街角的非傳統房屋正面一樣充滿獨特的色彩。

不斷改變的品味

一九七二年，羅伯特・范裘利、丹尼絲・史考特・布朗與史帝芬・伊茲諾爾出版了《向拉斯維加斯學習》這本充滿論戰性質的作品，書中主張建築師應該盡可能與美國的主流品味一致。他們表示：「廣告看板幾乎可以說是正確無誤。」他們認為，儘管令人不敢相信，但普普藝術的品味似乎朝著融合粗俗與精緻的文化目標邁進。幾年前，VIA（賓州大學的一個學生刊物）的編輯在訪談麥可・葛瑞夫時提到范裘利的書。他們想知道：為什麼葛瑞夫的正式建築語彙與一般美國人的品味如此不同（他們把這一點稱為偏離）？葛瑞夫當時才剛從柯比意的現代主義轉變成較強調形象的古典主義，他給了一個有趣的答案：

我想藉著討論流行文化這個議題來回答這個問題。對我來說，流行文化是透過瞬息萬變的性質而獲得力量。或許，我們之所以覺得流行文化有趣，是因為流行文化經常是短暫的，是時尚或潮流的一部分，或許還具有商業導向的基礎。流行文化必定會改變，或者是被其他潮流與時尚所取代。流行文化為了滿足商業導向必須做出改變。流行文化可能今天存在，明天就消失無蹤，然而這正是流行文化的力量所在。流行文化的象徵其實是變幻無常的。想把流行文化的元素一一羅列出來，等於是讓流行文化變成一灘死水，這與流行文化變化多端的本質相左。

　　葛瑞夫在建築與流行品味之間做出明確的區別，不過這不是伊迪絲·華頓所說的品味好壞的區別。葛瑞夫所區別的是短暫的流行文化，以及含蓄一點來說，建築長期存續的價值。

　　然而，無論是建築師還是他的訪談者都想像不到居然是葛瑞夫而不是范裘利獲得流行文化的青睞。幾年後，在《紐約時報雜誌》的一篇專文中，《紐約時報》建築評論人保羅·高伯格稱葛瑞夫是「當紅的建築師」。高伯格並未提到「**品味**」一詞，但他明確表示，他文中的主人翁與美國民眾緊密地結合在一起。「葛瑞夫突然間成為家喻戶曉的人物，與他同世代的建築師沒有人獲得如此響亮的名聲，」高伯格寫道，「我們正處於一個時刻，我們已逐漸揚棄現代主義的光滑樸素，這種風格唯一的用處就是象徵公司企業的毫無個性。我們希望建築能做為一種象徵，能代表文化價值與城市的宏偉，但我們一直對於

現代主義明顯的對立面感到很不舒服，那就是只是依樣畫葫蘆地重新利用歷史風格。如果我們需要英雄，那麼我們希望他能為我們帶來我們從沒見過的事物。」

葛瑞夫成了這樣的英雄。他被委託設計公共圖書館、博物館、辦公大樓與市民中心，他實際上也是迪士尼公司內部的建築師。當華盛頓紀念碑進行整修時，葛瑞夫設計了特別的鷹架，利用夜間照明使鷹架本身也成為觀光景點。他還製作了非常熱銷能發出哨音的燒水壺。針對大眾市場，他不設計高級餐具與水晶飾品，而是製作日常用品如廚房用的掃帚與畚箕。范裘利希望建築師能完全接受流行文化，葛瑞夫沒有這麼做，反倒是流行文化接受了葛瑞夫。

到了一九九〇年代晚期，畢爾包古根漢博物館捕捉了大眾的想像，法蘭克・蓋瑞成為新的當紅建築師；此外，高伯格的分析也反轉了。從諾曼・福斯特在倫敦興建的瑞士再保險公司大樓的形狀──綽號叫小黃瓜，雖然是企業建築，卻不是毫無個性──可以看出「現代主義的光滑樸素」又大張旗鼓地起死回生。此外，足跡遍布全球的倫佐・皮雅諾設計的許多博物館，其光滑樸素也成為新博物館的規範。當理查・麥爾在紐約掀起全玻璃住宅大樓的浪潮時，有些評論家宣布現代主義是這場住宅風格大戰的贏家。之後，羅伯特・史登的中央公園西路十五號成為紐約史上最成功的住宅不動產計畫，證明「依樣畫葫蘆地重新利用歷史風格」的時代尚未結束。幾年後，蓋瑞以紐約市最高──以及抽象地說，最曲線玲瓏──的住宅大樓再次確認自己的地位。

流行品味的轉變迫使葛瑞夫離開了舞台中央。然而，跟理查・羅

傑斯一樣，葛瑞夫依然堅持他的個人願景，而這是最重要的一課：大眾的品味會改變，但建築師必須保持堅定。事實上，正是這種深刻的個人信念——而非風格、技術或品味——才能考驗出最好的建築。路易斯・康從未迎合流俗，他總是依照自己信念從事建築。不妥協的保羅・魯道夫遵循他的建築繆斯女神，即使她已不受歡迎。不在乎批評的密斯・凡德羅宣稱：「好比有趣更為重要。」

　　優秀的建築師有許多種。建築不是宗教，儘管其中確實存在著好與壞、實用與不實用、美麗與醜陋，但建築並無對錯可言。話雖如此，我們還是很難逃避品味——「令我們愉快或討厭的事物」，所以十九世紀才會出現哥德式與古典主義的辯論，二十世紀初有古典主義與現代主義的爭議，以及今日現代主義與傳統的齟齬。建築不是科學，找不到最終的確證，這或許可以解釋這些爭執何以如此猛烈、如此激昂。

　　「每一座值得駐足欣賞的建築，就像所有藝術品一樣，都有自身的標準，」史汀・拉斯穆生評論說，「如果我們抱持吹毛求疵的態度，自以為無所不知，那麼建築就會自我封閉，我們將無法探尋它的意義。」拉斯穆生是在五十多年前做了這樣的評論，處於今日這個多元文化與全球化的世界裡，面對著各色各樣的品味，這句話顯得格外真切。我們不僅要接受多樣化，而且必須追求多樣化——無論是小說、音樂、電影還是飲食，建築當然也不例外。我們樂見辦公大樓的企業極簡主義、音樂廳的表現主義，以及住家的傳統風格。或者，我們也希望看到住家出現極簡主義、音樂廳呈現傳統風格，而辦公大樓展現出表現主義——一切取決於你的選擇。

雖然我很難接受功能不佳或與環境格格不入或建造方式拙劣的建築物，這不表示我無法欣賞各種設計取向。我所謂的概念工具組可以協助我們了解這些取向。媒體總是專注於新穎與出人意表的事物，但我們必須了解，建築的創新絕非空穴來風，無論它是一廂情願，還是對既有慣例的質疑，也無論它是經過一番思考，還是墨守成規。建築師必須在歷史與風格、細部與結構、平面與環境之間選擇自己的立場。而如我所言，這些立場可能各色各樣。而選擇立場不一定總能順利成功；這個世界向來不乏毫無內容的實驗與平庸的再創造。儘管如此，建築的多樣化是件好事。建築師必須擁有堅定的信念才能從事創作，但身為建築的使用者，我們應該開放心胸——與睜大我們的眼睛——欣賞周遭世界的豐富多彩，並且讓建築物暢所欲言。

建築專有名詞

　　這裡收錄的許多詞彙都與古典主義有關，古典主義在漫長的歷史中累積了大量專門術語，而這些術語可能是讀者不熟悉的。現代主義建築發展的時間尚短，還未能建立一套詞彙，但已經有一些建築師試圖發明新詞，他們希望建立現代主義的專門術語。我會避免當代這種創造新風格的做法，亦即，創造出大量字尾帶有 ism 的詞彙。風格的標籤，如哥德式、巴洛克、洛可可乃至於裝飾藝術，全都是在這些詞彙描述的時代結束很久之後才創造出來的。無論如何，試著了解建築物總是比只牢記設計師屬於什麼風格來得好。

三畫

山牆頂飾（*acroterion*）：建築的裝飾或雕刻，安放在三角楣飾（參三畫）最頂端的位置。芝加哥的哈洛德華盛頓圖書館，它的山牆頂部裝飾是貓頭鷹，是智慧的象徵。

工作室（*atelier*）：顧名思義，就是工作的地方。布雜學院（參五畫）分成幾個彼此激烈競爭的工作室，每個工作室都由一名傑出的執業建築師帶領。工作室這個詞延續下來，成為建築師辦公室一個略帶情感的名稱，例如：讓·努維爾工作室與丹尼爾·里伯斯金工作室。

三角楣飾（*pediment*）：古代神廟山牆的三角區域。這 種三角形式通常用來裝飾古典建築物，包括涼廊與門廊，以及一些較小的屋頂門窗。三角楣飾這種特殊形式有各種不同的類型：開口三角楣飾（如圖）、曲線三角楣飾、弧形三角楣飾、開放三角楣飾與天鵝頸三角楣飾。大型三角楣飾有時會刻滿雕像。古納・阿斯普朗在瑞典哥特堡興建的卡爾・約翰小學，上面的三角楣飾有著有趣的磚造人像；麥可・葛瑞夫在加州伯班克興建的迪士尼行政大樓的三角楣飾，上面包括了七矮人之一的糊塗蛋。

三槽版（*triglyph*）：多立克柱式（參六畫）的水平飾帶（參四畫）由三槽版與排檔間飾（參十一畫）交錯構成。三槽版有垂直溝槽，一般認為這是用來代表橫樑的末端，提醒大家希臘神廟最初完全是用木頭搭建。

四畫

巴洛克（*Baroque*）：巴洛克時期始於十六世紀晚期，當時的建築師帶領文藝復興古典主義走上誇張華麗的方向。這個時代剛好與巴洛克音樂同時，如果建築真如歌德所言是凍結的音樂，那麼我搞不懂火燄式風格的伯羅米尼與貝尼尼，跟珀塞爾與巴哈會有什麼共通之處。

比例（*scale*）：在建築用語中，尺寸與比例不是同一件事。尺寸是事物實際的大小，比例是事物與人類觀察者之間的視覺關係。小建築物可能因為擁有較大的比例而看起來比實際來得大，反之亦然。

木瓦式風格，又翻成魚鱗板風格、雨淋板風格（*Shingle style*）：這個名稱由文生・史考利命名，木瓦式風格指十九世紀最後二十五年出現的美國住家建築。這種風格受到簡潔的美國殖民建築影響，建築師如亨利・霍布森・理查森，麥基姆、米德與懷特事務所，皮巴帝與斯登斯事務所興建了散漫的夏日房屋，有著巨大的屋頂、簡單的量體與一目了然的細部，屋頂與牆壁都覆蓋了木瓦。一九八〇年代木瓦式風格的復興主要是由羅伯特・史登帶動的。

水平飾帶（*frieze*）：古典柱頂楣構（參九畫）的中央部分，以多立克柱式（參六畫）來說，還包括了三槽版（參三畫）與排檔間飾（參十一畫）。更廣泛地來說，水平飾帶是一種裝飾性的水平帶，通常高於眼睛的水平高度，可能採取彩繪，也可能採取雕刻的方式。奧托・華格納位於維也納的聖里奧波德教堂的水平飾帶就是由青銅的花圈與十字交替構成。

五畫

包浩斯（*Bauhaus*）：這間德國藝術學校存在於一九一九年到一九三三年，從威瑪搬到德紹，最後遷到柏林。包浩斯的創立者是華特・葛羅培，他找來一批優秀的藝術家執教，如保羅・克利、瓦西里・康丁斯基與約瑟夫・阿爾伯斯。雖然包浩斯有時被稱為建築學校，但建築課程卻是從一九二七年才開始教授。在包浩斯講課的建築師包括馬歇・布魯爾、漢尼斯・邁亞與密斯・凡德羅。

古典主義（*classicism*）：古典主義建築物使用源自希臘羅馬建築傳

統的建築語彙。古典主義與哥德式（參十畫）是西方文化兩大建築傳統。

正面（*façade*）：建築物的前方或正面。立面圖是一種建築圖樣，以純粹的二維投影來表示建築物的正面。

凹槽（*flute*）：在古典圓柱上切入的淺槽稱為凹槽。圓柱可以切出凹槽也可以保持平滑。凹槽通常是垂直的，不過也有一些殘存的例子呈現出螺旋狀的凹槽，例如位於土耳其阿弗洛迪西亞斯與薩第斯的羅馬圓柱。

懸臂支樑（*gerberette*）：十九世紀德國橋樑工程師海恩利希‧格爾伯發明的短懸臂托架。彼得‧萊斯為龐畢度中心做的結構設計引進了以鑄鋼製作的現代版懸臂支樑。

超大結構（*megastructure*）：一九六〇年代的觀念，將住宅大樓、大學校園乃至於城市部分地區設計成單一的結構，藉由流通與基礎建設將各個功能空間整合為一體。都市超大結構證明不可行，但卻出現了幾間超大結構大學：英國的東安格里亞大學（丹尼斯‧拉斯登）、加拿大的賽門弗雷澤大學（亞瑟‧艾利克森）與士嘉堡學院（約翰‧安德魯斯）、柏林大學（康迪里斯、約西克與伍茲事務所）。雖然超大結構原本是要用來控制未來成長，但隨著後繼建築師各行其是，這個理念也就跟著消褪。

布雜學院，又翻成法國美術學院（*École des Beaux-Arts*）：這所巴黎建築學院可以追溯源頭到一六七一年，它在十九世紀晚期與二十世紀初期主導了建築教育。世界各地的學生紛紛前來布雜學院學習，

學院教導他們嚴謹的設計方法，運用對稱、軸線與分級結構。美國的校友（參十畫）包括理查‧莫里斯‧杭特、亨利‧霍布森‧理查森、路易斯‧蘇利文、查爾斯‧麥基姆、湯瑪斯‧黑斯廷斯、伯納德‧梅貝克與茱莉亞‧摩根。

六畫

多立克柱式（*Doric order*）：由於它的堅固比例，這種樸素的柱式經常被形容為具有男子氣概，與具有女性陰柔特質的科林斯柱式（參九畫）相對應。極度簡單的多立克柱頭類似倒過來的湯盤。希臘多立克柱式被視為所有古典主義柱式的基礎。羅馬多立克柱式有時會為圓柱添加柱基。

收分（*entasis*）：古典圓柱逐漸變細的部分。這個逐漸變細的部分並不是呈直線，而是略呈曲線，通常是從圓柱上方三分之一的地方開始變細。艾倫‧格林伯格曾經指著現代主義建築物直挺挺的圓柱說道：「這不是圓柱，這是根杆子。」

地中海復興風格（*Mediterranean Revival*）：現代折衷風格，結合了西班牙與義大利的住家建築特徵：拱、粗糙塗上灰泥的牆、瓦。首次出現是在一九二〇年代的南加州。

列柱廊（*peristyle*）：連續不斷的柱廊，不是環繞著古典建築物，如林肯紀念堂，就是環繞著中庭，如白宮玫瑰園。中世紀的迴廊即為列柱廊的一種。

西班牙殖民復興風格（*Spanish Colonial Revival*）：以南加州早期西班牙建築為藍本的風格，特徵是紅色屋瓦、涼廊、中庭、拱廊、熟

鐵器具與圖案陶磚（如圖）。一九一五年聖地牙哥
舉辦巴拿馬—加州萬國博覽會，貝爾特蘭·古德修
在會中展出了西班牙殖民復興風格。之後，聖塔芭
芭拉的喬治·華盛頓·史密斯與洛杉磯的華勒斯·
內夫進一步讓西班牙殖民復興風格大為流行。佛羅里達州的西班牙
殖民風格有不同的根源，西班牙的風味重一點，殖民的色彩少一
些。約翰·卡瑞爾與湯瑪斯·黑斯廷斯在聖奧古斯丁興建度假飯店
時，他們採用了西班牙文藝復興風格，而摩爾西班牙風格對埃迪
森·米茲納在棕櫚灘的折衷作品有著重大影響。米茲納早期的傳記
作家艾爾瓦·強斯頓描述米茲納建築的特徵是「混種的西班牙—摩
爾—仿羅馬式—哥德式—文藝復興—牛市—不計成本的風格」。

托斯坎柱式（*Tuscan order*）：羅馬人發展的最樸素柱式，是多立克
柱式（參六畫）的簡化版本，完全沒有凹槽；事實上，要區別托斯
坎柱式與多立克柱式並不容易。托斯坎柱式通常用於穀倉與馬廄或
軍事建築物。

仿羅馬式（*Romanesque*）：哥德式（參十畫）之前的
中世紀建築風格，特徵是圓拱。雖然名字與羅馬相
近，但其實與古羅馬幾乎沒有關係，仿羅馬式風格
獨立發展於北歐（英國稱為諾曼式）。仿羅馬式復
興風格出現於十九世紀。仿羅馬式厚重的風格不僅適合教堂，也適
合圖書館、市政廳與百貨公司。美國最重要的仿羅馬式復興風格建
築師是亨利·霍布森·理查森；他的眾多追隨者的作品被稱為理查
森仿羅馬式風格。

七畫

忍冬飾（*anthemion*）：古典主義的植物裝飾主題，有著捲曲的葉子或花瓣。

扶手（*banister*）：欄杆（參二十一畫）的扶手。扶手的形狀愈適合手抓握愈好。

八畫

初步的設計草圖（*esquisse*）：布雜學院（參五畫）的學生在十二小時之內獨自完成的初步設計草圖。如果是主要的設計作業，學生可以有額外兩個月的時間進行設計，但不能偏離初步設計草圖太多。

九畫

美術工藝運動（*Arts and Crafts*）：美術工藝運動起源於十九世紀下半葉的英國，由威廉・莫里斯與查爾斯・沃塞領導。在美國，美術工藝運動有時又稱為工匠風格（Craftsman），這種風格結合了陶匠、紡織工與家具製造業者，特別是古斯塔夫・斯提克里。美術工藝運動的房子通常是木瓦式風格（參四畫）。美術工藝運動的重要建築師有法蘭克・洛伊・萊特（草原時期），以及加州的格林兄弟、伯納德・梅貝克、茱莉亞・摩根與厄尼斯特・寇克斯赫德。

砌磚法（*bond*）：磚牆由「順磚」（stretchers，露出面為磚塊的長面）或「丁磚」（headers，露出面為磚塊的短面）構成。順砌法使用的全是順磚，而且只用來砌一層厚度的鑲面磚牆。如果要砌更厚一點的牆，可以使用

不同的砌磚法。以法蘭德斯或荷蘭砌法來說，順磚與丁磚交互排列，創造出一種裝飾圖案（如上圖）。以英式砌法來說，一排順磚與一排丁磚交互排列，而在美式或一般砌法裡，每五到七排順磚搭配一排丁磚。

科林斯柱式（*Corinthian order*）：科林斯圓柱柱頭有兩排爵床葉飾，有點類似女性的鬈髮，因此有些人認為科林斯柱式象徵女性，與堅固男性化的多立克柱式相對。亨利・沃頓爵士曾說過一句關於建築的名言：「好建築物有三個條件：有用、堅固與愉快。」並且形容科林斯柱式是「淫穢的……裝扮得像是淫蕩的妓女」。

柱頂楣構（*entablature*）：一種類似橫樑的構件，橫跨在古典神廟的圓柱之間。柱頂楣構又可細分為楣樑（參十三畫）、水平飾帶（參四畫）與簷口（參十九畫）。

柱式（*order*）：柱式是柱基、圓柱與柱頂楣構（參上方詞條）三者組成的整體。名稱上可分成五種柱式：多立克柱式（參六畫）與愛奧尼克柱式（參十三畫）源自希臘；科林斯柱式（參九畫）源自羅馬；托斯坎柱式（參六畫）與混合柱式（參十一畫）由文藝復興時期學者辨識出來，其起源也是羅馬。柱式的差異表現在比例、柱頭的設計以及相關的細部上。過去幾個世紀以來，出現了許多非正統的柱式，如班傑明・拉特羅布為美國國會山莊設計的玉米棒柱式，以及埃德溫・勒琴斯在新德里為總督府設計的莫臥兒風格柱式。

後現代主義（*postmodernisim*）：一九七〇年代出現，為期相當短暫的建築運動。後現代主義把歷史元素引進到現代建築物裡，有時會

過度誇張或扭曲。早期的建築師包括查爾斯‧摩爾與羅伯特‧范裘利。最早出現的後現代主義大樓是波特蘭市政大樓（麥可‧葛瑞夫）與 AT&T 大廈（菲利普‧強森與約翰‧伯奇）。

洛可可（*Rococo*）：一種高度裝飾的十八世紀風格，出現於巴洛克（參四畫）時代晚期。洛可可風格在天主教歐洲較為熟悉且容易融入，因此在天主教歐洲最受歡迎，但在英國則遭受阻力，對英國人來說，洛可可風格意味著過時與過度華麗。

風土建築（*vernacular*）：這個詞用來區別未受過建築教育的建築師與受過正規訓練的建築師之間作品的差異。風土建築可以是傳統的（謝克山區的穀倉），也可以是當代的（公路餐廳）。伯納德‧魯多夫斯基的作品《被建築師遺忘的建築》充分展現現代對風土建築的意識，這本書搭配一九六四年現代藝術博物館的展出出版。

十畫

校友（*ancien élève*）：曾經就讀布雜學院（參五畫）的學生。

哥德式（*Gothic*）：十二世紀中古歐洲發展的主教座堂建築，其特徵是尖頂拱。哥德式代表「其他」西方建築傳統。有數種哥德式復興風格，對許多人來說，哥德式建築依然是教堂與校園建築物的原型風格。

高科技（*high tech*）：與其說是風格，不如說是態度。高科技在一九七〇年代出現在一些建築師的作品中，如諾曼‧佛斯特、理查‧羅傑斯與倫佐‧皮雅諾。高科技建築物傾向於使用鋼鐵，強調輕量結構與結構連結，通常是長跨距，而且結合新建材與新技術。

雖然建築物的特徵表現在結構上，但不表示它們會裸露結構。英國工程師弗蘭克・紐比曾經挖苦地將高科技定義為「為了裝飾目的而使用多餘的結構」。

格柵（*trelliage*）：裝飾室內的網格結構，用來象徵葡萄藤架或花格涼亭，在室內裝潢師艾爾西・德・沃爾夫推廣下大受歡迎。

十一畫

裝飾藝術風格（*Art Deco*）：這個名稱源自於一九二五年巴黎舉辦的現代裝飾藝術風格與產業萬國博覽會，會中展出了設計師保羅・普瓦雷與艾米爾賈克・魯爾曼的爵士時代家具與室內設計。這種迷人而繁複的風格影響了保羅・克雷的福爾傑圖書館、雷蒙・胡德的洛克斐勒中心與威廉・凡・艾倫的克萊斯勒大廈。蒙特婁是北美重要的裝飾藝術風格城市（邁阿密南灘喧鬧的裝飾藝術風格建築物顯示出這種都市風格貧乏而商業化的一面）。

粗獷主義（*Brutalism*）：源自法文 *béton brut*（清水混凝土）。這個詞是艾莉森與彼得・史密森所創，指喜愛使用清水混凝土、厚重的紀念建築形式與粗糙細部的風格。著名建築物包括保羅・魯道夫的耶魯大學藝術與建築學院，以及傑哈特・卡爾曼與麥可・麥金尼爾的波士頓市政廳。粗獷主義在一九五〇年到一九七〇年的建築師圈子裡流行，但並未在一般大眾獲得回響。今日使用清水混凝土的建築師如安藤忠雄與莫西・薩夫迪，他們傾向於讓清水混凝土呈現如鏡子般光滑的表面——這麼做已非粗獷主義。

混合柱式（*Composite order*）：混合柱式結合了科林斯柱式（爵床葉飾，參九畫）與愛奧尼克柱式（渦卷裝飾，參十三畫）。混合柱式是由羅馬人發明的，它是五大柱式中最華麗的；現存最古老的混合柱式建築是提圖斯凱旋門。

帷幕牆（*curtain wall*）：非結構的牆依附——吊掛——在建築物的外部。最早的玻璃金屬帷幕牆始於一八六〇年代，但帷幕牆以現代的外貌出現則是一九四八年由密斯‧凡德羅設計的兩棟位於芝加哥的湖濱公寓大樓。

國際風格（*International style*）：現代主義建築的形成時期。國際風格一詞是亨利羅素‧希區考克與菲利普‧強森在一九三二年所創，它涵蓋了廣泛而多樣的取向，因此造成了混淆。國際風格的特點包括了混凝土建築、模組結構與平坦屋頂，這些都早一步出現在勒‧柯布西耶於一九一四年提出的骨牌計畫中（如圖）。

排檔間飾（*metope*）：在多立克柱式的水平飾帶（參四畫）上，與三槽版輪番交錯的方形空間。排檔間飾有時會畫上或雕刻上裝飾人物，例如帕德嫩神廟著名的排檔間飾描繪了半人馬與拉皮斯人之間的戰爭。

現代主義（*modernism*）：這個建築運動始於二十世紀初，它與數世紀以來形塑西方建築的古典主義與哥德式傳統徹底決裂。現代主義的最初形式持續不到五十年。現代主義因後現代主義（參九畫）而曾短暫脫離常軌，但隨後的復興又讓現代主義重新獲得喜愛。

眼孔（*oculus*）：字面上的意思是指眼睛。引申為圓形天窗或圓形開口，特別是位於圓頂頂端的部分，例如羅馬的萬神殿、安德烈亞·帕拉底歐的圓廳別墅以及約翰·羅素·波普的國家藝廊。

十二畫

殖民復興風格（*Colonial Revival*）：這個風格以革命戰爭之前使用白色雨淋板的新英格蘭建築為藍本。殖民復興風格是受到費城萬國博覽會的刺激而產生，博覽會裡曾經重建了殖民風格住宅。在著名的一八七七年旅行期間，四位年輕的建築師朋友——查爾斯·麥基姆、威廉·米德、史丹福·懷特與威廉·畢格洛——遊歷了麻州與新罕布夏州，並且畫了殖民時代房屋的素描。前三位建築師建立的著名事務所使殖民風格大為流行，至今仍是美國住宅建築的主流。

喬治式樣（*Georgian*）：與喬治一世到四世（1720-1840）統治時期同時的英國建築風格。深受帕拉底歐簡單古典主義的影響，這些高雅磚造建築主要仰賴比例與對稱來發揮它們在建築上的影響力。在美國，許多殖民風格建築物屬於喬治式樣，而在二十世紀初殖民風格復興之後，喬治式樣就從未過時。

復興主義（*revival*）：「建築復興是建築師為了提醒大眾歷史上曾有過某種歷史建築形式而展示的建築外觀，特別是這類建築形式曾存在於過去。」羅伯特·亞當說道。在建築的歷史上，復興主義每隔一段時間就會周而復始地出現。

十三畫

楣樑（*architrave*）：古典的柱頂楣構（參九畫）最下面的部分。門或窗戶的周圍呈現相同的外觀也可稱為楣樑。

解構主義（*deconstructivism*）：解構主義在一九八〇年代晚期開始嶄露頭角，部分是因為菲利普・強森與馬克・維格利在現代藝術博物館舉辦展出的緣故，他們展出的作品來自彼得・艾森曼、雷姆・庫哈斯、丹尼爾・里伯斯金、法蘭克・蓋瑞、扎哈・哈迪德以及其他建築師。解構主義隱約與法國文學理論有關，甚至與一九二〇年代俄國構成主義運動也存在一些關係。雖然上述建築師拒絕被貼上這種標籤，但解構主義依然緊跟著他們，至少有一段時間是如此，或許因為解構主義形容的建築物確實看起來解構了——也就是說，這些建築物彷彿就要散開似的。評論家查爾斯・詹克斯把解構主義比擬成後龐克音樂：「一種非正式的風格，滿足了大眾對於不和諧與短暫、不矯飾與粗糙的喜好……都市的疏離與失落提升成高級藝術。」

愛奧尼克柱式（*Ionic order*）：據說愛奧尼克柱式源自於西元前六世紀中葉的小亞細亞。明顯的特徵是柱頭上的兩個螺旋形式（渦卷裝飾），看起來類似公羊的角或海貝。與多立克柱式（參六畫）相比，愛奧尼克柱式類似莊重的婦女，但不像科林斯柱式（參九畫）那樣女性化。

新古典主義（*neoclassicism*）：一種建築運動，這個建築運動始於十八世紀中葉，是對洛可可（參九畫）風格的一種反動，並且轉向較為樸素的古希臘羅馬古典建築。德國的卡爾・弗里德里希・辛克

爾（Karl Friedrich Schinkel）與英國的約翰・索恩是著名的新古典主義者。新古典主義持續很長一段時間並且發展成希臘復興風格與聯邦風格（參十七畫）。

概念（*parti*）：字面上的意思是指決定，原本是布雜學院（參五畫）裡的用語，指建築師對於特定建築計畫採取的解決方案。舉例來說，保羅・克雷曾描述泛美聯盟大樓的概念：「簡言之，人們到此要像是大宅接待的賓客，而不是到大會堂參加一場已經付費的集會。」今日，概念（*parti*）一詞比較常用來描述設計背後的理念。

十四畫

閣樓（*attic*）：閣樓是斜屋頂底下用來擺放舊行李箱的儲藏空間。在古典建築物裡，閣樓（源自希臘地名 Attica）是在柱頂楣構（參九畫）上方增添的樓層，它具有降低建築物外觀高度的效果。方形的柱子加上簡化的柱頭——藍本是目前已不存在的雅典特拉休羅斯合唱團指揮紀念碑——有時又稱為阿提卡柱式。

維楚維斯（*Vitruvius*）：馬庫斯・維楚維斯・波利奧是西元前一世紀一個名不見經傳的羅馬建築師，他的《建築十書》在十五世紀時於聖加侖修道院重見天日。這本獨一無二殘存下來的羅馬建築技術手冊，成為文藝復興建築師試圖重現古代建築時的重要參考。這本書通常簡稱為「維楚維斯」，是現存最古老與最具影響力的建築作品。

趕稿（*charrette*）：這個詞源自於布雜學院（參五畫），從工作室（參三畫）用貨車運送大量畫作到位於波拿巴街的總館讓教授評

分。未能完成作品的學生會利用運送途中趕緊為作品收尾，一般把這種做法稱為「搭車」。趕稿一詞也用來表示繳交作品底線將屆之前的密集趕工時期。

十五畫

齒飾（*dentil*）：字義上來說，指的是牙齒。這些小而間隔的裝置塊位於古典建築物的簷口，它們可能源自於椽條往外延伸的末端，也就是希臘神廟以木頭建造 的時代。齒飾出現在愛奧尼克柱式（參十三畫）、科林斯柱式（參九畫）與混合柱式（參十一畫），有時也會單獨使用在「簡約古典主義」風格上面。

模型（*maquette*）：比例模型。建築師製作不同比例與不同材料的模型：黏土、紙、木頭、塑膠。研究模型粗糙而且用於設計過程；展示模型比較精細，而且主要是給業主或大眾看的；呈現部分建築物的實物模型可以供人檢視細部、外觀與功能表現。

十六畫

壁柱（*pilaster*）：牆上的圓柱雕像。壁柱讓牆壁產生視覺上的不連續感，或者凸顯門窗的開口，但壁柱通常是裝飾用，只是表面上看起來是結構物。壁柱是矩形的；露出半圓或四分之三圓的壁柱稱為附牆柱。

鋼筋混凝土（*reinforced concrete*）：最常見的現代建材，由波特蘭水泥混凝土構成，再用鋼筋加以強化。鋼筋混凝土具有相對便宜、

防火與容易建造的優點。鋼筋混凝土可以場鑄也可以預鑄。鋼筋混凝土發明於十九世紀末期，早期先驅絕大多數是法國人：工程師弗朗索瓦·恩內比克（François Hennebique）與歐仁·弗雷西內（Eugène Freyssinet），以及建築師奧古斯特·佩雷。混凝土建築的頂點就是粗獷主義（參十一畫）。

十七畫

聯邦風格（*Federal*）：亞當風格傳入美國後發展出來的風格。亞當風格原是由蘇格蘭的羅伯特與詹姆斯·亞當兄弟首倡。雖然聯邦風格的顛峰時期是一七八〇年到一八二〇年，但在十九世紀晚期的殖民復興時期又再度出現。聯邦風格建築類似喬治式樣，通常是使用磚塊與石頭邊飾，但是古典細部較少。

矯飾主義（*mannerism*）：這個時代（1520-60）介於文藝復興與巴洛克（參四畫）之間，此時的建築師如米開朗基羅與朱利歐·羅馬諾試圖擴展古典主義（參五畫）的疆界，而且往往是朝向不和諧與誇張的方向進展。此後，矯飾主義便表示故意打破規則的建築；羅伯特·范裘利自稱是「現代矯飾主義者」。

環形線腳（*torus*）：拉丁文的意思是墊狀物。大型建築物的線腳裝飾，通常位於圓柱基部。

十八畫

簡約古典主義（*stripped classicism*）：這種樸素的風格去除了柱式（參九畫），並且將古典成分與簡化的細部結合起來。這種風格往

往見於一九三〇年代的美國公共建築物，有時又稱為公共事業促進局摩登風格或蕭條摩登風格。主要的建築師是保羅・克雷，他的作品包括福爾傑莎士比亞圖書館與聯邦準備理事會大樓。簡約古典主義由於在戰前被一些德國與義大利建築師採用，因此經常被錯誤地與法西斯主義以及納粹連結在一起。

十九畫

簷口（*cornice*）：古典柱頂楣構（參九畫）最上方的部分。一般來說，這種向外延伸的突出物不僅可以裝飾建築物頂部，也可以用來裝飾門窗。簷口的功能是排水，避免沾溼建築物的牆壁；從視覺來看，簷口做為建築物的終止處，提供了人們滿意的感受。

二十畫

懸臂（*cantilever*）：一般的橫樑兩端有支撐；懸臂的橫樑只有一端有支撐，而且如跳水板一樣往外延伸。砌體建築物無法使用懸臂，木造懸臂的範圍也相對較小（只能用在陽台與樓座）。鋼筋混凝土才能支撐巨大懸臂。誇大的懸臂成了近來許多建築物的特徵，柯林頓總統圖書館就是其中一例。

二十一畫

欄杆（*balustrade*）：樓梯或走道的柵欄，由支撐扶手（參七畫）的欄杆柱（參下方詞條）構成。

欄杆柱（*baluster*）：欄杆（參上方詞條）當中的垂直杆子或棒子。

有的外表樸素，有的外形經過雕飾。一九七〇年代以來，玻璃製造科技的發展使欄杆可以完全以強化玻璃製成，欄杆柱因此變得毫無必要。玻璃欄杆在視覺上顯得平整光滑，不過很容易被小孩汙黑的雙手弄髒。延展的鐵絲網也可以取代欄杆柱。

引用資料說明

　　本書不是學術著作，因此我沒有費神去做引用出處的注釋。然而，我參考了許多書籍與文章，對於想更深入主題的讀者，我在這裡做了簡要的書目說明。我在文中根據傳統，將特定建築物的設計與個別的建築師連繫在一起，但讀者必須了解，建築是集眾人之力而成，而且在許多例子裡——特別是今日的大型建案，就算不需要動用到數百人，至少也需要數十人的協助才能完成——合夥人、同事與顧問往往都能做出重要的貢獻。

導論

　　Steen Eiler Rasmussen 的 *Experiencing Architecture* 是用丹麥文寫成，由 Eve Wendt 翻譯，首次出版是在 1959 年（MIT Press, 1964）。Norbert Schoenauer 是好幾本書的作者，包括他的傑作 *6,000 Years of Housing*，現在已經有修正三版（W. W. Norton & Co., 2000）。James Wood 令人讚嘆的 *Fiction Works*（Farrar, Straus and Giroux, 2008）影響了我的整個研究取向。

第一章　發想

　　John F. Harbeson 於 1926 年出版的經典作品 *The Study of Architectural Design* 介紹布雜學院的教學方法，這本書最近重新再

版，John Blatteau 與 Sandra L. Tatman 寫了新的導論（W. W. Norton & Co., 2008）。關於布雜學院還有一本不錯的資料來源，Joan Draper 的 "The École des Beaux-Arts and the Architectural Profession in the United States: The Case of John Galen Howard"，收錄於 *The Architect: Chapters in the History of the Profession*，Spiro Kostof 編輯（University of California Press, 1977）。*Philip Johnson: Writings* (Oxford University Press, 1979) 收錄了許多 Johnson 的論文與演說。Franz Schulze 的 *Mies van der Rohe: A Critical Biography* (University of Chicago Press, 1985) 是標準傳記；Mies 造訪 Johnson 家的故事見 *The Philip Johnson Tapes: Interviews by Robert A. M. Stern*, Kazys Vernelis 編輯 (Monacelli Press, 2008)。Peter Blake 在他充滿小道消息的回憶錄中提出了令人信服的觀察，見 *No Place Like Utopia: Modern Architecture and the Company We Kept* (Alfred A. Knopf, 1993)。體驗落水山莊的最佳方式是親身造訪，而我的確在那兒度過一段令人難忘的晚餐時光；次佳的方式則是瀏覽 *Fallinwater*，Lynda Waggoner 編輯 (Rizzoli, 2011)。Neil Levine 的 *The Architecture of Frank Lloyd Wright* (Princeton University Press, 1996) 介紹這位建築師的作品，是一本有插圖的通論著作。Cees de Jong 與 Erik Mattie 的兩本有用的著作 *Architectural Competitions: 1792-1919* 與 *Architectural Competitions, 1950-Today* (Benedikt Taschen, 1994) 對建築競圖有詳細的介紹。John Peter 的有趣作品 *The Oral History of Modern Architecture: Interviews with the Greatest Architects of the Twentieth Century* (Harry N. Abrams, 1994)，幾乎囊括了現代主義初期所有重要人物的訪談。非裔美國人博物館競圖的背景介紹來自於新聞報導、美

術委員會會議紀錄、作者與博物館館長 Dr. Lonnie G. Bunch 的談話，還有作者與招標專業顧問 Don Stastny 的談話。法國國家圖書館的討論來自於 Shannon Mattern 未發表的論文 "A Square for Paris, a National Symbol, and a Learning Factory: Dominique Perrault's Bibliothèque Nationale de France" (見 WordsInSpace.net)。Patricia Cummings Loud 的傑出作品 *The Art Museums of Louis I. Kahn* (Duke University Press, 1989) 描述了耶魯大學英國藝術中心與金貝爾美術館的興建過程。Carter Wiseman 的 *Louis I. Kahn: Beyond Time and Style* (W. W. Norton & Co., 2007) 介紹傳主的人生與事業，這是一部好的通論入門作品。

第二章　環境

我曾講過 Moshe Safdie 的加拿大國立美術館的完整故事，見 *A Place for Art: The Architecture of the National Gallery of Canada* (National Gallery of Canada, 1993)。Jack Diamond 的作品可以參考 *Insight and On Site: The Architecture of Diamond and Schmitt* (Douglas & McIntyre, 2008)，另一方面，馬林斯基劇院新館的事蹟見 Don Gillmor 的 "Red Tape," *The Walrus* (May 2010)。聲學家 Leo Baranek 的經典之作 *Concert and Opera Halls: How They Sound* (Acoustical Society of America, 1996)。我寫了一篇文章討論小澤征爾音樂廳，見 "Sounds as Good as It Looks," *The Atlantic Monthly* (June 1996)。*Edwin Lutyens: Country Houses* (Monacelli Press, 2001) 有這位偉大建築師作品的檔案照片。Colin Amery 的 *A Celebration of Art & Architeture* (National Gallery, 1991) 描述國家美術館森斯伯里側廳的故事。Robert Venturi

的 *Complexity and Contradiction in Architecture* (Museum of Modern Art, 1966) 至今仍是經典；讀者也可參考 *Architecture as Signs and Symbols: For a Mannerist Time* (Belknap Press of Harvard University, 2004) by Venturi and Denise Scott Brown。

第三章　基地

Frank Lloyd Wright 寫了許多書，而且絕大多數都是不容易閱讀的作品，但對非建築界人士來說，尤其是打算自建住家的人，*The Natural House* (Horizon Press, 1954) 依然是睿智建言的豐富來源。Christopher Alexander 與其他人合寫的經典作品 *A Pattern Language: Towns, Buildings, Construction* (Oxford University Press, 1977) 是一本重要的參考資料。Esther McCoy 的 *Five California Architects* (Reinhold Publishing Corp., 1960) 描述加州現代主義初期的重要歷史（五名建築師是 Bernard Maybeck, the Greene brothers, Irving Gill 與 Rudolf Schindler）。Brendan Gill 的生動傳記 *Many Masks: A Life of Frank Lloyd Wright* (G. P. Putnam's Sons, 1987)。我父母在北赫羅的夏日小屋，見 Robert W. Knight 的 *A House on the Water* (Taunton Press, 2003)。Jeremiah Eck 的 *The Distinctive House: A Vison of Timeless Design* (Taunton, 2003) 是居家設計有用的資訊來源。John W. Cook 與 Heinrich Klotz 的 *Conversation with Architects* (Lund Humphries, 1973) 包括對 Philip Johnson、Kevin Roche、Paul Rudolph、Charles Moore、Louis Kahn 與 the Venturis 的精采訪談。The Smithsons 在聖希爾達女子學院的建築物，相關討論見 Robin Middleton 的 "The Pursuit of

Ordinariness," *Architectural Design* (February 1971)。

第四章　平面

Palladio 的 *The Four Books on Architecture* 的最佳譯本是 Robert Tavernor 與 Richard Schofield (MIT Press, 1997)。Leon Battista Alberti 的 *On the Art of Building in Ten Books* 有 Joseph Rykwert、Neil Leach 與 Robert Tavernor (MIT Press, 1991) 的優良譯本。我在 *The Perfect House: A Journey with the Renaissance Master Andrea Palladio* (Scribner, 2002) 中詳細描述了我去薩拉切諾別墅的經驗。Marcus de Sautoy 的有趣作品 *Symmetry: A Journey into the Patterns of Nature* (HaperCollins, 2008)。2009 年，Frank Gehry 與 Tom Pritzker 在亞斯本觀念節上的對談可以在 YouTube 上看到。引用的 Stern 說法見 *Robert A. M. Stern: Building and Projects, 1999-2003*, Peter Morris Dixon 編輯 (Monacelli Press, 2003) 的導論。

第五章　結構

John Summerson 的 *The Classical Language of Architecture* (Thames & Hudson, 1980) 是這方面主題的優秀通論作品。當前關於古典主義建築的最佳手冊是 Robert Adam 的 *Classical Architecture: A Comprehensive Handbook to the Tradition of Classical Style* (Harry N. Abrams, 1990)。Mary Beard 的 *The Parthenon* (Harvard University Press, 2003) 是一本有趣的建築史。關於古典主義實際起源的詳盡討論，最佳的作品是 J. J. Coulton 的 *Ancient Greek Architects at Work:*

Problems of Structure and Design (Cornell University Press, 1977)。
Edward R. Ford 詳盡的 *The Details of Modern Architecture* (MIT Press,
1990) 與 *The Details of Modern architecture: Volume 2, 1928-1988* (MIT
Press, 1996) 提供本章絕大多數的技術資訊。Frank Lloyd Wright 討
論建材的文章見 *The Essential Frank Lloyd Wright: Critical Writings
on Architecture*, Bruce Brooks Pfeiffer 編輯 (Princeton University Press,
2008)。Lewis Mumford 對馬賽公寓與古根漢博物館的觀察,來自於
他有趣的論文集與評論 *The Highway and the City* (Harcourt, Brace &
World, 1963)。Lisa Jardine 的 *On a Grander Scale: The Outstanding Life
of Sir Christopher Wren* (HarperCollins, 2002) 是一本內容豐富的傳記。

第六章　皮層

Le Corbusier 的 1923 年經典 *Vers une architecture*,最近以新
英譯本重新問世,John Goodman, *Towards a New Architecture* (Getty
Research Institute, 2007)。Mies van der Rohe 在罕見的訪談中談起了
湖濱公寓,*Architectural Forum* (November 1952)。*Canadian Centre
for Architecture: Building and Gardens*, Larry Richards 編輯 (Canadian
Centre for Architecture, 1989) 提到加拿大建築中心大樓的起源。在
James Stirling 接受 RIBA 建築金牌獎的典禮上,Norman Foster 引
用了 James Stirling 的話,*Architectural Design Profile: James Stirling*
(Academy Editions, 1982)。

第七章　細部

Roger Scruton 的 *The Aesthetics of Architecture* (Princeton University Press, 1979) 包括了對使用建築細部的一些帶有挑釁意味的討論。本章討論的幾間房子都描述於 *Robert A. M. Stern: Houses and Gardens*, Peter Morris Dixon 編輯（Monacelli Press, 2005），我為此書寫了導論。Edward R. Ford 的 *The Architectural Detail* (Princeton Architectural Press, 2011) 引用了 Koolhaas 的說法。我在 "A Good Public Building," *The Atlantic Monthly* (August 1992) 討論了哈洛德華盛頓圖書館。

第八章　風格

Lester Walker 的 *American Shelter: An Illustrated Encyclopedia of the American Home* (Overlook Press, 1981) 是一本相當吸引人的插圖指南。James Ackerman 的風格觀點見 *Distance Points: Essays in Theory and Renaissance Art and Architecture* (MIT Press, 1991)。傑佛遜紀念堂的故事見 Nicolaus Mills 的 *Their Last Battle: The Fight for the National World War II Memorial* (Basic Books, 2004)。John Summerson 的 *Heavenly Mansions: And Other Essays on Architecture* W. W. Norton & Co., 1963) 談到哥德式的起源，連帶也談及其他的建築風格。John Summerson 的 "Classical Architecture" 收錄在 *New Classicism*，Andreas Papadakis 與 Harriet Wilson 編輯 (Academy Editions, 1990)。關於 Paul Cret 文字作品的唯一最佳來源就是 *Paul Philippe Cret: Architect and Teacher*, Theo B. White 編輯 (The Art Alliance Press, 1973)。Robert A. M. Stern 對克蘭布魯克圖書館的描述，來自 *Pride of Place: Building*

the American Dream (Houghton Mifflin, 1986)，根據他在公共電視的同名系列節目。David Adjaye 接受 Belinda Luscombe 的 Time (September 11, 2012) 訪談，可以在 www.style.time.com 觀看。Moshe Safdie 談論特殊與一般面向的說法，來自 2012 年 4 月 3 日在賓州大學進行的公眾對談。George Howe 的歷史風格說法是在 1953 年於費城藝術聯盟發表演說時提出，見 Helen Howe West 的 George Howe: Architect, 1886-1955, Recollections of My Beloved Father (W. Nunn Co., 1973)。Renzo Piano 在 BBC Radio 3 接受 John Tusa 訪談時談到風格的危險。

第九章　過去

Cret 談高谷宅，"A Hillside House," Architectural Record (August 1920)。Banister Fletcher 的說法見 A History of Architecture on the Comparative Method (Charles Scribner's Sons, 1905) 第 5 版。Robert Adam 的重要論文 "The Radiance of the Past" 收錄於 The New Classicism。William Mitchell 對惠特曼學院的評論，見 Fred Bernstein, "Dorm Style: Gothic Castle vs. Futuristic Sponge," The New York Times (November 20, 2002)。賓州大學對建築風格的指導方針見 "Design Guidelines and Review of Campus Projects" (University of Pennsylvania, 無日期)。Robert Bringhurst 是傑出的加拿大字體排印師，著有 The Elements of Typographic Style (Hartley & Marks, 1992)。Jan Tschichold 的字體排印學論文集結收錄在 The Form of the Book (Hartley & Marks, 1991)。戰爭紀念碑最佳的資訊來源仍是 Allan Greenberg 的 "Lutyens's Cenotaph" in the Journal of the Society of Architectural Historians

(March 1989)。林肯紀念堂的討論見 Kirk Savage 的 *Monument Wars: Washington, D.C., the National Mall, and the Transformation of the Memorial Landscape* (University of California Press, 2005)，這本書也分析了越戰退伍軍人紀念碑。Elizabeth Greenwell Grossman 討論蒂耶里堡紀念碑，見 "Architecture for a Public Client: The Monuments and Chapels of the American battle Monuments Commission," in the *Journal of the Society of Architectural Historians* (May 1984)。Elizabeth Greenwell Grossman 也寫了 *The Civic Architecture of Paul Cret* (Cambridge University Press, 1996)，一本討論 Paul Cret 作品的重要著作。大拱門的討論見 Jayne Merkel 的 *Eero Saarinen* (Phaidon Press, 2005)；1948 年 3 月號的 *Architectural Forum* 描述了聖路易斯市的競圖。林瓔對自己設計的說明來自 1982 年的回顧文章 "Making the Memorial"，刊登於 *The New York Review of Books* (November 2, 2000)。

第十章　品味

　　最近一本關於「山峰」的優秀插圖歷史作品是 Richard Guy Wilson 的 *Edith Wharton at Home: Life at the Mount* (Monacelli Press, 2012)，附有 John Arthur 拍攝的照片。Edith Wharton 與 Ogden Codman Jr. 的 *The Decoration of Houses* (Charles Scribner's Sons, 1897) 依然是內容豐富的室內設計史。Elsie de Wolfe 的 *The House in Good Taste* (The Century Co., 1913) 是 Ruby Ross Wood 為她代寫，內容較不學術，但充滿有用的建議，至今仍值得閱讀。Geoffrey Scott 以建築師的身分大篇幅討論了品味，他的說法具有啟發性，*The Architecture*

of Humanism: A Study in the History of Taste (Peter Smith, 1965; orig. pub. 1914)。Andrés Duany 描述布雜學院工作室，見 "The Beaux Arts Model," in *Windsor Forum on Design Education,* Stephanie E. Bothwell 與其他人編輯 (New Urban Press, 2004)。有關包浩斯的詳細討論，見 *Bauhaus: Workshops for Modernity, 1919-1933*, Barry Bergdoll 與 Leah Dickerson 編輯 (Museum of Modern Art, 2009)，以及 Nicholas Fox Weber 的 *The Bauhaus Group: Six Masters of Modernism* (Knopf, 2009)。Richard Rogers 對品味的看法，見 Bryan Appleyard 的 *Richard Rogers: A Biography* (Faber and Faber, 1986)。Marc Appleton 的作品討論見 *New Classicists: Appleton & Associates, Architects* (Images, 2007)，我為此書寫了導論。*Graves Residence: Michael Graves* (Phaidon, 1995) 詳細描述了「倉庫」。Graves 對羅馬的描述，來自一齣吸引人的短片，見 Gary Nadeau 的 *Dwell*。Peter Bohlin 在 *12 Houses* (Byggförlaget, 2005) 的前言裡談到他的住家。Frank Gehry 的說法見 *The Architecture of Frank Gehry* (Walker Art Center, 1986)。Stephen Bayley 的 *Taste: The Secret Meaning of Things* (Pantheon, 199) 仍是品味這方面主題的罕見作品，不過在立場上有所偏頗。學生對 Graves 的訪談見 *VIA IV: Culture and Social Vision* (MIT Press, 1980)。Paul Goldberger 討論 Michael Graves 的文章是 "Architecture of a Different Color," *The New York Times Magazine* (October 10, 1982)。

致謝

　　我嘗試遵循史汀・拉斯穆生的腳步，只討論親自造訪過的建築物。雖然這麼做不免遺漏一些重要的作品，但親身經歷的感受往往能得到更具啟發性的見解。我已盡量不去討論未完成的作品，但其中還是有一兩個例外。雖然我舉的例子有些是最近完成的建築，但絕大多數仍屬年代較久的作品，這反映了我的信念，我認為唯有經過時間的錘鍊，才能充分評價一棟建築物。我也提到自己年輕時的幾件作品，這麼做不是因為這些作品足以跟那些偉大的建築經典相提並論，而是因為我對這些作品的發展過程特別熟悉。興建建築物，跟思索與撰寫討論建築物一樣，深深影響我對建築的看法，在此我要向堅定支持我的委託人致謝：我的第一個建案來自賈克・雷諾（Jacques Renaud），那是一棟位於福門特拉（Formentera）巴利亞利島（Balearic island）的住宅；我的父母位於北赫羅的農舍；比爾・索分（Bill Sofin）在蒙特婁的各項建案；加拿大國家電影局的羅伯特・維爾洛（Robert Verrall）；巴伐利亞弗勞埃瑙（Frauenau）的著名吹玻璃師傅埃爾溫・艾許（Erwin Eisch）；以及法蘭克・杜蒙（Frank Dumont）、費雷洛夫婦與艾曼紐爾・雷恩位於魁北克鄉間的住宅。我在成為註冊建築師之前，曾經在艾倫・麥凱（Allan Mackay）、莫西・薩夫迪、愛德華・費瑟（Edouard Fiset）、路易・維拉（Luis Villa）與諾伯特・休瑙爾底下擔任學徒，這是相當寶貴的經驗。

　　過去幾年與建築從業人員的對話，也對本書的寫作極有幫助，我想感謝羅伯特・亞當、路易斯・奧爾（Louis Auer）、約翰・貝爾（John Belle）、讓—路易・貝維爾（Jean-Louis Bévière）、約翰・布蘭德（John Bland）、約翰・布拉托、傑克・戴蒙、安德雷斯・杜阿尼、傑瑞米亞・艾克、諾曼・福斯特、艾倫・格林伯格、法蘭克・漢彌爾頓、麥可・麥金尼爾、阿爾瓦洛・歐提加（Alvaro Ortega）、威廉・洛恩、伊恩・里奇（Ian Ritchie）、賈桂琳・羅伯特森（Jaquelin T. Robertson）、莫西・薩夫迪、愛德華・薩特斯維特（Edward Satterthwaite）、唐諾・施密特（Donald Schmitt）與格雷厄姆・懷特。有些建築師還樂意讓我參觀他們的作品，包括馬克・艾波頓、艾爾溫・霍爾姆（Alvin Holm）、羅伯特・史登建築師事務所的羅傑・塞夫特（Roger Seifter）與蘭迪・柯瑞爾（Randy Correll）、福斯特建築事務所的斯賓塞・德・格雷（Spencer de Grey）與大衛・詹金斯（David Jenkins）、譚秉榮建築師事務所的麥可・希尼（Michael heeney）以及 HBRA 的湯瑪斯・畢比。我特別要感謝喬安娜・克恩斯與馬克・艾波頓、麥可・葛瑞夫、莎莉與彼得・波林，以及貝爾塔與法蘭克・蓋瑞，感謝他們慷慨允許我進到他們家中。

　　第一夫人蘿拉・布希邀請我加入喬治・布希總統中心的設計委員會，這讓我有寶貴的機會站在委託人的角度觀察設計過程，也使我能向委員會成員迪笛・羅斯（Deedie Rose）與羅蘭・貝茲（Roland Betts）學習。隆尼・邦奇與唐・斯塔斯尼回答了關於國立非裔美國人歷史與文化博物館競圖的問題。從二〇〇四年到二〇一二年擔任美國美術委員會委員期間，我曾留意這項計畫的設計發展。其他的

委員，特別是麥可・麥金尼爾與大衛・柴爾斯（David Childs），他們在我們審閱計畫期間提出了具洞察力的評論，使我的批判能力更為敏銳。另一位委員潘蜜拉・尼爾森（Pamela Nelson）安排了到達拉斯貝倫宅與拉喬夫斯基宅的參訪行程。美術委員會祕書湯瑪斯・陸布克（Thomas Luebke）提供了關於保羅・克雷的有用資訊。我的朋友溫尼・里爾（Winnie Lear）分享了在喬治・豪高谷宅的生活記憶。我還要感謝維克蘭姆・巴特（Vikram Bhatt）、羅伯特・坎伯爾、大衛・德・隆（David De Long）、愛德華・福特、馬克・休伊特（Mark A. Hewitt）、大衛・霍倫伯格（David Hollenberg）、邦妮・凱特・科恩（Bonnie Kate Kirn）、夏儂・馬特恩（Shannon Mattern）與米開朗基羅・薩巴提諾（Michelangelo Sabatino）的協助與建議。十年前，賓州大學的同事理查・衛斯里（Richard Wesley）建議由我來教大一新生的建築研究討論課，這個快樂的經驗持續了十年，刺激我思索一些基本的藝術問題。傑寇布・魏斯伯格（Jacob Weisberg）邀請我擔任《石板》（Slate）的建築評論員，本書的一些觀念都是在這份為期七年的工作中首次提出的。我還要感謝優秀的編輯在過去幾年定期提供我撰寫建築文章的機會：《紐約時報》的康絲坦斯・羅森布魯姆（Constance Rosenblum）、《大西洋月刊》的比爾・惠特沃斯（Bill Whitworth）、《信號》（Wigwag）的雷克斯・卡普倫（Lex Kaplen），以及《周六夜》（Saturday Night）的約翰・弗雷澤（John Fraser）與肯尼斯・懷特（Kenneth Whyte）。在協助取得圖像上，我要感謝馬克・艾波頓、約翰・亞瑟（John Arthur）、湯姆・畢比、傑克・戴蒙、彼得・莫里斯・迪克森（Peter Morris Dixon）、傑

瑞米亞・艾克、菲利普・弗里倫、艾倫・格林伯格、強納森、古茲瓦齊（Jonathan Grzwacz）、洪貝托・古恩（Humberto Gunn）、凱蒂・哈里斯（Katy Harris）、娜塔莉亞・洛梅里（Natalia Lomeli）、恩里克・諾頓（Enrique Norten）、伊麗莎白・普拉特—吉伯克（Elizabeth Plater-Zyberk）、珍妮・史蒂芬斯（Jenny Stephens）、珍妮佛・瓦爾納（Jennifer Varner）、班・溫特納（Ben Wintner），當然，還有珍貴的維基共享資源。

法勒、史特勞斯與吉魯出版社（Farrar, Straus and Giroux）的艾瑞克・琴斯基（Eric Chinski）從一開始就提供編輯的建言，刺激我繼續前進，他的許多建議協助賦予本書最終的形貌。約翰・麥基（John McGhee）是非常優秀的審稿員；強納森・李賓克特（Jonathan D. Lippincott）做了精美的設計。安德魯・懷里（Andrew Wylie），我的經紀人，當我只是提出一點想法時，他便看出本書的潛力。最後，一如以往，我要感謝我的妻子雪莉・哈倫（Shirley Hallam），感謝她提供寶貴的編輯建議，以及大聲地朗讀手稿——而且讀了好幾次。

黎辛斯基

費城，栗樹山，冰屋

2011 年 4 月到 2012 年 11 月

中英對照及索引

書籍文章、雜誌報紙、雕塑畫作、影視作品

九畫

十一畫

圖片版權來源

P.30 Photograph by Piotrus. icensed under the Creative commons Attribution-ShareAlike3.0 Unported License.

P.32 Photograph by Jack E. Boucher, National Park Service.

P.33 Photograph by Carol M. Highsmith.

P.36 Photograph by Figuura. Licensed under the Creative Commons Attribution-ShareAlike 3.0 Unported license.

P.38 Photograph by Hans A. Rosbach. Licensed under the Creative Commons Attribution-ShareAlike 3.0 Unported license.

P.41 Photograph by Gnangarra. Licensed under Creative Commons Attribution 2.5 Australia License.

P.43 Photograph by taxiarchos228. Licensed under the GNU Free Documentation License, Version 1.2.

P.50 Courtesy of Freelon Adjaye Bond/Smith Group, Architects.

P.55 Photograph by Tangopaso.

P.57 Photograph by Mike Peel. Licensed under Creative Commons Attribution-ShareAlike 2.5.

P.67 Photograph by Bobak Ha'Erinder. Licensed under the terms of the GNU Free Documentation License, Version 1.2.

P.69 Photograph by RaynaultM. Licensed under the terms of the GNU
 Free Documentation License, Version 1.2.

P.72 Courtesy of Gehry Partners.

P.73 Photograph by Neal Jennings. Licensed under the Creative
 Commons Attribution-Share Alike 2.0 Generic license.

P.76 Courtesy of Diamond Schmitt Architects.

P.78 Photograph by Ryan Kaldari.

P.79 Photograph by Daderot. Licensed under the terms of the GNU
 Free Documentation License, Version 1.2.

P.82 Photograph by Pepi ek. Licensed under the terms of the GNU
 Free Documentation License, Version 1.2.

P.84 Photograph by Andreas Praefcke.

P.87 Photograph by the author.

P.89 Courtesy Jewish Museum, New York.

P.91 Photograph by Katsuhisa Kidas/FOTOTECA. Courtesy of Rogers
 Stirk Harbour + Partners.

P.94 Photograph by Richard George. Licensed under the terms of the
 GNU Free Documentation License, Version 1.2.

P.102 Photograph by the author.

P.104 Photograph by Dandeluca. Licensed under the Creative Commons
 Attribution 2.0 Generic license.

P.105 Photograph by the author.

P.111 Photograph by TheNose. Licensed under the Creative Commons Attribution-ShareAlike 2.0 Generic license.

P.113 Photograph by Mike Dillon. Licensed under the terms of the GNU Free Documentation License, Version 1.2.

P.117 Photograph by the author.

P.120 Photograph by the author.

P.123 Photograph by Daderot. Licensed under the terms of the GNU Free Documentation License, Version 1.2.

P.124 Photograph by the author.

P.130 Courtesy of School of Architecture, University of Pennsylvania.

P.133 Andrea Palladio, *Quattro Libri dell'Architettura.*

P.134 Photograph by Luc Viatour, www.Lucnix.be.

P.139 Courtesy of the author.

P.141 Courtesy of Appleton & Associates Architects.

P.145 Courtesy of Robert A. M. Stern Architects.

P.157 Courtesy of the author.

P.159 Photograph by Another Believer. Licensed under the Creative Commons Attribution-ShareAlike 3.0 Unported license.

P.161 Photograph by Jack E. Boucher, National Park Service.

P.163 Photograph by David Ari. Licensed under the Creative Commons Attribution 2.0 Generic license.

P.167 Photograph by Daderot.

P.198 Photograph by the author.

P.200 Photograph by the author.

P.202 Photograph by Fb78. Licensed under the Creative Commons
 Attribution-ShareAlike 2.0 Germany License.

P.203 Photograph by Undine Prohl. Courtesy of TEN Arquitectos.

P.205 Courtesy of Freelon Adjaye Bond/Smith Group Architects.

P.212 Photograph by the author.

P.213 Photograph by the author.

P.214 Photograph by the author.

P.216 Photograph by the author.

P.217 Photograph by the author.

P.219 Courtesy of Eck MacNeely Architects.

P.221 Photograph by Daniel Kovacs. Licensed under the Creative
 Commons Attribution-ShareAlike 3.0 Unported license.

P.222 Photograph by Brian Oberkirch. Licensed under the Creative
 Commons Attribution-ShareAlike 2.0 Unported license.

P.223 Photograph by the author.

P.225 Photograph by the author.

P.227 Photograph by the author.

P.228 Photograph by the author.

P.230 Courtesy of Eck MacNeely Architects.

P.231 Photograph by Andreas Praefcke. Licensed under the Creative
 Commons Attribution 3.0 Unported license.

P.281 Photograph by Peter Dutton. Licensed under the Creative
 Commons Altribution 2.0 Generic license.

P.290 Photograph by Peter Aaron/OTTO for Robert A. M. Stern
 Architects.

P.291 Photograph © 2006 Thomas Delbeck. Courtesy of University of
 Miami School of Architecture.

P.293 Photograph by Andreas Praefcke.

P.294 Courtesy Foster+Partners.

P.296 Photograph by Green Lane. Licensed under the Creative
 Commons Attribution-ShareAlike 3.0 Unported, 2.5 Generic, 2.0
 Generic, and 1.0 Generic licenses.

P.299 Photograph by Leon Weber. Licensed under the Creative
 Commons Attribution-ShareAlike 3.0 Unported license.

P.302 Photograph by gvallee.

P.305 Photograph by Bev Sykes. Licensed under the Creative Commons
 Attribution 2.0 Generic license.

P.269 Photograph by Hu Totya. Licensed under the Creative Commons
 Attribution-ShareAlike 3.0 Unported, 2.5 Generic, 2.0 Generic,
 and 1.0 Generic licenses.

P.315 Photograph by John Arthur.

P.326 Photograph by the author.

P.329 Nigel Young/Foster+Partners.

P.330 Photograph by the author.

P.333　　Photograph by the author.

P.334　　Photograph by Matt Walla. Courtesy of Appleton & Associates
　　　　　Architects.

P.336　　Courtesy of Michael Graves & Associates.

P.337　　Courtesy of Michael Graves & Associates.

P.339　　Photograph by the author.

P.340　　Photograph by the author.

P.342　　Photograph by the author.

P.343　　Photograph by the author.

P.351-368　「建築專有名詞」中所有圖片 Courtesy of the author.